KB082082

SEVEN KEYS TO MODERN ART

SIMON MORLEY

(A)

(B)

(E)

(H)

(M)

(S)

(T)

일러두기

1 인명·지명·단체명을 비롯한 고유명사는 국립국어원 외래어표기법을
 참고해 표기했으며, 원어는 처음 나올 때만 병기했다.
2 외래어 표현은 순화했으나 흐름상 필요한 것은 예외로 두었다.
3 외국의 저술서나 영화는 국내에 출간 또는 개봉되지 않은 경우 원어 그대로 표기했다.
4 각 장에 실린 작가 사진 설명에서 촬영자나 촬영 연도가 미상인 경우는 표기를 생략했다.
5 단행본은 『 』, 전시·작품·행사는 ‹ ›, 작품 연작, 신문과 잡지는 « »로 묶었다.
6 옮긴이 주는 장별로 마지막에 주석과 함께 표시했다.

세븐키
SEVEN KEYS TO MODERN ART

2019년 10월 25일 초판 인쇄 ○ 2019년 11월 6일 초판 발행 ○ 지은이 사이먼 몰리 ○ 옮긴이 김세진 ○ 펴낸이 김옥철
주간 문지숙 ○ 편집 서하나 박지선 ○ 디자인 박민수 ○ 진행 도움 황인 김현경 ○ 커뮤니케이션 이지은
영업관리 강소현 안혜영 ○ 인쇄·제책 스크린그래픽 ○ 펴낸곳 (주)안그라픽스 우10881 경기도 파주시 회동길 125-15
전화 031.955.7766(편집) 031.955.7755(고객서비스) ○ 팩스 031.955.7744 ○ 이메일 agdesign@ag.co.kr
웹사이트 www.agbook.co.kr ○ 등록번호 제2-236(1975.7.7)

이 책의 국립중앙도서관 출판예정도서목록(CIP)은 서지정보유통지원시스템 홈페이지(seoji.nl.go.kr)와
국가자료공동목록시스템(nl.go.kr/kolisnet)에서 이용하실 수 있습니다.
CIP제어번호: CIP2019038389

ISBN 978.89.7059.525.2 (03600)

SEVEN KEYS

일곱 가지 시선으로 바라본 현대미술

사이먼 몰리 지음

김세진 옮김

안그라픽스

한국어판을 내며
PROLOGUE

사이먼 몰리

Simon Morley

2019

저는 2010년부터 한국에서 일했습니다. 일곱 가지 시선으로 바라본 현대미술 책『세븐키』는 영국의 미술관과 갤러리에서 관람객과 나눈 대화 내용을 추리며 빛을 보게 되었습니다. 하지만 글을 쓰는 작업은 한국에서 이루어졌기 때문에 이 책에는 한국에서 살며 겪은 것들도 담겨 있습니다. 이 책이 한국 독자와 만나게 되었다는 사실이 정말 기쁩니다.

『세븐키』에는 미리 준비된 금과옥조와 같은 해답은 담겨 있지 않습니다. 이 책의 원제는 '현대미술을 위한 일곱 가지 열쇠 SEVEN KEYS TO MODERN ART'로 열쇠에 해당하는 일곱 가지 핵심어를 통해 미술과 미술 감상에 대한 열린 생각을 담고 싶었습니다. 현대미술은 특히 제약 없는 지식이 무엇인지 잘 보여줍니다. 어떤 작품을 '올바르게 이해하는 방식'이란 존재하지 않으니까요.
　『세븐키』는 20점의 작품을 메뉴판처럼 이해하는 방식으로 보여줍니다. 그러한 방식은 또 다른 작품을 감상하는 데에도 적용할 수 있겠지요. 독자 여러분도 깨닫게 되겠지만, 각각의 열쇠가 취하는 다양한 관점에 다른 사람의 동의를 구할 필요는 없습니다. 새로이 마주한 작품 앞에서 메뉴판에 있는 것 가운데 가장 유용한 열쇠를 골라보세요.

한국의 교육 과정은 학생에게 자발적 사고를 장려하지 않는 것 같습니다. 학생은 암기를 통해 무언가를 배우고, 쉼 없이 질문을 던지는 대신 배운 내용을 반복해야 합니다. 물론 서양에서도 상황은 크게 다르지 않지만 특히 인문학에서는 대안을 연구하는 과정에서 학습 내용을 이해하도록 장려하며 배운 내용을 비판적으로 분석하고 대하는 태도를 키우도록 합

니다. 『세븐키』를 접한 독자 여러분은 보다 열린 자세로 지식을 받아들이기 바랍니다.

한국에서는 실제로 작품을 감상하기가 굉장히 어렵습니다. 한국에서 만든 작품을 제외하면 미술관에는 20세기 작품이 흔치 않습니다. 외국으로 나가지 않는 한 책이나 미술 잡지, 최근에는 인터넷을 이용해 현대미술을 배워야 한다는 뜻입니다. 작품 사진은 기계식 생산으로 복제된 것입니다. 이는 특히 (예컨대 카지미르 말레비치나 마크 로스코의 작품 같은) 추상 미술 회화에서 중요한 쟁점입니다. 이런 작품들에는 감상할 만한 구상적 이미지가 부재합니다. 그렇지만 현대미술의 대부분 작품에서 색채와 질감 그리고 규모는 매우 중요한 부분입니다. 사진으로는 이러한 특징을 제대로 전달할 수 없으며, 작품을 충분히 감상하려면 실물을 접해야 합니다.

한국에서도 이따금 현대미술 전시회가 열리기는 합니다. 이를테면 몇 년 전 서울에서 마크 로스코전이 열렸던 일을 기억합니다. 하지만 한국인이 현대미술을 '실제로' 접하려면 주머니를 털어 미국이나 유럽으로 떠나야 합니다. 그렇더라도 돈을 들일 만한 가치가 있는 여행입니다.

다행스럽게도 오늘날의 미술계는 과거에 비해 다양해졌습니다. 세계적으로 중요한 미술가 가운데에는 이 책에서 언급한 이우환 같은 한국인도 있습니다. 모두 한국에서는 쉽게 접할 수 있는 작가들입니다. 한국은 세계적 미술가를 주제로 하는 현대미술 전시가 많이 열리는 나라이기도 합니다. 더욱이 한국의 미술 시장은 그 어느 때보다 거대하고 자신감에 차 있습니다. 바야흐로 한국 미술의 호황기입니다!

차례
CONTENTS

들어가며
INTRODUCTION

현대미술을 이해하기 위한 또 하나의 지침

『세븐키』는 대다수가 묘하게 느끼고 어려워하는 '현대미술'을 이해하는 데 도움을 주기 위한 목적으로 썼다. 여기에 등장하는 일곱 개의 열쇠는 미술가가 지닌 고유하고 분명하며 안전지대라 할 수 있는 익숙한 과거의 경계를 넘어, 더욱 멀리 떨어져 있는 영역으로 독자를 안내한다. 미술가는 자기표현과 혁신을 중시한다. 또한 폭동을 자초하며 지적으로 둔중하게 보여 종종 소수의 엘리트만이 이해할 수 있는 작품을 만든다.

시각적이고 이론적 차원을 다루는 이런 미술을 이해하기 위한 지침은 명쾌하게 제시하기 어렵다. 하지만 이 책은 작가가 처음에 생각한 의도를 전달하는 것은 물론 작품을 만든 맥락을 재구성해 오늘날 해당 작품이 왜 지금에 와서 중요하고 시의적절하다는 평가를 받는지 그 이유를 알려주고자 한다.

작품의 물리적 실제, 작가가 드러낸 의도, 미술사학자와 평론가 들이 개진해가는 의견, 끊임없이 변화하는 문화적 관점 사이의 연관성을 고려하기란 분명 쉽지 않다. 문화적 관점의 경우에는 이 모든 요인을 이해하는 방식에 영향을 미친다. 『세븐키』는 유용한 지침서가 되고자 하는 점에서 다른 책과 공통점이 있다. 하지만 기존의 익숙한 형태를 답습하지 않는다.

원제에서 언급한 '열쇠Key'라는 단어는 은유적으로 자물쇠를 연상하게 하며 이 책에서 다루는 작품들의 의미를 풀어주겠다는 의도를 담고 있다. 그렇다고 이 책이 힘들이지 않고 풀어낸 정보로 논의할 수 있을 정도까지 관람객의 역할을 축소하지는 않는다. 그보다 이 책에서 다루는 주제에 대한 유연한 사고를 통해 작품 감상에 도움이 될 방법을 알려주는 지침서가 되기를 바란다.

『세븐키』는 익숙한 미술사조나 '−주의'를 근거로 삼기보다 20점의 작품에 오롯이 집중한다. 책에서 다루는 작품의 제작 시기는 1911년부터 2000년대 초반까지로, 다양하고 광범위한 재료와 양식, 주제, 의도를 담고 있다. 작품을 만든 작가들의 활동 시기, 장소, 배경, 성별 역시 천차만별이다.

작품 선별 과정은 분명 상당히 주관적이었다. 하지만 그 결과에는 나의 개인적 선호도만 반영된 것은 아니다. 매우 '중요한' 예술가이고 사람들이 대작으로 인정한다는 이유만으로 목록에 포함하지는 않았다. 책에 수록한 모든 작품은 현대미술과 동시대 미술이 가진 풍성한 다양성을 보여준다. 또한 동일한 작가의 다른 작품 혹은 더욱 광범위한 미술계에 힘을 실어주는 도약대로서 기능한다. 그 결과 이 책은 전체를 관통해 음악의 라이트모티브Leitmotiv 격인 특정 주제가 반복해서 나타난다. 라이트모티브는 오페라 같은 음악 장르에서 특정 인물이나 주제에 대해 반복해서 나타나는 곡조와 같은 것이다.

특정 작품에 대한 논의는 지극히 일반적이지만, 이 책처럼 개별 작품마다 동일한 '일곱 개의 열쇠'를 적용한 논의 방식은 흔치 않다. 해석적 관점에서는 각각의 작품이 기존의 관습대로 존재하는 방식을 이야기한다. 작품에 대해 언급하기 전, 도입부에서 해당 작품의 중요성을 간략히 설명한다. 그 다음 작품에 해당하는 일곱 개의 열쇠를 차례로 이야기한다. 끝으로 추가 연구에 유용한 '참고 도서' '참고 전시' 등을 보탰다.

일곱 개의 열쇠

(H) 역사적 이해

여기에서는 앞선 시대부터 전해오는 주제와 양식에 관한 지속적이고 발전적인 담론을 고려하고 이해를 돕는다. 새로운 것의 경우, 대개는 처음 그것을 인식했을 때보다 시간이 지날수록 옛것과 공통점이 많아진다. 따라서 새로운 것을 가장 잘 이해하려면 옛것과 비교해봐야 한다. 따라서 이 책에서는 작품을 타고난 미학 혹은 표현적 특징을 지닌 인공물이 아니라 보다 넓은 사회 문화적 환경, 작품이 만들어진 시기에 팽배했던 양식적 규범이 드러난 징조나 징후로 이해한다. 미술이 중요한 까닭은 상징적 가치를 가지기 때문이다. 따라서 시대를 통틀어 지속해서 나타나는 변화를 고려하고 반복해서 등장하는 암호와 양식적 특징을 염두에 두고 정리해야 한다.

(B) 전기적 이해

작가의 생애에 관심을 기울이는 것이야말로 작품을 잘 이해하기 위한 방법이라 판단했다. 작품은 작가가 자신의 삶을 표현한 것이라 할 수 있다. 여기에는 두 가지 접근법이 있다.

대부분 '감화contagion'라 표현하는 난해한 방식으로 작품을 접한 관람객은 예술가의 특징을 직접적으로 경험하게 된다고 주장한다. 온건한 방식에서 모든 작품의 독창성은 개성과 그것이 발현된 지역 환경과 밀접한 관계가 있다. 또한 작품이 가진 힘은 작가의 정서적, 지적 생활에 좌우되며 작품을 접한 관람객은 더욱 일반화된 사회적이고 심리학적인 쟁점에 가까이 다가갈 수 있다.

A 미학적 이해

여기에서는 예술품을 시각적 인공물로 바라본다. 관람객은 특정 조형 또는 형식으로 이루어진 작품에 정서적이고 지적인 반응을 보인다. 여기서 중시해야 하는 것은 선, 색채, 형태, 질감 등에 보이는 정서적 반응이다. 이 미학적 이해는 관람객이 예술품을 감상할 때 평범한 사물과 주변 환경을 바라볼 때처럼 인지적이고 정서적인 과정을 거치지만 미학적 심리 상태에서는 예술품을 실용적 지식과 목표라는 영역에서 제거한다고 알려준다. 그 결과 미학적 경험에는 어느 정도의 '거리 두기' '반사적 태도'가 수반된다. 우리가 경험하는 모든 것은 미학적 차원을 가질 수 있으므로 예술이 될 수 있는 잠재력이 있다. 하지만 문화가 어떤 대상을 예술이라 정의하기 위해서는 사회적 합의로 결정되며 궁극적으로 작품을 평가하는 과정은 전기적, 개인적, 문화적 요소를 아우르는 요인의 복합체로 축약된다.

E 경험적 이해

여기에서는 작품이 시대와 장소, 문화를 넘나들며 소통하고 근본적으로 정서적이며 심리적인 실제를 다루는 방식을 중요하게 여긴다. 주관적이고 현상학적인 이 방식은 작품이 전달하는 다감각적 경험에서 비롯된 자극에 관람객이 어떻게 반응하는지 집중한다. 또한 인지 심리학 그리고 인식과 상상, 창의력의 토대가 되는 신경 생물학적 연구 결과에 따른 반응을 다룬다. 작품에 반응하는 방식에 막대한 영향을 미치는 사회적 제약은 경험의 의미를 결정한다. 또한 두뇌는 신체 및 주변 환경과 함께 기능하면서 작품을 접했을 때 파생되는 경험을 만들어낸다.

Ⓣ 이론적 이해

이 방식에서는 작품과의 미학적, 정서적, 표현적 관계보다 언어 지향적이고 지적인 관계를 장려한다. 또한 관람객이 생각하도록 만드는 작품의 잠재력을 강조한다. 우리는 작품을 작가의 심리 상태에 접근할 수 있는 수단으로 삼기보다 감수성을 이용하거나 감각과 정서적 기제를 탐구해야 한다.

여기에는 두 가지 광범위한 접근법이 존재할 수 있다. 첫 번째 접근법은 아티스트와 평론가가 선택하고 작품이 제작된 시기에 공표된 명백한 이론적 입지를 설명하는 것이다. 작품은 실존성, 우연성, 진정성 같은 추상적 개념과 무형의 주체를 탐구하는 과정으로 이해할 수 있다. 이 접근법은 기본적 연구 법칙 그리고 궁극적 기반과 연계해 작품을 다루며, 작품이 삶의 의미를 묻는 심오하고 시간을 초월한 존재론적 질문이라는 맥락에서 존재한다고 본다.

두 번째 접근법에서는 작품을 감상할 때 종합적 검토 그리고 가치와 의미에 대한 검증을 거치지 않은 가정에 대한 분석이 필요하다고 본다. 특히 작품이 고유한 역할을 해낼 수 있는 제도라는 틀과 작품의 사회적 구성과 정치적 연관성을 보여주는 방식, 작품이 만들어진 사회에서 대개는 무의식적으로 보이는 편견에 주의를 기울여야 한다.

Ⓢ 회의적 시선

어떤 의문도 제기하지 않고 합의된 견해를 받아들일 수는 없다. 여기에서는 특정 문화가 작품에 부여한 자격이 평가 수단은 아니라는 점을 강조한다. 크게 보면 가치 평가는 엘리트들이 제시한 의견이다. 미술관의 전시 작품을 두고 전문가가 극찬하며 경제적 가치를 탐구하는 것과는 별개로, 작품은 건설

적 비평이라는 영역에서 열외일 수는 없다. 게다가 자신이 살고 있는 시대에서 작품의 가치를 두고 내리는 결정은 근시안적일 수밖에 없다. 진정한 평가가 이루어지기 위해 필요한 거리 두기는 얼마 동안의 시간이 흘러야만 가능하기 때문이다. 역사의 흐름을 보면 판단을 좌우하는 다양한 경향이 나타난다. 따라서 반드시 회의적 태도를 지녀야 한다. 관람객이 합리적인 판단을 위해 의도적으로 반대의 입장을 취하는 '악마의 변호인devil's advocate'이 되어 다른 의견을 연구하고 건설적으로 비판하는 자세를 취하도록 장려한다.

(M) 경제적 가치

미술이 속한 권력 관계라는 복합적 네트워크에서는 다양한 종류의 교류가 이루어진다. 여기에서는 자본주의 경제에서 상품 그리고 국가 체계가 상징적이고 정치적인 명목으로 선택한 작품이 가지는 위상에 주목한다. 작품은 고유한 지속성에 보탬이 되는 동시에 모순되지만, 적극적인 비판과 전복의 대상이 될 수 있는 경제 체제에서 그 역할을 다한다.

일곱 개의 열쇠는 동일한 작품에 꽂혀 있지만 저마다 다른 것을 열고자 한다. 때로는 명쾌한 양립이 불가능한 열쇠들도 있다. 내용상 장려하는 관점에서 어느 한쪽은 무시되고 부정당하며 심할 때는 서로를 폄하한다. 작품의 구체적 특징을 다루는 과정에서 작품마다 상대적으로 감상에 도움이 되는 열쇠가 있게 마련이고, 이러한 중요도는 열쇠를 다루는 순서로 반영했다. 하지만 이런 순서는 지극히 임의적이며 작품마다 열쇠는 다른 방식으로 정렬할 수 있다.

역사적 이해에서는 절실한 무게감이 더해진다. 이 책 『세븐키』에서 제시하는 깊은 문화적 맥락은 작품을 유사한 인공물 사이에 놓고 상징적 세계관과 관련짓는다. 그렇지만 대개 지극히 사적이고 획기적인 작품을 접하는 바로 그 순간에는 특별한 열쇠를 떠올릴 수 없다. 예를 들어 미학적 이해를 통해 눈에 보이는 현상을 깊이 고민해볼 수는 있지만, 작품이 분리된 영역에만 존재한다고 주장하는 것으로 보일 수도 있다. 전기적 이해는 인간적인 차원을 지나치게 끌어들이기 때문에 그리고 경제적 가치는 예술품과 경제적 쟁점을 엮기 때문에 문제를 제기한다는 오해를 사기도 한다.

나로서는 당연히 더 많은 열쇠를 이야기할 수 있었다. 오스트리아 정신 분석학자 지그문트 프로이트Sigmund Freud와 스위스 정신 분석학자 카를 융Carl Jung, 그리고 그들을 추종하는 무리가 예술을 바라보는 방식에 많은 영향을 미쳤으므로 심리적 열쇠를 다루는 것도 생각했다. 하지만 이런 식의 접근법은 이론적, 경험적 이해라는 더 넓은 범주에 포함했다. 정치적, 여성주의적 이해 역시 유용할 수 있지만, 이들의 취지 가운데 상당 부분은 이론적 이해와 회의적 시선에서도 찾을 수 있다. 작품을 만드는 과정에서 사용한 소재와 기술을 논의하

기 위해 기술적 이해를 추가할 수도 있었으나 실용적 차원의 측면은 미학적, 경험적 이해에서 풀었다.

일곱 개의 열쇠를 통해, 최근 들어 미술 이해에 기여하고 있는 가장 흥미진진한 두 요인이 어떤 영향을 미치고 있는지 돌아보고자 한다.

전 세계적으로 이루어지는 미술 연구는 실제로 모든 나라를 아우른다. 연구자들은 다양한 문화와 시기에 나타난 미술의 공통점 그리고 특정 지리와 사회, 종교적 요인이 만들어낸 근본적 차이의 정도를 탐구한다. 한편 신경 미학은 다양한 신경 생물학의 발전 덕분에 가능해진 뇌에 대한 통찰을 이용한다. 오늘날에는 인류의 진화와 진화가 인지에 미치는 영향, 신경 원천 그리고 미술의 더욱 광범위한 사회적, 환경적 맥락 사이의 관계를 근거로, 사고하고 느끼는 방식에 미술이 얼마나 깊은 영향을 미치는지 더 잘 이해할 수 있다. 즉 세계 문화 및 신경 미학에 대한 연구는 미술의 이해와 상호 연관이 있는 세 가지 경험의 복합적 관계에 관심을 가지도록 한다.

첫 번째는 개인의 성장 및 적응, 두 번째는 변화가 가진 힘에 집단이 반응을 보여 그 결과로 생성된 그 지역의 문화적 규범, 세 번째는 인간 경험과 생물학에 좌우되는 정수를 근거로 삼은 종 전체의 보편성이다. 이렇듯 자연이 낳은 산물은 개인이 성장하며 인지적 영향과 결합하고 문화적 신념과 형식으로 구체화한다. 그리고 안팎에서 압력을 받아가며 꾸준한 수정을 거치게 된다.

책에서 제시한 작품에 대한 본래의 접근법이 있더라도 그것은 책의 제목이나 차례에는 등장하지 않는다. 그리고 각각의 친숙한 열쇠를 설명하는 내용에서도 다른 열쇠와 짝을 이루거나 타고난 위상을 지켜 독립적으로 나타나지 않는다. 모

든 열쇠는 고유한 힘을 가지는 한편 서로 맞물려 움직인다. 우리는 특정 열쇠의 힘을 빌려 언급하는 작품에 대해 가장 차별적이고 이성적이며 최선의 접근법이 무엇인지 판단할 수 있다. 또한 그러한 열쇠들이 서로 얽혀 있는 네트워크의 일부라 생각할 수도 있다.

열쇠는 자기 충족적인 동시에 서로 의존하기도 한다. 특정 열쇠에 과도한 독립심을 심어주면 다른 열쇠와 힘을 합치거나 소통할 가능성은 줄어든다. 또 상호 의존성이 지나치면 경계를 넘나드는 유연성이 사라지는 결과를 초래한다. 이 책의 독자는 이분법적이고 대조적인 관계보다는 동등하고 보완적 관계에 있는 열쇠 가운데 선호하는 것을 고르게 될 것이다. 이처럼 일종의 중간자적 입장에서 작품을 논하면 사고의 과정에서 서로 반대되는 두 경향과 만날 수도 있다. 바로 다른 인지적 요소와 손잡으려 하는 경향과 타고난 독립적 행향이나 상태를 잃지 않으려는 경향이다.

열쇠는 상반되는 요소가 서로 스며들며 만드는 네트워크의 일부로, 상호 관계적이며 역동적으로 움직인다. 도교의 음양 사상은 상호 보완성을 보여주는 대표적인 상징이다. 음양 사상은 한쪽이 일체성, 동일성, 합일성, 통일성 사이에서 선택하면 다른 한쪽은 다양성이나 복합성을 선택한다는 사고방식이다. 『세븐키』가 제시하는 접근법을 두고 나타날 법한 비판이 있다면, 이 책이 어떠한 위계도 제시하지 않았다는 점 때문일 것이다. 책을 종합하는 내용이 없거나 지은이가 선호하는 특정 열쇠를 알 수 없다고 생각하는 독자가 있을지도 모르겠다.

하지만 오히려 이 책은 작품과 거리를 두고 정적이고 중립적이며 무관심한 태도로 작품과 다소 건조한 관계가 되기를 장려한다. 그렇지만 앞서 분명히 밝힌 바와 같이 책이 지향하

는 목표는 정확히 반대이다. 모든 열쇠는 유연하며 역동적인 상호 관계에 있다고 보아야 한다. 그래야만 깔끔한 융합이나 각각의 분리를 목표로 작품을 바라보고 해석하는 행위 때문에 제약이 생기는 것을 피할 수 있기 때문이다.

여러 열쇠를 사용하려면, 복잡하고 다감각적이며 인지적인 실제 작품을 근거로 다양한 의미를 부여할 수 있어야 한다. 이러한 맥락에서 음악계에서 말하는 '키key'라는 단어의 의미를 상기할 필요가 있다. 음악에서는 어떤 악기를 두고 '특정한 키에 있어야 한다'고 표현한다. 즉 그 키에 있을 때 음의 높이가 '자연스럽다'라는 뜻이다. 혹은 '특정한 키'의 곡이라는 말은 어떤 집단으로 묶을 수 있는 음의 높이나 음계를 가진다는 의미이다. 따라서 『세븐키』의 원제에서 말하는 '키'는 1976년 미국 가수 스티비 원더Stevie Wonder가 발표한 ‹Songs in the Key of Life›라는 앨범 제목에 등장한 것과 동일 선상에서 이해해야 한다.

현실적 문제

오늘날 우리는 디지털 세계가 만들어낼 수 있는 어마어마한 규모와 그 접근성에 압도당하기 십상이다. 물론 수치는 계속해서 변하고 있지만, 이 글을 쓰는 지금 이 순간에도 인스타그램에는 매일 평균 5,200만 장의 사진이 올라오고 구글에서 '마크 로스코'를 검색하면 0.55초 만에 93만 3,000개의 검색 결과가 나온다. 더욱이 나날이 현실을 뛰어넘는 디지털 세계와 더불어 혹은 그 안에서 살아가고 있다. 오늘날에는 물리적으로 제약받는 현실, 실체성이 있는 존재 때문에 생기는 한계를 여느 때보다 훌훌 떨칠 수 있게 되었다. 이렇듯 탈물질적이고 육체와 분리된 상태에서 느끼는 유혹은 매우 강렬하다. 이는 전 세계가 생태학적 위기에 직면한 지금 같은 상황에서는 특히 더 위험할 수 있다.

이와 같은 상황을 고려할 때 우리는 작품의 물리적 실재, 즉 작품을 '실물로' 접하는 기회를 평가하고 소중하게 여겨야 한다. 이를 통해 가상의 현실이 주는 불확실한 위안을 뒤로하고, 감각적이고 구체적인 자신만의 자아로 돌아가 현실적 시공간에서 행동하고 사고할 수 있기 때문이다. 모순된 강박감이 만들어낸 문화 속에서 사고와 경험의 차원은 차츰 망각되고 간과되고 하찮은 것으로 취급받거나 무시당한다. 예술품을 접하는 경험은 이런 차원을 잊지 않도록 도와준다. 한편으로는 갈수록 '지능화'되는 기계와 100퍼센트 가상성을 자랑하는 인터넷에 의사 결정을 위임하면서 실용적 추론과 알고리즘에 대한 집착이 생겨났다. 그런가 하면 현실로 닥친 생태학적 재앙, 사회 불안과 폭력에 맞서는 인간의 우려, 나르시시스트 narcissist의 끝없는 감정 과잉 상태의 탐닉도 나타나고 있다.

명백히 디지털 세계를 고려하고 제작한 작품이 아닌 다음에야 특정 오브제가 기본적으로 존재해야 할 장소는 3차원 세계이다. 즉 작품을 접한 관람객은 문화적 맥락이 제공하는 틀에서 정신과 육체와 더불어 작품에 반응해야 한다. 그렇기에 작품을 책이나 모니터로 접하면서 실제 작품의 질감이나 규모, 색채 등을 제대로 감상하지 못하는 현실을 잠시나마 돌아볼 필요가 있다.

인쇄된 작품 사진은 작가가 애초에 의도한 바와는 동떨어진 것이다. 사진 속 작품은 작가의 의도와는 무관한 온갖 종류의 맥락에서 무한히 복제될 수 있다. 작품 사진을 2차원적으로 바라보아야 하는 책은 기본적으로 작품의 제목과 그것이 우리에게 주는 지적 사고와는 동떨어져 있다. 시각적 효과가 희미해진 상태로 책 혹은 책과 비슷한 모니터에 둥지를 튼 작품은 '읽기'나 지적 방식과 같은 특정한 사고를 조용히 장려하는 맥락에 자리 잡는다.

반면 작가가 애초에 의도한 전시 장소는 대개 넓고 3차원적이며 벽이 에워싼 실제 공간이다. 그런 곳에서 작품을 접하면 무엇인가 사유해야 한다는 압박에서 훨씬 자유로울 수 있다. 혹은 그래야만 마땅하다. 미술관 벽에 붙은 작품명과 설명은 그 공간을 책 속 페이지처럼 훌륭하게 바꿀 수 있다.

이미 알고 있거나 앞으로 알게 되겠지만, 이 책에 나온 작품을 전부 만나보기는 어렵다. 로버트 스미스슨의 작품은 자연 속에 자리잡고 있으며 도리스 살세도의 작품은 사진으로만 존재한다. 이 두 작품을 제외한 모든 작품은 공개 전시 목록에 올라가 있다. 그중 일부는 유럽이나 미국, 동아시아에 있는 것도 있다. 순수주의자들은 작품과의 직접적 조우에만 의존할 것을 요구할 수도 있다. 하지만 이는 무리한 요구 사항

이다. 설사 실물을 접하더라도 그런 경험은 작품의 이미지 사진을 통해 강화된 기억이나 실물을 접했을 때의 기억과 같은 사전 지식과 맥락이라는 관점 그리고 작품을 '실제로' 만나기 전 특정한 방식으로 편견을 가지게 하는 고유한 생각에 영향을 받는다.

그렇다면 '실물'이란 대체 무슨 의미일까?『세븐키』속 작품 1점은 언제든 수명이 다할 수 있었고, 이제는 이 세상에 존재하지 않아 기록용 사진으로만 만나볼 수 있다.(314쪽 도리스 살세도 참고) 그런가 하면 너무 먼 곳에 있어 나도 눈으로 보지 못한 작품도 있다. 나는 작품이 만들어질 당시 찍은 사진 속 이미지만 친숙할 뿐이다.(208쪽 로버트 스미스슨 참고) 영상으로 기록해 두 군데에서 똑같이 상영하고 있는 작품(270쪽 빌 비올라 참고)과 사라져버린 복제품(72쪽 마르셀 뒤샹 참고), 뉴욕갤러리에 전시할 목적으로 복제되었으나 이제는 없어진 작품(176쪽 구사마 야요이 참고), 미술관에 전시된 작품과 책에 실린 작품 이미지 사이의 상이한 차원을 제외하면 관람객이 보는 시각적 특징과 의미 면에서 미미한 차이만 있는 작품(240쪽 바버라 크루거 참고)도 있다.

경험으로서의 예술

그 어떤 위대한 예술품이라도 논리적 설명 또는 기록이나 연구를 염두에 두고 사회적 데이터로서 제작된 것은 없다. 이는 『세븐키』에서 내세우는 중요한 전제이다.

일상에서 사람들은 미술을 변변치 않고 중요하지 않은 것으로 치부하거나 미술에 관한 연구를 제도화시키고 전문화시키는 경우가 있다. 또는 대개 미술에 대해 모를 수도 있다는 점을 고려해야 할 필요도 있다. 작품을 감상할 때 가장 중요한 점은 그러한 경험을 통해 변화를 일으킬 수 있는 잠재력을 얻을 수 있다는 것이다.

모든 주요 작품은 기본적으로 사고 구조나 표현으로 판단할 수 없다. 작품을 접한 경험은 말로 표현할 수 없으며, 이를 명쾌한 개념이나 특정 단어를 사용해 분명한 감정으로 정확히 요약하기도 어렵다. 차라리 작품 자체의 존재 구조로 그것을 설명하는 편이 나을 것이다.

설령 '옛 거장'의 회화가 미술관에 잘 보존되어 있다 하더라도, 그 작품은 '신성한' 국가 유산이 되어 숱한 학문적 해석을 낳을 것이다. 그리고 상호적이고 경험적인 영역에서 언제까지고 유동적이며 변화할 수 있는 개체로 남을 수도 있다. 작품은 변화를 거듭하는 인지적 관점만을 적용할 수 있는 대상인 것이다.

모든 위대한 작품은 유형이 있는 고정된 오브제라기보다 생태계에 존재하는 무정형의 유기체에 가깝다. 그러한 작품은 처음에 자리 잡은 특정한 시공간에서부터 물리적, 정신적, 정서적, 영적, 지적, 현실적, 사회적, 교육적, 제도적, 경제적 수준으로 지속해서 다양하게 뻗어 나가며 다른 작품과 하

나가 될 힘을 지니고 있다. 따라서 예술품을 접하는 행위에는 단순히 여가를 즐기는 방식이나 역사적, 이론적 자료를 수집하고자 하는 목적 이상의 의미가 담겨 있다. 그리고 예술 감상은 어떤 경우 생존에 영향을 미치는 문제가 될 수도 있다.

앙리 마티스
HENRI MATISSE

빨간 작업실

The Red Studio

1911

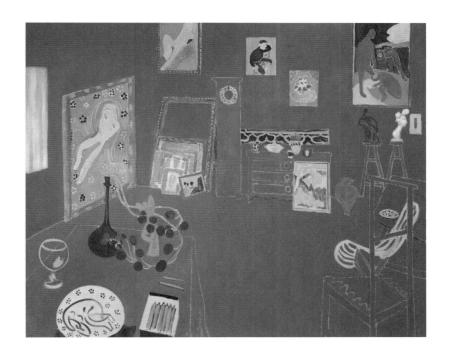

캔버스에 유채, 181×219.1cm, 미국 뉴욕 현대미술관^{이하} MoMA

2004년에 실시한 설문조사에서 전문가들은 앙리 마티스Henri
Matisse, 1869-1954의 〈빨간 작업실The Red Studio〉을 현대미술에서
가장 영향력 있는 작품 5위로 꼽았다. 작품은 대담한 선을 이
용한 단순화, 평면과 전반적으로 사용한 색채의 강렬함 때문
에 장식 미술로 구분되었다. 장식 미술은 대개 순수 미술보
다 열등하다는 취급을 받았지만, 마티스는 이를 오히려 긍정
적으로 여겼다. 실제로 그는 예술가로서 중요한 목표란 다양
한 이미지를 생산하고 이야기를 들려주기보다, 시각적 특징
을 강조하는 방법을 통해 그림을 감정 표현의 수단으로 변환
하는 것이라 생각했다. 마티스는 눈에 보이는 세계를 구분할
수 있는 상징을 결코 포기하지 않았지만, 〈빨간 작업실〉은 추
상화의 기틀을 닦은 작품이었다.

경제적 가치

〈빨간 작업실〉은 1949년부터 뉴욕 MoMA에서 소장하고 있다. 1926년 처음으로 앙리 마티스의 작품을 직접 구입한 사람은 영국 귀족 사교계의 명사이자 마티스의 친구인 데이비드 테넌트David Tennant였다. 테넌트는 자신이 소유하고 있는 '가고일클럽Gargoyle Club'이라는 화려한 나이트 클럽에 작품을 전시했다. 런던 한복판 퇴폐적인 소호 거리에 있는 타운 하우스의 가장 꼭대기 층 두 개를 사용하던 곳이었다. 클럽 회원이던 마티스 역시 초창기에는 꼬박꼬박 그곳을 찾았다.

1941년 테넌트는 레드펀갤러리Redfern Gallery에 작품 판매를 의뢰했다. 하지만 전쟁이 휩쓸고 지나간 영국에서는 작품을 사려는 이가 선뜻 나타나지 않았다. 몇 년 뒤에는 마티스에게 많은 영향을 받은 영국 추상주의 화가 패트릭 헤론Patrick Heron이 지하실에서 우연히 그의 작품과 조우했던 기억을 떠올리고 영국에는 그 중요성을 알아주는 사람이 아무도 없다며 한탄하기도 했다. 영국의 손실은 곧 미국의 이익이 되었다. 미국 뉴욕 비뉴갤러리Bignou Gallery의 화상 조지스 켈러Georges Keller가 작품을 사들인 뒤, 작품은 독일군 잠수함 유보트의 위협도 무릅쓰며 대서양을 건넜다. 그리고 1949년에 최종적으로 작품을 구입한 곳은 MoMA였다.

〈빨간 작업실〉이 걸려 있던 가고일클럽은 매캐한 연기가 자욱했지만, 유쾌하면서도 격식에 얽매이지 않은 곳이었다. 반면 현재 작품을 소장 중인 MoMA는 티끌 없이 깨끗하며 공기 정화와 치밀한 보안 시설까지 갖춘 공간이다. 이 작품의 지난 여정은 급진적 예술 작품이 주류에 편입되면서 소장 가치를 인정받기까지의 과정을 보여준다. 최근 들어 마티스의 주요 작품은 미술관들이 이미 소장하고 있기 때문에 좀

처럼 시장에서 만나기 힘들다. 하지만 2007년 11월에 마티스가 총애한 모델을 그린 ‹오달리스크, 푸른색의 조화L'Odalisque, Harmonie Bleue, 1937›가 뉴욕 크리스티경매Christie's에서 3,360만 달러에 낙찰되었다. 경매장의 이전 기록 2,170만 달러를 가뿐히 뛰어넘는 기록이었다.

(H) 역사적 이해

1905년 프랑스 미술 비평가 루이 보셀Louis Vauxcelles은 마티스를 두고 '야수들 사이에 섞인 도나텔로Donatello parmi les fauves[1]'라 평했다. 전시회장에 있던 다른 작가들의 작품과 마찬가지로 마티스의 작품은 색채가 강렬하고 붓놀림에 거침이 없었다. 심지어 인상파나 후기 인상파의 작품조차 상대적으로 지루해 보일 정도였다. 그러나 앙드레 드랭André Derain, 모리스 드 블라맹크Maurice de Vlaminck를 비롯한 작가들은 이러한 모욕을 감내하며 야수파라는 이름으로 불리게 되었다. 이제 마티스는 사실상 파리 아방가르드의 리더였다.

‹빨간 작업실›은 폴 고갱Paul Gauguin이나 빈센트 반 고흐Vincent van Gogh처럼 선과 빛이 가지는 표현력을 알아본 후기 인상주의 작가의 작품에서 많은 영향을 받았다. 그와 동시에 과거 유럽은 물론 비非서구권의 기술과 양식을 보여준다. 단색조의 채색, 제한된 공간적 착시는 비잔틴 성상화聖像畵, 중세시대 스테인드글라스를 연상케 한다. 하지만 실제로는 마티스가 1910년 뮌헨의 전시회에서 우연히 접한 이슬람 작품과 그 이후에 찾은 스페인의 세비야에서 영향을 받은 것이다.

작품 속에서 다른 작품을 보여주는 방식은 그것이 대개는 개인 소장품이나 공공 장소에 전시되어 있다는 맥락에서 그

려졌지만, 이러한 방식은 비교적 안정적으로 자리를 잡은 편이었다. 작가가 작업 공간을 주제로 택한 것 역시 별반 새로운 것이 없었다. 하지만 놀랍게도 마티스의 화실에는 이젤이나 팔레트, 물감통 등 전형적인 미술용품이 전혀 없었다. 그래서 이 작품은 평범한 방을 그린 것처럼 보일 수도 있지만, 앞쪽 가운데에 뚜껑이 열린 파스텔 상자가 보인다. 게다가 여러 점의 작품은 이 공간의 본질을 알려주는 단서를 제공한다. 실제로도 충실한 세부 묘사 덕분에 이 작품들이 당시에는 최근작이었다는 사실을 알 수 있다. 왼쪽 전면에 보이는 실내 화분 역시 마티스가 작업한 도기 작품이다.

〈빨간 작업실〉 전후 몇 년 동안 마티스가 그린 작품 여럿은 아르카디아Arcadia를 떠올리게 한다. 고대 그리스의 지역 아르카디아는 자연과 어우러진 전원의 삶을 상징한다. 작품 속 오른쪽 벽에 걸린 〈사치 II Le Luxe II, 1907-1908, 코펜하겐 덴마크국립미술관〉 역시 마찬가지다. 하지만 마티스는 〈빨간 작업실〉에서 관습적 상징주의를 버리고 그저 자기 작업 공간을 그린 것뿐이었다. 공간은 채도가 높은 빨간색과 아라베스크 양식의 선형성이 주는 강렬함 때문에 화실이라기보다는 생동감이 넘치고, 화려한 색채가 풍부하게 펼쳐진 곳으로 보인다. 마티스는 작업실을 전에 없이 성스러운 공간, 순수한 회화가 표현 수단으로서 가지는 가능성에 헌신하는 공간으로 구상했다.

Ⓐ 미학적 이해
중요한 점은 이 작품이 마티스의 작업실을 그려냈다는 것보다 시각적으로 강렬한 경험을 주기 위해 일상에서 흔히 접할 수 있는 소재를 이용했다는 데 있다. 마티스에게 그림은 다른

무엇보다 색채를 이용한 표현 수단이었다. 1947년에는 이런 글을 남기기도 했다. "자연을 그리기보다 감정을 표현하기 위해 색채를 사용한다. 이것을 위해 나는 가장 단순한 색채를 사용한다. 내가 직접 색채를 변형하는 일은 없다. 색은 다른 색과의 관계에 따라 변한다. 단지 그 차이가 뚜렷해지거나 드러날 뿐이다."[2]

그림을 구성하는 도형과 배경 또는 물체와 여백은 빨간색을 평평하고 고르게 칠해 벽처럼 느껴져 그 존재감이 약해진다. 원근법을 사용한 그림은 특히 도형과 배경의 시각적 구조에 의존하지만, 표면에서 2차원성을 강조할 경우 작가는 '양각positive'과 '음각negative' 또는 비어 있는 공간 사이의 상호 작용에 이목을 집중시킬 수 있다. 빨간색은 작품을 구성하는 모든 내용물인 테이블, 의자, 바닥, 벽을 통합해 표면 전체에서 2차원성을 강조한다. 세부 요소를 눈에 잘 보이는 가운데로 모아 구성 요소의 특정 부분에 시선을 집중시키는 관습적 회화의 기교를 버리고, 작품 전체로 시선을 분산한다. 이뿐만이 아니다. 르네상스 기법을 기초로 하는 서양 회화는 상대적으로 전면에 그린 사물을 더 세세하게 묘사해 실제로 눈에 보이는 대로 모방하는데 이와 대조적으로 마티스는 원근법을 무시하고 전경, 중경, 후경의 배경 모두 똑같이 취급했다.

마티스는 관람객이 평면에서도 애써 3차원성을 보려는 성향을 이용해 그림 속 공간을 읽어내기 어렵게 만든다. 전경에 놓인 테이블은 르네상스식 원근법을 사용해 공간에 깊이감이 느껴지도록 그렸다. 그러나 오른쪽에 보이는 의자는 원근법을 거스르며, 그림의 선은 소실점이 아닌 관객 쪽으로 향한다. 기독교 성상화와 페르시아의 세밀화, 동아시아 미술에서 빈번하게 사용하던 방식이다. 하지만 마티스는 공간에 대한 민

음을 흔들었기에 이는 조심스럽게 드러나는 듯 보일 뿐이다.

보통 작가는 선을 사용해 논리적이고 이해할 수 있는 부분으로 공간을 조직한다. 하지만 이 작품 속 색채는 선이 만든 구조의 입체성을 와해하는 것처럼 보인다. 실제로도 마티스는 〈빨간 작업실〉에서 물감으로 흰 선을 그리지 않고 제소 gesso[3]를 바른 배경을 그대로 드러낸다. 마치 그림이 보여주는 환상에 구멍을 뚫고 그 흔적을 남기고 싶어 하는 듯하다. 〈빨간 작업실〉은 일반적인 작품 감상법에서 벗어나는 탓에 관람객은 당황하게 된다. 무엇이 입체이고, 무엇이 아닌가? 작품이 그리는 거리감, 공간은 어떤 것인가? 마치 마티스가 새로운 마음가짐과 더 근본적인 방법으로 작업을 시작하기 위해 이미 익힌 내용 가운데 상당 부분을 떨쳐버렸다는 듯, 이 그림을 지배하는 감각은 순수성과 단순함이다.

Ⓔ 경험적 이해

어떠한 대상을 바라보면서도 내심 그것에서 무심함을 느낄 수 있다. 이는 단호한 자세를 취하는 데 도움이 되지만 자신이 여러 사물과 더불어 존재한다는 느낌도 동시에 가질 수 있다. 마티스의 작품은 후자에 해당하는 것으로 보인다. 따라서 비교적 시각적으로 뚜렷한 차별점이 없는, 특히 바닥이나 빈 공간에 주목하게 된다. 이러한 요소는 일상 그리고 원근법을 따르는 기존의 그림에서는 알아차리기 힘들다. 보통 어떤 장면을 바라볼 때는 주의가 집중되는 오브제 위주로 장면을 규정하고 구조화한다. 우리가 주목하는 대상은 경계와 형체가 없이 통일감 있게 구성한 별도의 배경 위에서 두드러진다. 이러한 배경은 관심의 대상인 물체보다 중요성이 떨어지고 대개

는 무시당한다. 이렇게 형태와 배경으로 공간을 구성하는 것을 두고 정신 분석학자들은 '시각적 게슈탈트Visual Gestalt', 즉 구조화된 전체라 칭한다.

마티스는 평면적 표면을 만들어 돌출된 형태와 비어 있는 곳의 차이를 모호하게 해, 분리에 기반을 두고 시각적 게슈탈트를 만들고자 하는 사람들의 성향을 약화한다. 대신 차별화되지 않은 영역까지 인식해 통합하는 구조를 제시한다. 이러한 관점에서 볼 때 〈빨간 작업실〉은 전체성 다시 말해 모든 것을 하나로 합치는 것을 다룬 작품이다. 마티스는 시각적 원근법을 해체해 이러한 효과를 증폭한다. 보편적으로 사물을 바라보는 상황은 세세한 정보를 담고 있으며 집중의 대상이 되는 좁은 영역과 초점에서 벗어나 무의식적으로 의식하게 되는 더 큰 영역으로 나뉜다. 하지만 마티스의 작품은 눈에 보이는 전반적인 영역에 골고루 집중하게 된다.

〈빨간 작업실〉은 상당히 커다란 작품이라 그 앞에 서면 빨간색이 시야를 가득 채운다. 사실 그 안에 갇히는 느낌 혹은 작품으로 들어오라고 초대받는 느낌은 이미지의 내용 면에서 이미 분명하다. 마티스는 전면에 파스텔 상자를 두었는데, 이는 몸을 기울여 그것을 집어 그림을 그리도록 부추기는 것처럼 보인다. 또한 그림에 선의 흔적, 격자무늬 같은 상부 구조를 남겨두었지만, 색을 사용해 위치 감각을 혼란스럽게 한다. 실제로 그림의 선 구조는 역동적인 빨간색 덩어리를 담아낼 만큼 강하지 않다.

생리학적으로 색채는 사물이 아닌 망막 때문에 생긴다. 즉 우리의 정신이 빛의 주파수에 반응한 결과물이다. 빛의 시각적 차원으로서 색은 본질적으로 변하기 쉽고 일종의 진동과 파동이 있는 공간을 형성해 우리가 끊임없이, 대개는 무의식

적으로 사물 사이의 관계를 확인하고 입증하게 만든다.

　물질적인 동시에 감각적인 색은 감정에 직접적으로 영향을 준다. 특히 색은 타인 또는 세계와 자신을 구분하는 경계를 무너뜨린다. 그중에서도 빨간색은 시각적으로 강렬한 자극을 준다. 관객은 공간으로 들어가는 느낌을 받게 되는데, 그 공간에는 잠재적 위협이나 숨겨진 어떤 것이 있을지도 모른다. 반면 실내에 놓인 도기의 녹색은 보색 관계인 빨간색과 함께 하면서 조금 더 부드러운 인상을 준다. 이 두 가지 색은 가까이 있을 때 서로 가진 색의 특징이 더욱 돋보인다. 하지만 이 작품은 빨간색이 공간을 지배하고 있기 때문에 녹색은 살짝 뒤에 있는 것처럼 보인다. 그와 대조적으로 파랗게 칠한 좁은 면은 훨씬 뒤에 놓여 있다. 다시 말해 마티스는 원근법이 가지는 기하학적 기교보다는 색이 가지는 잠재력을 활용해 직접적인 시각 방식으로 공간을 만든다. 그리하여 작품과 교감할 수 있는 공간이 눈앞에 펼쳐진다.

　마티스는 작품에 사용한 빨간색이 어디에서 왔는지는 알 수 없다고 했다. 실제로도 그의 작업실 벽은 빨갛지 않다. 전해지는 바에 따르면 처음에 그린 작품의 주된 색은 청회색이었다고 한다. 실제 작업실의 하얀 벽과 자연스럽게 어우러지는 색이다. 이때의 흔적은 시계 위쪽 주변, 작품 왼쪽에서 보이는 폭이 좁고 기다란 그림에서도 볼 수 있다. 실제로 빨간색은 '동시 대비'라는 현상이 주는 결과이다. 녹색 정원을 바라보다가 자신이 있는 방안을 둘러 보면 실내의 모든 것이 녹색의 보색인 빨간색을 띠는 것처럼 보인다. 마티스가 작업실의 색을 바꾼 것은 이러한 원리에 따른 것이다. 즉 상상의 나래를 펼쳤다기보다는 정신적이고 시각적인 경험을 감각적으로, 언뜻 생각하기에는 무의식적으로 묘사했다고 볼 수 있다.

(T)　이론적 이해

마티스는 종종 망막 예술가retinal artist, 달리 표현하자면 그저 미학적 즐거움에만 몰두한 작가로 치부된다. 그리고 본인 역시 추상적 이론에는 관심을 두지 않았다. 하지만 이는 어쩌면 마티스가 굳게 자리 잡은 기존의 회화를 더 높은 수준의 순수 미술로 규정하려는 무수히 많은 관습을 저버린 탓일 것이다. 그는 자신의 새로운 미학을 뒷받침하는 이론적 정당성을 제시해야 한다고 생각했다.

마티스가 주장한 이론의 핵심은 회화의 조형적 언어가 음악에 비견될 수 있다는 것이었다. 음악은 모방이 아니다. 즉 세상의 소리를 모방하는 것이 음악은 아니다. 마찬가지로 그림 역시 눈에 보이는 형태를 모방하는 것이 아니다. 그보다는 형태, 선, 색채와 질감, 조합, 균형, 대조, 리듬, 복합성을 구성하는 방식 등의 '시각적 음악'을 활용한다. 각각이 가지는 고유한 특성이 감정에 직접 공명하는 것을 통해 그림은 효과적인 표현 매체로 바뀐다.

호주 예술가 로저 벤자민Roger Harold Benjamin이 1908년에 쓴 책 『화가의 노트Notes of a Painter』에는 마티스의 다음과 같은 말이 있다. "구성은 작가의 감정을 표현하기 위해 여러 요소를 장식적 방식으로 배열하는 기술이다. 그림을 이루는 모든 부분은 시각적으로 표현되어 정해진 역할을 수행한다. 그것이 1순위인지 부차적인지는 중요하지 않다."[4] 전통적으로 색채는 작가의 기교에서 중요성이 떨어진다고 생각해왔다. 그렇기에 마티스는 새로운 예술에서 자신이 배분한 중요한 역할을 설명하려 노력했다. "색이 가지는 중요한 기능은 되도록 표현을 잘 전달하는 것이다. 나는 계획을 세우지 않고 색을 사용한다. …… 색의 표현적 측면은 순전히 본능에서 드러난다."[5]

예술에 대한 이러한 형식주의적 개념은 시간을 초월해 작용한다. 그리고 그 자체의 자율적인 세계 안에서는 종교처럼 상징적 사회 영역과는 격리되어 있다고 가정한다. 이는 본질주의자의 관점, 다시 말해 이미지의 순수성이 절대적이고 우주적인 진리로 향하는 수단이라는 신념에서 기인한다. 작품 창작의 관점에서 볼 때는 각각의 예술품이 구체적이지 않은 모든 요소를 스스로 없애고, 그 소재와 암호를 명백히 드러냄으로써 작품의 본질을 실현해야 한다는 것을 뜻한다.

Ⓑ 전기적 이해

앙리 마티스는 1869년 프랑스 북부의 르카토캄브레지Le Cateau-Cambrésis에서 태어났다. 처음에는 변호사가 되기 위해 법학을 공부하다가 1891년에 미술 공부를 위해 파리로 갔다. 이후 상징주의 작가 귀스타브 모로Gustave Moreau에게 회화를 배웠는데, 모로는 마티스의 작품 활동에 크나큰 영향을 끼친 인물이었다. 1904년에는 프랑스 화상 앙브루아즈 볼라르Ambroise Vollard의 갤러리에서 처음으로 개인전을 열었다. 이듬해 파리에서 열린 〈살롱 도톤느Salon d'Automne〉 전시회에서 혹평과 함께 야수파라는 별명을 얻었다. 이후에는 이탈리아와 독일, 스페인 남부, 북아프리카를 두루 여행한다. 뒤이어 그린 작품들에는 이슬람권의 작품에서 받은 강렬한 인상이 그대로 반영되었다.

1909년 봄에는 러시아의 수집가 세르게이 시츄킨Sergei Shchukin이 작품을 의뢰하고 파리의 명망 높은 베르넹쥔느갤러리Galerie Bernheim-Jeune와 새로 계약을 맺게 되면서 작품에만 전념하기 위해 좀 더 평화롭고 고요한 곳으로 작업실을 옮긴다. 작품에 등장하는 작업실은 파리에서 가까운 이시레몰리노Issy-

les-Moulineaux의 제네랄 드골 거리 92번지 메종 부르주아Maison Bourgeoise 정원에 있다. 마티스는 이곳에서 1909년부터 1917년까지 아내 그리고 세 자녀와 살며 시츄킨이 의뢰한 작품인 〈춤 Dance, 1910〉 〈음악Music, 1910〉 같은 중요한 작품을 비롯해 60점이 넘는 작품을 완성했다. 현재 〈춤〉과 〈음악〉은 상트페테르부르크 에르미타주박물관에서 소장하고 있다.

⑤ 회의적 시선

오늘날 마티스의 작품은 이미 고전의 반열에 올랐다. 그러나 여전히 문제작임에는 변함이 없다. 〈빨간 작업실〉의 색채는 캔버스를 채우고 있으며, 모든 것은 뚜렷하고 명쾌한 윤곽선으로 표현되었다. 하지만 색이 칠해진 부분은 티치아노Titian, 외젠 들라크루아Eugène Delacroix, 클로드 모네Claude Monet 등 저명한 화가들과 비교하면 단조롭고 일관되며 섬세한 차이가 없다. 작품 속 효과는 주로 장식을 위한 것이다. 물론 마티스는 장식 미술이라는 개념을 기꺼이 포용했지만, 그의 작품 대부분은 그 영역을 넘지 못하며 단순한 즐거움 이상의 유의미한 경험을 제공하지도 못한다. 바로 이러한 점 때문에 마티스의 작품을 가장 높은 수준으로 평가할 수 없는 것이다.

1905년 누군가에게 마티스는 '야수'처럼 보였을지 모른다. 1913년에 뉴욕에서 열린 국제현대미술전시회, 일명 아머리쇼the Armory Show를 통해 처음으로 그의 작품이 미국에 소개되었는데, 시카고미술학교의 보수적 학생들은 마티스의 인형을 만들어 불태우기도 했다. 하지만 그때도 이미 유럽 아방가르드에서 마티스의 작품은 그리 급진적인 편이 아니었다. 그가 감정적 충만, 미학적 자율성을 담은 자신만의 시각으로 유

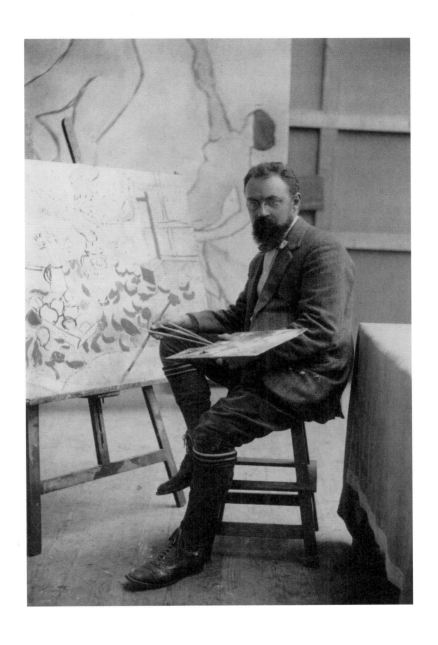

이시레몰리노 작업실에서 앙리 마티스, 1909 또는 1912

유히 그림을 그리는 동안에도 유럽은 제1차 세계대전의 광기에 휩싸여 있었다. 〈빨간 작업실〉 속 빨간색은 핏빛이나 사회주의 혁명을 상징하는 색이어야 했다. 하지만 마티스는 자기 반성적 세계관에서 느끼는 자기만족과 세련된 감성을 키워나가는 형식주의가 예술가가 추구해야 할 최상의 목표는 아니며, 자신의 작품이 피로에 지친 사업가나 문필가에게 위로가 될 팔걸이 의자 같은 역할을 해야 한다고 주장했다. 그리고 부유한 수집가의 뜻에 기꺼이 따랐다.

〈빨간 작업실〉에 실용성이 결여되어 있다는 사실, 그것이 화려하게 치장한 기념품에 불과하다는 사실 때문에, 이 작품이 계속해서 문화적 가치를 지니는지 의혹은 커져간다. 현대미술 작가 가운데 마티스가 이러한 종류의 회화적 비전을 추구하는 것이 가치 있다고 믿는 이는 드물다. 무엇이든 과유불급過猶不及이기 마련이다.

(N) 주석

1 도나텔로는 미켈란젤로에게
 영향을 준 르네상스시대 고전주의
 조각가이며 루이 보셀이 언급한
 이 말로 야수파라는 이름이
 탄생하게 되었다. -옮긴이 주

2 'The Path of Colour' (1947), in
 Jack D. Flam (ed.), Matisse on
 Art, E. P. Dutton, 1978, p. 116.

3 캔버스 보호용 프라이머 용도의
 석고 가루 -옮긴이 주

4 Jack D. Flam (ed.), Matisse on
 Art, E. P. Dutton, 1978, p. 36.

5 Ibid. p. 41.

(V) 참고 전시

미국 필라델피아, 반스파운데이션

프랑스 방스Vence, 로사리예배당

프랑스 니스, 마티스미술관

프랑스 파리, 퐁피두센터,
 국립근대미술관

미국 뉴욕, MoMA

러시아 상트페테르부르크,
 에르미타주박물관

(R) 참고 도서

Dorthe Aagesen and Rebecca
 Rabinow (eds), Matisse: In
 Search of True Painting, exh. cat.,
 Metropolitan Museum of Art,
 New York, 2012-2013

Stephanie D'Alessandro and John
 Elderfield (eds), Matisse: Radical
 Invention, 1913–1917, exh. cat.,
 Art Institute of Chicago and
 Museum of Modern Art,
 New York, 2010

John Elderfield, Henri Matisse:
 A Retrospective, exh. cat.,
 Museum of Modern Art,
 New York, 1992-1993

Jean-Louis Ferrier, The Fauves:
 The Reign of Colour,
 Pierre Terrail, 1995

Jack D. Flam, Matisse on Art,
 University of California
 Press, 1995

Dan Franck, Bohemian Paris: Picasso,
 Modigliani, Matisse, and the Birth
 of Modern Art, trans. Cynthia
 Liebow, Grove Press, 2003

Ellen McBreen and Helen Burnham,
 Matisse in the Studio, exh. cat.,
 Museum of Fine Arts, Boston,
 and the Royal Academy of Arts,
 London, in partnership with
 the Musée Matisse, Nice, 2017

Hilary Spurling, Matisse the Master.
 A Life of Henri Matisse:
 The Conquest of Colour,
 1909-1954, Knopf, 2005

Sarah Whitfield, Fauvism,
 Thames & Hudson, 1991

파블로 피카소
PABLO PICASSO

비외 마르크 와인병, 잔, 기타 그리고 신문
Bottle of Vieux Marc, Glass, a Guitar and Newspaper

1913

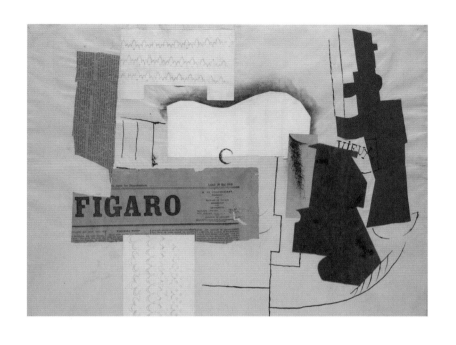

인쇄용지, 종이 위에 잉크, 46.7×62.5cm, 영국 런던 테이트모던

파블로 피카소Pablo Picasso, 1881-1973는 현대 예술품 경매에서 최고가 기록의 보유자이다. 하지만 그 명성에 비하면 ‹비외 마르크 와인병, 잔, 기타 그리고 신문Bottle of Vieux Marc, Glass, Guitar and Newspaper›의 크기는 작은 편이다. 파피에 콜레papiers collés(프랑스어로 '풀로 붙이다'라는 뜻의 coller에서 온 말) 혹은 콜라주collages 기법으로 지극히 섬세하게 제작되었다. 작품을 보면 대개 어떤 재료를 썼는지 보통은 알 수 있다. 이 같은 방식의 입체파 작품은 이미지 그 자체의 진실성은 물론 작가의 기술에 대한 기존의 개념마저도 공격하려는 것처럼 보인다. 일상에서 묻어나온 파편은 말 그대로 작품 표면에 착 달라붙는다. 이는 마치 시간을 초월한 가치의 전형적인 역할을 하는 예술에 반기를 드는 듯 보인다.

파블로 피카소는 스페인 말라가Málaga에서 태어났다. 그의 아버지는 화가였는데, 바르셀로나의 미술학교에 입학하기 전까지는 아버지에게서 그림을 배웠다. 1904년에는 파리에 정착했고 그곳에서 생의 대부분을 보냈다.

피카소의 사생활은 종종 그의 작품이 품은 의미를 파악하는 데 유용하다. 그 자신도 자기 작품이 일기와 흡사하다고 생각했다. 하지만 〈비외 마르크 와인병, 잔, 기타 그리고 신문〉을 만들던 시기에는 작품과 특정 사건 사이의 확연한 상관관계가 거의 드러나지 않는다. 그런데도 이 작품이 제작된 구체적 상황은 여전히 살펴볼 만하다. 그래야만 비로소 피카소의 의도와 동기를 충분히 파악할 수 있기 때문이다.

피카소는 1913년 5월 부친상을 당해 바르셀로나로 돌아와야 했다. 애증의 대상이던 아버지의 죽음은 피카소에게 큰 충격을 주었다. 아버지는 화가로서 그리 성공하지 못했다. 정확하지는 않지만, 피카소의 아버지는 막 청소년기에 접어든 아들의 천재성을 넘어서지 못한 채 그의 미술 도구 전부를 아들에게 물려주고 다시는 붓을 들지 않았다. 그리고 아들이 뛰어난 재능을 갈고 닦을 수 있도록 헌신적으로 조력했다.

〈비외 마르크 와인병, 잔, 기타 그리고 신문〉은 짧은 시간에 완성된 것이 분명하지만, 곧바로 서랍장이나 포트폴리오 같은 곳에 묻혀 잊혀졌다. 그래서 처음에는 제작연도를 1912년에서 1913년 사이로만 추측했을 뿐 정확한 시기는 알 수 없었다. 현재는 1913년이라는 의견이 지배적이다. 장소는 1912년 여름과 1913년 봄을 보낸 프랑스 피레네산맥의 세레Céret나 같은 기간에 가장 많은 파피에 콜레를 제작한 파리 몽파르나스 라스파이Raspail의 작업실 중 하나로 추정된다.

콜라주 속 서로 다른 종이는 색채만큼이나 고유한 질감을 가진다. 그리고 배경 역할을 하는 파란색 종이에 붙어 있어 조금이나마 촉감을 느끼게 해준다. 파란 종이에 풀이 붙은 부분이 살짝 쪼그라들어 미세한 주름이 잡히면서 표면에 굴곡이 생기고, 그림자가 약간 드리워진다. 이는 미완의 느낌을 준다.

〈비외 마르크 와인병, 잔, 기타 그리고 신문〉은 수직과 수평 곡선을 병치해 작품의 각 부분이 서로 맞물려서 구성되어 있다. 피카소는 자른 종이를 활용해 화면을 평평하고 2차원적으로 보이게 하면서 작품 안에서 형태를 고르게 배치했다. 처음에 봤을 때는 3차원적 원근감의 환상을 주는 투시선은 보이지 않는다. 하지만 가운데 상단의 기타 윗부분과 구멍 주변, 오른쪽의 와인병까지 세 군데에 진회색을 써서 그림자를 표현해 적당한 원근법적 공간감을 만들어냈다. 이 애매하고 모순된 공간감은 시각적 긴장감을 높인다. 콜라주 속 신문은 테이블 위에 놓인 신문인 동시에 실제 신문이기도 한 《르피가로Le Figaro》의 신문 조각으로 표현한 것이다. 이는 작가가 표현하려는 이미지이기도 하지만, 이미지 자체의 일부이기도 하다.

〈비외 마르크 와인병, 잔, 기타 그리고 신문〉은 평면에 대한 인식과 친숙한 표현 방식 그리고 추상적 형태와 어느 것도 표현하지 않는 듯 보이는 형태 간의 담화 혹은 놀이인 셈이다. 그러나 이 작품은 주변에서 우리가 흔히 접할 수 있는 사사로운 물체의 형태에만 집중하고 서사가 담긴 맥락을 억누름으로써 예술이 오로지 형태에 의존할 필요는 없으며 무형이나 추상적일 수도 있다고 주장한다. 그뿐 아니라 평면에 배치한 형태와 색채만으로도 회화적 즐거움과 비판적 의의를 주기에 충분하다는 점을 보여준다.

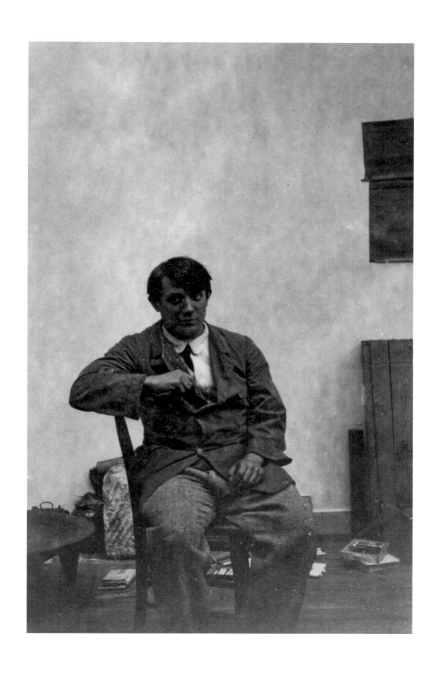

작업실에서 파블로 피카소, 1914

역사적 이해

〈비외 마르크 와인병, 잔, 기타 그리고 신문〉의 주제는 미술사적으로도 매우 익숙하다. 게다가 작품은 제목에서 명시한 사물들의 '정물화'이다. 이토록 익숙한 분야인데도 이전의 어떤 것도 여기에 영향을 준 바는 없다. 이 작품의 파격적인 본질 그리고 피카소와 프랑스 화가 조르주 브라크Georges Braque가 제작한 유사한 작품들은 주제가 아닌 형태를 대담하게 분해하고 도구와 기법의 규범을 무시하는 방식을 더 중시한다. 이들은 이후 현대미술의 발전에 지대한 영향을 끼쳤다.

콜라주 기법은 화가들에게 예술과는 동떨어져 있지만, 현대적인 일상의 소재를 그대로 사용하는 방식을 보여주었다. 새로운 종류의 사실주의가 탄생한 것이다.(카지미르 말레비치 56쪽 참고) 또한 이는 현대와 과거에 기술과 기교에 대해 정의를 내린 개념들 사이를 오가며 관계성을 만들어냈다. 나아가 콜라주는 마르셀 뒤샹이 활발히 펼쳐 보인 '레디메이드readymade'라는 개념(72쪽 참고)을 도입하기도 했다. 즉 작가가 전혀 새로운 작품을 만들어내기보다 애초에 존재하는 무언가를 활용할 수 있다는 가능성이다. 이를 통해 본래 창조해내는 사람이었던 작가는 대상을 선택하고 작품으로 표현하는 사람으로 바뀌었다.

〈비외 마르크 와인병, 잔, 기타 그리고 신문〉은 피카소가 그의 대작들을 제작하던 중요한 시기에 탄생했다. 이 작품은 오늘날 분석적 입체주의라 칭하는 것에서 종합적 입체주의로의 변화, 또는 대상을 여러 각도에서 바라본 모양으로 묘사하고 추상적 상징으로 보일 정도로 축소하는 작업에서 실제 재료를 더해 주로 발명해가는 작업으로의 변화를 보여준다. 이 시기 평론가들은 입체주의 작품에서 볼 수 있는 단편화된 영

역에 숨은, 잠재적이고 신비로운 의미를 두고 논의를 펼쳤다. 그리고 이를 뜨거운 감자 같은 주제인 4차원이라는 새로운 과학과 결부하기도 했다. 이 무렵에는 자동차, 비행기, 전화기, 무선 통신, 엑스레이, 가정용 전기가 발명되었다. 아인슈타인이 주장한 상대성 이론이 빛을 보면서 과학 지식이 바뀌었다. 이 모든 혁신이 입체주의라는 혁명이 일어날 수 있었던 환경이 된 듯하다.

사람들은 이런 작품이 무정부주의자가 터뜨리는 폭탄만큼이나 강렬한 시각적 효과를 발휘한다고 생각했다. 당시의 사회는 공산주의나 무정부주의, 사회주의 그리고 민족주의 등 새롭고 위험할 정도로 급진적인 정치 운동이 빈번했다. 시각적 예술 영역에 담긴 광범위한 맥락을 살펴볼 때 입체주의는 유럽 전역에서 진행 중이던 사회적, 정치적 변화를 추진해 나갈 힘을 보여주었다.

(E) 경험적 이해

피카소는 우리가 익히 알고 있던 회화적 공간의 개념을 뒤집고 관람객을 불확실성의 공간으로 던져 넣는다. 그는 사람들에게 친숙하고 익숙한 주제를 신중하게 골랐다. 그리고 관람객의 시선을 자신이 처음 생각한 목표에 집중시키려고 노력했다. 그의 목표는 작품을 만드는 그 자체의 언어를 구축하고 해체하는 것, 그야말로 묘사였다. 작품은 일종의 퍼즐이며 관람객은 이 조각을 맞춰야 한다. 피카소는 이렇게 말했다. "새로운 무언가도, 해야 할 가치가 있는 어떤 일도, 그저 알아보지 못할 뿐이다."[1]

작품에 대한 전체 인상은 대부분 표면의 형태와 선의 배

치에서 온다. 이는 현실에서 알아볼 수 있는 오브제와 연관이 있기는 하지만, 매우 추상적으로 표현된다. 그러므로 보통 그림에서 명백하게 드러나는 차원, 다시 말해 내용물에 접근하는 방식은 근본적인 문제를 드러낸다. 형태가 대상의 표현일 때와 그저 형태에 불과할 때 무엇이 다를까? 피카소는 일부러 공간 구조를 읽어내기 어렵게 만들었다. 무엇이 도형이고 무엇이 배경인가? 사람들은 어쩔 도리 없이 눈에 보이는 것을 이해하고자 노력하면서 더 적극적인 태도를 취하게 된다. 이를테면 관람객은 파란 배경에 붙어 있는 오른쪽의 수상쩍고 어두운 녹갈색 형체의 의미를 알아내려고 할 것이다. 이는 술병 혹은 다른 물체의 그림자일까?

〈비외 마르크 와인병, 잔, 기타 그리고 신문〉은 서로 연관된 행동인 사고와 관찰 사이의 관계를 더욱 명확하게 만든다. 대개 사람들은 형체를 인지한 다음, 눈에 보이는 것과 원래 알고 있던 것을 관련지어 이해한다. 따라서 글자가 적힌 직사각형은 신문지 조각, 오른쪽 손글씨는 와인병 라벨이라고 알아본다. 이런 점에서 콜라주는 시각적 영역을 탐색하고 일관된 형태로 구체화하는 과정을 통해 무의식적인 절차를 재현하게 한다. 이러한 이유로 피카소의 작품은 사람들이 타고났든 배운 것이든, 습관에 따라 대상을 바라본다는 사실과 함께 그런 습관에서 해방 될 수 있도록 해주는 것이야말로 예술가의 역할이라는 점을 보여준다.

Ⓣ 이론적 이해

이러한 작업은 그림을 일종의 대본으로 바꾼다. 〈비외 마르크 와인병, 잔, 기타 그리고 신문〉을 들여다보면 시각적 경험

을 하기보다는 메시지를 읽게 된다. 여기에는 눈에 보이는 대상을 해석하는 행위도 포함된다. 피카소는 읽고 쓰는 언어의 단어, 음소와 유사한 별개의 의미 단위를 효율적으로 활용했다. 작품의 기호 체계를 구성하는 다양한 요소는 일련의 병렬, 대치 관계 속에서 자신의 위치에 따른 의미를 표현한다. 예를 들어 피카소가 와인병을 다루는 방식을 살펴보자. 그는 기존의 관습대로 표현한 와인병을 도구화하고 분석하는데, 여기에서 병은 윤곽을 따고 평면적으로 처리해 이동했다. 신문지 조각은 두 번 사용했다. 한 번은 원형 그대로 다른 한 번은 조각을 접어서 기타의 일부로 보이도록 처리했다. 피카소는 같은 소재를 사용할 경우, 한 번은 그것을 기호화하고 다른 한 번은 원형을 그대로 표현해 서로 다른 두 가지를 만들어냈다.

입체주의는 기호학을 시각적으로 표현한 이론이라 해석할 수 있다. 20세기 초, 현대 구조 언어학의 창시자 페르디낭드 소쉬르Ferdinand de Saussure는 언어의 기호가 두 가지로 이루어진다고 주장했다. 그중 하나는 시니피앙signifier, 기표 다시 말해 일종의 그릇 역할을 하는 표기적 혹은 구어적 단어이다. 다른 하나는 의미 그 자체를 칭하는 시니피에signifié, 기의이다. 소쉬르는 이 두 가지가 유기적, 필연적으로 연결된 것은 아니라는 점을 강조한다. 대개 기호는 관습 체제에 기반을 둔다. 예를 들어 '유리병'이라는 단어는 기표이며 '액체를 담는 유리 재질의 물체'라는 뜻은 기의라 할 수 있다. 이렇듯 언어 기호가 가지는 이중적 성격은 시각적 기호 영역에도 어느 정도 적용할 수 있다. 한 예로, 원근법에 따라 표현한 병의 이미지는 실제와 다르다. 달리 이야기하자면 이미지는 대상을 그대로 묘사한 것 또는 현실을 묘사하는 데 사용되는 기호 체계이다. 피카소는 여기서 더 나아가 시각적 기호는 언어적 기호와 달리 유기적이

며 다양하게 해석이 가능하다는 점을 보여주었다.

소쉬르가 고유한 이론을 발전시키던 시기에 미국의 철학자 찰스 샌더스 퍼스C. S. Peirce 역시 기호학에 빠져 있었다. 하지만 퍼스는 비언어적 기호의 더욱 복잡한 특징을 밝히려 노력했으며, 기호에는 상징symbol, 지표index, 도상icon이 있다고 주장했다. 상징은 지시 대상과 어떠한 유사성도 없으며 둘 사이의 학습된 연관성을 생성하는 과정에서 작용한다. 이는 소쉬르가 논했던 언어의 기호와 비슷하다. 그와 달리 지표는 언어적이라 할 수 없다. 흡사 손바닥 자국을 보고 그 자국을 남긴 사람의 존재를 알 수 있듯, 지표는 지시 대상과 직결되는 실질적 연결 고리를 통해 작용한다. 퍼스의 주장에 따르면 도상에는 이미지image, 은유metaphor, 도표diagram가 있으며, 저마다 지시 대상과 어느 정도 유사성을 가지고 작용한다.

〈비외 마르크 와인병, 잔, 기타 그리고 신문〉에서는 이 세 가지 도상적 기호를 무의식적으로 사용했다. 피카소는 신문 조각을 이미지 그 자체로 기능하게 했지만 기타, 병, 잔, 테이블은 단순화한 이미지로 기호화했다. 특정 대상을 상징하거나 유사한 것으로 표현하기 위한 은유도 활용했다. 예컨대 피카소가 그린 세 개의 짧은 평행선은 기타의 자판에 있는 금속 돌기인 프렛fret과 비슷한 모양을 하고 있다. 하지만 특별히 도식적인 기호를 사용한 탓에, 선들은 그저 기타의 일부로 보인다. 또한 이를 통해 정보를 구조적으로 전달한다. 내적 관계에서 일어나는 시각화에 따라 시각적으로 비슷한 점을 통해 사물 사이의 관계를 표현한다. 서양 미술의 정물화 속 이러한 주제는 관습적으로 이미지 기호를 통해 표현되었다. 그러나 피카소의 콜라주 작품은 표현 대상을 도식화한다.

회의적 시선

<비외 마르크 와인병, 잔, 기타 그리고 신문>은 기존의 표현 방식을 따르지 않았다. 그 덕에 표현적 가치 없이 잠시 즐길 수 있는 시각적 퍼즐 이상의 작품이 될 수 있었다. 피카소는 주변에서 흔히 볼 수 있는 재료를 활용했는데, 이는 적어도 이론적으로는 누구나 콜라주를 만들 수 있다는 뜻이었다. 전문 교육을 받은 사람만이 예술 작품을 만들 수 있다는 고정 관념에 이의를 제기한 것이다. <비외 마르크 와인병, 잔, 기타 그리고 신문>을 감상하다 보면 작품 관리자가 해결하기 어려운 또 다른 문제를 발견할 수 있다. 작품에 사용한 저렴한 재료의 내구성이 떨어진다는 점이다. 작품 보존에 관한 문제는 이미 미술관 관리 담당자를 난처하게 하고 있었다.

지나치게 평범한 작품은 사용 후 버려지기 쉽다. 그렇게 되면 예술과 일상의 경계는 사실상 무너진다. 그리고 예술에 내재된 문화적 가치 혹은 일상을 표현하는 능력이 사라질 수도 있으므로, 득과 실을 신중히 따져야 한다. 피카소의 콜라주 기법은 분명 참신하고 도발적이지만 결국에는 막다른 골목에 다다른다. 실제로 피카소 역시 얼마 안 가 콜라주 작업을 그만둔 것으로 보아 분명히 이 사실을 잘 알고 있었을 것이다.

M 경제적 가치

1907년 파리의 화상 다니엘 헨리 칸바일러Daniel-Henry Kahnweiler는 피카소와 브라크가 만들어내는 작품을 구입한다는 계약을 체결했다. 이 말은 피카소가 더 이상 후원자의 비위를 맞춰가며 작품을 파느라 애를 쓰지 않아도 된다는 뜻이었다. 몇몇 예외를 빼면 이 기간에 둘은 칸바일러의 갤러리에서만 작품

을 전시했다. 그러다가 1913년 뉴욕 아머리쇼에 참가한 피카소는 독일 뮌헨의 탄호이저모던갤러리Thannhauser Moderne Galerie에서 거둔 것에 버금가는 성과를 거둔다. 두 전시는 피카소가 세계적 명성을 얻는 시발점이 되었다.

그러나 〈비외 마르크 와인병, 잔, 기타 그리고 신문〉을 제작할 무렵에는 수입이 없어 고단한 작품 활동을 하고 있었다. 제2차 세계대전 중에는 영화 제작자 피에르 고Pierre Gaut에게 작업실에서 직접 작품을 판매했다. 덕분에 피카소는 부와 명성을 손에 넣을 수 있었다. 2015년에는 뉴욕 크리스티경매에서 익명의 구매자가 〈알제리의 여인들Women of Algiers, 1955〉을 최고 기록가보다 높은 1억 7,900만 달러에 구입했다.

1950년대 후반 영국 런던 테이트모던은 1911년부터 1915년 사이 제작된 피카소의 콜라주 작품을 사들였다. 테이트모던 같은 국가 기관이 세금으로 작품을 구입하는 경우에는 보통 제시된 금액에서 10퍼센트 감면 혜택을 받지만, 피에르 고는 7퍼센트에 동의했다. 이 금액은 스위스 프랑으로 지불되었다. (당시 가치로는 12만 960프랑 혹은 9,900파운드로 현재 가치로는 대략 19만 2,000파운드 정도이다.) 작품은 1961년 테이트모던의 소장품이 되었으며, 한 번도 전시되지 않았다. 작품명도 간단히 줄여 '잔, 병 그리고 기타Glass, Bottle and Guitar'가 표기되었다. 1981년 이후 카탈로그에는 '기타, 신문, 와인 잔 그리고 병Guitar, Newspaper, Wine Glass and Bottle'이라는 작품명으로 실리게 된다. 하지만 미술관 웹사이트와 벽에 붙은 라벨, 기념품점에서 판매하는 엽서에는 작품명을 '비외 마르크 와인병, 유리, 기타 그리고 신문'으로 했고 제작연도 역시 1913년으로 명시하고 있다.

(N) 주석

1 Quoted in Saturday Review,
 28 May 1966.

(V) 참고 전시

미국 뉴욕, 메트로폴리탄미술관

프랑스 파리, 퐁피두센터,
 국립근대미술관

프랑스 발로리스Vallauris,
 국립파블로피카소미술관

프랑스 앙티브Antibes, 피카소미술관

프랑스 파리, 피카소미술관

스페인 말라가, 피카소미술관

스페인 마드리드,
 국립소피아왕비예술센터

독일 쾰른, 루트비히박물관

미국 뉴욕, MoMA

스페인 바르셀로나, 피카소미술관

러시아 상트페테르부르크,
 에르미타주박물관

영국 런던, 테이트모던

(R) 참고 도서

John Berger, *The Success and Failure
 of Picasso*, Pantheon Books, 1989

Pierre Cabanne, *Cubism*, Editions
 Pierre Terrail, 2001

Neil Cox, Cubism, Phaidon, 2000

Pierre Daix, *Picasso: Life and Art*,
 Icon Editions, 1994

Michael C. FitzGerald, *Making
 Modernism: Picasso and
 the Creation of the Market for
 Twentieth-Century Art*, University
 of California Press, 1996

Rosalind E. Krauss, *The Picasso
 Papers*, MIT Press, 1999

Roland Penrose, *Picasso: His Life
 and Work*, 3rd ed., University
 of California Press, 1981

Christine Poggi, *In Defiance of
 Painting: Cubism, Futurism, and
 the Invention of Collage*,
 Yale University Press, 1992

John Richardson and Marilyn
 McCully, *A Life of Picasso*, 3 vols,
 Jonathan Cape, 1991-2007

(M) 참고 영화

다큐멘터리 ‹The Mystery of Picasso›,
 앙리 조르주아 클루조Henri Georges
 Clouzot 감독, 1956

영화 ‹피카소Surviving Picasso›, 제임스
 아이보리James Ivory 감독, 1996

카지미르 말레비치
KAZIMIR MALEVICH

검은 사각형
Black Square

1915

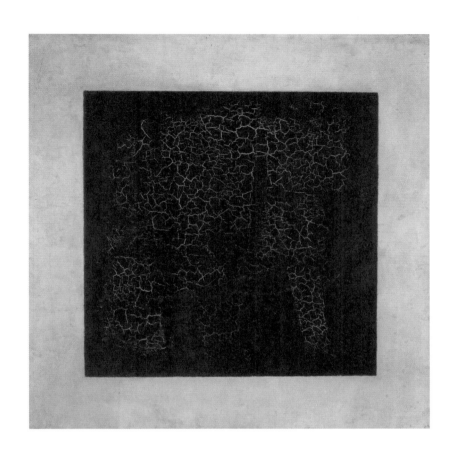

리넨에 유채, 79.5×79.5cm, 러시아 모스크바 트레티야코프미술관

카지미르 말레비치Kazimir Malevich, 1878-1935의 작품 〈검은 사각형Black Square〉은 그의 표현대로라면 새로이 등장한 '대상 없는 objectless' 예술을 지향한다. 이는 매우 극단적인 표현이다. 고의적이고 위협적인 이 작품은 사람들이 작품을 볼 때 갖는 기대를 대부분 깨버린다. 작품에서는 그 어떤 이미지도 찾아볼 수 없다. 지극히 추상적인 작품에서는 어쩌면 형태나 색채의 예술적 유희를 보게 될 수도 있지만, 이 작품에서 우리가 볼 수 있는 것은 흰색의 네모난 바탕과 그 위에 그린 검은 사각형뿐이다. 구조적으로 복잡하지 않은 탓에 지각知覺의 사각지대처럼 보인다. 1915년 지금의 상트페테르부르크인 페트로그라드에서 열린 〈미래파 회화의 마지막 전시 0.10Last Exhibition of Futurist Painting 0.10〉 이후 2년 동안 러시아가 혁명과 내전의 소용돌이에 휩싸였다는 점은 〈검은 사각형〉이 예언적 작품이라는 주장을 뒷받침한다. 이 작품은 구식이 되어버린 상징이 모조리 종말에 이르렀다는 신호이자 새로운 사회의 '도상'이었다.

관람객이 〈검은 사각형〉을 제대로 이해하기란 어렵다. 즉 작품에 담긴 의미를 분명히 파악할 만큼의 단서가 부족한 것이다. 전에 없이 단순한 작품은 오히려 복잡하고 대립적이며 모순된 해석을 낳고 이는 구조적 형상화와 형식적인 복잡성의 결여되어 생긴 빈 곳을 채운다. 따라서 작품의 의미는 오브제, 즉 그림 자체가 만들어낸 테두리 밖에 놓인 듯하다. 그리고 더 광범위한 사회적 맥락과 작가와 평론가, 미술사학자, 관람객이 만들어낸 수많은 의미 안에서 존재한다.

〈검은 사각형〉은 눈에 보이는 것과 보이지 않는 것, 어두움과 밝음, 모호함과 명백함 사이에서 소리 없이 펼쳐지는 드라마의 배경이 된다. 검은색은 작품에서 통상 눈에 보이는 대상을 지우고 은폐한다. 작품을 보는 사람은 어쩔 수 없이 눈에 보이는 것 혹은 이해하는 내용 뒤에 놓인 무언가를 자각하게 된다. 〈검은 사각형〉은 무언가가 상실되고 삭제되고 지워진 혹은 형체를 찾을 수 없는 강렬한 감각을 전달한다. 작품 속 공백은 우울증과 트라우마, 어쩌면 반대로 황홀한 해방과 유사한 공간이다. 실제로 이러한 미지의 영역이 호의적인지 악의적인지는 그러한 경험을 가늠하는 신념 체계에 따라 좌우될 수 있다.

세속적 관점에서 볼 때 카지미르 말레비치는 '무zero'에서 '아무것도 없음no-thing' 다시 말해 '비대상non-object'이라는 개념이 시각적으로 동등하다는 생각을 표현하고자 했다. 하나의 체계로 기능하는 회화의 귀류법에 대한 주장인 것이다. 회화의 재료는 간소화되고 핵심만 남게 되므로 결국 장르로서 회화는 붕괴한다. 이러한 점에서 〈검은 사각형〉은 하나의 개념으로 기능한다. 작가가 그린 4점의 검은 사각형 가운데 어느

것을 보는가는 전혀 중요하지 않다. 정말 중요한 것은 정신적으로 구조화된 원리, 다시 말해 지적인 이해와 인식의 결과로 우리의 마음속에 존재하는 개념이다.

말레비치가 생각하는 ‹검은 사각형›의 의미는 분명했다. 그의 친구이자 화가인 바르바라 스테파노바Varvara Stepanova는 1919년 자기 일기장에 다음과 같은 글귀를 남겼다. "사람들이 가상의 신념 없이 평범한 사실로서 사각형을 바라본다면, 과연 그것의 정체는 무엇인가?" 1915년 페트로그라드에서 열린 전시회에서 ‹검은 사각형›은 갤러리 한 귀퉁이 높은 곳에 걸렸고, 그 주변을 시각적으로 난해한 말레비치의 다른 작품들로 빙 둘러서 전시했다. 이는 종교 미술과의 연관성을 강조하기 위한 것이었다.

관람객은 이러한 배치를 보면서 러시아 가정집에 걸려 있는 성상聖像을 저절로 떠올리게 된다. 또한 작품에 종교적 함의를 의도한 것이나 예술에 대한 새로운 시선에는 러시아정교회 성상에서 영향을 받은 것과 유사한 가치가 있다는 암시를 깨닫게 된다. 말레비치가 세상을 떠나기 2년 전, 자서전에 이렇게 적었다. "나는 낯익은 성상화를 통해 중요한 점은 해부학이나 원근법을 연구하거나 자연의 진리를 묘사하는 것이 아니라 예술과 예술적 현실을 느끼는 데에 있다는 것을 깨달았다. 현실이나 주제는 미학적 깊이를 떠나 이상적인 형태로 변형되어야 하는 무언가라는 사실 말이다."[1]

(H) 역사적 이해
말레비치는 바실리 칸딘스키Wassily Kandinsky나 피에트 몬드리안Piet Mondrian과 같은 유럽의 예술가와 동일한 시대를 살았다.

이들은 더 순수하고 정신적이며 내향적인 예술을 만들기 위해 우리가 보는 현실에서 비롯된 구상주의적 형상화를 지양했다. 하지만 〈검은 사각형〉은 돌이킬 수 없는 강을 건넌 것처럼 보이기도 한다.

색채의 해방을 추구한 마티스와 구성주의적 장치를 숱하게 부정했던 피카소 역시 예술이 외부의 가시적 현실에 어느 정도 충실해야 한다는 개념에 도전했으나 이를 완벽히 거부하지는 못했다. 하지만 말레비치는 그다음 단계로 나아갔다. 여기에서 특히 중요한 것은 앞서 설명한 피카소의 입체파 콜라주이다. (44쪽 참고, 배경 위에 서로 관련 없는 소재를 평면적으로 붙이는 방법을 소개한다.) 작품 속 조각의 공공연한 평면성은 착시 현상에 대응한다. 그리고 한편으로는 3차원적 세계를 흉내내지 않는 공간의 역동성을 보여준다. 말레비치의 유화 역시 콜라주 효과를 받아들여 구성 장치를 단순화해 사물의 표면을 표현하는 색채의 고유한 역할에 얽매이지 않고 외부의 대상들에 대한 단서를 제공하지 않는다.

말레비치는 자기 작품이 우리가 실제 세계의 사물에 갖는 애착에서 벗어나 있다고 공언했다. 〈검은 사각형〉에 대해 이렇게 말했다. "하얀 여백은 검은 사각형을 둘러싼 여백이 아닌 사막 같은 느낌, 아무것도 존재하지 않는 느낌이다. 여기서 사각형은 대상이 없다는 점을 알려주는 첫 번째 지각 요소이다. 작품을 보는 사람에게 이것은 작품의 종결이 아닌, 실질적 존재를 알려주는 시작인 셈이다."[2] 극히 환원주의적인 그의 작품은 시작인 동시에 끝이라 해석해야 한다는 뜻이었다. 이는 예술의 의미와 목표에 대한 기존의 모든 개념을 저버리는 행위였다. 그리고 말레비치가 절대주의라 명명한 새로운 예술이 탄생했다는 최초의 신호이기도 했다. 말레비치는 이것

이야말로 현재와 미래를 진정으로 아우르는 유일한 예술이라 주장했다.

절대주의 작품은 보통 평면으로 칠한 원, 직사각형 그 밖의 다른 기하학적 모양들로 구성된다. 그리고 대개는 흰색의 평평한 직사각형 화폭 위에 비스듬히 매달린 모양으로 그려져 있다. 이렇듯 간소한 구성법은 시간을 초월한 가치가 지배하는 순수한 독립적 세계라고 해석할 수 있다.

시각적으로 간소한 작품을 만든다는 개념은 말레비치가 이미 1913년에 연구한 것으로 보인다. 〈검은 사각형〉은 미래파 오페라 〈태양을 넘어선 승리Victory over the Sun〉의 일부 무대 디자인에서도 볼 수 있었다. 말레비치는 1923년에서 1924년 사이에 두 번째 〈검은 사각형〉을 만들었다. 이 작품은 첫 작품과는 크기가 달랐다. 1929년에 만든 세 번째 사각형은 아마도 러시아 모스크바의 트레티야코프미술관Tretyakov Gallery 전시를 위해서 만들었을 것이다. 두 번째 작품 표면에 벌써 심각하게 금이 가기 시작했기 때문이다. 1920년대 후반에서 1930년대 초반 사이 작은 크기로 제작한 네 번째 사각형은 1935년 레닌그라드에서 열린 말레비치의 장례식에서 볼 수 있었다. 친구와 제자 들은 검은 사각형으로 표시된 그의 무덤에 화장한 재를 함께 묻어주었다.

(A) 미학적 이해

〈검은 사각형〉이 주는 미학적 효과의 충격은 꾸밈이 없고 전혀 타협하지 않는 존재감을 통해 직접 전달된다. 그 어떤 복제품도 이를 제대로 다루지 못한다. 사각형이라는 형태와 검은색은 그것을 보는 이에게 상징이나 표현적 의미가 아닌, 눈

에 보이는 그 자체로 받아들이라고 이야기한다. <검은 사각형>은 전에 없이 단순하고 간결한 작품인 것이다. 말레비치는 묘사를 거부하고 형태와 색채를 최소한으로 제한하면서 자신의 개성은 없애버렸다. 그래서 관람객은 작가를 더 이상 개인으로 생각할 필요가 없다.

그보다 중요한 것은 작품이 시각적으로 간결한 형태로 압축되었다는 점으로, 이는 현대 미술가들에게 매우 중요한 과업이기도 하다. 작품이 그 본질, 매체의 속성으로 회귀하는 것이다. 이런 점에서 <검은 사각형>은 평면성과 실제 회화의 정의에 대한 표현인 셈이다.

실제로 <검은 사각형>은 완벽한 정사각형도, 완벽한 검정색도 아니다. 사각형의 네 변은 직각 프레임과 평행이 아니며, 한눈에 보기에도 검은색은 여러 색을 섞어 나온 것이다. 그렇지만 살짝 뒤틀린 사각형은 과도한 제한이 빚어내는 독창성의 부족이 아니라 긍정적 불완전성을 보태는 데 한몫한다. 게다가 작품이 완성되고 얼마 지나지 않아 표면에는 균열이 생기기 시작했다. 오늘날에는 이후에 그린 작품들의 양호한 상태를 통해 제작 당시의 말끔한 상태를 들여다볼 수 있을 뿐이다. 말레비치는 현명하게도 작품에 코팅제를 발랐기 때문에 작품을 더 좋은 상태로 보존할 수 있었다.

가장 먼저 제작한 작품에 생긴 균열의 아래에서는 격자무늬의 그림과 기하학적 형태를 비스듬히 배치한 절대주의 작품이 보인다. 2015년 전문가들이 엑스레이로 분석한 결과, 그보다 더 아래에 오래전 말레비치가 입체-미래주의Cubo-Futurist 방식으로 그린 작품이 남아 있다는 사실이 밝혀졌다.

〈검은 사각형〉을 위대한 작품으로 평가하기 위해 심미적, 감각적 배경을 찾거나 특정한 역사적 맥락에서 해석하는 것은 문제가 있다. 이후의 미술사를 잘 모른다면 당시에 작품을 처음 본 사람들 그리고 우리가 지금도 겪고 있는 경험은, 제대로 이해할 수 없는 언어를 듣거나 사람이 살기 어려울 것 같이 이상하고 낯선 곳에 서 있는 자신을 발견하는 것과 비슷하다. 말레비치는 의미에서 해방된 공간, 자신에게 초연한 초자연적 공간을 만들고자 했다. 그는 그런 공간을 '사막'이라 지칭했다. 말레비치는 관람객이 그저 자기 역할에서 벗어나기를 바랐다. 따라서 우리는 조금 더 불편해지지만, 적극적인 참여자가 된다. 〈검은 사각형〉에는 일반적 단서나 명령어가 없기 때문에 관람객은 어쩔 수 없이 자신만이 갖는 작품과의 연관성과 의미를 찾아야 한다.

하지만 중요한 것은 작품이 아닌 개념이다. 말레비치는 여러 가지 버전의 〈검은 사각형〉에 이를 담아냈다. 이러한 개념으로 이 작품은 유토피아적 이상주의의 상징이 되었다. 지금은 본래의 상태가 변질되었지만, 처음 제작한 〈검은 사각형〉은 어떤 소재로 대상을 만들었든 세월이 흐를수록 드러나는 필연적 취약성을 통렬히 보여주는 듯하다. 이러한 개념에 대해서는 여전히 논의하고 발전시켜가야 할 내용이 남아 있으며, 이는 앞으로도 변치 않을 사실이다.

〈검은 사각형〉은 손상되었지만 대상을 없애며 추상적 개념을 끌어냈다는 점만을 부각시키고 그 갈라진 표면을 간과할 수도 그렇게 해서도 안 된다. 작품의 훼손은 한편으로 보는 이의 경험 중 일부가 되었다. 재료의 불완전함으로 생기는 우연한 효과를 보며 관람객은 작품의 취약함과 부식 그리고 비

참함과 같은 느낌을 받는다. 말레비치가 의도한 바는 아니겠지만, 이제는 이런 느낌들이 작품에 대한 가장 중요한 반응이 되었다. 이를 통해 ⟨검은 사각형⟩의 경험적 중요성은 급격히 증가한다. 작품은 더 이상 '영점zero-point'[3]이 아니며, 그것을 본 순간 경험에도 역사가 생길 수 있음을 상기하게 된다. 이는 개인뿐 아니라 보편적 문화를 발전시킨다.

Ⓑ 전기적 이해

말레비치의 일생은 20세기 초반에 벌어진 매우 극적인 사건들과 궤를 같이한다. ⟨검은 사각형⟩ 역시 전 세계에서 벌어진 역사적 변화를 담고 있다. 말레비치의 부모는 폴란드 출신이었다. 그들은 정치적으로 불안하던 시기에 고국을 떠나 당시 러시아 제국이었던 우크라이나 키예프로 이주했다. 그런 부모를 둔 말레비치는 작품마다 '카지미에시 말레비치Kazimierz Malewicz'라는 폴란드어 이름으로 서명을 남겼다. 1904년에 말레비치는 모스크바로 건너간다. 이후 러시아를 벗어난 일은 1920년대에 단 한 번뿐이었지만, 급변하는 서유럽 미술계의 동향에는 빠르게 적응했다.

에르미타주박물관이 소장하고 있는 앙리 마티스의 ⟨붉은 방Red Room, 1908⟩은 작품을 의뢰한 세르게이 시츄킨의 소장품이었다. 시츄킨은 자신의 으리으리한 저택을 방문자에게 자유로이 개방했다. 그 덕에 말레비치는 러시아를 떠나지 않고도 마티스를 비롯해 나아가 파리 아방가르드 작품들을 접할 수 있었다. 시츄킨의 컬렉션에는 단색 사용이 두드러진 피카소의 청색시대Período Azul와 장미시대Período Rosa[4] 작품을 비롯해 입체파 화가의 작품도 있었다.

말레비치는 신비주의자로서, 예술가의 주된 목표는 초월 그리고 영원의 시각적 형태를 발견하는 것으로 생각했다. "나는 신을 찾는다. 내 안에서 나를 찾는다. …… 나의 얼굴을 찾는다."[5] 1917년 볼셰비키혁명 당시에는 새로운 무신론적 체제를 열정적으로 반기며 제자를 가르쳤다.

말레비치의 급진적 개념은 공식적으로는 환영받았지만, 1928년에 접어들면서 시류가 바뀌었다. 볼셰비키 정부는 이상적 현실주의에 기반을 두고 선전 기능을 할 수 있는 작품 활동을 지시했다. 이때부터 말레비치의 영향력은 급속도로 사그라들어 고립 상태에 처했으며, 심지어 체포되는 상황에까지 이르게 된다. 작품 스타일을 바꾼 그는 한동안 소련 사회주의 리얼리즘과는 거리를 두고 좀 더 구상적이며 서사적인 방식을 취했다. 급진적이던 초기 작품과는 극적으로 다른 변화를 보인 것이다.

스탈린의 대숙청Great Purge, 1930-1938이 절정에 달했던 1935년에 말레비치는 숨을 거두었다. 얼마 안 되는 지지자들만이 그의 죽음을 애도했다. 하지만 제2차 세계대전이 일어나면서 그의 무덤이 정확히 어디에 있는지조차 알 수 없게 되었다. 이후 1988년 그가 묻혔을 것으로 추정되는 곳에는 흰 정육면체 위에 검은 사각형을 그린 표시가 놓였다. 그리고 2012년 모스크바 근교에서 진짜 무덤이 발견되었다. 하지만 그곳은 이미 주택 개발지로 바뀐 뒤였다.

⑤ 회의적 시선

말레비치의 시대 이후로 모노크롬monochrome이 보여준 충격은 상당 부분 완화되었다. 그렇더라도 그러한 개념은 오늘날의

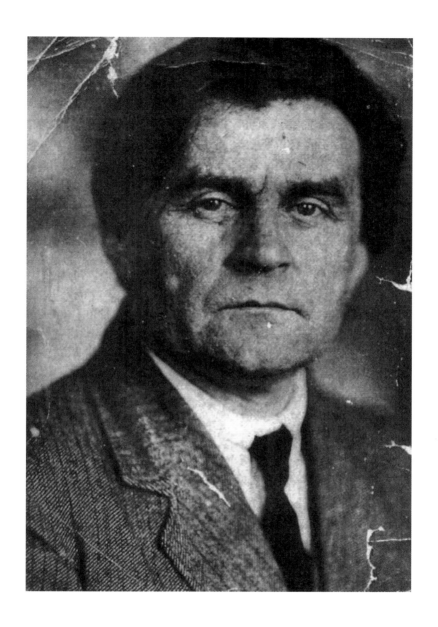

카지미르 말레비치, 1925

작가들에게도 매우 익숙하다. 1915년 이후에도 비슷한 검은 사각형 모양의 '영점'이 수없이 제작되었다. 〈검은 사각형〉과 같이 간결한 작품은 이제 지루하다. 작품에 대한 문화적 자산 가치와 함께 잠재적 투자 가치 역시 마찬가지로 하락했다. 〈검은 사각형〉은 종결과 시작을 동시에 이야기한다. 하지만 이는 오늘날 고루한 수사적 태도가 되어버렸다. 그 작품이 '궁극적'이고 '절대적'인 무엇을 대변한다는 주장은 명백한 오류이며, 자칭 혁신적 자세라 부르는 표현 역시 완전한 허구이다.

게다가 회화를 논리적으로 종결시켰다는 말레비치의 주장에도 회화를 둘러싼 여러 가지 활동은 여전히 계속되고 있다. 실제로 비중 있는 화가 다수에게 회화는 여전히 중요한 표현 수단이다. 언어로 표현할 수 없는 탁월함, 최상을 향한 말레비치의 탐구는 실제로 끝을 향하고 있었다. 이로 인해 한때 회화는 단지 임의적 대상, 개념이 되는 수준까지 그 범위가 축소되기도 했다. 하지만 회화가 무엇이든 의미할 수 있다면 이 역시 아무것도 아니게 된다.

노후한 〈검은 사각형〉은 20세기 초반 미술이 추구하던 이상향은 물론 수많은 사회, 정치, 종교적 신념의 실패를 상징한다. 사실 말레비치가 작품의 근거로서 적극적으로 활용한 자극적인 미사여구는 20세기에 만연했던 비극적인 타락에서 벗어나기 위한 시도와 불편할 정도로 유사하다. 그런 시도는 신중하지 못하고 치명적인 경우가 많았다.

연구자들은 흰색 테두리 왼쪽 하단 귀퉁이에서 거의 보이지 않는 세 단어가 적힌 것을 찾아냈다. 처음에는 말레비치의 서명인 줄 알았던 이 표기는 알고 보니 '동굴에서 싸우는 흑인들'이라는 뜻의 러시아어였다. 휘갈겨 쓴 다음 페인트를 덧칠해 다시 적은 제목을 보면, 작가가 만들어낸 이미지와 제목

사이의 관계를 바탕으로 한 일종의 농담으로 보인다. (이는 어떤 프랑스 작가의 실제 작품 제목을 패러디한 것이었다.) 아래의 감춘 모양의 그림자 형태를 봤을 때, 아마도 작품에 균열이 생기기 시작한 다음에 더한 제목인 것으로 추정된다.

구성주의 회화인 〈검은 사각형〉이 품고 있는 흥미롭고 경쾌한 유희성은 적어도 그 당시에는 말레비치가 작품의 의미에 대해 다른 의견을 가지고 있었음을 보여준다. 바로 그가 늘 연관 지어 생각하던 형이상학적 염원을 해체하고자 하는 욕구와, 그리고 자신의 작품 가치에 의구심을 품었으리라는 사실 말이다.

Ⓜ 경제적 가치

2008년 말레비치의 〈절대주의적 구성Suprematist Composition,1916〉은 러시아 미술 작품 중에서는 최고 경매가를 경신했다. 뉴욕 소더비경매에서 당시에 팔린 금액은 6,000만 달러가 넘었는데, 이는 2000년에 역시 말레비치가 세운 1,700만 달러라는 기록을 훌쩍 뛰어넘는 것이었다.

〈검은 사각형〉은 총 4점인데, 그중 1점은 분실되었다. 1990년대 초 말레비치가 사망한 이후 몇십 년 동안 3점만 알려져 있었다. 네 번째 사각형은 우연한 기회에 우즈베키스탄 사마르칸트Samarkand에서 발견되었으며 곧바로 인콤은행 Inkombank이 구입했다. 이 〈검은 사각형〉은 말레비치의 장례식에 동행한 작품이다.

1998년에 인콤은행이 파산하면서 2002년 자산 매각을 위한 경매가 열렸다. 소문에 따르면 이 작품을 '국가적 문화 기념비'라 판단한 러시아 연방 문화부는 경매를 철회하라는 명

령을 내렸다고 한다. 이후 예술 후원자이자 인터로스그룹 Interros 회장 블라미디르 포타닌Vladimir Potanin이 기부한 100만 달러로 작품을 사들였다. 네 번째 〈검은 사각형〉은 상트페테르부르크 에르미타주박물관의 소장품이 된 셈이다.

N 주석

1 Quoted in Britta Tanja Dümpelman, 'The World of Objectlessness: A Snapshot of an Artistic Universe', in Kazimir Malevich: The World as Objectlessness (originally published 1927), Kunstmuseum Basel/Hatje Cantz, 2014, p. 27.

2 Kazimir Malevich, 'The World as Objectlessness' (1927), quoted in Britta Tanja Dümpelman (ed.), Kazimir Malevich: The World as Objectlessness, Kunstmuseum Basel/Hatje Cantz, 2014, p. 191.

3 말레비치는 아무 형태가 없는 '무'의 상태에서 지극히 단순한 방식으로 인간의 복잡한 경험을 표현하려고 했다. 그리고 자신의 단순한 작품을 두고 '영점의 회화painting of zero point'라고 칭했다. - 옮긴이 주

4 청색시대는 피카소가 1901년부터 1904년 사이에 청색과 청녹색으로 어둡고 우울한 느낌의 색과 주제의 작품을 그렸던 시기이다. 하지만 1904년부터는 작품 분위기가 밝아지면서 1905년부터 1907년 사이에 화사한 붉은 빛으로 작품 활동을 하는데 그 시기를 장미시대라고 부른다. - 옮긴이 주

5 Quoted in Roger Lipsey, The Spiritual in Twentieth-Century Art, Dover Publications Inc., 2004, p. 131.

V 참고 전시
〈검은 사각형〉의 기타 작품

러시아 상트페테르부르크, 에르미타주박물관

러시아 상트페테르부르크, 국립러시아박물관

러시아 모스크바, 트레티야코프미술관

미국 뉴욕, MoMA

네덜란드 암스테르담, 암스테르담시립미술관

R 참고 도서

John E. Bowlt, Russian Art of the Avant-garde: Theory and Criticism 1902–1934, rev. ed., Thames & Hudson, 2017

Rainer Crone and David Moos, Kazimir Malevich: The Climax of Disclosure, Reaktion Books, 1991

Charlotte Douglas, Kazimir Malevich, Thames & Hudson, 1994

Britta Tanja Dümpelman (ed.), Kazimir Malevich: The World as Objectlessness, Kunstmuseum Basel/Hatje Cantz, 2014

Pamela Kachurin, Making Modernism Soviet: The Russian Avant-garde in the Early Soviet Era, 1918–1928, Northwestern University Press, 2013

Kasimir Malevich, The Non-Objective World: The Manifesto of Suprematism, Dover Publications, 2003

Aleksandra Shatskikh, Black Square: Malevich and the Origin of Suprematism, trans. Marian Schwartz, Yale University Press, 2012

Paul Word (ed.), The Great Utopia: The Russian and Soviet Avant-garde, 1915–1932, exh. cat., Solomon R. Guggenheim Museum, New York, 1992

마르셀 뒤샹
MARCEL DUCHAMP

샘

Fountain

1917

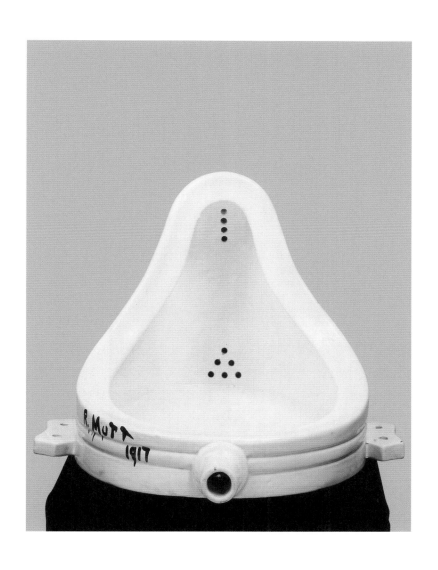

1917년 원작의 1950년 복각판, 도기, 30.5×38.1×45.7cm,
미국 펜실베이니아주 필라델피아미술관

2004년에 전문가를 대상으로 실시한 설문조사에서 마티스의 ⟨빨간 작업실⟩이 현대미술에서 가장 영향력 있는 작품 가운데 5위로 꼽혔다. 같은 조사에서 마르셀 뒤샹Marcel Duchamp, 1887-1968의 ⟨샘Fountain⟩은 1위를 차지했지만, 다른 한편으로는 20세기의 가장 해로운 작품으로 평가받기도 한다. ⟨샘⟩이 악명을 떨치는 이유는 뒤샹 본인이 직접 그 작품을 만들지 않았다는 사실 때문이다. 이는 그가 주장한 '레디메이드'의 개념을 전형적으로 보여주는 사례이다. ⟨샘⟩은 뒤샹이 제작했다기보다 작품으로서 '선택'한 오브제이다. 작품은 미학에 대해 다시 생각해볼 것을 권하면서 사람들에게 감정과 지성, 독창적인 것과 대량 생산품, 문화적 특수와 보편 사이의 이해 불가하고 난해한 조우를 포용하라고 강요한다. ⟨샘⟩이 주는 불편함이 처음 작품이 등장한 1917년보다 약해진 것은 사실이지만, 완전히 사라졌다고는 할 수 없다.

(H) 역사적 이해

제1차 세계대전 당시 중립에 서 있었던 스위스 취리히와 미국 뉴욕에서는 전쟁이 야기하는 폭력과 황폐화에 반대하는 반전 운동 다다이즘Dadaism이 나타났다. 레디메이드 작품이 '발명'된 맥락은 바로 이러한 다다이즘 덕분이었다. 하지만 다다이 즘은 반전주의 운동을 넘어, 국가주의와 종교를 이용해 비극을 합법화할 수 있는 현상 유지에 반하는 움직임이기도 했다. 그것은 무정부주의나 많은 경우에는 허무주의 그리고 의도적인 도발이었다.

더 구체적인 맥락을 살펴보면, 1917년 마르셀 뒤샹이 뉴욕의 J. L. 모트아이언웍스J. L. Mott Iron Works 전시장에서 남성용 소변기를 구입한 것이 일종의 계기였다. 뒤샹은 소변기에 'R. Mutt 1917'이라는 서명을 남기고, 자신에게 도움이 되리라 생각한 진보적 단체 '독립미술가협회Society of Independent Artists'에서 주최한 전시회에 익명의 조소 작품으로 제출했다. 참가비를 낸 미술가라면 누구든 참가할 수 있는 전시였지만, 협회의 이사장은 뒤샹의 작품을 거절했다. 같은 해, 뒤샹은 뉴욕에서 출간되는 다다이즘 잡지 《블라인드맨The Blind Man》에 실릴 변기 사진을 찍었다. 사진은 그의 작품을 지지하는 기사와 함께 실렸다. 한 편집자는 이렇게 평했다. "머트라는 사람이 변기를 손수 만들었든 아니든, 그것은 중요한 게 아니다. 정말 중요한 것은 그가 변기를 선택했다는 사실이다. 작가는 일상에서 선택한 오브제를 배치해, 새로이 붙인 제목과 관점으로 오브제가 가지는 유용성을 지운다. 이를 통해 사람들은 오브제에 대해 다시 생각하게 된다."

언뜻 보기에 별것도 아니고 비뚤어진 듯한 뒤샹의 행동은 뉴욕 미술계라는 맥락에서 이해해야 한다. 20세기 초반의 미

국은 전 세계 아방가르드 미술의 중심지가 될 미래의 모습과는 매우 달랐다. 하지만 상당수의 화가는 파리에서 시작된 매우 급진적 움직임, 특히 입체파나 미래주의와 긴밀한 관계를 맺고 있었다. 프랑스 사람인 뒤샹 역시 이러한 경향을 따라 야수파 성향의 그림을 그리곤 했다. 1915년에는 미국으로 이주하여 미술계에 나타난 움직임에 힘을 실었다. 뒤샹은 자신의 활동으로 미국의 예술적 안목이 결코 파리에 뒤지지 않기를 바랐다.

미술가로서 뒤샹이 가지는 위상은 레디메이드라는 개념을 창조했다는 것 이상이다. 그는 발견한 오브제, 스테인드글라스, 문자, 영화, 애니메이션, 오늘날 설치 미술이라 부르는 것까지 광범위하게 보태거나 결합해 레디메이드 작품을 미묘하게 변화하거나 지지했다.

작품 〈샘〉은 뒤샹이 분실된 레디메이드 원작의 복제품을 만든 1960년대 이후가 되어서야 유명해지기 시작했다. 신세대 미술가들은 이론상 어떤 것도 혹은 어떠한 이론도 작품이 될 수 있다는 전제를 수용했으며 불경함과 농담, 지적 모호함, 냉담한 무관심이 한데 섞인 뒤샹의 작품을 기꺼이 받아들였다. 1920년대 후반부터 1940년대 사이에 뒤샹은 소수의 작품만을 제작하거나 체스를 두곤 했다. 그가 실제로 남긴 유산은 오늘날 '뒤샹주의Duchampian'라 간략히 칭하는 사고방식을 배양한 데에 있다.

B 전기적 이해

많은 작가가 뒤샹을 거론한 만큼, 다양한 '마르셀 뒤샹'이 존재한다. 사람들은 그를 두고 심오한 철학자, 연금술사, 초보

마르셀 뒤샹의 초상, 만 레이Man Ray 사진, 1920-1921

탄트라 수련자, 오컬트의 달인, 자기 홍보의 귀재, 실패한 미술가, 심각한 강박증에 걸린 사람으로 설명한다.

뒤샹은 1887년 프랑스 노르망디에서 태어났다. 그를 비롯한 일곱 명의 남매 중 넷은 미술가가 되었다. 형들인 자크 비용Jacques Villon, 레이몽 뒤샹 비용Raymond Duchamp-Villon, 그리고 뒤샹과 여동생 수잔느 뒤샹 크로티Suzanne Duchamp-Crotti였다. 1904년에 뒤샹은 미술을 공부하기 위해 형들이 있는 파리로 건너갔고 청년기에는 꾸준한 연락을 주고받았다. 그러다가 1915년에 뉴욕으로 거처를 옮겼다. 그는 여생의 대부분을 유럽과 미국을 오가며 보냈다.

1912년은 뒤샹에게 개인적으로는 물론 화가로서도 중요했던 시기였다. 당시 스물넷이던 그는 야수파에서 영감을 받아 그린 〈계단을 내려오는 누드 2Nude Descending a Staircase, No. 2〉를 파리의 급진적 전시 〈앙데팡당Salon des Independants〉에 제출했다. 하지만 전시의 성격과 맞지 않는다는 협회의 판단에 따라, 전시가 열리기 며칠 전에 형들의 중재를 통해 작품을 철회했다. 뒤샹 스스로 '배신'이라 생각한 당시의 사건은 그에게 중요한 전환점이 되었다. 또한 1917년 〈샘〉에 얽힌 일화 역시 힘 있는 자리에서 다시금 작품을 선보이고 싶다는 그의 바람에 일부 영향을 미친 것은 분명했다.

(A) 미학적 이해

뒤샹이 1964년에 한 인터뷰에 따르면, 소변기를 오브제로 선택한 것은 상대적으로 사람들이 별로 좋아하지 않을 것 같다고 생각해서였다. 그렇지만 시간이 지나면서 사람들이 이 작품을 좋아하는 이유는 크게 바뀌었다. 여기에는 작가인 뒤샹

이 많은 영향을 미쳤다. 하지만 오늘날 작품이 높게 평가받는 이유는 보다 친숙해진 정서나 미학보다 학제 기관이 관여한 덕이 클 것이다. 하지만 이전에 비해 대중의 취향이 다양해졌기 때문에 〈샘〉은 받아들여질 수 있었다.

그렇더라도 〈샘〉은 전통적 미학의 틀 안에서 몇 가지 중요한 기준을 지키고 있다. 이를테면 미학적 경험이 되기 위한 오브제는 목적이 없는 것으로 인식되어야 한다. 〈샘〉의 경우에는 우리가 소변기를 보고 있다는 사실을 망각하거나 혹은 그러한 사실을 보충하는 내용이 있어야 한다. 소변기는 외설스럽기까지 하며 당혹스러운 오브제로, 예술에서 외면당하는 원시적 욕구인 배설과 연관이 있다. 따라서 〈샘〉이 미학적 오브제가 되기 위해서는 말 그대로든 비유적이든, 그곳에 소변을 보는 행위를 하면 안 된다. 이를 통해 오브제가 가진 본래의 기능은 사라지고, 미술이라는 새로운 맥락에서 미학적 '거리 두기'를 통해 새로운 자리를 찾는 것이다.

뒤샹은 자신의 오브제를 진열하는 방식을 통해 이러한 새로운 위상으로의 변화에 힘을 실었다. 그는 소변기가 실제로 사용되지 않을 법한 모양새로 작품을 진열했다. 45도로 오브제를 회전해서 생긴 단순한 배치 변화 덕분에 관람객은 즉시 소변기의 천박한 기원과는 거리를 두게 된다. 그리하여 오브제가 빚어내는 조화, 매끄러운 도기 재질의 흰색을 마음껏 경배할 수 있게 되는 것이다. 〈샘〉은 눈을 즐겁게 한다. 작품은 발표된 초반부터 인지할 수 있는 조각화된 이미지, 이를테면 석가모니 좌상 같은 것과 비교되었다. 다시 말해 오브제는 그 내용을 표현하고 상징하는 근거가 있기 때문에 작품으로 변신할 수 있었다. 동시에 두 가지 측면에서 미학적 거리 두기 역시 성공했다고 볼 수 있다. 허구이기는 하지만 작가가 써넣

은 서명은 대개 작품과 관련이 있다. 다른 하나는 작가가 지은 제목이다.

뒤샹은 사람들에게 익숙한 미학적 틀에 자신의 오브제를 끼워넣어 그런 종류의 틀이 가지는 한계를 보여주려고 했다. 한 예로 〈샘〉의 원작은 악명을 떨치며 처음 발표된 지 얼마 지나지 않아 파손되었다. 따라서 오늘날 우리가 볼 수 있는 〈샘〉은 1950년대부터 전해지는 복제품을 찍은 사진이다. 일반적으로는 문제가 될 법하지만, 여기서는 별로 중요하지 않다. 작품의 실용적 위상과, 기능적이고 대량 생산으로 만들어내는 산업 사회의 오브제라는 연관성은 본질적이고 도발적인 특징이기 때문이다. 대체로 비슷한 종류의 서명이 들어간 소변기라면 어떤 것이든 작품이 될 수 있는 셈이다.

(E) 경험적 이해

〈샘〉은 작품 감상이라는 의미에 근본적 의문을 제기한다. 다른 모든 작품과 동떨어진 이 작품을 접하는 순간, 이렇듯 이질적인 존재가 역사 속에서 늘 우연히 등장한다는 사실을 떠올리게 된다. 1917년 모든 사람, 심지어 뒤샹 본인까지도 〈샘〉에 반발하면서 그것은 예술이 아니라고 판단했다. 오늘날에는 〈샘〉이 예술로서는 무가치하다고 생각하는 부류와 그 반대에 해당하는 부류로 나뉜다. 후자의 경우에는 뛰어난 작품이라 환영하기 전에, 앞선 시기 예술가와 대중이 갇혀 있던 여러 기준을 근거로 삼고자 한다. 뒤샹이 초반부터 발전시킨 예술에 대한 개념은 적당한 영향력이나 표현력을 갖춘 단체에서는 언급되지 않았다. 그보다는 이에 관련된 발상이나 개념, 사회적 목표를 이야기할 때에 등장했다. 뒤샹의 노력 끝에 일

부는 작품 감상을 하는 데 전통보다 지적 능력이 훨씬 중요하다고 생각하게 되었다.

레디메이드 이전의 예술은 감성과 지각, 정서와 사고를 한데 혼합한 결과물로만 기능했다. 레디메이드 이후의 예술은 가설 속에서 그리고 갈수록 실제로도 순수한 아이디어라는 중요한 맥락에서 존재하게 되었다. 〈샘〉은 작품을 바라보는 관점이 정서적인 면에서 지적인 면으로 옮겨가는 과도기에 탄생한 것이다. 전자는 후자에 동화되기 어려워졌다. 〈샘〉을 감상할 때도 정서적 측면 역시 고유한 역할을 수행한다. 하지만 우리가 느끼는 갖가지 감정은 작품에 내재된 미학적 특징은 물론 동시대의 개념을 추구하고자 하는 사회적 노력, 과거에 나타났던 인지 가능한 예술과는 본질적으로 다른 사회적 가치와도 연관이 있다. 그렇다고 정서적 반응을 무시해도 된다는 뜻은 아니다. 그보다 다른 인식 차원에서 새로운 방식으로 이를 통합하고 혼합한다면 일반적으로 예술의 범위가 확대될 수 있다는 사실을 품고 있다.

ⓣ 이론적 이해

뒤샹은 예술이 가진 가장 근본적인 가정을 뒤집는 방식을 찾았다. 그가 생각하는 예술과 예술가에 대한 개념에서 핵심은 최근 들어서야 등장한 연구 주제로, 뒤샹은 이를 '무관심의 미학Beauty of Indifference'이라 정의했다. 그는 작품을 자기 표현 수단 혹은 보기 좋은 인공물을 만들어내는 방식으로만 보지는 않았다. 그보다 작가의 삶은 물론 제작한 방식과도 작품을 철저히 분리해야 한다고 주장했다. 그에게 작품은 역설적인 태도를 취하며 거리를 두는 관람객은 물론, 미학적으로 눈을 즐

겹게 하며 손으로 만들어낸 오브제를 모방한 결과물을 만들
어내는 작업과도 별개여야 했다.

뒤샹은 사색적이고 철학적인 아이디어의 영역에서 작품
을 만들고자 했다. 그에게 예술이란 신성하고 체제 전복적인
사고를 잠재한 것이며, 시각적 형태를 통해 표현되어야 했다.
그는 예술가가 그들 자신과 함께 수집가, 예술 기관, 일반인이
힘을 불어넣는 추상 예술이라는 범주에서 모든 것을 작품화
할 수 있는 힘을 가진다는 사실을 입증했다. 레디메이드 작품
인 〈샘〉은 논란의 여지가 있긴 하지만 누구나 예술가가 될 수
있으며, 여기에는 최소한의 익숙한 어떤 요소나 기술도 필요
하지 않다는 것을 보여주었다.

뒤샹의 레디메이드는 순수 미술 체제가 정점을 이루던 시
기에 다다이즘이 개시한 폭넓은 공격의 일부였다. 에두아르
마네Edouard Manet의 모더니즘과 인상파, 후기 인상파, 마티스와
피카소, 말레비치 같은 미술가가 등장했음에도 순수 미술은
범접할 수 없는 기본 원칙으로 건재했다. 순수 미술에서는 예
술이 자기 표현을 위한 수단이며, 관습에 따른 특정 매체를 능
숙하거나 독창적으로 다뤄서 표현한 보편적 미학 가치에 의
존해야 한다고 생각했다. 뒤샹은 무엇이든 작품이 될 수 있으
며 누구나 예술가가 될 수 있다는 사실을 증명해보이면서 이
토록 굳건한 개념에 지속적으로 도전했다.

따라서 〈샘〉은 동시대 미술계에서 용인하기 시작한 사례
를 알리는 신호탄 격인 작품이다. 이 작품에 나타난 관용 혹
은 '모든 것이 가능하다'는 식의 접근법은 1917년 당시 여전
히 제자리를 지키고 있던 기존의 순수 미술을 대신했다. 이는
1960년대까지도 계속되었다.

⑤ 회의적 시선

손조차 제대로 그리지 못하고, 색채 감각도 없던 뒤샹은 자신의 부족한 데생 실력을 잘 알고 있었다. 그리고 현명하게도 자기보다 그림 실력이 좋은 형들과 겨루면 백전백패라는 현실을 깨닫고 다른 예술적 방향을 개척하기로 한다.

뒤샹은 스스로 '반反 망막주의'라 칭한 방법을 발전시켰다. 기본적으로 눈에 보이는 대상과 감각을 다루지 않는 방법이었다. 이 과정에서 뒤샹의 꾐에 넘어간 많은 화가는 당연히 그 어떠한 결실도 맺을 수 없었다. 그는 막다른 골목에 이른 화가들에게 충격적이거나 논란의 여지가 있는 작품을 만들어보도록 권했다.

하지만 이런 작품들 역시 결국엔 진부해질 수밖에 없는 운명이었다. 새로 나타나는 급진적이고 도발적인 작품이 곧 그것을 능가할 것이기 때문이었다. '새로움이 주는 충격'을 잃지 않으려면 현시대에 도사리는 잠재적 가정에 끊임없이 제기되는 문제들을 해결해야만 한다.[1]

뒤샹은 모더니즘의 기념비적 인물이지만, 그에 따라오는 문제들은 받아들이지 않았다. 그는 추진력을 가지고 무언가를 발견하려는 대신 호사가다운 질문만 끝도 없이 던질 뿐이었다. 1917년 당시 미술계에서 〈샘〉은 뭐라 평하기 애매한 작품이었지만, 지금은 그렇지 않다.

뒤샹 이후의 화가들이 선택한 터무니없는 오브제는 이미 그 이전에 레디메이드가 하나의 예술로서 인정을 받은 덕에 작품으로 분류된 것이다. 물론 갤러리나 미술관은 그런 작품을 뛰어나다거나 또는 형편없다고 평가할 수는 있다. 그러나 이제는 누구도 그것이 미술 그 자체의 범주에 근본적으로 도전한다고는 생각하지 않는다.

또한 우리는 지금 보고 있는 작품이 복제품이라는 사실을 명심해야 한다. 이는 레디메이드의 기본 특징에 위배된다. 원래의 작품은 뒤샹이 특정한 순간이나 시간에 선택했으며 일상 속에 존재하는 대량 생산품이었다. 하지만 오늘날 관람객이 감상하는 작품은 사회적 담론 안에서 안전하게 박제된, 박물관에 있을 법한 복제품이다. 게다가 미술 관련 기관들의 발언 덕분에 특정한 대상이 작품으로 인정받는다면, 그것의 위상은 주요 기관에서 권위와 영향력을 행사하는 사람에 의해 좌우될 수밖에 없다. 이런 점을 고려할 때 '레디메이드 학회Academy of the Readymade'라는 단체는 얌전하기 그지없는 비너스 회화를 아우르는 프랑스의 미술 학회들보다도 훨씬 악질이다. 미학을 포기한 아방가르드는 친밀함과 관련성을 기반으로 삼기보다 사물과 사건이 만들어내는 무한한 세계를 바탕으로 작품에 이름을 부여할 수 있는 권한을 행사하기 때문이다.

(M) 경제적 가치

〈샘〉을 비롯한 다수의 레디메이드 원작은 제작 이후 분실되어 초반에는 크기를 축소한 복제품으로 소개되었다. 미국 필라델피아미술관Philadelphia Museum of Art에 소장된 그의 작품 〈마르셀 뒤샹의 여행 가방 속 상자From or by Marcel Duchamp or Rrose Sélavy, 1935-1941〉가 그런 경우이다. 뒤샹이 유명해지자 점점 더 많은 갤러리와 미술관에서 작품 제작을 요청했다. 시간이 흐른 뒤 뒤샹은 〈샘〉을 비롯한 레디메이드 작품의 원작과 크기가 같은 복제판을 제작하고 거기에 서명을 남겼다.

1950년 뉴욕 시드니재니스갤러리Sidney Janis Gallery에서 〈도전과 부정Challenge and Defy〉이라는 제목으로 전시회가 열렸다.

갤러리는 이 전시를 위해 파리에서 중고 소변기를 구입한 다음 원작에 있는 서명의 사본을 추가했다. 물론 뒤샹의 허락을 받은 뒤였다. 1998년에는 필라델피아미술관에서 <샘>을 소장하게 되었다. 미술관은 이미 1950년 뒤샹의 친구 월터 C. 아렌스버그Walter C. Arensberg에게 뒤샹의 여러 작품을 기증받은 터라 타의 추종을 불허할 만큼 다채로운 컬렉션을 보유하고 있었다. 아렌스버그는 1917년 <샘>이 일으킨 소동에 책임을 지고 독립미술가협회 이사회에서 물러난 인물이다.

이탈리아 밀라노 슈바르츠갤러리Galleria Schwarz는 뒤샹의 다른 중요한 레디메이드 작품들을 복제품으로 제작하는 과정을 구상했다. <샘>의 복제품은 원작의 도기와 비슷하게 유약을 바른 진흙에 색을 입힌 재료를 사용해 만들었다. 이 과정에는 뒤샹은 물론, 미국 사진 작가 알프레드 스티글리츠Alfred Stieglitz도 힘을 보탰다.

현존하는 <샘>은 총 8점이다. 당시 제작된 4점 가운데 뒤샹 본인과 화상 아르투로 슈바르츠Arturo Schwarz가 각각 1점씩, 나머지 2점은 미술관에서 소장 중이다. 이 작업 이후에 4점이 더 제작되었다. 뒤샹은 복제한 소변기마다 왼쪽 뒷면에 이런 서명을 남겼다. '마르셀 뒤샹, 1964년'

슈바르츠갤러리에서 소장하고 있던 <샘>은 1999년 뉴욕 소더비경매에서 176만 2,500달러에 판매되었다. 뒤샹의 작품 중 최고가였다. 그로부터 3년 뒤 또 다른 소변기 하나가 뉴욕 필립드퓨리앤드룩셈부르크Phillips de Pury & Luxembourg경매에서 118만 5,000달러에 낙찰되었다.

미술 시장에서 지적인 기준보다 시각적 요소에 주로 의존해 작품의 중요성을 판단하는 현실은 여전히 문제이다. 유럽의 전통적인 모더니즘 작품을 모으는 수집가 대다수는 레디

메이드 작품이 가지는 맥락적 근거를 이해하지 못하거나, 심지어는 단호히 거부한다. 누군가 서명한 소변기를 갤러리에 전시하면 작품이 되지만, 어느 남자 화장실에나 있는 평범한 소변기는 그저 소변기에 불과하다. 반면 오늘날의 수집가는 레디메이드 작품 등이 갖고 있는 철학적이고 미학적인 함의를 수용하려는 경향이 있다.

(N) 주석

1 Robert Hughes, The Shock of
 the New: Art and the Century of
 Change, Thames & Hudson, 1990.

(V) 참고 전시
〈샘〉의 복제품 소장처

그리스 찰란드리Halandri, 드미트리
 다스칼로풀로스Dmitri Daskalopoulos
 컬렉션

미국 인디애나대학교,
 시드니앤드루이즈에스케나지미술관

이탈리아 로마, 국립현대미술관

이스라엘 예루살렘, 이스라엘박물관

다키스 조아누Dakis Joannou 컬렉션

스웨덴 스톡홀름, 근대미술관

프랑스 파리, 마욜미술관

프랑스 파리, 퐁피두센터,
 국립근대미술관

캐나다 오타와, 캐나다국립미술관

일본 교토, 국립근대미술관

미국 샌프란시스코,
 샌프란시스코현대미술관

영국 런던, 테이트모던

미국 필라델피아, 필라델피아미술관

(R) 참고 도서

Dawn Ades, Neil Cox and David
 Hopkins, Marcel Duchamp,
 Thames & Hudson, 1999

Marcel Duchamp: Interviews und
 Statements, Hatje Cantz, 1991

Thierry de Duve, Pictorial
 Nominalism: On Marcel
 Duchamp's Passage from Painting
 to the Readymade, University of
 Minnesota Press, 1991

Thierry de Duve, Kant After
 Duchamp, MIT Press, 1996

Thomas Girst, The Duchamp
 Dictionary, Thames & Hudson,
 2014

Dafydd Jones (ed.), Dada Culture:
 Critical Texts on the Avant-garde,
 Rodopi, 2006

Rudolf E. Kuenzil and Francis
 M. Naumann (eds), Marcel
 Duchamp. Artist of the Century,
 MIT Press, 1996

Gavin Parkinson, The Duchamp
 Book, Tate Publishing, 2008

K. G. Pontus Hultén (ed.), Marcel
 Duchamp: Work and Life/
 Ephemerides on and
 About Marcel Duchamp and
 Rrose Sélavy 1887–1968,
 MIT Press, 1993

Michel Sanouillet and Elmer Peterson
 (eds), The Writings of Marcel
 Duchamp, Da Capo Press, 1989

Arturo Schwarz (ed.), The Complete
 Works of Marcel Duchamp,
 2 vols, Thames & Hudson, 1997

Calvin Tomkins, Duchamp:
 A Biography, Henry Holt, 1996

'100 Years Ago, a Urinal
 Changed the Course of Art',
 Katherine Brooks, Huffington
 Post, 17 May 2017, http://
 www.huffingtonpost.co.uk/entry/
 marcel-duchamp-fountain-urinal-
 100th-anniversary_us_58e54e4fe4
 b0917d3476ce14 (2018년 3월 22일
 조회)

르네 마그리트
RENÉ MAGRITTE

엠프티 마스크
The Empty Mask

1928

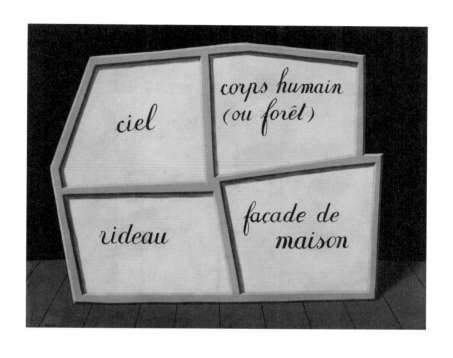

캔버스에 유채, 73.3×92.3cm, 독일 뒤셀도르프 노르트라인베스트팔렌미술관

르네 마그리트René Magritte, 1898-1967의 ⟨엠프티 마스크The Empty Mask⟩는 기이한 물체 위에 프랑스어 네 단어를 써놓은 작품이다. 왼쪽 상단부터 시계 방향으로 '하늘ciel' '사람의 육체(혹은 숲에서)corps humain(au foret)' '집 앞façade de maison' '커튼rideau' 순이다. 마그리트는 상업 미술계에서는 이미 흔해진 한편 내부로부터 관습의 기반이 무너지고 있었던 극히 단순화한 사실주의를 효율적으로 활용했다. 이런 점에서 마그리트는 현대 미술가들이 한창 논의하던 매우 형식적이고 구상적인 기법에 등을 돌린 셈이었다. 유럽의 전통과 맥이 닿아 있는 그의 작품은 시각적 형태를 통해 낯설고 불안정한 감정과 욕구를 전달한다. 바로 우리가 인식하는 세계의 매끄러운 표면을 부수고자 하는 바람이다.

르네 마그리트에게 회화는 지극히 구상적이고 철학적인 도구였다. 한눈에 봐도 파악하기 쉬운 그의 스타일은 무언가를 감추는 동시에 작품의 의미를 이해하기 쉽도록 의도한 것이다. 마그리트는 그림이 그의 철학적 관심사를 시각화하기 위한 수단이라고 생각했다. 그는 이미지와 텍스트, 의미 사이에 예기치 않은 연결 고리를 만들어 대상을 묘사하려는 독단적 성질을 폭로하고 이미지의 '배반'을 이야기했다. 또한 언어 사이의 격차를 드러내 평범함과 권위를 덜어내려 노력했다.

　의식의 역학을 이해하고 싶다면, 마그리트와 같은 초현실주의자에게 특히 중요한 인물인 정신 분석학자 지그문트 프로이트의 말에 주목할 필요가 있다. 프로이트는 종종 무의식에 숨겨진 욕구가 충족되지 않으면 의식적 행동을 통해 뚜렷하게 드러나게 된다는 사실을 밝혀냈다. 이러한 기제는 특히 꿈에서 분명히 나타난다.

　프로이트에 따르면 우리가 깨어 있는 동안 '리비도libido'가 분출되면서 지속적인 영향을 미친다. 생존을 위한 동물적 본능, 성적이고 폭력적인 충동인 리비도는 심신을 약화시키고 통제하기 힘든 자극이다. 모든 사람은 리비도를 억제하고 은폐하거나 긍정적으로 순화하려 애쓰지만, 사소한 말실수 같은 것 때문에 드러나게 된다. 실제로 프로이트는 무의식을 완벽하게 통제해 사회적으로 용인되는 행동이나 사고로 변화시키는 것은 불가능하다고 생각했다. 따라서 현실을 묘사하는 조직적이고 '문명화된' 신호 영역이 언제나 간섭에 취약할 수밖에 없다는 것이 그의 이론이었다.

　마그리트는 은폐된 무의식의 언어적 요소를 시각적으로 탐구했다. 즉 그의 작품에서 이미지는 표현하고자 하는 대상

을 상징하는 기호로서 기능한다. 관람객은 기호의 순환을 통제하는 주체와 이러한 기호가 권력 관계 안에서 기능하는 목표에 질문을 던지게 된다. 마그리트는 단어와 단어가 빚어내는 이미지 사이의 관계는 완전히 독자적이라는 사실을 보여준다. 1929년에 마그리트가 쓴 에세이에는 이런 글귀가 있다. "어떤 것도 고유한 명칭을 가지고 있지 않으며, 그보다 어울리는 다른 이름을 찾을 수는 없다."[1] 또한 눈에 보이는 것은 그렇지 않은 것보다 많은 부분을 감추고 있음을 시사했다. 그의 작품은 관람객에게 시각적, 언어적으로 제대로 된 기능을 하지 못하며 양립할 수 없는 모순을 보여준다.

마그리트는 비일상적 병렬과 왜곡으로 무언가를 탐색하려는 습관을 차단하기 위해 친근한 이미지를 사용한다. 의식이 만들어낸 확고한 구상주의 세계에서 무의식이 가진 힘을 자유로이 해방한다. 프로이트는 '이상하다uncanny'라는 자신의 표현에 대해 언급한 적이 있다. 이는 초자연적 기원을 가진 기묘하고 불안정한 느낌이다. 프로이트는 이런 느낌이 무의식 속 어린 시절의 기억이 현재까지도 머릿속에 남은 탓에 생긴다고 생각했다. 여기서는 말 그대로 '마음이 편치 않다'라는 뜻의 독일어 '운하임리히unheimlich'를 사용했다.

따라서 이 단어는 이상하게 낯설거나 혹은 예전에는 낯익었지만 더 이상 그렇지 않은 것을 가리킨다. '이상함'은 대상, 인물, 거울과 연결될 수도 있으며, 이 세상에 익숙한 고형성을 없애는 사소한 차이가 될 수도 있다. 그동안 억눌려온 것의 발현을 알리는 신호이자 진실이 우리에게 닿는 과정이기도 하다. 프로이트에 따르면 '진실'은 거세된 욕망, 오이디푸스적 경쟁, 어릴 때부터 겪은 전능한 힘에 대한 지각, 커가면서 잊게 되는 경험과 생각을 수반한다.

(H) 역사적 이해

19세기 후반의 상징주의는 쉽게 설명할 수 있는 것보다 규정하기 힘들고 모호한 것을 선호했다. 이러한 상황에서 1909년에 프랑스 상징주의 화가 오딜롱 르동Odilon Redon은 자신의 작품을 '암시적 예술suggestive art'이라 정의했다. 마그리트의 작품은 이 예술의 연장선에 있다고 할 수 있을 것이다.[2]

더 광범위하게 보자면, 그의 작품은 서양의 성상 파괴 운동이 가지는 전통에 속한다. 성상 파괴 운동은 더 고차원적 신념에 따라 우상으로 평가받는 이미지를 훼손하거나 파괴하는 행위로, 역사적인 측면에서 보면 보통 종교적 신념에서 비롯된 것이다. 일신교에서 진정한 신이란 초월적이고 보이지 않는 존재이다. 따라서 그러한 신은 어떠한 형태로 묘사할 수도, 묘사해서도 안 되는 대상이라고 가르친다. 그러나 다른 현대 미술가가 그렇듯 세속적이고 회의적인 마그리트에게 성상 파괴 운동의 동기는 언어의 표현 능력에 대한 뿌리 깊은 의구심이었다. 그리고 여기에는 현실이 언어 규칙을 통해 생성한 사회의 구조물이라는 문화적 인식이 확산되는 현실도 반영되어 있었다. 즉 지도^{언어}와 영역^{현실 그 자체}이 완전히 동떨어졌다는 인식이었다.

1928년에 제작된 또 다른 ⟨엠프티 마스크⟩는 현재 영국 웨일즈국립박물관National Museum of Wales에서 소장하고 있다. 이 작품 역시 비슷한 구조로 지지대 없이 서 있는 액자를 보여준다. 하지만 여기에는 글씨 대신 왼쪽 상단부터 시계 방향으로 푸른 하늘, 커튼, 창문, 불, 숲 그리고 '잘라낸' 종잇조각 같은 이미지를 그려 넣었다. 사람의 몸은 보이지 않는다.

르네 마그리트는 1892년 벨기에 레신Lessines에서 태어났다. 그
가 열네 살이 되던 1912년 어머니가 집 근처 강에 몸을 던져
자살했는데, 이 사건은 소년 마그리트에게 크나큰 충격을 준
다. 1918년 미술 학교를 졸업한 뒤에는 그림을 그리는 한편
생계를 유지하기 위해 상업적인 광고와 포스터를 디자인하고
제작했다. 1920년대 중반에 들어서야 비로소 자기만의 스타
일을 찾을 수 있었다. 상업 미술 분야에서 숱하게 작업하면서
모더니스트의 아방가르드 스타일에 동화된 덕분이었다.

1927년, 마그리트는 브뤼셀 상토르갤러리Galerie Le Centaure
에서 오늘날 그의 개성이 담겼다고 평가받는 작품들을 처음
으로 선보였다. 그러나 반응은 좋지 않았다. 그 이유로 마그리
트는 아내와 함께 벨기에를 떠나 파리에서 자신의 운을 시험
해보기로 마음 먹는다. 파리로 건너간 지 얼마 지나지 않아 마
그리트는 초현실주의자들과 교류하게 된다. 그러므로 <엠프
티 마스크>는 그가 활발한 창의성과 독창성을 바탕으로 화가
로서 정점을 찍던 시기에 제작된 것이라고 볼 수 있다. 실제로
대중이 생각하기에 가장 강력하고 의미 있다고 생각하는 그
의 작품은 하나같이 단조롭고 판에 박은 듯 단순한 스타일로,
마그리트가 20대 후반에서 30대 초반이던 1926년부터 1930
년 사이에 만들어졌다.

1920년대 후반에 그린 작품 상당수에는 죽음의 기운이 두
드러진다. 많은 작품이 그렇듯 <엠프티 마스크>에서도 어머니
의 비극적 죽음으로 인한 트라우마가 드러나는 듯하다. 이는
부재의 암시뿐 아니라 마그리트의 인생에서 정말 중요했던
경험을 제대로 전달하지 못한 언어의 실패를 드러내는 방식
으로도 알 수 있다.

르네 마그리트, 1924-1925

마그리트는 미학에 대한 관심이 그리 크지 않았다. 하지만 그의 작품에서 미학은 중요한 부분으로 남아 있다. 마그리트는 고루한 상업적 관습을 따랐는데, 이는 바로 르네상스시대부터 이어진 원근법에 기초한 구상주의 스타일이었다. 즉 지평선의 소실점 하나를 향해 모든 수직선을 모아놓은 기하학적 형상을 통해 3차원적 공간감을 형성하는 방식이다. 〈엠프티 마스크〉에서는 기묘한 모양의 캔버스가 뒤집힌 모양 혹은 벽 앞 나무 바닥에 놓인 건축적 구조물 같은 물체를 표현하는 과정에서 이 방식을 사용했다. 다른 관련 작품을 보면, 이는 아마도 창틀 혹은 입문용 교구로 사용하는 액자 틀을 변형한 형태로 추정할 수 있는 단서들이 보인다.

　마그리트는 자신이 받아들인 고루한 표현 규칙 안에서 몇 가지 중요한 미학적 결정을 내린 듯하다. 작품에 사용한 서체를 신중하게 고른 점이 한 예다. 그는 매우 고분고분한 남학생이 쓸 법한 필기체나 프랑스 철학자 미셸 푸코Michel Foucault가 말한 '수녀원에서 사용하는 글씨체'를 사용했다.[3]

　〈엠프티 마스크〉는 음침하고 칙칙한 색채로 감각의 부재에 대한 일반적 느낌과 함께 무력함과 슬픔이라는 특정한 감정을 전달한다. 대칭을 이루는 구성 요소들은 균형이 잘 잡혀 있으며 글씨가 쓰인 기이한 물체는 어두운 배경과 대비를 이룬다. 이런 요소 때문에 작품을 보는 사람은 눈길을 빼앗기고 불길한 존재감을 느낀다. 그려지지 않은 대상을 가리키는 단어는 부재를 암시한다. 또한 작품 제목과 이미지에 덧씌운 듯 보이는 그림자는 우울함을 더해준다.

　그러나 마그리트는 이러한 형식적 효과에는 관심이 없었다. 작품의 기교는 얌전하고 시각적으로도 흥미롭지 않은데,

이는 작가의 의도이다. 진부한 구상주의식 기교를 깨뜨리는 것이 그의 목표였다. 마그리트는 감정적으로나 지적으로 불완전한 대상을 그리면서 형식적 혁신을 꾀하는 것을 원하지는 않았다. 그런 대상은 흡사 꿈에서 보는 이미지가 깨어 있는 동안 접한 익숙한 내용물을 재조직하기 때문에 이상해보이는 것처럼, 기존의 관습적 미학 규칙 안에서 모습을 드러내는 까닭이다. 작가는 시각적 현실주의를 통해 구조화해 객관적으로 보이는 세계를 만들고, 그것을 감상하는 사람들이 불편한 내용을 깊이 생각하도록 독려한다.

E 경험적 이해

〈엠프티 마스크〉의 구상주의적 형식과 그 안에 적어 넣은 단어의 서체는 흠잡을 데 없이 명료하다. 그래서 형식적 혁신을 통해 나타나는 그 어떤 장애물이나 묘사한 대상 역시 보는 이에게 그리 큰 문제는 되지 않는다. 하지만 초조하리만큼 불확실한 의미 속에서 작품은 잔잔한 수면 위로 던져진 돌이 잔물결을 일으키듯 생기를 띠게 된다. 마그리트는 마치 머리는 사자, 몸은 뱀인 그리스 신화 속 괴물 키메라Chimera와 같은 모호한 정신 상태와 시적인 분위기를 받아들였다. 시각적으로 드러난 신비한 세상은 불안정한 마음 상태, 억압되고 불편한 기분과 감각의 징후라 해석할 수 있다.

〈엠프티 마스크〉는 마치 꿈속에서 보는 이미지 같다. 일상에서는 더없이 평범하고 익숙한 것이라도, 작품에서는 비정상적으로 보인다. 대체, 병렬, 명백히 불합리한 추론은 마그리트의 연구 대상이자, 그의 전시회 제목처럼 '일상의 신비'였다.[4] 제목은 작품의 의미를 이해하는 데 그다지 큰 도움이 되

지 않고, 오히려 또 다른 수수께끼를 만들어낸다.

마그리트는 대중에게 친숙한 대상을 선택해 그것을 낯설게 만든다. 어째서 이 수상쩍은 모양의 구조물에 단어를 적었을까? 누락된 이미지를 위한 캡션이라고 볼 수 있을까? 만약 그렇다면 단어들은 각각이 지시하는 이미지를 완벽하게 대체하는 듯하다.

〈엠프티 마스크〉의 경우, 아마도 무언가를 감추고 있는 탓에 우리는 작품을 보면서 불안감을 느끼는 것일지 모른다. 이는 바로 단어의 유희가 빚어낸 서사의 연관 관계에서 떠올릴 수 있는 일상적이고 까다로운 욕망의 불편한 조합이다.

S 회의적 시선

〈엠프티 마스크〉에서 마그리트는 문자를 사용해 작품을 보기보다 읽도록 하는 시각적 작품을 만들었다. 이런 점에서 작품은 불가사의한 내용인데도 매우 관습적이다. 이는 모더니즘이 가지는 가장 저항적인 측면과는 거리가 멀다. 마그리트의 작품들은 매우 기묘하지만, 실제로는 후기 인상파가 먼저 일으킨 다음 20세기 아방가르드 예술가가 수용한 혁명적 잠재성과는 거리가 멀다. 혁명적 잠재성을 강조한 작가들은 오랜 세월 기반이 되었던 전통적인 회화 모델, 문학에 대한 예속, 서사적 관습을 벗어던졌다.

프로이트식 정신 분석을 신뢰한 마그리트는 눈에 보이는 표면에는 더 중요하고도 보이지 않는 진실이 숨어 있다고 생각하게 되었다. 보이지 않는 세상에 관심을 두게 된 그는 더 이상 대중매체 앞에 나서지 않게 되었다. 이런 관점에서 보면 마그리트의 작품은 형태 자체의 수준을 표현하는 기존 규칙

을 뒤집는 데 실패했으며, 서사나 담론은 피상적인 수준에 그쳤다고 할 수 있다.

사실 마그리트가 10년이 채 안 되는 동안에 주요 작품을 만들었다는 사실은 논란거리가 될 수 있다. 이후에는 많은 생각을 하게 만들면서 불편함을 주는 이미지를 상투적인 세계로 다듬었는데, 대중은 이를 보자마자 '마그리트표'임을 알 수 있게 되었다. 이때의 작품들은 기존의 작품에 대한 모방에 불과한 것이었다.

(M) 경제적 가치

1931년과 1932년에 브뤼셀에서 첫선을 보인 〈엠프티 마스크〉는 2017년까지 스물일곱 차례 대중에게 공개되었다. 1967년에는 뉴욕 시드니재니스갤러리에서 열린 〈이미지로서 단어 Word as Image〉 전시에 나와 개인 수집가에게 판매되었다. 그로부터 6년 뒤 주인은 작품을 뒤셀도르프의 노르트라인베스트팔렌미술관Kunstsammlung Nordrhein-Westfalen에 되팔았고, 이후에는 미술관 소장품이 되었다.

현재까지 마그리트의 작품 가운데 최고가는 2017년 영국 크리스티경매에서 판매된 〈심금La Corde Sensible〉으로, 당시 가격은 1,440만 파운드였다. 1986년에 뉴욕에서 불과 36만 3,000 달러에 팔린 작품이었다. 또 다른 작품 〈아르하임의 영지le domaine d'Arnheim, 1938〉 역시 2017년 크리스티경매에서 〈심금〉보다 낮은 금액인 1,020만 파운드에 팔렸다. 1988년 뉴욕에서는 82만 5,000달러에 작품이 판매되면서 두 번째로 높은 기록을 세웠다. 2013년 러시아 수집가 드미트리 리볼로프레프Dmitry Rybolovlev가 1억 2,750만 달러에 사들였다는 말이 들리기도 하

는데, 이는 마그리트 작품 경매가 기록을 한참 넘어선 것이었다. 2017년 리볼로프레프는 레오나르도 다빈치Leonardo da vinci의 ‹살바토르 문디Salvator Mundi›를 4억 5,030만 달러에 사들이기도 했다. 역대 예술품 거래가 가운데 최고 기록이었다.

N 주석

1 Quoted in Simon Morley, Writing on the Wall: Word and Image in Modern Art, Thames & Hudson, 2003, p. 88.

2 Odilon Redon, 'Suggestive Art' (1909), reprinted in Herschel B. Chipp, Theories of Modern Art: A Source Book by Artists and Critics, University of Chicago Press, 1968, p. 117.

3 Michel Foucault, This Is Not a Pipe, trans. and ed. James Harkness, University of California Press, 1982.

4 René Magritte, Anne Umland, Stephanie D'Alessandro, Magritte: The Mystery of the Ordinary, 1926-1938, exh. cat., Museum of Modern Art, New York, Menil Collection, Houston, and Art Institute of Chicago, 2013-2014.

V 참고 전시

벨기에 브뤼셀, 르네마그리트미술관

미국 뉴욕, MoMA

영국 런던, 테이트모던

R 참고 도서

Todd Alden, The Essential René Magritte, Harry N. Abrams, 1999

Patricia Allmer, René Magritte: Beyond Painting, Manchester University Press, 2009

Anna Balakian, Surrealism: The Road to the Absolute, University of Chicago Press, 1986

Stephanie Barron et al., Magritte and Contemporary Art: The Treachery of Images, exh. cat., Los Angeles County Museum of Art, 2006-2007

Linda Bolton, Surrealism: A World of Dreams, Belitha Press, 2003

Hal Foster, Compulsive Beauty, MIT Press, 1993

Michel Foucault, This is Not a Pipe, trans. and ed. James Harkness, University of California Press, 1982

Siegfried Gohr, Magritte: Attempting the Impossible. D.A.P./Distributed Art Publishers, 2009

Rosalind E. Krauss, The Optical Unconscious, MIT Press, 1994

René Magritte and Harry Torczyner, Magritte: Ideas and Images, trans. Richard Miller, Harry N. Abrams, 1977

René Magritte, Anne Umland, Stephanie D'Alessandro, Magritte: The Mystery of the Ordinary, 1926–1938, exh. cat., Museum of Modern Art, New York, Menil Collection, Houston, and Art Institute of Chicago, 2013-2014

Didier Ottinger (ed.), Magritte: The Treachery of Images, exh. cat., Centre Georges Pompidou, Musée National d'Art Moderne, Paris, and Shirn Kunsthalle Frankfurt, 2017

Robert Rosenblum, Modern Painting and the Northern Romantic Tradition: Friedrich to Rothko, Thames & Hudson, 1978

Ellen Handler Spitz, Museums of the Mind: Magritte's Labyrinth and Other Essays in the Arts, Yale University Press, 1994

David Sylvester, Magritte, exh. cat., Thames & Hudson, 1992

에드워드 호퍼
EDWARD HOPPER

뉴욕 영화관
New York Movie

1939

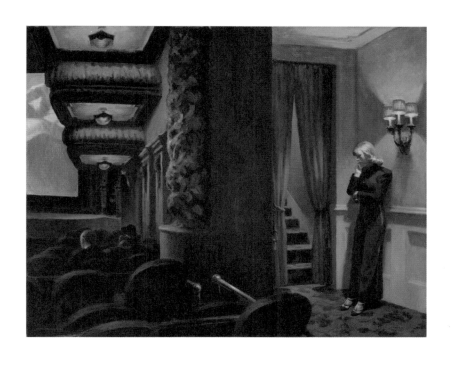

캔버스에 유채, 81.9×101.9cm, 미국 뉴욕 MoMA

현대미술이 순수한 자급자족 세계에 존재한다는 개념이나 꿈의 무의식적 영역을 표현하는 예술이라는 관념을 향해 거침없이 나아간 반면 에드워드 호퍼Edward Hopper, 1882-1967는 현대미술에 조금 다르게 접근했다. 그는 여전히 자연주의적 사실주의 전통을 고수했다. 그 전통은 환상 속 세계를 흉내 내면서 일반적인 규칙을 따르는 것이야말로 예술가가 할 일이라여기는 것이었다. 누구보다도 혁신적인 예술가들이 그러한규칙에 도전장을 내밀고 뒤엎으려던 시기에 무대 장치나 창문처럼 회화를 단순한 그림으로 여긴 호퍼의 완고한 집착은오히려 더 진보적인 느낌을 준다.

1930년대 미국의 많은 예술가는 진정한 '미국적' 주제와 화풍
을 만들기 위해 노력했다. 그렇게 해서 두 개의 진영이 등장하
게 되었다. 한쪽은 실험적인 유럽의 추상 미술과 초현실주의
의 결실을 위해 최선을 다했다. 그리고 다른 한쪽은 양식적인
혁신을 거부하고 다양한 현실주의를 추구하며 사회적으로 명
백히 다룰 만한 주제를 받아들였다. 후자에 속하는 에드워드
호퍼는 영화관을 소재로 선택했다. 그에게 있어서는 지극히
자연스러운 일이었다.

호퍼가 그린 방대한 스케치로도 알 수 있듯 그의 작품 ⟨뉴
욕 영화관New York Movie⟩은 사실 팰리스Palace, 글로브Globe, 리퍼
블릭Republic, 스트랜드Strand 등 뉴욕의 영화관 몇 군데를 적당
히 합쳐 그린 것이다. 그중 지금도 맨해튼 웨스트 47번가에 남
아 있는 팰리스 극장을 주로 참고했다. 좌석을 안내하는 여성
이 입고 있는 멋진 점프 수트는 실제로 팰리스영화관의 직원
유니폼이다. 하지만 안내원은 호퍼의 집 복도 벽, 전등 아래에
서 있는 그의 아내 조Jo를 모델로 삼은 것이었다.

호퍼가 그린 스크린에는 산봉우리가 보인다. 이는 영화감
독 프랭크 캐프라Frank Capra의 1973년 작품 ⟨잃어버린 지평선
Lost Horizon⟩의 한 장면에서 따온 것으로 보인다. 히말라야에
존재하는 가상의 유토피아 공간을 다룬 영화였다. 미국이 대
공황으로 휘청이던 1930년대에 대중은 그들만의 샹그릴라
Shangri-La인 할리우드를 누릴 수 있었다.

미국인은 매우 정기적으로 영화관을 찾았다. 대공황이 시
작된 1929년의 미국 인구는 1억 2,200만 명이었는데, 그중 매
주 영화를 보러 가는 사람은 9,500만 명이나 되었다. 많은 영
화관은 대성당만큼이나 거대해졌으며, 과도하게 화려한 디

자인 때문에 '영화궁Picture Palaces'이라는 별명까지 얻게 되었다. 호퍼의 그림에서도 마찬가지였다. 사치스럽게 번쩍이는 빨간 새틴 재질의 좌석과 커튼, 화려한 회반죽 장식의 중앙 기둥을 보고 있노라면 꿈에서나 볼 법한 고급 백화점에 온 듯한 기분이었다. 영화관에서는 하루에 영화를 세 편씩 상영했고, 날마다 2만 명 이상의 관람객이 드나들었다. 따라서 직원의 깔끔한 손님 응대는 매우 중요했으며, 대형 영화관에서 일하는 사람은 선망의 대상이었다.

미술사적 관점에서 볼 때 <뉴욕 영화관>은 '그림 속의 그림'이라는 주제와 관련이 있다. 화가의 작업실을 그린 작품에서는 흔히 나타나는 형식이다.(앙리 마티스, 26쪽 참고) 하지만 호퍼는 고정된 그림 속에 움직이는 화면을 그려놓았다. 요하네스 페르메이르Johannes Vermeer나 피터르 데 호흐Pieter de Hooch와 같은 네덜란드 황금시대 화가들이 그린 그림 속 여성처럼 생각에 잠긴 여성은 독특한 울림을 준다. 호퍼의 그림 속 안내원은 에두아르 마네가 1882년에 그린 <폴리베르제르의 술집Bar at the Folies-Bergere, 런던 코톨드갤러리> 속 여자 바텐더와 비슷해서 마치 대서양을 사이에 두고 실제로 존재하는 사촌 자매 같기도 하다.

마네의 여자 바텐더는 무심함과 공허함을, 호퍼의 안내원은 고독과 외로움을 보여준다. 이는 호퍼가 평소 자기 작품을 두고 "어쩌면 나는 무의식적으로 대도시의 고독을 그리고 있었는지도 모른다."라고 했던 것처럼, 그가 줄곧 반복해서 표현하는 주제이다.[1]

Ⓐ 미학적 이해

호퍼는 늘 그림을 그리기 전에 준비 작업을 철저히 거치는 편이었는데, 특히 〈뉴욕 영화관〉의 경우에는 준비 작업을 '꽉 채워넣은' 그림이라고 설명할 수 있을 정도였다. 그는 또한 화려한 기교를 자랑하는 붓놀림을 드러내놓고 보여주는 대신 절제된 방식으로 유화를 그리곤 했다. 색도 요란하게 사용하지 않았고 대부분 흰색을 섞었다. 그래서 그의 그림은 대부분 단조롭게 보이는 것이다.

하지만 호퍼의 작품에서 드러나는 미학적 요소, 무엇보다 형식의 단순화와 구성 방식의 측면에서 드러나는 파격을 간과해서는 안 된다. 이러한 관점에서 볼 때 〈뉴욕 영화관〉은 단연 독보적이라 할 수 있다. 호퍼의 작품 구성 방식은 영상 촬영 기법의 영향을 받았다. 많은 인상주의 작품이 필요 없는 부분을 잘라내는 크로핑cropping 같은 사진 기법을 참고한 것으로 보이지만, 호퍼의 작품들은 할리우드 영화의 스틸컷과 좀 더 비슷해보인다. 〈뉴욕 영화관〉은 빛과 음영을 이용해 강렬한 장면 대비 효과를 주는데, 이는 당시의 흑백 영화에서 흔히 차용하던 기법이었다.

구조를 살펴볼 때, 캔버스 중앙에서 양분된 그림은 세상이 두 개로 나뉜 듯한 인상을 준다. 보는 사람의 시선은 투시선을 따라 화면의 소실점으로 향한다. 하지만 전등에서 뻗어 나오는 환한 빛과 고독해보이는 여성의 손가락은 관람객의 시선을 캔버스의 옆쪽으로 끌어당긴다. 그림 속 여성은 실제로 시각적 흥미를 일으키는 중요한 요소인 셈이다. 호퍼는 사람들이 당연히 보리라 예상되는 스크린은 왼쪽 상단 여백에 옮겨놓고 오른쪽 맨 끝에 여성을 배치했다.

경험적 이해

호퍼는 회화란 경험을 위한 수단이라는 전통적 개념을 바탕
으로 작업에 임했다. 대부분의 아방가르드 현대미술에서는
작품의 의미를 완성하기 위해 관람객도 적극적으로 참여해야
한다. 호퍼는 그보다 오래된 개념, 다시 말해 관람객은 예술가
가 만든 세계 외부에서 철저히 구경꾼으로 존재해야 한다는
생각을 고수했다. 호퍼의 그림에서도 종종 보이는 모습인데
〈뉴욕 영화관〉 전경에 보이는 등받이의자 두 개 역시 이를 위
한 구성 장치 역할을 한다. 흥미롭게도 다른 어떤 것보다 높아
보이는 의자는 극장에 들어오는 사람을 차단하는 동시에 자
리에 앉으라고 청하는 듯 보인다. 화면의 가운데는 불안스럽
게 비어 있다. 실제로 호퍼는 중앙에 빈 곳을 만들고 다른 모
든 움직임은 옆으로 밀어내기 위해 가운데에 기둥과 음침한
갈색 벽을 배치했다. 이는 작품이 존재만큼이나 부재에 비중
을 두었음을 의미한다.

투시선이 시선을 작품 내부로 이끌고는 있지만, 보는 사람
이 그 안에 완전히 녹아들도록 하지는 않는다. 우리는 그저 관
객 중 하나이다. 그리고 호퍼의 그림을 감상하며 이미 경험한
역할을 똑같이 따라할 뿐이다. 한 편의 영화를 감상하고 있다
고 생각할 수도 있다. 우리는 그림을 보면서 빈 의자에 앉아
감질나게 잘린 화면을 바라보는 관객이 된다. 혹은 그림 바깥
에 남은 채 그 안에서 호퍼가 창조한 두 개의 세계, 즉 영화를
관람하는 사람이 있는 세계와 꿈을 꾸고 있는 안내원이 존재
하는 세계를 관찰할 수도 있다. 둘은 마치 시간이 멈춘 것처럼
동시에 펼쳐진다.

작품의 이미지는 조용하고 정적이지만 동시에 그림의 내
부에서는 강렬한 시간적 차원을 느낄 수 있다. 바로 직전에도

그리고 직후에도 무슨 일이 일어났거나 또는 일어날 것만 같다. 하지만 그러는 동안 우리는 바로 이 순간에 영원히 머물 수 있다. 마치 그림 속 여성이 꾸고 있는 백일몽에 머무르듯 말이다. 나아가 우리는 그림을 보면서 아직 드러나지 않은 이야기가 무엇일지 짐작해볼 수 있다. 이러한 느낌은 정지 상태의 개별 프레임으로 구성된 영화가 전개되면서 움직이는 환영을 보여줄 때 더욱 고조된다. 우리는 그림의 정적 공간 밖에 존재할 수도 있고, 그림이 빚어내는 시간의 흐름 속에 존재할 수도 있다. 사실 작품의 배경이 되는 영화관은 시끌벅적한 공간일 것이 분명하다. 호퍼가 부린 마법은 실제로 시끄럽기 짝이 없던 공간을 정적과 고요함이 가득 차 있는 어둠 속에서 빛나는 공간으로 만든 것이다.

그림 속 여성은 지친 마음을 달랠 곳이 없어 스크린이 선사하는 즐거움에 얼마 동안이라도 위로를 받을 수밖에 없는 현대 사회에 갇혀 있는 것일까? 그렇지 않으면 지루하고 혼란스러운 일상, 스트레스, 불안감에서 일시적으로나마 쉽게 숨어버릴 수 있는 영화관이나 불빛이 비치는 계단처럼 더 신비롭고 불가사의한 공간이라는 두 세계 사이에 아슬아슬하게 발을 걸치고 있는 것일까? 많은 예술 작품이 그렇듯 이러한 상징은 초월에 대한 갈망을 암시한다.

여성은 두 가지의 가능한 미래 혹은 살아가는 방식 앞에 서 있는 듯 보인다. 어느 쪽을 택할지는 분명하지 않다. 아마도 호퍼가 궁극적으로 표현하고자 하는 바는 많은 현대인이 결코 도래하지 않을 심판의 날을 기다리며 답보 상태에 머무르고 있다는 메시지일 것이다.

Ⓣ 이론적 이해

호퍼는 철학에는 별 관심이 없었다. 그는 추상 미술에서 나타나는 사색적인 특징을 거부했다. 예술가로서 그가 추구한 과업은 더 현실적인 것으로, 미처 우리가 알아채지 못한 채 사라지는 일상의 파편을 복구하려고 했다. 그럼에도 실존적으로 생각할 때 호퍼의 작품은 지극히 철학적이다.

호퍼의 다른 많은 작품이 그렇듯 〈뉴욕 영화관〉은 프랑스 사회학자 에밀 뒤르켐Emile Durkheim이 주장한 '아노미anomie'를 시각화한 것으로 보인다. 아노미란 오늘날의 도시화, 기술화된 사회에서 나타나는 개인과 집단 사이의 사회적 유대감이 무너져 삶의 의미까지 잃어버리는 현상이다. 이렇게 새로운 형태의 사회적, 심리적 혼란 및 정신적 부재는 기존의 사회 관계를 무너뜨린다. 뿐만 아니라 공허함과 사회적 일탈 가능성도 있는, 즉 다소 위험한 심리 상태로 이어진다. 영화관은 사람들이 일상에서 겪는 아노미를 잊고자 찾는 공간이다. 꿈의 궁전이나 마찬가지인 셈이다.

호퍼는 다른 세계그림 안에 또 다른 그림영화을 들어앉혀, 그림은 곧 환상이고 전체로서의 현실 일부도 환상이라는 생각을 하게 만든다. 영화는 보는 사람을 깊이 끌어들이며, 그들이 영화를 보는 어둑한 공간은 자아를 망각할 수 있는 동굴과 같다. 영화와 관객, 안내원 그리고 영화관과 도시화된 현대 사회 전체가 가진 거짓된 현실은 겹겹이 쌓여간다. 〈뉴욕 영화관〉은 플라톤이 주장한 '동굴의 비유'와 닮은 작품이다.[2] 그리고 이는 그림자나 환영, 허구를 기꺼이 포용하는 방법에 대한 고민이라 말할 수 있다.

에드워드 호퍼

에드워드 호퍼는 1882년에 뉴욕주 나이액Nyack에서 포목상의
아들로 태어났다. 그리고 1967년 세상을 떠날 때까지 생의 대
부분을 뉴욕에서 보냈다. 청년 시절에는 파리에서 유학 생활
을 하며 인상파의 영향을 많이 받았다. 그러나 정작 그가 선택
한 작품 주제는 미국인의 생활이었다. 1925년 무렵에는 고유
한 사실주의 양식을 발견했다. 아내 조 역시 화가였다. <뉴욕
영화관>을 비롯한 작품 속 여성 대부분은 아내를 모델로 삼아
그렸다. 1934년부터 부부는 케이프코드Cape Cod의 외딴집에서
결혼 생활의 절반을 보냈다. 그렇지만 호퍼는 죽는 날까지 도
시와 교외 생활에 사로잡혀 있었다.

　다른 미국인들처럼 호퍼 부부 역시 열렬한 영화광이었다.
<뉴욕 영화관> 역시 개인적 경험에 근거를 둔 작품이다. 이는
호퍼의 작품이 비중을 두고 있는 요소와 실제 사건을 표현하
는 방식이 이 책에 등장한 어느 화가의 작품과도 큰 차이가
없다는 점을 보여준다. 호퍼는 이렇게 말했다. "위대한 예술
이란 작가 내면의 삶을 외부로 표출한 것이다. 그리고 바로 그
내면의 삶이 작가 개인의 세계관을 만들어낸다."[3]

　호퍼의 세계관에서는 대개 텅 비어 있거나 단조로운 공간
에 한두 명의 고독한 사람이 존재한다. 그리고 인간 존재에 대
한 묘한 기운이 감도는 건물과 길에 대한 묘사가 있다. 하지만
호퍼는 이러한 '시선'의 근원을 분석하는 일은 하지 않으려고
했다. 그것은 평론가의 몫으로 남겨 두어야 한다는 게 호퍼의
주장이었다.

○S　회의적 시선

호퍼는 이젤 위에 올려놓을 수 있을 만한 크기의 캔버스에 그림을 그렸다. 그렇게 해야 사진을 찍었을 때 크기가 줄어들더라도 왜곡이나 손실을 최소화할 수 있기 때문이었다. 그래서 〈뉴욕 영화관〉은 실물로 접했을 때나 멀리 떨어진 곳이나 사진에서 보았을 때와 그다지 차이가 없다.

아마도 호퍼는 대다수가 자신의 작품을 복제판으로, 때로는 흑백으로 접하게 되리라는 점을 잘 알고 있었기에 작업 과정에서 이를 충분히 고려했을 것이다. 따라서 호퍼의 작품은 전형적인 모더니즘 작품과는 명백한 대조를 보인다. 모더니즘은 정형화되어 오브제처럼 보이게 하는 속성에 중점을 두는 한편, 사진으로의 복제 기술은 의도적으로 배제하는 듯했기 때문이다. 이러한 점을 고려할 때, 〈뉴욕 영화관〉을 실제로 접한 사람은 실망할 법도 하다.

호퍼는 거장은 아니다. 이 작품의 표면은 지극히 획일적이다. 마치 스케치 단계에서 이미 계획한 이미지를 화폭에 재현하는 데 너무 열중해 색채를 입히는 일에 거의 관심이 없었던 것 같다. 그는 회화를 통해 이야기를 들려준다는 퇴행적인 생각에 전념했다. 그야말로 진부한 의미의 서술적 회화인 호퍼의 작품 중 그 수준이 양질의 삽화보다 나은 것은 거의 찾아보기 어렵다.

○M　경제적 가치

1941년 〈뉴욕 영화관〉이 뉴욕 MoMA에 익명으로 전달되었다. 호퍼는 1929년 초 당시만 하더라도 생긴 지 얼마 되지 않은 미술관이었던 이곳에서 처음으로 전시회를 열었다. 1933

년에는 역시 같은 장소에서 회고전이 있었다. 전시회 보도 자료에는 다음과 같이 적혀 있었다. "에드워드 호퍼의 작업은 본인이 오랫동안 그랬듯 무명 생활에 지친 젊은 화가들에게 용기를 심어준다."

최근까지 특정한 미술 사조가 현대미술에 대한 개념을 지배해왔다. 그중 하나였던 표현주의는 입체파, 추상주의, 초현실주의, 이후에는 팝 아트와 개념 미술에 거침없이 자리를 내어주었다. 오늘날에도 20세기 미술을 평가하는 자리에서 그리고 미국은 물론 다른 나라의 미술관에서도 호퍼의 작품은 평가절하당하고 있다. 이를테면 런던 테이트모던에는 호퍼의 작품이 단 1점도 없다. 이런 상황은 쉽게 변하지 않을 것이다. 호퍼의 주요 작품이 경매장에 나오는 경우가 드물기도 하거니와 설령 등장한다 해도 매우 고가이기 때문이다.

2013년 〈동풍이 부는 위호켄East Wind over Weehawken〉이 뉴욕 크리스티경매에서 4,048만 5,000달러에 낙찰되면서 그의 작품 중 최고가에 판매되었다.[4] 애초에 예상했던 2,200만에서 2,800만 달러 사이를 훨씬 웃도는 금액이었다. 그의 여러 작품 중에서 그리 인상적인 작품도 아니었다. 2006년 뉴욕에서 판매된 호퍼의 1995년 작품 〈호텔 창문Hotel Window〉의 낙찰가 2,690만 달러도 가볍게 넘어선 기록이었다.

(N) 주석

1 Quoted in Gail Levin, Edward Hopper: An Intimate Biography, Rizzoli, 2007, p. 349.

2 동굴 벽을 보고 결박된 죄수는 평생 벽에 비친 그림자만 바라보게 되는데, 이것이 실제 사물이라 믿게 된다. - 옮긴이 주

3 Quoted in Gerry Souter, Edward Hooper: Light and Dark, Parkstone Press International, 2012, p. 179.

4 그 결과 오늘날 20세기 미술을 다루는 일부 자리에서 그리고 미국 외에 다른 나라 미술관에서 호퍼의 작품을 찾아보기는 매우 힘들다. - 옮긴이 주

(V) 참고 전시와 공간

미국 로스앤젤레스, 게티센터

미국 뉴욕, 메트로폴리탄미술관

미국 뉴욕, MoMA

미국 워싱턴DC, 내셔널갤러리오브아트

미국 뉴욕, 휘트니미술관

미국 뉴헤이븐, 예일대학교 아트갤러리

미국 나이액, 에드워드 호퍼의 집: 1910년 이후 호퍼는 이곳에 살지 않았지만, 1971년까지 가족 명의로 된 그의 집은 비영리 아트센터로서 호퍼의 작품을 비롯한 현대미술 작품을 전시했다.

(M) 참고 영화

영화 ‹셜리에 관한 모든 것Shirley: Visions of Reality›, 구스타프 도이치Gustav Deutsch 감독, 2013

(R) 참고 자료

Esther Adler and Kathy Curry, *American Modern: Hopper to O'Keeffe*, exh. cat., Museum of Modern Art, New York, 2013-14

Lloyd Goodrich, *Edward Hopper*, Harry N. Abrams, 1978

Gail Levin, *Edward Hopper*, Crown, 1984

Gail Levin, *Edward Hopper: An Intimate Biography*, Rizzoli, 2007

Gail Levin, *Hopper's Places*, University of California Press, 1998

Deborah Lyons and Brian O'Doherty, *Edward Hopper: A Journal of His Work*, W. W. Norton, 1997

Patricia McDonnell, *On the Edge of Your Seat: Popular Theater and Film in Early Twentieth-Century American Art*, Yale University Press, 2002

Gerry Souter, *Edward Hooper: Light and Dark*, Parkstone Press International, 2012

Carol Troyen, Judith A. Barter et al. (eds), *Edward Hopper*, exh. cat., Museum of Fine Arts, Boston, National Gallery of Art, Washington DC, Art Institute of Chicago, 2007-8

Sheena Wagstaff (ed.), *Edward Hopper*, Tate Publishing, 2004

Walter Wells, *Silent Theater: The Art of Edward Hopper*, Phaidon, 2012

Ortrud Westheider and Michael Philipp (eds), *Modern Life: Edward Hopper and His Time*, Hirmer Publishers, 2009

프리다 칼로
FRIDA KAHLO

짧은 머리의 자화상

Self-Portrait with Cropped Hair

1940

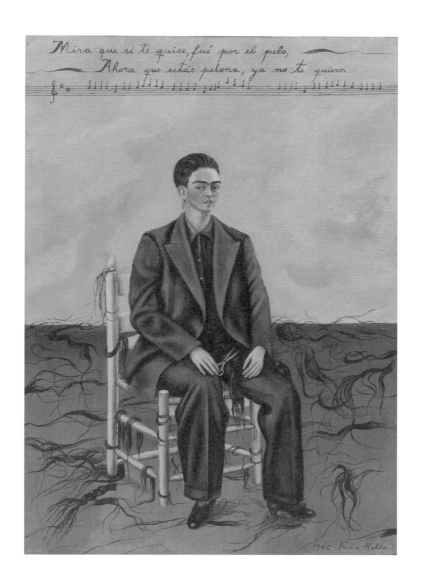

캔버스에 유채, 40×27.9cm, 미국 뉴욕 MoMA

어느 평론가가 '칼로빌리아Kahlobilia'라 이름 붙인 프리다 칼로 Frida Kahlo, 1907-1954 관련 사업은 오늘날에도 많은 돈을 벌어들이고 있다.[1] 하지만 프리다 칼로를 특정 '브랜드'로서만 본다면 그녀의 작품은 정당한 평가를 받지 못할 것이다. 칼로의 작품은 대개 초현실주의 작가들의 작품과 나란히 전시된다. 양식과 내용 면에서 그녀의 그림은 너무나 단순한 비유로 관람객을 현혹한다. 이는 신비로운 꿈속 세계와 무의식을 떠올리는 일상적 사물 사이의 자극적 대칭 관계를 만들기 위해서이다. 이와 같은 배치는 꿈과 무의식이라는 초자연적 세계를 연상시킨다. 칼로의 작품을 이해하기 위해서는 멕시코의 특수한 상황을 알아야 한다.

프리다 칼로는 1907년 멕시코시티Ciudad de México에서 태어났다. 아버지는 독일인, 어머니는 스페인 혈통의 토착민이었다. 여섯 살이 되던 해에 소아마비에 걸려 오른쪽 발을 제대로 쓰지 못하게 되었고, 이것 때문에 '의족 프리다Peg-leg Frida'라는 별명을 얻었다. 〈짧은 머리를 한 자화상Self-Portrait with Cropped Hair〉 속 칼로의 오른쪽 다리는 이상한 자세를 취하고 있다. 1928년 칼로의 아버지가 찍은 가족 사진을 보면 그녀의 자화상에서 그랬듯 남자 같은 옷차림을 한 것을 알 수 있다. 나중에는 역시 다리의 기형을 숨기기 위해 멕시코 남부 여성이 입는 '테바나Tehuana'라는 스커트를 걸치고 다녔고 이 옷이 그녀의 트레이드마크가 되었다. 그러나 이것이 불행의 끝은 아니었다. 1925년 칼로는 타고 있던 버스가 트램과 충돌하는 사고를 당한다. 심각한 부상을 입은 그녀는 몇 달 동안 고통스럽게 병상에 누워 지내야 했다. 그리고 그 사고로 살면서 서른두 차례에 걸쳐 수술을 받아야 했다.

칼로는 1929년에 멕시코 유명 화가 디에고 리베라Diego Rivera와 결혼했다. 이듬해 아이를 가졌지만, 사고로 입은 부상 때문에 어쩔 수 없이 중절 수술을 받았다. 칼로와 리베라는 1939년 이혼하기에 이른다. 〈짧은 머리를 한 자화상〉은 남편과 헤어진 직후에 그린 작품이다. 이후 칼로는 이렇게 말했다. "두 번의 중대한 사고는 평생 나를 괴롭혔다. 하나는 교통사고로 쓰러진 일이었고 …… 다른 하나는 바로 디에고를 만난 일이었다."[2] 리베라는 못 말리는 바람둥이였다. 하지만 그가 저지른 숱한 과오에도 이혼 후 얼마 지나지 않은 1940년 말 둘은 결국 재결합했다.

〈짧은 머리를 한 자화상〉은 지극히 사적인 배경의 작품이

다. 따라서 미학, 정치, 미술 이론은 배제하고 작품의 기원이 된 칼로의 성장 환경부터 충분히 살펴봐야 한다. 실제로 칼로는 자신의 작품에 투영한 인생의 중대한 사건을 직접 밝히고 퍼뜨렸다. 칼로는 이렇게 말했다. "내 작품이 초현실주의인지는 잘 모르겠지만, 그것이 내 자신을 매우 노골적으로 표현했다는 점은 분명하다."[3]

칼로가 ‹짧은 머리를 한 자화상›을 그릴 당시 더없이 고통스러웠다는 것은 한눈에도 알 수 있다. 상징주의도 분명하게 드러난다. 리베라와 마찬가지로 칼로 역시 테바나 의상이나 아즈텍유적 같은 멕시코식 도해를 통해 작품의 문화적 정체성과 독창성을 표현하고자 했다. 또한 자기 고백적 작품에 개인사를 담아 그것을 극복하려는 시도도 꾸준히 했다. 이는 완곡한 상징으로 표현되었다.

그러나 이 작품에는 다른 자화상에서 볼 수 있는 꿈처럼 화려한 이미지, 국수주의적이고 이념적인 상징이 결여되어 있다. 화려한 테바나 의상을 걸친 다른 자화상들과는 분명히 구분되는 작품이다. 여기에는 압도적 인상과 정신적 공허함, 개인이 느끼는 상실과 낙담, 강렬한 도전 정신이 결합해 있다. 칼로가 리베라의 옷을 걸친 것은 분명하다. (리베라는 매우 뚱뚱한 편이었다.) 그녀는 남성의 권력을 갈망했다. 하지만 칼로가 당시 사회에서 공적 영역에 발을 들일 방법은 리베라와 같은 유명 인사와 결혼해 아름다운 동반자가 되는 수밖에 없었다. 하지만 칼로는 별수 없이 전시품처럼 수동적 역할을 맡아야만 했다.

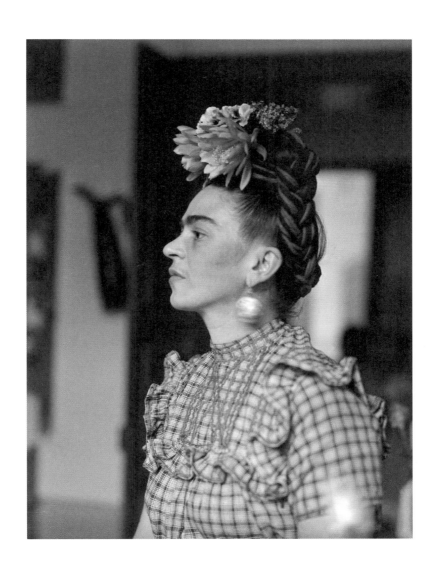

프리다 칼로, 실비아 살라미^{Sylvia Salmi} 사진

역사적 이해

1938년에 멕시코를 찾은 초현실주의의 수장이자 프랑스 시인인 앙드레 브르통Andre Breton은 칼로의 작품을 접하게 된다. 이후 초현실주의의 전당이라 할 수 있는 뉴욕 줄리앙레비갤러리Julien Levy Gallery에서 열린 칼로의 개인전 카탈로그에 글을 실었다. 브르통은 여기에서 이렇게 적었다. "칼로의 작품은 마치 폭탄에 두른 리본처럼 완전한 초현실주의로 피어났다."[4]

그렇다고 칼로의 작품을 유럽의 초현실주의라는 맥락에서만 해석한다면 그녀의 작품이 가진 토착적이고 독창적인 특징을 놓칠 우려가 있다. 칼로와 리베라는 둘 다 정치적으로 좌익에 가까웠으며, 민족주의라는 관심사를 공유하는 멕시코의 지식인이었다. 칼로는 조국에서 시민 투쟁이 벌어지던 시기에 공산당의 종신 당원으로서 행동하는 지성으로 활약했다. 작품에는 멕시코 역사에 근간을 둔 이미지를 사용했다. 특히 민속 예술과 종교화, 아즈텍과 마야문명 같은 고대 유적 구조물을 활용했다. 예를 들어 ‹짧은 머리를 한 자화상›에는 멕시코의 민속 예술, 특히 봉헌물의 이미지가 자주 등장한다. 봉헌물은 로마가톨릭교회에서 하느님에게 받은 기적이나 호의에 보답하고자 제작한 것이었다. 크기가 작은 작품에서도 이런 흔적을 찾을 수 있다. 칼로의 자화상은 남편과의 이혼을 기리는 달콤 쌉싸름한 봉헌물인 셈이었다.

E 경험적 이해

‹짧은 머리를 한 자화상›은 눈에 보이는 모습이 외적인 현실의 이미지라기보다는 내면의 심리 상태라는 사실을 암시한다. 다른 초현실주의자와 달리 칼로는 꿈을 그린 적이 없다. "나

는 내가 처한 현실을 그린다."[5] 칼로는 작품에서 정신 상태를 시각적으로 표현했다. 남자 같은 외모와 복장으로 그린 칼로의 모습은 그림을 이해하는 데 혼란을 준다. 그녀의 개인사를 잘 모르는 사람은 칼로가 남성복을 입은 이유와 작품 위쪽에 보이는 가사 그리고 그녀가 처한 곤경 사이에 어떤 관계가 있는지 궁금해할 수밖에 없다. 얼굴에 다소 경멸조를 띤 칼로는 타인과 눈길이 마주치는 것을 피하면서, 무언가를 표정으로 알려주는 것은 거의 없다.

칼로의 자화상들은 대개 그녀의 여성성을 그리고 있다. 하지만 이 작품만은 그것을 부정하는 것처럼 보인다. 칼로는 자신을 남성처럼 그렸고 여성이라고 추측할 수 있는 요소는 귀걸이 뿐이다. 별다른 특징 없이 텅 빈 곳에 단순한 모양의 나무 의자가 놓여 있고 방금 머리를 자른 칼로가 거기에 앉아 있다. 자기 몸에 비해 너무 큰 옷을 걸친 탓에 칼로는 왜소하고 위축되어 보인다. 게다가 아무것도 없는 공간에 고립된 모습이어서 그런 인상을 더욱 부추긴다.

손에는 아직도 가위가 들려 있다. 주변에는 과거의 아름다웠던 머리카락이 살아 있는 생명체처럼 여기저기 흩어져 있다. 이로 인해 작품은 초자연적 기운을 내뿜는다. 흡사 머리카락에 불길한 기운이 깃든 것 같다. 칼로의 머리 위에 적힌 멕시코 노래 가사는 구상 회화의 일반적 법칙에 반발해 작품 속 벽 혹은 캔버스 표면에 쓴 것으로 보인다. 가사는 이런 내용을 담고 있다. "이봐요. 내가 당신을 사랑한다면 그건 당신의 머리카락 때문일 거요. 이제 당신은 머리카락을 잘라버렸으니 더는 당신을 사랑하지 않아요."[6]

칼로의 작품은 번번이 극심한 고통과 분노, 고뇌, 내면의 투쟁을 다룬다. 그러나 양식과 기법을 살펴보면 치밀한 계획과 통제, 내면의 거리감이 강하게 담겨 있다. 하지만 역설적으로 바로 그런 점 때문에 더욱 강렬한 매력이 돋보이는 것이다. <짧은 머리를 한 자화상>은 분명하게 '아마추어적'이거나 민속적 양식을 보여주는 작품이다. 그렇기에 이를 앙리 마티스의 형식이나 미학적 관점(26쪽 참고)으로 설명하거나 카지미르 말레비치(56쪽 참고) 같은 추상 화가로 평가하기는 어렵다.

그렇더라도 작품에는 고유하고 분명한 미학적 특징이 담겨 있다. 종교색이 짙은 이 작품은 마치 장인이나 아마추어 혹은 감사를 표하고자 하는 누군가가 그린 성상화, 봉헌화로 보이기도 한다. 양쪽이 완벽한 대칭을 이루는 구조는 강렬한 균형감과 일치감을 준다. 칼로가 걸친 오른쪽 바지의 다리 주름은 캔버스를 수직으로 관통하는 중심축과 일치한다. 이렇듯 작품 안의 구조는 짙은 빨간색 셔츠에 달린 단추를 따라 위로 올라가면서 차가운 시선을 담은 오른쪽 눈 쪽에 도달한다. 그림에서 가장 밝은 부분인 노란색 의자는 비스듬히 놓여, 지극히 정적인 구도에 약간의 비대칭을 가미한다.

칼로는 그녀 특유의 강렬한 상징주의를 통해 슬픔을 표현하고자 했다. 작품을 뒤덮은 어두운 색조는 이러한 감정을 더해준다. 금방 잘라낸 머리카락에서 느껴지는 시각적 리듬은 작품 아래쪽의 적갈색에 생기를 불어넣는다. 관람객은 위쪽에 보이는 검은색 가사와 음표를 보며 생동감 있는 선율을 느낄 수 있다.

이론적 이해

칼로의 개인사와 작품을 연결하는 데 초점을 맞춘다면 과도한 단순화라는 오류를 범하는 것이다. 하지만 이는 학계나 대중 문학 어디서나 흔한 현상이었다. 칼로는 분명히 미술을 통해 신체적 장애와 고통, 소외감, 성性, 정치적 탄압 같은 인생사를 이야기하고자 했다. 하지만 더 폭넓게 생각해보면 작품은 대부분 대상을 묘사하기보다 암시하는 쪽에 가깝다. 〈짧은 머리를 한 자화상〉을 더 자세히 들여다보면 매우 모호하다는 점을 알 수 있다. 여성이 권위 있는 남성과의 관계를 통해 권력을 가지려 하는 양상과 그러한 모욕적인 연대에서 벗어나려는 '양면 가치兩面價値'가 드러난다. 칼로는 자신이 상상한 공간에서 성의 유동성을 적극적으로 활용한다.

〈짧은 머리를 한 자화상〉은 근본적으로 의미가 모호한 작품이다. 여기에는 자해와 자기 해방의 욕구 같은 감정이 혼재해 있다. 그림은 다양하게 해석할 수 있다. 이를테면 머리카락도 여러 의미를 지닌다. 긴 머리는 여성성을 상징한다. 여성성을 배제하고 남성복을 입은 칼로는 자신이 처한 종속적인 여성의 지위에 반항하는 행동을 보여주는 것 같다.

그러나 조금 더 넓게 생각하면 긴 머리카락 역시 권력의 상징이다. 따라서 그것을 자르는 행위는 곧 권력을 상실하는 것을 뜻하기도 한다. 다른 한편으로 짧은 머리와 양복은 남성을 흉내 낼 수 있는 기회이다. 이런 행위로 남성성을 통한 지위와 권력을 손에 넣는다. 칼로는 외모를 바꿔 남성의 힘을 쟁취해 투쟁한다. 젊은 여성인 그녀가 얼굴에 난 털을 제모하지 않고 종종 남자처럼 옷을 입어 성을 바꾸는 데 흥미를 보였다는 점은 주목할 만하다.

그림은 남편 디에고가 더는 자신을 원치 않는 데에서 느꼈

던 고통을 극적으로 보여준다. 특히 칼로의 긴 머리를 좋아했던 남편은 그녀의 여동생과 불륜을 저질렀는데, 이런 맥락을 고려할 때 칼로가 사타구니 부근에서 손에 쥔 가위는 매우 도발적이며 여러 해석을 낳는다. 자신에게 없는 남근을 상징한다고 보는 시각도 있고, 남근의 전용轉用을 나타낸다고 보는 의견도 있다. 가위의 위치나 날을 벌린 모양새를 보면 여성의 성기를 상징한다고 해석할 수도 있다. 최근에는 그것이 상상이든 실제든, 남성을 해치거나 거세할 수 있는 여성의 힘을 상징하는 '바기나 덴타타vagina dentata, 이가 달린 질'로 해석하기도 한다.

정신 분석학자 카를 융은 우리 모두에게 내재한 여성성과 남성성 사이에는 밀접한 관계가 있다고 주장하며, 이를 각각 남성의 여성성은 '아니마anima', 여성의 남성성은 '아니무스animus'라고 이름 붙였다. 그는 진정한 개별화individuation를 이루려면 남성에게는 아니마, 여성에게는 아니무스가 필요하다고 주장했다. 개별화는 건강한 정신을 키우는 데 필수 요소이다. 이런 점에서 칼로의 작품에는 부분적으로 전 남편을 투영한 칼로의 남성적 차원이 드러나 있다고 볼 수 있다.

지그문트 프로이트가 주장한 '이중double' 역시 이 작품을 해석하는 데 유용하다. 그는 어린아이들은 보통 자신을 투영한 여러 모습을 만들어내는데, 그중 하나가 자아로 형성된다고 말했다. 아이가 어른이 되고 난 뒤 프로이트가 '어린아이의 나르시시즘'이라 칭한 것과 자신의 내면에서 재회하면, 더 나이 든 자아 혹은 '이중 자아'가 다시금 등장한다. 그러면 어른이 된 아이는 또다시 어린 시절, 그보다 거슬러 올라가 원시의 상태로 돌아가게 된다. 프로이트는 그런 상황에서는 '초자연적' 경험을 한다고 설명한다. 칼로가 작품에서 묘사한 이중 자아는 자신과 분리된 남성적 페르소나Persona였다. 그것은 사회

가 용인하는 여성적 자아를 지키기 위해 부정해야만 했던 자
신의 한 측면을 표현한 것이었다.

(M) 경제적 가치

〈짧은 머리를 한 자화상〉은 뉴욕 MoMA에서 소장하고 있다.
미국 건축가이자 연사, 작가 그리고 MoMA에서 산업 디자인
분야의 디렉터였던 에드가 카우프만 주니어Edgar Kaufmann, Jr의
기증 덕분이었다. 칼로의 지인이던 카우프만의 부친 역시 그
녀의 작품 몇 점을 구매한 이력이 있었다. 칼로의 작품은 생
전에도 세간의 인정을 받았으며 20세기 멕시코 화가 가운데
에서는 처음으로 프랑스 루브르박물관Musée du Louvre에 작품이
소장되어 있다. 하지만 그녀가 세상을 떠나고 1960년대까지
는 그 존재감이 점차 희미해졌으며 거의 잊히다시피 했다.

　1978년 미국 시카고현대미술관Museum of Contemporary Art
Chicago에서 열린 첫 번째 회고전은 대성공을 거두었다. 1980
년대 중반까지 작품의 인기는 꾸준히 올라갔다. 1983년 미국
미술사학자 헤이든 헤레라Hayden Herrera가 저술한 『프리다 칼로
Frida: A Biography of Frida Kahlo』는 보다 많은 사람에게 칼로와 그녀
의 작품을 알렸다. 2002년 멕시코 영화배우 셀마 헤이엑Salma
Hayek이 칼로의 역할로 출연한 영화 〈프리다Frida〉도 평단의 호
평을 받았다.

　2015년에는 뉴욕 크리스티경매에서 칼로의 1939년 작품
이 800만 달러에 낙찰되었다. 이는 그녀의 작품 가운데 최고
가였다. 소더비경매에서는 작품 당 1,500만 달러가 넘는 금액
에 몇 점이 비공개로 판매되었다. 미국 팝스타 마돈나Madonna
역시 주요 구매자이다. 멕시코는 지난 수십 년 동안 자국의 문

화유산을 보존하기 위해 칼로의 작품이 해외로 반출되는 것을 금지했다. 그녀의 작품이 해외 시장에서 어마어마한 고가에 거래되는 것은 이 때문이기도 하다.

⑤ 회의적 시선

1970년대에 들어서면서 칼로의 작품들이 다시금 수면 위로 떠오른 것은 당시의 시대 분위기와도 잘 맞아떨어졌기 때문이다. 그 무렵 페미니즘 학계에서는 여성 화가를 연구 대상으로 삼았다. 또한 비서구권의 예술을 연구하는 학자들은 그것을 널리 알리고 새로운 담론을 나누기 위해 현지 화가들을 찾아다녔다. 하지만 결과적으로 칼로의 충격적 개인사를 캐내느라 정작 그녀의 작품은 묻히거나 페미니즘적 시각으로 분석하기 위한 예시가 되어버렸다. 작품에 담긴 급진적 동요라는 맥락 그리고 멕시코에서 그녀의 작품이 정치적 투쟁이라는 측면에서 맡았던 역할은 간과당하기 일쑤이다.

어떤 페미니스트에게는 칼로의 그림을 투쟁에 대한 상투적 개념으로 바라볼 수도 있을 것이다. 그러나 이런 시각은 여성이 사회 구조 때문에 받는 고통을 뭉뚱그릴 위험을 안고 있다. 다른 한편으로 국제 미술계에서 칼로는 이국적이면서 이해하기 쉽게 멕시코를 그려내는 화가라고만 평가된다.

N 주석

1 Adrian Searle in The Guardian, https://www.theguardian.com/culture/2005/jun/07/1 (visited 1 April 2018).

2 Quoted in Hayden Herrera, Frida: A Biography of Frida Kahlo, Harper & Row, 1983, p. 107.

3 Quoted in 'Frida Kahlo, Self Portrait with Cropped Hair', MoMA Highlights, Museum of Modern Art, 2004, p. 181.

4 André Breton, 'Frida Kahlo de Rivera', quoted in Christina Burrus, Frida Kahlo: 'I Paint My Reality', Thames & Hudson, 2008, p. 66.

5 Christina Burrus, Frida Kahlo: 'I Paint My Reality', Thames & Hudson, 2008.

6 Museum of Modern Art, MoMA Highlights, Museum of Modern Art, New York, revised 2004, originally published 1999, p. 181. Available online at: https://www.moma.org/collection/works/78333 (visited 20 April 2018)

M 참고 영화

영화 〈프리다Frida〉, 줄리 테이머Juile Taymor 감독, 2002

R 참고 도서

Christina Burrus, Frida Kahlo: 'I Paint My Own Reality', Thames & Hudson, 2008

MacKinley Helm, Mexican Painters: Rivera, Orozco, Siqueiros and Other Artists of the Social Realist School, Dover, 1989

Hayden Herrera, Frida: A Biography of Frida Kahlo, Harper & Row, 1983

Hayden Herrera, Frida Kahlo: The Paintings, Harper Perennial, 2002

Frida Kahlo, The Diary of Frida Kahlo: An Intimate Self-Portrait, Harry N. Abrams, 2005

Helga Prignitz-Poda, Frida Kahlo: The Painter and Her Work, Schirmer/Mosel, 2004

Catherine Reef, Frida & Diego: Art, Love, Life, Clarion Books, 2014

V 참고 전시

멕시코 멕시코시티, 모던아트뮤지엄

멕시코 멕시코시티, 돌로레스올메도뮤지엄

멕시코 멕시코시티, 프리다칼로뮤지엄

미국 뉴욕, MoMA

프랜시스 베이컨
FRANCIS BACON

머리 VI
Head VI

1949

캔버스에 유채, 93.2×76.5cm, 영국 런던 사우스뱅크센터, 아츠카운실컬렉션

대다수의 야심 찬 예술가가 표현주의적 추상으로 옮겨가던 시기, 프랜시스 베이컨Francis Bacon, 1909-1992은 인체 그리기에 몰두했다. 그는 미에 대한 기존의 관념이 비극적인 현대사를 지나오면서 무너졌기 때문에 더 이상 그런 식으로 인체를 표현할 수는 없다고 생각했다. 따라서 〈머리 VIHead VI〉가 표현한 자발적 처형, 불쾌한 주제임에도 작품으로 환기되는 관계를 더 깊이 있게 인식하도록 만드는 데 집중했다.

(H) 역사적 이해

〈머리 VI〉는 프랜시스 베이컨이 1948년에서 1949년 사이에 완성한 《머리Head》 연작 중 마지막 작품이다. 연작들은 중심 인물, 어둑한 배경, 아래로 향하는 수직선, 투명한 비계 또는 상자 모양의 구조물이라는 연관된 양식적 특징을 보인다. 〈머리 VI〉 전에 그려진 연작 속 인물들은 셔츠와 타이를 착용하고 있어 현대인임을 바로 알아볼 수 있다. 하지만 비싼 보라색 겉옷을 걸친 채 화려한 왕좌에 앉아 있는 인물이 등장하는 이 작품은 전작들과는 어딘지 사뭇 다르다. 사실 이러한 요소는 베이컨이 17세기 스페인 궁정 화가 디에고 벨라스케스Diego Velázquez의 〈교황 인노첸시오 10세의 초상Portrait of Pope Innocent X, 1650, 로마 도리아팜필리미술관〉을 연구한 결과로 나온 것이었다. 〈머리 VI〉는 벨라스케스의 명작에 기반을 두고 교황을 그린 그의 작품들 중에서 첫 작품이다.

다른 화가의 작품을 인용하는 것은 현대 이전에는 일종의 관습이었다. 그렇더라도 베이컨처럼 300년도 더 된 작가의 걸작을 참고하는 경우는 드물었다. 베이컨은 프랑스 낭만주의 화가 외젠 들라크루아, 프랑스 바르비종파의 창시자 장 프랑수아 밀레Jean François Millet 그리고 일본 에도시대의 우키요에浮世絵 화가 우타가와 히로시게歌川広重의 영향을 받아 급격히 화풍이 바뀐 빈센트 반 고흐를 기반으로 아이디어를 얻을 수도 있었지만 그렇게 하지 않았다. 비슷한 시기에 활동한 스페인 화가 파블로 피카소(42쪽 참고) 역시 벨라스케스를 비롯한 선배 작가의 작품을 재해석했지만 〈교황 인노첸시오 10세의 초상〉은 그 대상에서 제외되었다.

베이컨이 로마에 있던 벨라스케스의 원작을 직접 눈으로 보고 〈머리 VI〉를 그린 것은 아니었다. 그는 사실 작품을 실제

로 본 적은 한 번도 없었고, 그저 책에 실린 삽화를 활용하는
것이 더 좋다고 했다. 사진을 참고로 하는 작업은 그에게 흔
한 일이었다. 작품 속 이미지는 여기저기서 임의로 고른 사진
에서 영감을 받은 것이었다.

한 예로, 소련의 영화감독 세르게이 예이젠시테인Sergei Eisen-
stein의 〈전함 포템킨Battleship Potemkin, 1925〉에 나오는 유명한 '오
데사 계단Odessa steps' 장면에는 군인을 보고 비명을 지르는 간
호사의 얼굴이 등장한다. 그 표정을 확대한 스틸 사진은 베이
컨의 또 다른 작품의 소재가 되었다. 베이컨은 이렇듯 다양한
자료를 활용해 원작과는 판이하게 다르지만 그 흔적을 잃지
는 않은 새로운 작품을 만들어냈다. 이를 통해 과거와 현재의
삶을 연결하는 고리를 탐색하는 동시에 원작의 의미를 완전
히 바꾸어놓았다.

〈머리 VI〉는 심하게 왜곡된 이미지와 함께 벨라스케스의
원작과는 전혀 딴판인 분위기를 보여준다. 베이컨이 비판적으
로 바라보았던 이 시기는 '불안의 시대The Age of Anxiety'라 불렸
다. 베이컨은 여러 면에서 매우 상징적인 예술가였다. 사실 제
2차 세계대전과 그 이후에 이어진 냉전의 공포를 겪은 인류
를 표현하기 위해 베이컨의 작품을 활용하는 것은 지극히 자
연스러운 일이다.

베이컨은 벨라스케스의 자신감 넘치는 권위와 자기 확신
을 고통스러운 실존을 상징하는 이미지로 바꾸었다. 이는 뒤
늦게 드러난 나치 유대인 수용소의 실상, 일본 히로시마와 나
가사키에 떨어진 원자 폭탄으로 고통받은 세대를 더 잘 표현
하는 것이었다. 미국 작가 조지 슈타이너George Steiner의 글처럼
아우슈비츠 강제 수용소, 베토벤 연주회, 고문실, 대도서관이
라는 영역은 시공간적으로 맞닿아 있다. 학살과 거짓으로 점

철된 하루를 보낸 사람들은 집에 돌아와 릴케의 시를 읽으며 눈물을 흘리거나 슈베르트의 곡을 연주했다.[1]

베이컨은 추상 미술을 상대할 겨를이 없었다. 그는 런던 테이트모던의 마크 로스코 전시관이 마음에 들지 않았다. (마크 로스코 148쪽 참고) 베이컨은 로스코가 창작이라는 본능적 행위와 가시적 세계에 대한 기록을 연결 지을 필요에 부응하지 못했다고 생각했다. 로스코의 작품에는 비극이 남긴 흔적이 거의 없다고 보았다. 미국인 화가 로스코의 작품이 보여주는 화려한 색상에서는 별다른 느낌도 볼 거리도 찾지 못했다. 베이컨에게는 그저 초점 없는 감정을 임의로 표현한 것에 불과해보였다.

B 전기적 이해

프랜시스 베이컨은 1909년에 아일랜드에서 개신교 신자인 영국인 부모의 아들로 태어났다. 미술 학교에 다닌 적은 없었다. 1927년부터 1929년 사이에 파리에서 인테리어와 가구 디자이너로 일하던 중 피카소전을 관람한 뒤 화가가 되기로 마음먹었다. 런던으로 건너간 뒤에는 인테리어와 가구 디자이너 작업 그리고 그림 그리는 일을 병행하기 시작했다. 어느 정도 비중 있게 비평가들의 주목을 받기 시작한 것은 제2차 세계대전이 종식될 무렵이었다.

베이컨은 그의 전기에서 '황금빛 시궁창Gilded Gutter'이라고 묘사한 대로[2] 술과 도박에 빠져들었고, 난잡한 생활을 하며 때로는 폭력적인 동성애 관계를 맺기도 했다. 보통 베이컨의 작품은 그가 실제로 겪은 사건이나 만난 사람들과 밀접한 관련성을 갖는다. 따라서 그의 개인적 삶에 대한 정보는 작품의 의

미를 파악하는 데 중요하다. 한 인터뷰에서 베이컨이 말한 것처럼, 예술가는 열정과 절망에서 자양분을 얻어야 마땅하다.³

베이컨은 평생 만성 천식을 앓았던 탓에 자주 호흡 곤란을 겪었다. 다른 많은 작품이 그렇듯 ⟨머리 Ⅵ⟩는 불편한 감금, 질식에 대한 공포스러운 감정을 강렬하게 전달한다. 하지만 아버지와의 불화가 반영되어 있다고 보기도 한다. 군인 출신의 말 조련사였던 그의 아버지는 아들의 성적 취향을 받아들이지 못했다. 베이컨의 취향이 확연하게 드러나자 아버지는 아들과 연을 끊고 만다.

1927년 베이컨은 베를린으로 건너갔다. 당시의 베를린은 성 소수자들에겐 천국이나 다름 없는 도시였다. ⟨머리 Ⅵ⟩는 교황을 여장 남자인 드래그 퀸Drag Queen의 모습으로 흉측하게 그리고 있다. 베이컨은 작품에서 자신의 성적 취향을 드러낸 최초의 작가였다. 당시만 하더라도 동성애는 처벌받아야 할 범죄였다. '교황pope'은 이탈리아어로 아버지라는 뜻을 가진 '파파papa'에서 유래한 것인데, 베이컨 자신의 아버지를 가리키는 것으로 보인다. 예술에 대한 애정과 동성애 그리고 부친을 향한 마음이 한데 모여 무언가를 강렬하게 연상하는 이미지를 만들어냈다. 하지만 다른 한편으로 역사적 인물을 선택한 점은 개인의 삶과 관련 있는 주제와 거리를 두고, 작품에서 인간적인 면을 분리하는 역할을 하기도 했다.

베이컨의 작품 이면에 전반적으로 카타르시스katharsis가 담겨 있다는 사실은 분명했다. 그러한 희열은 뿌리 깊은 곳에 자리한 심리적 트라우마와 욕망에 근거를 두고 있었다. 그렇더라도 베이컨의 일생과 작품 사이의 관계에 과도하게 집착하는 것은 경계해야 한다. 베이컨은 직접 자전적 작품을 만든 적은 없었고, 게다가 어떤 방법으로든 자신이 겪은 사건을 서

작업실에서 프랜시스 베이컨, 폴 포퍼^{Paul Popper} 사진, 1960

술하는 데 흥미가 없었다. 오히려 자기 개인사를 두고 지나치게 일반화해 판단하는 것을 조심하는 편이었다. 베이컨은 이렇게 말했다. "그림에 대해 타고난 감각을 지닌 사람은 지극히 드물다. 그래서 사람들은 당연하게도 작품이 작가의 심정을 표현한 것으로 생각하기 마련이다. 하지만 그런 일은 극히 드물다. 툭하면 절망적인 기분에 사로잡히는 작가라도 기쁨을 표현할 수 있는 법이다."[4]

Ⓐ 미학적 이해

빠르게 그려진 〈머리 VI〉는 강력한 절박함을 전달한다. 아무 계획 없이 이루어지는 즉흥적 작업은 베이컨에게 중요했다. 그는 이렇게 썼다. "내 경우 모든 작품은 …… 우연이었다."[5] 베이컨은 회화란 기본적으로 본능에 따른 것이어야 한다고 생각했다. 즉 '형상화된 대상을 보다 강렬하고 통렬하게 신경계에 전달하려는 시도'였다.[6] 동시에 이는 역사적으로 용인된 구체적 관습에 본능을 결부하려는 행위에서 의의를 찾으려는 문화적 작업이 될 수밖에 없었다. 베이컨은 이렇게 말했다. "창작하는 과정은 본능, 기술, 문화 그리고 고도의 창의적 흥분 상태를 한데 섞어 만든 칵테일과 같다."[7]

다른 한편으로 베이컨은 혼돈과는 거리가 먼 그림을 그리기도 했다. "위대한 예술은 매우 질서정연하다. 그러한 질서 안에도 본능적이며 우연한 것이 어마어마하게 많다. 그런데도 사람들은 어떠한 사실을 더 난폭한 방식으로 신경계에 전달하고 재생하고자 하는 욕망을 분출한다."[8]

베이컨의 작품들에서는 세 가지 회화적 요소가 꾸준히 등장한다. 바로 배경 역할을 하는 넓은 공간과 인체(또는 형체)

와 공간에 대한 암시 그리고 보통 원형 또는 〈머리 VI〉에서 그렇듯 상자 모양의 윤곽선이나 용기로 대상과 공간을 제약하는 장치가 그것이다.

베이컨은 드물게 바탕칠을 하지 않은 천 재질 캔버스에 그림을 그렸다. 그 결과 다른 재료는 캔버스 결에 스며들고, 유화 물감은 표면에 잘 말라붙었다. 보라색 겉옷과 얼굴은 여러 차례 두드리듯 두텁게 칠했지만, 배경에는 수직으로 붓을 놀려 줄무늬를 만들었다.

상단은 어둡고 흐릿하게 처리해 비어 있는 것처럼 내버려 두면서 캔버스 하단으로 관람객의 시선을 집중시킨다. 머리 위 창문 가리개에 달린 신기한 모양의 술 장식은 비현실적 불협화음을 자아내는 동시에 비명을 지르는 입 모양으로 우리의 눈길을 이끈다. "나는 입에서 튀어나오는 광채와 색채가 아주 마음에 든다. 그리고 늘 …… 모네가 그린 노을처럼 입 부분을 칠해보고 싶었다."[9] 베이컨은 이렇게 말하며 한 번도 성공한 적은 없었다고 덧붙였다.

상자 모양의 틀은 작품 구도 안에서 집중력이 흐트러지지 않게 한다. 베이컨은 "이미지를 아래쪽에 분산시키는 직사각형들 안에 그림을 그려넣어 캔버스의 크기를 축소했다."라고 설명했다.[10] 뿐만 아니라 그림을 체계화해서 술 장식, 크게 벌린 입의 중앙, 코트에 달린 단추를 수직으로 칠한 금빛 영역에 배치해 특히 눈에 잘 보이도록 했다. (다만 그 위치는 구도의 정가운데에서 약간 벗어나 있다.) 하지만 우리가 보는 그림은 아름다움과는 매우 동떨어져 있다.

(E) 경험적 이해

베이컨은 '두뇌'와 '신경계' 혹은 '사고'와 '감정'이라는 행위 사이의 차이를 명백히 했다. 그가 생각하기에 회화는 되도록 신경계와 감정에 직접적 영향을 미치는 것이어야 했다. "어떤 그림은 신경계에서 곧바로 떠오른다. 그런가 하면 두뇌를 통해 통렬하게 비판하면서 이야기를 들려주는 그림도 있다."[11] 경험적 차원은 매우 중요했다. 프랑스 철학자 질 들뢰즈Gilles Deleuze가 베이컨을 주제로 한 연구에서 언급한 것처럼 베이컨 은 서사는 물론 온갖 상징에서 그림을 효과적으로 분리해버린다. 그리하여 사람들은 격렬한 감각, 다시 말해 그림이 주는 효과를 경험하게 된다.[12]

〈머리 VI〉에는 어딘지 모르게 은밀하고도 채 완성되지 않은 요소가 있다. 베이컨은 어렴풋이 알고만 있던 대상 혹은 선명하게 초점을 맞추기에는 너무도 무시무시한 대상을 향한 자신의 느낌을 전달하고 싶었던 듯하다. 작품은 무언가 떨어지거나 위에서부터 압력이 가해지는 강렬한 느낌을 준다. 그림 속 얼굴은 배경에 녹아드는 것처럼 보인다. 아니면 혹시 배경에서 튀어나온 것일까?

상자 모양 구조물 때문에 그림 속 인물은 축제에 있을 법한 공포 체험 부스나 동물원에 전시된 듯한 인상을 준다. 실제로 구조물은 인물을 둘러싸고 있는 유리 상자처럼 보여서 아무리 소리쳐도 사람들에게 들리지 않을 것 같다. 이는 베이컨이 묘사한 순간에 공포감을 더한다. 소리 없는 비명, 공허한 몸짓이다.

새장이나 유리 상자를 암시하는 가느다란 흰색 선은 반反원근법에 따라 그린 것으로, 덧없는 감정과 지루한 검은색 붓칠에 역으로 대응한다. 그렇다고 구조물을 매우 선명하게 그

린 것도 아니었다. 베이컨은 이를 시험 삼아 넣거나 드러냈을 뿐이었다.

알고 보면 작품 전체는 얼굴과 옷, 상자가 보여주는 착시적 공간에 대한 암시가 평면성과 충돌해서 나온 결과물이다. 유화 물감, 칙칙한 색채, 경박스러운 붓놀림의 형식적 사용, 가운데에 요소를 집중한 구도는 의도적으로 작품을 볼썽사납게 만든다. 이러한 특징은 주제와 결합하면서 내면에서 요구하는 강렬한 감각을 전달한다. 마치 이런 방식으로 처리하지 않은 다른 요소는 진짜가 아닐 수도 있다는 듯 말이다. 그림에서 압도적으로 드러나는 감정은 죽음과 두려움, 폐소공포증에 대한 것이다.

베이컨은 사람들이 자신의 세계관에 공감하고 많은 이가 간과하는 '끔찍한' 아름다움을 알아봐주길 바랐다. "관람객이 언제나 대상을 직접적으로 그리고 가능한 노골적으로 이해해주기를 바란다. 무언가 직접 드러날 경우에 사람들은 이를 무섭다고 여긴다."[13]

베이컨의 의도는 작품을 감상하는 이가 역사, 이 작품의 경우에는 미술사를 참고하는 동시에 현재 벌어지는 사건과는 거리를 두도록 하는 것이다. 그는 자신이 초래한 불확실한 혼란을 분명하고 깊이 있는 문학적 맥락에서 공명하는 상태로 만든다. ‹머리 VI› 속 상자는 구도의 아랫부분에서 이미지를 잘라내는 장치로, 유리 액자에 갇힌 듯한 모습을 의도해 관람객과 떨어져 있다는 인상을 더 강하게 준다.

"인간은 자신이 우연한 존재, 하나부터 열까지 헛된 존재이며 아무런 근거 없이 경기에 임해야 한다는 사실을 이제야 깨달았다." 베이컨이 현대의 실존에 대해 언급한 특징이다.[14] 베이컨이 농익은 화풍을 갈고닦는 사이, 실존주의자들은 예술이 무의미한 세상에도 인간성이 존재한다는 근본적 인식을 출발점으로 삼아야 한다고 주장했다.

프랑스의 철학자 장 폴 사르트르Jean-Paul Sartre는 인간이 스스로를 정의하고 사회가 규정한 정체성을 갖출 때까지는 '자유로운 상태'이며 가공되지 않은 순수한 감각을 지니고 살아간다고 주장했다. 사르트르는 이런 말을 남겼다. "타인은 지옥이다. 하지만 동시에 인간은 반드시 타인과 함께 살아갈 수밖에 없다."[15]

프랑스 소설가 알베르 카뮈Albert Camus는 모든 아름다움의 중심에는 비인간적인 면이 존재하며, 인간이 자살을 택할 수 있는 능력은 자유를 궁극적으로 증명해주는 것이라고 말했다.[16] 실존주의는 현재의 가치를 지속해서 거스르는 상태를 옹호한다. 그래야만 진정한 가치를 포용할 수 있기 때문이다. 또한 카뮈가 말했던 '세상을 향한 온건한 무관심'을 냉철하게 지지했다.[17]

그러나 감정적으로 베이컨과 더 긴밀하게 연결된 인물은 아일랜드 소설가 사무엘 베케트Samuel Beckett일 것이다. 카뮈와 베케트 모두 베이컨이 '사실의 야만성Brutality of Fact'이라 칭한 것을 연구했다. 그리고 설령 삶에 위로가 될 만한 의미가 사라진다 한들 인간은 여전히 고된 삶을 포용할 수 있으며, 인내심은 살아가면서 겪는 경험에 기반한다는 사실을 작품을 통해 증명했다. 베케트 역시 베이컨처럼 인간의 본성을 참담

한 눈으로 바라보았다. 그러나 이는 그저 세상에 대한 솔직하고 진솔한 반응이라 여겼으며, 사실 자신은 낙천주의자이며 신체를 긍정하는 성향을 중시한다고 주장했다.

베이컨의 지적처럼 '신경계'는 심리적 혹은 정신적으로 낙담하다시피 한 상태에서도 언제나 본능적으로 만족과 충족을 추구한다. 베케트는 이런 글을 적었다. "그렇기에 살아가야 한다. 나는 살아갈 수 없다. 그렇더라도 살아갈 것이다."[18]

S 회의적 시선

이미지라는 개념을 고민하던 베이컨은 신선하고 보는 사람의 마음을 어지럽히는 그림을 그리는 것이야말로 화가가 할 일이라고 생각하게 된다. 하지만 이러한 이미지와의 구체적인 관계를 향한 그의 관심은 작품에서 나타나는 본질적 반동을 드러낸다. 다른 현대 미술가들은 추상과 구상의 필요성에 의문을 제기하는 한편, 새로운 표현 형태를 연구하는 데 창의적 열정을 쏟았다. 노골적 표현을 거부하고 창작 과정과 자신을 분리하는 태도를 지지하거나 관람객의 적극적인 참여를 이끄는 이도 있었다.

이들과 달리, 베이컨은 회화에 대한 보수적 시각에 갇혀 있었다. 대상에 대한 과장과 왜곡, 의도적으로 선택한 불쾌한 주제에도 베이컨은 회화란 본질적으로 친밀한 방식을 통해 전달되는 메시지로 관람객과 소통해야 한다고 주장했다.

베이컨은 마치 무대 감독처럼 자신의 이미지를 만들어냈다. 쇼맨십이 있었던 그는 관람객을 다루는 방법을 잘 알고 있었으며, 자신을 퇴폐적 천재로 표현했다. 1940년대 중반부터 1950년대 후반 사이에는 강렬하고도 독창적인 작품들을

그렸다. 하지만 이후에는 기존에 시도해 인정받은 공식을 답습한 탓에 그의 작품은 갑자기 진부하고 예측 가능한 것이 되어버렸다.

시간이 지날수록 베이컨의 작품 속 이미지는 급격한 속도로 경멸적 의미의 '고딕풍'이 되었다. 흡사 그랑기뇰Grand Guignol 풍의 극단적 연극 무대와도 같았다. 그랑기뇰이란 19세기 말 프랑스 파리에서 주로 공연하던 고통과 야만성, 여성혐오, 자기혐오 따위의 선정적이고 끔찍한 내용을 담은 형태의 연극이다. 베이컨은 예술을 보상 또는 확인을 위한 수단으로 활용하지 않았다. 그보다는 자신을 비롯한 사람들이 품고 있는 최악의 환상이 충족될 수 있도록 이를 의도적으로 이용하곤 했다.

(M) 경제적 가치

〈머리 VI〉는 1949년 영국 런던 하노버갤러리Hanover Gallery에서 열린 첫 단독 전시회에서 공개되었다. 1952년에는 영국예술위원회가 갤러리에서 작품을 구입했다. 그로부터 6년 뒤 베이컨은 좀 더 상업적인 런던 말버러파인아트Marlborough Fine Art로 거처를 옮겼다. 이 갤러리는 소속 작가가 유명 미술관에서 개인전을 열 수 있도록 로비 활동을 벌이는 것으로 알려진 곳이었다. 곧 베이컨의 작품은 기록적인 가격에 판매되었고, 주요 미술관에서 전시회를 열게 되었다.

베이컨은 세상을 떠나면서 자신의 그림과 자산의 유일한 상속자로 16년 지기 친구였던 존 에드워즈John Edwards를 지정했다. 1999년 베이컨협회는 말버러파인아트가 베이컨에게 지나치게 낮은 금액으로 작품 대금을 지급하고는 다른 곳에 훨

씬 비싼 가격에 되판 혐의로 소송을 제기했다. 그러나 2002년 초반에 소송이 취하되었다.

　　2007년 《교황》 연작 가운데 〈교황 인노첸시오 10세 습작 Study form Innocent X, 1962〉이 뉴욕 소더비경매에서 5,266만 달러에 낙찰되었다. 그 당시 경매에 참여한 작품 중에서는 최고가였다. 6년 뒤에는 〈루시안 프로이트를 그린 세 개의 습작 Three Study of Lucian Freud, 1969〉이 뉴욕 크리스티경매에서 1억 4,240만 5,000달러에 낙찰되면서 현대미술 사상 가장 높은 가격에 판매되는 기록을 세웠다.

(N) 주석

1　George Steiner: A Reader, Penguin Books, 1984, p. 11.

2　Daniel Farson, The Gilded Gutter Life of Francis Bacon: The Authorized Biography, Vintage Books, 1994.

3　Quoted in John Gruen, The Artist Observed: 28 Interviews with Contemporary Artists, 1991, A Cappella Books, p. 3.

4　Ibid. p. 5.

5　David Sylvester, The Brutality of Fact: Interviews with Francis Bacon, Thames & Hudson, 1987, p. 16.

6　Ibid., p. 12.

7　Ibid., p. 56.

8　Ibid., p. 59.

9　Ibid., p. 50.

10　Ibid., pp. 22-23.

11　Ibid., p. 174.

12　Gilles Deleuze, Francis Bacon: The Logic of Sensation, Continuum, 2003, p. xiv.

13　David Sylvester, The Brutality of Fact: Interviews with Francis Bacon, Thames & Hudson, 1987, p. 48.

14　Ibid., p. 28.

15　Jean-Paul Sartre, Huit Clos (No Exit), 1944, in Jean-Paul Sartre, No Exit and Three Other Plays, Vintage International, 1976, p. 45.

16　Albert Camus, 'An Absurd Reasoning' (1942), in An Existentialist Reader: An Anthology of Key Texts, ed. Paul S. MacDonald, Routledge, 2001, p. 157.

17　Albert Camus, L'Etranger (The Outsider), 1942, trans. Stuart Gilbert, Penguin Books, 1972, p. 120.

18　Samuel Beckett, The Unnamable, Faber & Faber, 1953, p. 134.

(V) 참고 전시

아츠카운실컬렉션

구겐하임컬렉션

아일랜드 더블린,
　　더블린시티갤러리(프랜시스
　　베이컨 스튜디오)

프랑스 파리, 퐁피두센터,
　　국립근대미술관

독일 쾰른, 루트비히박물관

미국 뉴욕, MoMA

영국 런던, 테이트브리튼

(M) 참고 영화

영화 ⟨사랑의 악마Love is the Devil:
　　Study for a Portrait of Francis Bacon⟩,
　　존 메이버리John Maybury 감독, 1998

영화 ⟨Francis Bacon: A Brush
　　with Violence⟩, 리처드 커슨
　　스미스Richard Curson Smith 감독, 2017

(R) 참고 도서

Ernst van Alphen, *Francis Bacon and
　　the Loss of Self*, Reaktion Books,
　　1992

Gilles Deleuze, *Francis Bacon: The
　　Logic of Sensation*, Continuum,
　　2003

Christophe Domino, *Francis Bacon:
　　'Taking Reality by Surprise'*,
　　trans. Ruth Sharman, Thames &
　　Hudson, 1997

Daniel Farson, *The Gilded Gutter Life
　　of Francis Bacon: The Authorized
　　Biography*, Vintage Books, 1994

Martin Harrison and Rebecca Daniels,
　　Francis Bacon: Incunabula,
　　Thames & Hudson, 2008

Michael Peppiatt, *Francis Bacon:
　　Anatomy of an Enigma*,
　　Weidenfeld & Nicolson, 1996

David Sylvester, *The Brutality of Fact:
　　Interviews with Francis Bacon*,
　　Thames & Hudson, 1987

Armin Zweite and Maria Müller,
　　*Francis Bacon: The Violence of the
　　Real*, Thames & Hudson, 2006

마크 로스코
MARK ROTHKO

밤색 위의 검은색

Black on Maroon

1958

캔버스에 유채, 아크릴 물감, 글루 템페라, 안료, 266.7×381.2cm,
영국 런던 테이트모던

가장 중요한 추상표현주의자 가운데 한 사람인 마크 로스코 Mark Rothko, 1903-1970는 1958년에 〈밤색 위의 검은색Black on Maroon〉을 그렸다. 뉴욕 시그램빌딩Seagram Building의 포시즌스 레스토랑Four Seasons Restaurant에서 의뢰한 작품이었다. 로스코의 작품에는 명백한 상징이나 맥락이 없기 때문에 해석이 극단적으로 다양하다. 이를테면 색의 연관성에 대한 연구나 심원하고 세월을 초월한 감정의 환기 같은 것이다. 로스코의 작품은 미국의 추상 미술로 분류되지만, 유럽의 미술에서 급진적으로 파생된 것처럼 보인다는 주장도 종종 있었다. 더 세부적인 연구에서는 로스코의 작품이 유럽의 전통적 주제, 미학적 목표와 지속해서 관련이 있음이 밝혀졌다.

(H) 역사적 이해

마크 로스코 세대의 화가들은 미국의 고유한 화풍을 만들어
내려고 애썼다. 그들은 유럽 미술의 중요한 특징은 오로지 미
국에서만 발전시키고 초월할 수 있다고 주장했다. 이들은 추
상표현주의자로 불렸다. 그 밖의 중요한 화가로는 잭슨 폴록
Jackson Pollock, 클리포드 스틸Clyfford Still, 빌럼 드 쿠닝Willem de
Kooning, 프란츠 클라인Franz Kline, 한스 호프만Hans Hoffman, 바넷
뉴먼Barnett Newman, 아돌프 고틀리프Adolf Gottlieb, 로버트 마더웰
Robert Motherwell 등이 있다. 이들이 순전히 규모와 예술적 기교
면에서 전혀 새로운 종류의 회화를 구축했기 때문에 유럽 미
술은 눈 깜짝할 사이에 평범하고 고루해지게 되었다.

2년 동안 포시즌스에서 의뢰받은 작품을 제작하던 로스
코는 전시 장소가 적절치 못하다는 결론에 도달하자 이를 폐
기하기로 마음먹는다. 이 시기에 그린 많은 작품은 오늘날 시
그램빌딩의 벽화로 알려져 있다. 따라서 각각의 작품은 독립
된 작품이 아닌 연속으로 이어지는 프리즈frieze[1] 혹은 환경 설
치 미술의 일부로 봐야 한다. 대개는 개인적으로 '이젤'에 놓
고 작업하는 그림보다는 교회나 귀족, 국가를 위해 만든 전통
적인 공공 벽화에 더 가까웠다.

〈밤색 위의 검은색〉은 평면에 색을 나열하기보다 이미지
와 상징을 보다 섬세하게 표현한다. 따라서 관람객은 문화적
유산인 동시에 일상의 경험을 녹여낸 기존의 다른 작품을 더
친숙하게 느낄 것이다. 이를테면 작품의 구도를 보고 우리가
흔히 보는 창문이나 고풍스러운 건물의 문을 떠올리는 식이
다. 로스코가 유대인인 점을 고려하면 그림은 유대교 회당의
문 또는 유대교 경전인 토라Torah를 펼쳐 놓고 위에서 내려다
본 모양으로도 보인다.

미술사와 연관 지을 수 있는 두 번째 요소는 낭만주의 회화 특유의 숭고미라는 전통이다. 독일 화가 카스파르 다비트 프리드리히리Caspar David Friedrich나 영국 화가 윌리엄 터너J. M. W. Turner 역시 그림에 평행선을 그려 넣었다. 18세기에 들어서면서 특정한 개념으로 떠오른 숭고미는 아름답지 않은 것을 표현하려는 의도를 담고 있었다.

아름다움은 안정감을 주고 눈길을 사로잡는 이미지를 통해 보는 사람에게 즐거움을 준다. 반면 숭고미는 장엄한 산, 폭풍이 몰아치는 바다, 광활하고 황량한 풍경을 그려 의도적으로 공포와 황홀감 같은 극단적 감정을 불러일으킨다. 뚜렷하지 않은 형태와 흐릿한 윤곽선은 방대한 규모를 강조하는 동시에 존재가 아닌 부재 혹은 표현할 수 있는 대상보다 그렇지 않은 대상을 암시한다.

로스코의 작품 속에서 자연 풍경을 그린 이미지는 찾아볼 수 없다. 그의 다른 작품들처럼 〈밤색 위의 검은색〉 역시 뿌연 증기와 안개, 흐릿한 전경, 황혼 등 대기가 빚어내는 효과를 모방해 아무런 특색 없는 광대한 자연을 그린 풍경화에 기초한 작품이다. 당시 대기가 만들어낸 효과와 특정 자연 환경 사이에는 아무런 연관성이 없었다. 그렇기에 로스코의 작품은 '추상적 숭고미Abstract Sublime'[2]로 설명되었다.

그러나 로스코의 작품은 한편으로는 전혀 다른 미술사적 혈통에 뿌리를 두고 있다. 1949년부터 1950년 사이 몇 개월 동안 로스코는 뉴욕 MoMA에서 새로 선보인 앙리 마티스의 〈빨간 작업실〉(27쪽 참고) 앞에 매일 같이 서 있었다. 그리고 마티스를 접한 덕에 색채가 보는 이에게 강렬한 감정적 영향을 줄 수 있다는 사실을 깨달았다. 이를 통해 로스코의 그림은 더 넓은 범위에서 이성적이면서 분석적인 선보다는 색과 감

정을 중시하는 서양 미술의 오랜 전통에 속하게 되었다.

하지만 동시에 로스코의 작품은 북유럽 낭만주의 전통보다는 파리학파의 숭고함과 더 밀접한 연관성을 가진다. 이 때문에 어떤 이들은 그의 작품이 더 장식적이라는 다양한 미학적 해석을 내놓기도 한다. 당시 예술가들은 선의 종속에서 색채를 해방하고, 3차원적 세계를 모방하던 회화의 역할을 감각적 표현 추구로 변화하고자 했다. 로스코는 그러한 실험에 결실을 가져다주었다.

Ⓐ 미학적 이해

〈밤색 위의 검은색〉에서 시각적으로 가장 인상적인 점은 작품의 크기로, 이 책에 언급되는 작품 중 가장 거대하다. 작품의 평면성 또한 유독 두드러진다. 로스코가 물감을 듬뿍 칠해 만들어낸 형태는 표면과 나란히 누운 모습이다. 면은 별개의 형태로 구분했지만, 실제로 캔버스 테두리에 나란히 정렬해 프레임 안에 또 다른 프레임이 생겼음을 의미한다. 그리하여 형태는 더욱 평면적으로 보인다. 사각형 캔버스에는 특정한 조형적 표현 대신 색채와 형태의 영역을 대치해, 보는 이가 작품에 사용한 재료에 관심을 기울일 수 있도록 한다.

이와 동시에 로스코는 평면성에 대한 지각 그리고 심오하고 규정하기 어려운 공간에 대한 감각을 나란히 두었다. 이는 시각적 수단을 통해 생성되는 것이다. 전통적인 원근법을 사용하기보다 공간 안에서 그 자체로 존재하는 색채의 성질을 활용했다. 중앙의 흐릿한 밤색 부분은 이를 둘러싼 짙은 흑갈색 프레임보다 멀리 있는 것처럼 보인다. 하지만 이러한 공간적 위치는 불확실하다. 표면에서 나타나는 긴장을 유지하려

는 듯, 형태들 사이에는 어느 정도의 동요가 일어난다. 이를 통해 공간은 기묘하리만큼 막연하고 침울해진다.

E 경험적 이해

런던 테이트모던 시그램벽화관에 걸린 〈밤색 위의 검은색〉 앞에 선 사람은 작품을 감상하다가 곧 이토록 거대한 작품이 함께 전시된 다른 커다란 작품들과 연관이 있다는 사실을 알게 된다. 그리고 그러한 효과는 주변에도 영향을 미친다. 다시 말해 관람객은 별개의 작품 앞이 아니라 그곳에 전시된 하나의 커다란 작품 안에 들어가 있는 듯한 인상을 받는 것이다. 게다가 개별 작품 사이의 연관성을 알게 되면 보는 이의 경험에는 찰나의 성격 혹은 서사적 차원이 더해진다.

로스코는 작품에서 시각적 세부 묘사와 대비를 극단적으로 줄였다. 그래서 어떤 것이 형태이고 배경인지 판단하기 힘들다. 가운데에 있는 두 개의 연한 밤색 사각형이 형태이고, 어두운 부분이 배경일까? 가운데의 사각형은 그 주변에 보이는 테두리와 같은 배경 위에 있고, 검은 부분은 구멍에 해당하는 것일까? 이처럼 다양한 해석을 통해 눈의 변덕스러운 기질을 알 수 있다.

로스코의 그림을 보는 사람은 정적인 관찰자인 동시에 활발한 배우라는 두 가지 역할에서 이를 들여다보게 된다. 어느 정도 거리를 두고 작품을 바라보면 애매한 공간감을 느낄 수 있다. 이는 마치 창밖을 바라본 다음 눈을 감았을 때 생기는 잔상과도 같다. 반면 가까이 다가갈 경우에는 흡사 벽처럼 평평한 작품 표면이 존재감을 드러낸다. 이 두 가지 경험은 결코 양립할 수 없다. 그러나 로스코는 변화가 두드러지는 반응

과정이 계속 진행되도록 이를 활용했다.

또한 그는 정적이고 구상적인 작품을 감상할 때 기반으로 삼는 '통상적' 지각 근거를 버렸다. 그래서 내부로 곧장 이어져 지각은 물론 심리적 경계를 추적하고 삭제할 수 있는 인식 수준을 끌어들였다. 색채는 본질적으로 감정의 도화선이기 때문에 강조되는 색상은 감정을 고조한다.

인지적 관점에서 볼 때 로스코가 만들어낸 효과는 우리가 시각 영역의 주변부 혹은 어슴푸레하게 빛이 있는 공간에서 얻은 제한된 정보와도 같다. 눈에 보이는 윤곽선이나 뚜렷한 대비 없이 불분명하고 애매하며 불안정한 지각 신호만 있으면 마음은 그러한 정보에 의존해 빈틈을 채우려 한다. 대신 시각적 형태가 잘 보이지 않으면 우리의 상상력은 풍부해진다. 익숙한 것이 사라진 듯 보일 때 기억은 중요한 자극제가 되어 지각적 경험이라는 외부 영역에서 사고와 상상의 내부 영역, 즉 내면 지향적인 인식의 영역으로 우리를 이끈다.

상실, 삭제, 은폐한 대상은 정신에 영향을 미친다. 이와 같은 부재는 다양성과 모순성, 불가해성을 가질 수밖에 없다. 부재를 의식하는 순간 의문을 품게 되며, 생산적일 수도 있는 불확실한 영역이 생긴다. 없어진 대상은 가시적인 대상과 동일한 방식으로 존재를 나타내는 대신, 작품을 규정된 의미에서 해방하고 상상의 자유와 개방적인 가설의 수립을 가능하도록 한다.

B 전기적 이해

마크 로스코는 1903년 러시아 드빈스크Dvinsk에서 마르쿠스 로스코비츠Marcus Rothkowitz라는 이름으로 태어났다. 그의 부모

는 유대인이었다. 열 살이 되던 해에는 미국 오리건주 포틀랜드로 이주했다. 예일대학교에 입학하기는 했지만 학교를 그만두고 1923년 무렵에 뉴욕에서 작품 활동을 했다. 하지만 자신만의 화풍을 발견한 것은 1949년으로 그가 40대에 접어들었을 때였다.

로스코는 자신이 오랜 전통을 따르는 화가라고 여겼지만, 그래도 예술이란 새로운 활력을 주는 것이어야 한다고 생각했다. 따라서 그가 생각한 회화의 주된 목표는 자신이 생각하는 '비극'의 느낌을 전달하는 것이었다.[3] 홀로코스트를 겪은 유대인 로스코는 살아남은 사람의 죄책감과 유사한 감정을 통렬하게 느꼈을 것이다. 그는 자신의 작품을 장식적 색채 관계와 연결하지 않으려고 했다. 명백한 주제, 감정의 붕괴와 흐느낌 같은 강렬한 반응 없이도 위대하고 고결한 작품에 담긴 핵심 내용을 전달할 수 있다는 것이 그의 주장이었다.

로스코는 꾸준히 사회를 비판하는 사람임을 자처했다. 하지만 자신도 통제하기 어려웠던 미학적 근거를 통해 그에게 부와 명예를 제공한 것 또한 다름 아닌 바로 그 사회였다. 이러한 모순 때문에 1970년 자살을 결심했을지도 모른다.

(T) 이론적 이해

구상 표현을 버리기로 한 로스코의 선택을 오로지 양식적이거나 미학적 측면, 어느 하나로만 이해해서는 안 된다. 여기에는 유대교의 가르침이 분명히 얽혀 있다. 유대교는 신이 물질적 형태를 가질 수 없다고 규정한다. 더욱 넓은 문화적 맥락에서 살펴볼 때 로스코가 주장하던 반反 우상 숭배는 플라톤학파, 신비주의 전통과 연관이 있다. 따라서 종교를 포용하는 것은

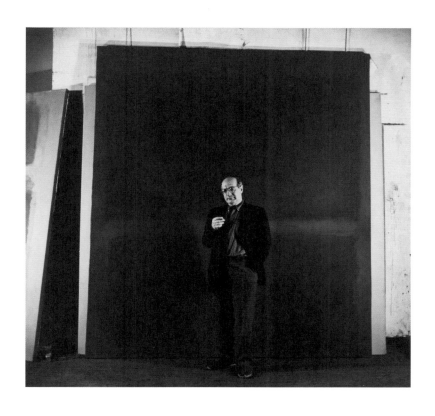

뉴욕 작업실에서 마크 로스코, 루디 부르크하르트Rudy Burekhardt 사진, 1960

우상의 세계에서 벗어나 '존재의 근거' '태고' '유일한 존재'를 지지하기 위한 것으로 생각할 수 있다. 로스코가 〈밤색 위의 검은색〉을 통해 환기하고자 했던 경험은 바로 이러한 것이다.

　　로스코가 비극이라는 개념에 품은 관심은 독일 철학자 프리드리히 니체Friedrich Nietzsche의 책에서 일부분 기인했다. 니체는 현실이 그것을 생각하는 능력과는 별개로 존재한다고 강조했다. 또한 자신은 인간의 실존에 전적으로 냉담하며 인간적 가치와 의미는 의식하지 못한다고도 했다. 따라서 니체는 "최고의 가치는 그 자체의 가치를 부정하는 것이다."라고 단언했다.[4] 그렇다고 잇따르는 무의미성에 대한 자각이 반드시 절망으로 귀결된 것은 아니었다. 그보다는 활기 넘치는 지적 발견으로 칭송받을 수도 있었다. 공허함을 추구한 것은 일종의 현대적 영웅주의로, 환상에 불과한 위로를 기꺼이 거절하려는 의지를 나타냈다. 사람들은 새로운 종류의 예술을 요구했다. 그것은 다시 말해 극렬한 반대에 맞설 수 있으며 공허함을 넘어선 문화를 재건할 수도 있는 예술이었다.

　　정신 분석학적으로 로스코의 그림은 프로이트가 말한 '대양감oceanic feeling'을 연상시킨다.[5] 대양감이란 모든 것이 다른 것과 연결되어 있다고 인식하게 되는 상태이다. 하지만 프로이트가 주장한 대로 이러한 감정은 확고하게 구축된 성숙한 자아에 크나큰 위협으로 작용한다. '대양감'을 받아들이는 행위는 자아에서 분리된 긴장감 없는 상태로 퇴화한다는 것을 뜻한다. 이런 상태는 '자살 충동'과 연결될 위험이 다분하다. 〈밤색 위의 검은색〉은 이러한 양면 가치를 보여준다. 로스코는 외부 세계의 확고한 기하학과 자아 중심적 현실이 주는 안정감에서 관람객이 멀어지게 하고자 했다. 그러나 주관적인 '대양성'을 공유하려는 그의 시도에는 경계 없는 결합이 불

러올 결과에 상당한 불안감이 만연해 있다. 이러한 의미에서 ⟨밤색 위의 검은색⟩은 결합이 주는 환상인 동시에 숨 막히는 함정 수사를 다룬 작품이다. 자궁 혹은 무덤. 로스코가 보낸 초대장은 우리를 어디로 이끄는가?

Ⓜ 경제적 가치

로스코가 예술가로서 스스로 일궈낸 자아는 예술가가 아웃사이더이더이고 중산층이 추구하는 가치에 확고히 반대하는 입장이라는 생각과 밀접하게 연관되어 있다. 로스코는 레스토랑의 작품 의뢰를 받아들인 것에는 그만의 교묘한 의도가 숨어 있었다는 것을 분명히 밝혔다. "저는 그 공간에서 식사하는 개자식들의 밥맛이 뚝 떨어질 그림을 그리고 싶었습니다."[6] 하지만 '뉴욕에서 제일 부유한 개자식들'은 누구도 소화 불량을 겪지 않았다.[7]

1965년에 런던 테이트모던은 로스코와 함께 그가 기부할 작품이 있는지 논의하기 시작했다. 그로부터 3년 뒤, 로스코는 훗날 다른 제목으로 알려지게 되는 ⟨밤색 위의 검은색⟩을 기부했다. 그리고 1970년에는 다른 작품들도 런던에 도착했다. 그 이후로 시그램벽화들은 거의 전부 헌정관에 전시되면서 미술관에 마치 오아시스처럼 명상에 잠길 수 있는 공간을 제공하게 되었다.

Ⓢ 회의적 시선

로스코의 작품에서는 추상 미술에서 일반적으로 드러나는 중대한 문제점 하나가 드러난다. 바로 작품을 임의로 해석해서

생기는 취약성이다. 실제로도 로스코는 꽤 자주 작품에 대한 그릇된 해석으로 골머리를 썩였다. 이는 작품의 단순성이 초래하는 불가피한 결과이기도 했다. 한 예로, 많은 사람은 로스코를 솜씨 좋은 색채주의자라 여기지만, 본인은 그 말을 강하게 부인했다. 로스코는 자신이 선택한 환원주의적 접근법의 피해자가 된 셈이었다.

로스코가 초반에 큰돈이 될 만한 의뢰를 받아들인 것을 두고 많은 추측이 있었다. 물론 그 덕분에 〈밤색 위의 검은색〉을 비롯한 연작이 탄생했지만, 오랜 시간이 지난 뒤에는 제작 의뢰를 거절했다. 그랬던 그가 한때는 호화 레스토랑에서 인테리어에 사용할 작품을 의뢰받았다는 사실은 놀랍다.

의뢰를 받고 로스코가 느낀 혼란스러운 감정은 예술가의 사회적 역할에 대한 그의 양면 가치를 설명한다. 물론 본인은 부인했으나, 로스코 역시 성공을 추구했다. 그런 점에서는 두 마리 토끼를 모두 잡은 셈이었다. 그는 진정한 아웃사이더라는 영웅적 입지를 지키는 동시에 사회적 그리고 경제적 보상에도 목말랐던 사람이었다.

(N) 주석

1 방이나 건물 위에 띠 모양으로
 장식하는 그림이나 조각 - 옮긴이 주

2 Robert Rosenblum, Modern
 Painting and the Northern
 Romantic Tradition: Friedrich to
 Rothko, Icon, 1977.

3 'Personal Statement' (1945) in
 Miguel López-Remiro (ed.), Mark
 Rothko: Writings on Art, Yale
 University Press, 2006, p. 45.

4 Friedrich Nietzsche, The Will to
 Power (c. 1887), trans. Walter
 Kaufmann and R. J. Hollingdale,
 Vintage Books, 1968, p. 9.

5 Sigmund Freud, Civilization and
 Its Discontents (1930), in Peter
 Gay (ed.), The Freud Reader,
 W. W. Norton, 1995, p. 725.

6 Rothko in an interview in 1970,
 quoted in Mark Rothko. The
 Seagram Mural Project, exh. cat.,
 Tate Liverpool, 1988-89, p. 10.

7 Ibid.

(V) 참고 전시

미국 뉴욕, MoMA

미국 워싱턴DC,
 내셔널갤러리오브아트

미국 휴스턴, 로스코채플

영국 런던, 테이트모던

미국 뉴욕, 휘트니미술관

(R) 참고 도서

David Anfam, Abstract Expressionism,
 Thames & Hudson, 1990

David Anfam, Mark Rothko: The
 Works on Canvas, Yale University
 Press, in association with
 the National Gallery of Art,
 Washington DC, 1998

Dore Ashton, About Rothko,
 Oxford University Press, 1983

James E. B. Breslin, Mark Rothko:
 A Biography, University of
 Chicago Press, 1993

Anna C. Chave, Mark Rothko:
 Subjects in Abstraction,
 Yale University Press, 1989

Annie Cohen-Solal, Mark Rothko:
 Toward the Light in the Chapel,
 Yale University Press, 2015

Miguel López-Remiro (ed.), Mark
 Rothko: Writings on Art,
 Yale University Press, 2006

Glenn Philips and Thomas Crow
 (eds), Seeing Rothko, Getty
 Research Institute, 2005

Robert Rosenblum, Modern Painting
 and the Northern Romantic
 Tradition: Friedrich to Rothko,
 Icon, 1977

Christopher Rothko (ed.), The Artist's
 Reality: Philosophies of Art,
 Yale University Press, 2006

Lee Seldes, The Legacy of Mark
 Rothko, DaCapo Press, 1996

Diane Waldman, Mark Rothko,
 1903–1970: A Retrospective,
 Harry N. Abrams, 1978

앤디 워홀
ANDY WARHOL

커다란 전기의자
Big Electric Chair

1967 1968

캔버스 위 실크 인쇄에 아크릴과 래커, 137.2×185.3cm,
프랑스 파리 퐁피두센터 국립근대미술관

1950년대 후반의 예술가들은 당시의 소비재와 대중문화의 광고 문구를 토대로 새로운 종류의 작품을 만들기 시작했다. 그들은 상업 미술가의 화풍과 기술을 받아들였다. 고급문화와 대중문화 사이의 경계선은 무너지기 시작했다. 앤디 워홀 Andy Warhol, 1928-1987은 현대 사회의 특징, 특히 새로운 통신 기술 및 소비의 영향으로 넘쳐나게 된 대중 매체, 생활 방식과 신념의 변화에 몰두했다. 팝아트는 평범한 로고, 대량 생산품의 이미지를 활용하려는 경향이 있다. 그러나 워홀의 〈커다란 전기의자Big Electric Chair〉는 그것보다 불안감을 조성하는 무언가를 다루고 있다.

B 전기적 이해

앤디 워홀은 1928년 펜실베이니아주 피츠버그Pittsburgh에서 '앤드루 워홀라Andrew Warhola'라는 이름으로 태어났다. 가족은 슬로바키아에서 이주한 노동자 계급이었다. 1949년 아버지가 세상을 떠나고 얼마 지나지 않아 워홀은 뉴욕으로 건너갔는데, 그곳에서 크게 성공한 상업 미술가가 되었다. 하지만 1960년대 초반까지 워홀은 순수 미술가로서 주목받고 싶다는 마음을 품고 있었다. 1962년에 워홀은 오늘날 그를 상징하는 〈캠벨 수프 통조림Campbell's Soup Cans〉을 처음으로 전시회에서 선보였다. 앤디 워홀은 대중 소비문화를 비일상적인 아방가르드 미술계로 움직이고자 했고, 이내 선택적 주제와 화풍을 통해 이러한 의도를 분명히 했다.

2년 뒤 워홀은 '팩토리Factory'라는 작업실을 열게 된다. 은색으로 칠한 휑한 창고 같은 공간은 곧바로 생기발랄한 창작 활동의 중심지가 되었다. 이곳에서 워홀은 변화무쌍한 다른 예술가 집단과 교류하기 시작했다. 영화 제작자, 작가, 사진가, 배우, 음악가 그리고 혹시라도 떡고물이 떨어질까 얼씬대는 주변인들과 협업하며 사진과 건축 그리고 60편 이상의 비디오와 영화, 여러 권의 책을 비롯한 수많은 다양한 매체도 탐구했다. 화려한 뉴욕의 비주류를 끌어들이면서 팩토리는 파티의 전당으로 명성이 자자해졌다. 워홀은 그 유명세를 적극적으로 받아들이며 스스로 예술가라기보다 영화배우나 팝스타가 된 것처럼 행동했다.

1970년대에 워홀은 부유층의 초상화를 실크 스크린 기법으로 제작하면서 당대의 유명한 초상 화가가 되었다. 1980년대에는 TV와 연예 잡지에도 진출했다. 그러던 중 쉰아홉의 나이에 수술 합병증으로 돌연 뉴욕에서 숨을 거두었다.

〈커다란 전기 의자〉의 화풍과 주제는 워홀의 개인적 성향을 거의 드러내지 않는다. 그럼에도 앤디 워홀의 생애와 이 작품은 필연적으로 연결되어 있다. 한 예로, 워홀의 동성애적 성향은 예술계에서 인맥을 쌓는 데 도움이 된 동시에 작품에도 큰 영향을 미쳤다. 일부 작품은 비주류 동성애 문화에 근간을 두기도 했다. 슬로바키아 출신인 부모에게 물려받은 그리스 정교 신앙 역시 예술가로서 활동에 영향을 미쳤다.

　미국 미술사학자 토머스 크로Thomas Crow에 따르면, 워홀에게는 세 개의 두드러진 자아가 있다. 다양한 선언을 하는 한편 무대를 장악하는 공적인 자아와 작품 속 대상에 흥미와 열정을 쏟는 자아 그리고 미술계와 동떨어진 비주류 문화를 탐구하는 자아가 그것이다. 세 번째 자아는 미술사적 맥락에서 거의 논의되지 않는다. 많은 경우 첫 번째 자아는 두 번째 자아를 은폐한다. 자신의 작품이 예술로 기능한다는 사실, 다시 말해 특정 문화에 좌우되는 맥락에서 자기 생각을 표현하고 있다는 사실을 숨기고자 하는 연막이다.

　워홀은 사회 변화를 가리키고 대중문화와 예술의 동화를 알려주는 지표 같은 존재였다. 다락방에서 주린 배를 움켜쥔 예술가라는 이미지는 정교한 미디어와 경제적 흐름에 바탕을 둔 복합적 체계에서 '수완가'라는 개념으로 바뀌었다.

　(H)　역사적 이해

〈커다란 전기의자〉 그리고 동일한 사진을 바탕으로 제작한 40점의 다른 작품은 1962년 워홀이 시작한 《죽음과 재앙Death and Disaster》 연작의 일부이다. 사진의 원본은 소련의 핵무기를 설계했다는 간첩 혐의로 1953년에 처형된 줄리어스와 에

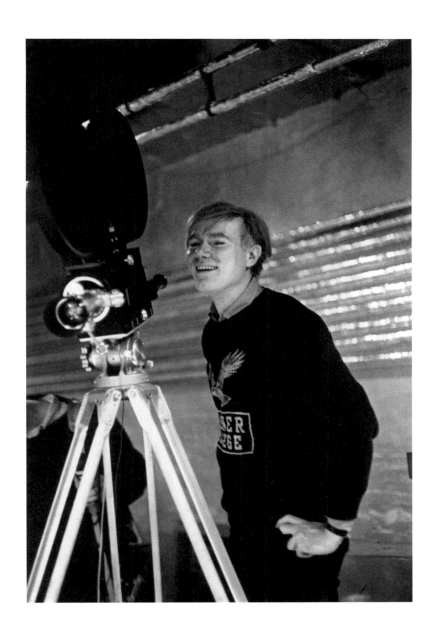

앤디 워홀, 이브 아놀드 Eve Arnold 사진, 1964

델 로젠버그 부부Julius and Ethel Rosenberg가 앉았던 전기의자의 기사 사진이었다. 연작 중 다른 작품 역시 신문 기사 사진을 활용했는데, 인종 문제가 야기한 폭동이나 항공 사고, 구급차를 비롯한 교통사고 사진 같은 것들이었다. 워홀은 아메리칸 드림이 가지고 있던 어두운 면, 즉 아메리칸 '나이트메어nightmare'를 보여주고 있었다. 19세기 후반에 발명된 전기의자가 처음 사용된 것은 1890년이었다. 워홀이 1964년 연작 활동을 시작했을 당시, 이 사형 도구는 그 이전 해인 1963년에 뉴욕에서 사용이 금지되었다. 직전에 시행된 두 건의 사형은 뉴욕 싱싱 주립교도소Sing Sing State Penitentiary에서 집행되었다.

광범위한 미술사학적 관점에서 «죽음과 재앙» 연작은 바니타스Vanitas 회화 전통에 속한다. 해골이나 시든 꽃 같은 상징으로 '죽음을 기억하라memento mori'를 묘사하는 바니타스 회화는 관람객에게 죽음은 불가피한 것이므로 냉정한 현실에 순응하며 살아가야 한다는 사실을 일깨운다. 실크 스크린, 색채의 장식적 기법을 도입했음에도 ‹커다란 전기의자›는 정서적으로 상당한 충격을 주는 작품이다.

스크린 인쇄 작품을 제작할 무렵 워홀은 당시 뉴스에 실린 자극적인 사진을 활용했고, 이는 놀랄 만한 효과를 가져왔다. 추상표현주의 때문에 사라졌던 구상주의적 요소가 미국 회화에 다시 등장한 것이다. 워홀은 작품의 크기, 똑바른 대각선으로 구분한 두 개의 단색 영역을 통해 작품에서 패러디적 요소를 보여준다. 이는 미국 추상화가 엘즈워스 켈리Ellsworth Kelly와 케네스 놀런드Kenneth Noland가 활동한 시기에 두드러진 기하학적 추상을 암시하는 듯 보인다. 그리하여 워홀은 청정한 색으로 칠한 면을 전기의자라는 이미지로 얼룩지게 한다.

워홀의 화풍이나 기교는 어떠한 판단이나 상징적 언급, 표현에의 몰두, 심미적 충족감을 전달하려는 욕망을 배제하려는 것처럼 보인다. 기계적으로 반복되는 강렬한 이미지는 자칫 이를 평범하게 만들 수 있는 모든 표현력을 없애버린다. 워홀은 이런 식으로 사진가가 보통 대중 매체에서 의미를 지워버리는 방식을 차용했다. 1963년에 그는 이렇게 말하기도 했다. "아무리 기괴한 사진이라도 반복해서 보다 보면 실제로 그리 충격적이지 않게 된다."[1]

워홀의 작품은 추상 미술에 얽힌 형식적 전통의 함축적 가치와 신념은 물론, 순수 미술이라는 특정 분야를 뛰어넘어 한 사회의 가치를 비판하기에 이른다. 그러한 사회에서 예술은 더 고차원적이고 필수적 의미를 전달하기 위해 특권화된 매체로 해석된다. 대신에 워홀은 기술이 만들어낸 이미지 때문에 실재가 가려진 현실 세계를 예술에 반영해 선사한다.

전기의자를 찍은 사진은 더 이상 전통적 의미에서 신호나 상징으로 기능하지 않는다. 그보다는 수많은 표현이 지배하는 세상에서 어떠한 상징의 부재, 의미의 상실을 알려준다. 기호학적으로 볼 때 워홀은 특정한 의미인 시니피에를 가리켜야 하는 시니피앙의 역할에서 탈피한다. 이러한 이유로 그의 작품에서 드러나는 중요한 특징은 예술의 경험을 공허함을 주제로 한 담론으로 전환하는 능력에 있다고 할 수 있다. 〈커다란 전기의자〉는 그저 해석을 요구할 뿐이다.

⒜ 미학적 이해

〈커다란 전기의자〉를 미학적으로 평가하기란 어려운 일이다. 이를테면 앙리 마티스나 마크 로스코에 대한 이해를 돕는 것과 같은 종류의 분석을 끌어내기는 힘들다. 하지만 그림을 그리는 행위만을 두고 생각해보자. 본질적인 사고를 위해 세계의 특정한 측면을 사각 평면에 가둔다는 점에서 보면 워홀 역시 관습을 따랐다고 볼 수 있다. 이런 점에서 워홀은 분명 미학적 경험에 관심이 있었다. 〈커다란 전기의자〉가 가지는 형식적 가치 역시 생각해볼 만하다. 이 작품은 현대미술의 미학적 가치가 지니는 의미를 둘러싼 무언의 추측을 향해 이의를 제기하기 때문이다. 워홀은 사진 속의 적절한 이미지와 복제 기법을 통한 기계적 반복을 선호한다. 작품에서는 개성을 드러내지 않으며 색채와 이미지 사이의 상관 관계를 해제한다. 이러한 모든 요소는 특히 형식과 추상, 회화적 가치에 대한 모더니스트의 개념을 중심으로 확립된 핵심적 미학 규범에 의문을 제기한다.

　무엇보다 워홀이 만든 전기의자 작품은 전부 똑같아 보일 수도 있지만, 실제로는 같은 것이 하나도 없다. 워홀이 제작한 다양한 버전의 작품에서 원본 사진은 모두 다른 방식으로 틀에 가두거나 잘려 있다. 여기서 미루어볼 때, 워홀은 시각적이고 구성적인 문제는 물론 이러한 선택을 통해 의미를 전달하는 방식을 고민한 것으로 보인다. 예를 들어 연작 중 일부 작품에서는 원본 사진 속 '정숙SILENCE'이라는 표지판이 들어가도록 사진을 잘라냈다. 또한 캔버스에 인쇄한 개별 작품은 조악한 실크 스크린 작업 때문에 그 얼룩의 정도가 제각각이다. 석판 잉크는 각각의 표면에 고유한 방식으로 들러붙어 있다. 그렇기에 캔버스에 붓칠하는 방식이 아닌데도 인쇄된 이미지

는 특정한 찰나나 과정의 특징을 무심결에 드러낸다.

〈커다란 전기의자〉는 분명 수많은 형식적 판단에 따른 결과물이다. 전기의자는 정확히 황금 분할에 따라 배치되었다. 정중앙에서 약간 벗어난 위치에 둔 것은 전통적인 구성 기법에 따른 것이다. 정서에 영향을 주는 색을 선택한 점도 두드러진다. 연작을 통틀어 볼 때 이 작품에는 수수한 회색과 선홍색, 자주색부터 시각적 즐거움을 주는 분홍색, 붉은색, 파란색까지 매우 다양한 색이 사용되었다. 색의 영역 역시 구분되어 있다. 붉은 층은 표면에서 부분적으로 보이며, 캔버스 하단 바탕에 칠한 분홍색과 대각선으로 대비를 이루는 영역까지 이어진다. 실제로 작품의 강렬한 색채와 거대한 규모는 시각적으로도 강한 효과를 주면서 동시대 추상 미술과의 연관성을 드러내기도 한다.

E 경험적 이해

워홀은 작품을 제작할 때 의도적으로 화가의 감정적 동기를 배제한 것을 주제와 형식, 기술을 통해 관람객에게 보여주었다. 워홀의 발언 역시 이를 뒷받침한다. 그가 염려한 것처럼 작품에는 무언가를 표현하려는 의도가 없었다. 심오한 의미를 담으려는 모든 시도를 공공연하게 거부했고, 작품이 특정한 형태의 사회적 성명이 될 수 있다는 점도 부인했다.

당시 관람객은 프랜시스 베이컨의 작품(130쪽 참고)처럼 선택적 왜곡과 과장된 색채, 대담한 붓칠로 화가의 주관적 생각을 대놓고 전달하는 동시대의 구상주의 화풍에 익숙해 있었다. 미국의 미술계에서는 마크 로스코(148쪽 참고)처럼 모든 형태를 거부하는 한편 심오한 종교적 내용을 다루는 추상

표현주의가 지배적이었다. 화가의 개인적인 손길은 그가 표현하고자 하는 바를 보여준다. 워홀은 이를 비교적 적게 드러내는 인쇄 기법을 적용해 동시대 대중문화의 친숙한 기호를 복제해냈다.

하지만 오늘날 ‹커다란 전기의자›가 감정적 요소를 전달한다는 사실은 부정할 수 없다. 대중은 유명한 이미지를 차용하고 유용한 생산 기술을 사용하며 중립적 양식과 비표현적 기술을 수용하는 예술이 가진 표현력에 익숙해져 있다. 워홀의 작품이 말없이 보여주는 진지한 드라마는 끔찍한 죽음이 정치적으로 이용되었다는 점을 시각적으로 보여준다. 그리하여 사회적 화합과 갑작스럽고 충격적인 전멸과 죽음의 가능성 사이의 불편한 단절을 드러낸다.

경험적 시각에서 보면 죽음은 점강법漸降法이나 상투적 클리셰cliché로 쉽게 치부될 수 있다. 그렇더라도 죽음은 강렬한 주제이다. 하지만 ‹커다란 전기의자›에서는 예외이다. 워홀은 시각적 절제로 의도를 명백하게 드러내지 않기 위해 충만함과 공허함이 빚어내는 극단적 대비 효과를 활용했다. 사람들의 시선은 검푸른 배경과 대비를 이루며 위험하게 놓여 있는 전기의자로 쏠린다. 초기 인쇄 과정에서 세부 묘사를 생략한 덕분에 의자가 주는 신비감은 더욱 증폭되며 황혼이나 희미한 조명 아래에 놓인 것처럼 보인다. 기억 혹은 꿈속 무엇인 듯 막연하고 규정하기 어려우며 모호한 작품이다. 소름 끼치는 죽음에 관한 주제, 인쇄 이미지 위로 섬세하게 배치된 색을 칠한 광활한 면. 이 둘의 대비는 신랄함 역시 고조시킨다.

‹커다란 전기의자› 속 원본 사진은 그 형태가 불분명하다. 투박한 인쇄로 품질이 좋지 않은 사진이지만 우리는 인간 존재의 부재와 주인공을 기다리는 미래가 무엇인지 알 수 있다.

의자는 앞으로 누군가 그 자리에 앉거나, 과거에 누군가 앉았기 때문에 그 자리에 존재하는 사물로 특정한 지표를 상징하게 된다. 그리고 그 사람은 우리가 아는 것처럼 이미 죽었거나 죽기 직전일 것이다. 정신 분석학에서는 무언가의 부재를 통해 죽음을 가장 절실하게 느낄 수 있다고 말한다. 그러한 부재를 시각적으로 표현하는 방법은 복잡한 문제이다. 부재가 곧 공백 혹은 공허라고는 할 수 없는 탓이다.

(M) 경제적 가치

〈커다란 전기의자〉는 1976년 메닐재단Menil Foundation이 파리의 조르주퐁피두센터Centre Georges Pompidon에 기증했다. 메닐재단은 영향력 있는 미술후원자인 메닐 부부 중 존 드 메닐John de Menil을 기리는 단체이다. 당시만 하더라도 워홀의 작품은 프랑스에 있는 미술관에서 소장한 작품 가운데 매우 저평가되고 있었다.

2014년에는 겨자색의 작품 〈작은 전기의자Little Electric Chair, 1965〉가 뉴욕 크리스티경매에서 1,046만 달러에 낙찰되었다. 제목에서 짐작할 수 있듯 이 책에서 논의하는 작품보다 크기가 작은 그림이었다. 그로부터 3년 뒤에는 같은 소재의 종이 위에 실크 스크린 기법으로 인쇄하고 작가가 서명한 한정판 작품 1점이 런던 소더비경매에서 6,875파운드에 판매되었다.

〈커다란 전기의자〉가 속한 연작 중 다른 작품인 〈실버 카 크래시(이중의 재앙)Silver Car Crash(Double Disaster), 1963〉은 2013년 소더비경매에서 1억 544만 5,000달러에 팔리면서 워홀 작품 중 최고가를 기록했다. 애초에 낙찰가는 6,000만 달러로 예상되었는데 이는 경매 시작가였다. 세 가지 방식의 경매가 진행

된 끝에 종전 가격인 7,170만 달러를 가볍게 넘어섰다.

작품의 복제가 비교적 수월했던 덕분에 워홀은 많은 수의 작품 에디션을 제작했다. 1995년에는 앤디워홀인증위원회 Andy Warhol Art Authentication Board가 설립되었는데, 진품인 것이 확실해 보이는 작품의 인증을 거부하면서 막대한 금액의 소송 건이 있었다. 이 위원회는 2012년에 해산되었다.

(S) 회의적 시선

1962년부터 1968년 사이 짧은 기간 동안 워홀은 매우 중요한 작품들을 만들어냈다. 이후에는 초상화가나 유명 인사로서의 삶을 선호하면서 중요도가 떨어지는 작품을 선보였다.

그러나 워홀의 작품에는 예술과 자본주의의 결탁을 드러내는 사회적 비판이 진지하게 담겨 있다. 보헤미안 아웃사이더로서 가진 예술가에 대한 낭만적 신념과 체제 전복적 아방가르드의 일원으로서 가진 예술가에 대한 모더니스트적 신념은 대부분 그러한 공모를 억제하는 편이었다. 그에 반해 워홀은 현대 사회에서 예술가가 취해야 할 진정한 위상을 보여주었다. 즉 예술가는 거대 자본주의 체제에서 창작 업계에 속한 노동자에 불과하다는 사실 말이다.

돌이켜보면 워홀이 기계적 재생 기술을 수용하고 적절한 사진 이미지를 활용한 것은 예술의 가치가 대중 소비 사회와 연결되는 운명적 순간을 시사했다고 볼 수 있다. 워홀은 작품에 대한 의미 부여를 거부했고 작품이 전달하는 모든 의미는 대중 매체 때문에 감정의 상처를 입고 또 치유 받는, 지쳐버린 사회라는 맥락에서 해석되어야 한다는 점을 알고 있었다.

N 주석

1 Quoted in Hal Foster, 'Death in America', in Annette Michelson (ed.), Andy Warhol, MIT Press, 2001, p. 72.

V 참고 전시

미국 피츠버그, 앤디워홀뮤지엄

미국 뉴욕, MoMA

영국 런던, 테이트모던

M 참고 영화

영화 ⟨Andy Warhol: The Complete Picture⟩, 크리스 로들리Chris Rodley 감독, 2002

R 참고 도서

Victor Bockris, Warhol: The Biography, De Capro Press, 1997

Germano Celant, Andy Warhol: A Factory, Kunstmuseum Wolfsburg, 1999

Thomas Crow, 'Saturday Disasters: Trace and Reference in Early Warhol', in Annette Michelson (ed.), Andy Warhol (October Files), MIT Press, 2001

Arthur C. Danto, Andy Warhol, Yale University Press, 2009

Jane Daggett Dillenberger, The Religious Art of Andy Warhol, Continuum International Publishing Group, 2001

Mark Francis and Hal Foster, Pop, Phaidon, 2005

Wayne Koestenbaum, Andy Warhol, Penguin, 2003

Annette Michelson (ed.), Andy Warhol, MIT Press, 2001

Marco Livingstone and Dan Cameron (eds), Pop Art: An International Perspective, Rizzoli, 1992

Marco Livingstone, Pop Art: A Continuing History, Thames & Hudson, 2000

Stephen Henry Madoff (ed.), Pop Art: A Critical History, University of California Press, 1997

John Russell and Suzi Gablik (eds), Pop Art Redefined, Frederick A. Praeger, 1969

Andy Warhol: The Philosophy of Andy Warhol (From A to B and Back Again), Harcourt Brace Jovanovich, 1975

Andy Warhol and Pat Hackett, POPism: The Warhol '60s, Harcourt Brace Jovanovich, 1980

Andy Warhol and Pat Hackett, The Andy Warhol Diaries, Warner Books, 1989

구사마 야요이
YAYOI KUSAMA

무한 거울의 방−남근 들판
Infinity Mirror Room−Phalli's Field

1965

리메이크, 혼합 매체 설치, 311×476×476.5cm,
네덜란드 로테르담 보이만스반뵈닝겐미술관, 1998

구사마 야요이草間彌生, 1929-의 여러 거울 설치 작품은 오늘날 가장 유명한 예술 작품이다. 1965년에 처음 제작된 〈무한 거울의 방-남근 들판Infinity Mirror Room: Phalli's Field〉은 명백히 시대를 앞서간 작품으로, 이후에 다시 설치되었다. 이 작품은 동시대 특유의 '시스템에 연결된 것 같은' 경험으로 가득하다.

가상 현실에 힘입어 작품 안에서 자아가 차지하는 영역이 기하급수적으로 커진다. 구사마는 자신이 앓고 있던 정신 질환을 작품에 투영했다. 이를 통해 자신도 모르는 사이, 기술이 사람을 현혹하는 오늘날의 현실을 심리적으로 표현해 강렬한 세계를 만들어냈다.

(E) 경험적 이해

관람객은 문을 통해 작품 안으로 들어간다. 전시 공간 바닥은 속을 채운 괴상한 형체가 무수히 덮고 있다. 하얀 바탕에 빨간 물방울 무늬가 그려진 천으로 씌운 물체들이다.[1] 구사마 야요이는 이를 '숭고하고 기적적인 남근 들판'이라 칭했다. 거울로 만든 벽은 그 깊이를 가늠할 수 없으며 우리 자신의 모습까지도 반사해 다중의 풍경을 담는다. 관람객은 강렬하고 새로운 경험과 만나게 된다. 말 그대로 작품 속에 던져진 셈이다. 물방울 무늬 형체들이 이룬 밭은 공포 영화 속 소품 혹은 장난감처럼 보인다. 거울 속에 비친 자신의 모습을 줄곧 바라보는 것도 관람객에게는 매우 곤혹스러운 경험이다. 분명 예술 작품을 마주할 때 생각한 기대와는 다르다. 가차 없이 그리고 아찔한 불안감을 느끼는 동시에, 무한에 대한 감각이 유쾌하게 퍼져나간다. 혹은 그저 멋진 '셀카' 사진을 찍을 기회가 생겨서 기분이 좋아질 수도 있다.

빨간 물방울이 반복되면서 시야를 형태와 배경으로 구분하는 보편적 지각 경험은 극대화된다. 이는 '배경'에 해당하는 하얀 바탕과 '형태'를 가리키는 빨간 물방울을 대등하게 만들어 이를 구분하는 과정에 혼란을 준다. 나아가 시야가 한 곳에 집중되는 초점주의focused attention에 따라 전시 공간을 서로 다른 영역으로 구분하는 것도 평소와 달리 불가능하다. 거울을 설치한 탓에 같은 색의 수많은 동그라미는 영원히 증식할 것만 같다. 이는 곧 우리가 전반적인 시야에 같은 형태를 인지한다는 사실을 뜻한다. 물방울 무늬는 여기저기로 확산되면서 동일한 형태에 대한 지각을 강조한다. 모든 것이 서로 연결되어 있다는 사실을 그래픽적으로 표현한 것이다. 구사마는 이에 대해 이렇게 설명한다. "물방울 무늬는 홀로 존재할 수 없

다. 물방울 무늬가 우리의 본성과 육체를 지울 때 우리는 주변 환경 중 일부로 녹아들게 된다." 구사마의 설명이다.[2]

구사마는 자신이 앓고 있던 정신 질환을 두고, 주변에 동화되면서 신체의 경계가 무너져내리는 느낌이라고 이야기했다. 그렇기에 그녀는 이토록 불안한 경험을 시각적으로 표현하고 타인과 공유해 그러한 경험을 잠시라도 잠재울 방법을 찾아야 했던 것 같다. 구사마는 물방울 무늬를 두고 마치 바이러스처럼 '상징화된 질병symbolize disease'이라 표현했다. 그리고 그러한 무늬가 가지는 편재성에는 파괴적인 무언가가 존재한다. "고양이 한 마리가 있으면 그 위에 물방울 무늬 스티커를 붙여 지워버린다. 나 자신에게도 똑같은 스티커를 붙여 자신을 없앤다."[3]

이러한 환각 때문에 구사마의 정신은 극도로 황폐해졌고 엄청난 불안감이 몰려들었다. 한편으로는 황홀한 현실감으로 기분이 고조되는 경험을 하기도 했다. 이는 잠재적으로 자아의 경계가 느슨해지면서 어쩌면 파멸로 치달을 수 있다는 사실을 알려주면서 자신의 정신 병력을 통해 실제로는 보편적이고 뿌리 깊은 합일성을 향한 갈망을 드러낸다. 이러한 경험은 궁극적으로는 모두가 갈망하지만 두려운 나머지 받아들이기 힘든 것이라는 사실을 암시한다. 구사마는 사람들이 극단적인 자아의 탈중심화로 극렬한 행복감을 경험하기를 원했다. 그런 상태에서는 타인과 세상이 자신과 별반 다르지 않다고 생각하게 된다.

B 전기적 이해

구사마 야요이는 자신을 '강박적 예술가Obsessional Artist'라 묘사했다. 그리고 작품을 만드는 가장 중요한 동기는 현재 심리 상태의 균형과 분열 상태를 안정화하는 데 있다고 말했다. "나는 나 자신을 예술가라 생각하지 않는다. 단지 어릴 때부터 앓던 병을 고치기 위해 작품을 만들 뿐이다."[4] 그녀에게 예술이란 질병의 증상인 동시에 그것을 치료하기 위한 방편이라 할 수 있다.

구사마는 일본 나가노현長野県에서 태어났다. 그녀가 태어난 가문은 과거에는 부유하고 명망이 높았지만 일본의 서구화와 근대화로 급격히 쇠락한 집안이었다. 그녀가 유년기와 청소년기를 보내던 시기의 일본은 강압적이고 폭력적인 제국주의의 힘이 지배하고 있었다. 그러다가 열여섯 살이 되던 1945년에 대규모 공습이 있었고, 히로시마와 나가사키에 연이어 원자폭탄이 투하되었다. 결국 일본은 공포심과 더불어 막대한 피해 때문에 굴욕적으로 항복하기에 이른다. 이제 막 예술을 하기로 마음먹은 구사마에게 물리적, 경제적, 도덕적 파탄에 이른 국내의 혼란한 상황은 방해가 될 뿐이었다.

구사마는 그 세대 일본인으로서는 처음으로 미국으로 건너가 활동한 예술가 가운데 한 명이었다. 1957년에는 시애틀, 1958년에는 뉴욕에 머물며 물방울 무늬 연작과 〈무한 그물 Infinity Net〉을 발표하면서 빠른 속도로 명성을 쌓아갔다. 그 무렵 미술계는 미니멀리즘Minimalism 운동이 주도하고 있었고 그녀의 작품은 이를 반영한 것이었다. 당시 예술가들은 환원주의적 방식을 극도로 모색하던 중이었다. 구사마는 어린 시절부터 그물 모양과 물방울 무늬가 불안정한 심리 상태에 도움이 된다고 생각해 이를 작품에 활용하기 시작했다.

1973년에는 예술가로서는 거의 무명이나 다름없던 일본으로 돌아왔다. 그녀의 고국은 과거와는 전혀 다른 나라가 되어 있었다. 일본은 이제 비약적으로 발전해 세계적으로 번영한 국가였다. 일본의 미술계 역시 서양의 문화 발전과 긴밀한 연계를 이루고 있었다.

구사마에게 정신 질환 증세가 처음 나타난 것은 모국으로 돌아온 지 2년이 지난 뒤였다. 1977년에는 도쿄의 한 정신병원에 자발적으로 입원했고, 줄곧 그곳에 머물렀다. 그리고 병동 근처에 특별히 작업실을 마련해 사용했다. 1990년대에 들어서자 사람들은 그녀의 작품에 다시금 흥미를 보이기 시작했다. 가장 먼저 주목을 받은 작품이 ‹무한 거울의 방-남근 들판›이었다. 구사마는 이전의 작품을 새롭게 해석해 다시금 제작했다. 그러다가 이후 2009년에는 막대한 수의 회화 작품을 새로 제작했다.

구사마의 작품에서 그녀의 별난 인격, 즉 페르소나를 분리하기란 어려운 일이다. 반세기가 넘도록 자신의 작품과 함께 혹은 그 안에서 자세를 취하며 찍은 숱한 사진을 볼 때, 본인역시 작품과 페르소나가 연결되어 있다는 사실을 의식하고 있다는 인상을 받는다.

Ⓣ 이론적 이해

페미니즘 이론에서는 역사적으로 사회에서 남성의 우위란 남성적 시선에 따라 개인의 자아 인식 방식이 결정된다고 지적해왔다. 어떤 의미에서는 여성 스스로 남성의 욕망의 대상이 된다. 그렇기에 페미니즘의 우선적 목표는 남성 우위의 시각에서 비롯한 통제에서 벗어나 자아 형성 과정을 해방하는 것이다.

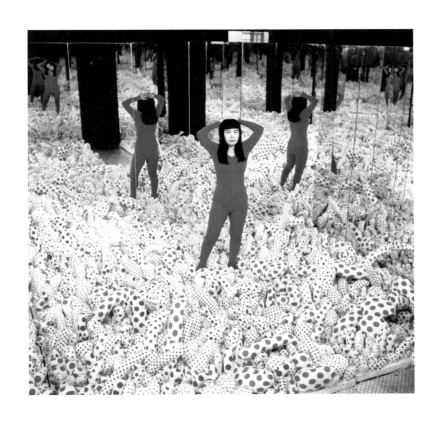

⟨무한 거울의 방-남근 들판⟩에서 자세를 취한 구사마 야요이,
뉴욕 카스텔라네갤러리, 1965

작품을 통해 구사마는 객관화 과정에 의문을 제기한다. 〈무한 거울의 방-남근 들판〉에서는 거울과 정력을 상징하는 남근만 이 반복되어 확산된다. 이를 통해 가부장제 사회에 만연한 통상적 상황은 와해될 위기에 내몰린다. 작품은 나르시시즘이 만들어낸 환상을 극대화하는 동시에 그것을 무너뜨릴 수 있는 극한까지 몰고 간다. 이는 의식을 지배하는 가부장제에서 잠재적으로 벗어날 수 있게 한다. 구사마는 자아가 환상에 불과할 뿐이며, 인간은 다른 모든 것과 하나라는 생각을 시각적으로 흥미진진하게 표현한다.

정신 분석학에서는 자궁에서의 기억을 통해 원시적 무한성에 대한 인식을 추적할 수 있다고 주장한다. 자궁의 기억은 태어나기 전 그리고 아버지가 끼어들기 전 어머니와 하나가 되어 있다는 행복감으로 충만하다. 아버지는 어머니와의 일체감을 파괴하는 사람이다. 처음으로 거울을 본 아기는 또 다른 완전체와 마주하게 된다. 그리고 다른 존재라 인식했던 것이 사실은 반사된 자신의 모습이라는 사실을 깨닫는다. 이와 같은 자아 인식은 근본적으로 나르시시즘의 성향을 가진다. 눈에 보이는 모든 대상에 자신의 모습을 투영하고 사물들을 양립할 수 없는 별개의 부분으로 구분한다.

마크 로스코(148쪽 참고) 편에서 언급했듯이 프로이트는 상대적으로 체계화가 덜된 자아감을 갈구하는 감정을 '대양감'이라 칭하고, 그것을 '열반의 원칙Nirvana Principle'이라 명명해 위험한 증상으로 간주했다. 이를 통해 동양 문화에서는 경계 없는 융합의 경험이야말로 꾸준히 연구해야 할 대상이며, 서양과 달리 그러한 경험을 깨달음의 잠재적 신호로서 적극 권장한다는 사실을 알 수 있다.

구사마의 작품은 이와는 다르게 체계적이고 합리적인 절차

를 갖춘 세계관을 통해 요긴하게 해석하여 관람객이 합일성을 자각할 수 있게 한다. 불교에서는 자아란 근본적으로 환상에 불과하며, 현실적 명상과 육체 수련으로 깨달음을 얻고자 하면 '비아非我'를 받아들일 수 있다고 강조한다. 일본 불교에서 가장 중요한 상징은 '인드라 망Indra's net'이다. 이론에 따르면 인드라 망은 모든 방향으로 무한히 뻗어 나가며 매듭에 박힌 보배 구슬이 끊임없이 이 구조를 증식해나간다. 이는 무한히 반복되는 우주 만물의 상호 의존성이라는 심오한 진리를 시각화한 것이다.

오늘날의 인드라 망은 인터넷에서 할 수 있는 경험에 대한 적절한 비유로 언급된다. 디지털 자료가 가지는 정보의 저장성과 파급력은 무한히 확장되는 듯하다. 포털 사이트에 '구사마 야요이'라는 키워드를 입력하면 0.48초 만에 26만 4,000건의 검색 결과가 나오는 것을 볼 수 있다.

(H) 역사적 이해

〈무한 거울의 방-남근 들판〉이 첫선을 보인 것은 1965년 뉴욕 카스텔라네갤러리Castellane Gallery에서였다. 《무한 거울의 방》 연작 중 첫 번째 작품이었다. 이후 구사마는 거울의 원리를 응용해 20점이 넘는 작품을 만들었다. 이제는 더할 나위 없이 유명한 작품들이다.

1960년대 초반 구사마는 물방울 무늬 조각과 지루할 정도로 반복되는 〈무한 그물〉 회화를 만들었다. 그녀는 거울을 설치한 작업실에서 홀로 작품을 만들기 시작하면서 소모적이고 반복적인 작업에 몰두했다. 이는 어느 면에서는 자기가 진짐을 덜어내는 과정이기도 했다. 그리고 이후에 전시 공간에

〈무한 거울의 방-남근 들판〉을 설치했다. 구사마는 상이 반사되는 성질을 가지는 공간의 벽 덕분에 신체적 한계를 극복할 수 있었다. 관람객은 작품에 참여할 수 있었다. 회화 작품은 3차원적 행위 예술이 되었다. 이런 식으로 작품의 성질이 바뀐 전례는 미국 화가 앨런 캐프로Allan Kaprow의 작품 〈해프닝Happening〉을 비롯한 1950년대와 1960년대의 일부 작품에서도 찾아볼 수 있다. 하나같이 관람객을 작품에 끌어들여 예술과 삶의 경계를 무너뜨린 작품들이었다.

구사마가 1960년대에 긴밀하게 관여한 네덜란드의 '눌Nul', 독일의 '제로Zero'라는 예술 집단은 또 다른 판단 기준을 내세웠다. 그들은 공空, 거울, 전등, 동역학으로 다양한 시도를 꾀했다. 더 오래 전으로 거슬러 올라가면 20세기 이탈리아의 신예술 운동인 미래파Futurismo 예술가와 반이성, 반도덕, 반예술을 표방하는 다다이스트Dadaist의 영향까지도 받았다. 예술과 삶을 융합하려는 시도는 적어도 19세기 중반, 독일 작곡가 리하르트 바그너Richard Wagner가 말한 '총체적 예술 작품 Gesamstkunstwerk', 나아가 종교 미술의 핵심을 이루는 더 일반적인 신념으로 거슬러 올라간다. 바로 예술 작품이 단순한 미학적 경험에 그치지 않고 변화해야 한다는 생각이다.

그러나 일본인 예술가 구사마는 더 친숙한 동양의 철학과 종교, 예술적 개념에서도 큰 영향을 받았다. 실제로도 동양 문화는 서양의 추상 개념에 중요한 동기를 제공하기도 했다. 1940년대부터 일본의 선불교 널리 퍼졌다. 선불교가 서양 미술에 미친 영향력은 캘리그라피가 가지는 역동성, 공이나 무라는 개념에서도 나타난다. 따라서 구사마의 문화적 배경은 서양 미술의 동향과 중요한 방법론으로 연결되어 있다.

미학적 이해

구사마의 작품에 나타나는 정신 병리학적 측면에만 주목한다면 미학적 사고가 가지는 기능을 간과할 우려가 있다. 그러한 미학적 사고를 거치면서 작품은 균형을 이루게 된다. 그리고 이를 통해 잠재적으로 압도적일 수 있는 정신적인 강박은 의식적 절차를 통해서 치유된다.

구사마에게 뉴욕 미술계는 불안한 정신 질환에서 벗어날 수 있는 일종의 안식처였다. 그 당시 지배적이던 미학 개념이 중시하던 형식에 대한 관심 덕분이었다. 그녀는 자신과 문화적 배경을 공유하는 듯 보이는 비슷한 성향의 예술가들을 통해 아방가르드와 손을 잡을 수 있다고 생각했다. 이들 집단은 정서적 거리감을 강조하는 한편 시각적으로는 단순함과 평면성, 반복되는 형태, 단일 색상의 사용, 전면적 창조, 통일감 있는 구도를 선호하는 데 중점을 둔다.

서양 미술의 형식 언어에 대한 의미 부여는 미국에서 주로 물질적이고 실용적인 관점에서 이루어졌다. 여기에는 예술 작품이 환상을 몰아내기 위해 근원적이고 구체적인 특질을 갈고 닦아야 한다는 환상을 몰아내기 위해 생각이 담겨 있다. 하지만 구사마는 고국인 일본의 미학을 통해 이러한 형식적 관심을 전용轉用한다. 〈무한 거울의 방-남근 들판〉에서는 입체적 공간에 미국 미니멀리즘에서 추구하는 예술적 특징을 적용해 무한감을 더 충분히 설명하고자 했다. 〈무한 거울의 방-남근 들판〉을 마주한 사람은 작품의 일부가 된다. 그렇기에 서양 미술에서 중요한 전제로 삼는 미학적 거리감은 큰 폭으로 줄어든다. 작품이 관람객에게 지성과 감성을 반추할 수 있는 공간을 제공하는 탓이다. 거리감이 사라진 자리는 참여의 미학이라는 새로운 가능성이 차지하게 된다.

(M) 경제적 가치

1960년대 초반부터 특히 네덜란드에서 구사마의 작품은 긍정적인 반응을 얻었다. 네덜란드는 전 세계를 통틀어 구사마의 전시회가 가장 자주 열린 곳이다. 따라서 2010년에 로테르담 보이만스반뵈닝겐미술관Museum Boijmans Van Beuningen에서 〈무한 거울의 방-남근 들판〉을 구입한 것은 사실 놀라운 일이 아니다. 미술관 측이 웹사이트에 설명했듯이 '작가가 어떤 면에서는 관대함을 보였던 덕에' 작품을 소장할 수 있었다. 1965년에 처음 만든 작품은 한시적 전시를 위한 것이었기에 더는 존재하지 않는다. 따라서 미술관이 소장 중인 작품은 1998년에 새로 만든 것이다. 바닥에서 천장까지 거울로 만든 벽으로 뒤덮인 공간에 전시된 작품은 원작과는 다르다. 1965년도 작품은 면적이 약 25제곱미터인 공간에 거울을 설치한 것으로, 당시에는 벽이 천장까지 닿지는 않았다.

구사마는 생존하는 여성 화가 중 최고 수준의 수입을 벌어들인다. 2017년 하반기에는 경매에서 생존 여성 화가의 작품 중 가장 높은 낙찰가를 기록했다. 연작 《무한 그물Infinity Net》 중 1960년 작품 〈흰색 No. 28White No. 28〉은 2015년 뉴욕 크리스티경매에서 710만 9,000달러에 팔렸다. 150만-200만 달러였던 예상가보다 몇 배나 많은 금액이었다.

2017년부터 2019년까지 〈무한 거울의 방-남근 들판〉 등을 포함한 〈구사마 야요이: 무한 거울〉 순회전은 폭발적인 인기를 끌었다. 이 전시회는 2017년 초 워싱턴 허시혼뮤지엄과 조각 공원Hirshhorn Museum and Sculture Garden이 세운 최다 관객 기록을 경신했다. 같은 해 하반기에 로스앤젤레스의 더브로드The Broad에서 열린 구사마 야요이 전시회 입장권 5만 장은 판매 시작 한 시간 만에 매진되었다.

회의적 시선

어디서든 눈길을 사로잡는 구사마의 작품 양식은 오늘날 기술 사회의 과도한 감각에 시달리는 현대인의 뇌를 자극한다. 〈무한 거울의 방-남근 들판〉은 어떤 점에서는 이내 사라져버릴 강렬한 자극을 주는 작품이다. 작품을 접했을 때의 경험은 신선하지만, 거기에는 인간미가 결여되어 있는 측면도 존재하며, 불가피한 느낌도 준다. 관람객은 시각적 확산에 굴복하는 것 외에 다른 선택권이 없으며 이를 통해 신선함에 대한 잠재적 반작용이 일어난다.

구사마는 고백에 집착하는 대중문화에 양분을 공급하고 그것을 바탕으로 성장했다. 논란의 여지는 있지만, 자신의 심리적 건강 상태를 공유하겠다는 결심은 고도로 발달한 나르시시즘을 향한 호소이다.

그리고 최근의 '셀카' 문화와도 찰떡궁합인 듯 보인다. 해시태그 '거울의 방'은 뜨거운 인기를 누리고 있다. 최근 그녀의 전시장을 찾은 많은 관람객은 작품 앞에 줄을 서서 기다리다 사진을 찍는 자신의 모습을 찍을 수 있다. 2017년 11월 9일자 《가디언The Guardian》지에는 다음과 같은 기사가 실렸다. "더 브로드 인스타그램 계정에서 찾을 수 있는 위치 정보 덕분에 구사마의 거울 작품 앞에는 수없이 많은 개인, 연인, 어린이 관람객이 휴대전화를 들고 인산인해를 이룬다."

1960년대에 선보인 구사마의 작품들은 실로 자유롭고 도전적인 경험이었다. 순수한 마음을 반영한 인드라 망과 달리 오늘날 구사마의 작품은 관람객에게 당대의 끝없는 나르시시즘을 투영한 거울을 보여준다.

Ⓝ 주석

1 Quoted in Jo Applin, Infinity
 Mirror Room-Phalli's Field,
 Afterall Books, 2012, p. 1.

2 Ibid., p. 77.

3 Interview with Midori Matsui
 in Index Magazine, 1998,
 http://www.indexmagazine.com/
 interviews/yayoi_kusama.shtml
 (visited 25 March 2018)

4 Quoted in Alexandra Monroe,
 'Obsession, Fantasy and Outrage:
 The Art of Yayoi Kusama' in
 Bhupendra Karia (ed.), Yayoi
 Kusama: A Retrospective, exh.
 cat., Center for International
 Contemporary Arts, New York,
 1989. Available online at: http://
 www.alexandramunroe.com/
 obsession-fantasy-and-outrage-
 the-art-of-yayoi-kusama/
 (visited 25 March 2018)

Ⓥ 참고 전시

그 밖의 ‹무한 거울의 방›:

미국 로스앤젤레스, 더브로드,
 ‹Infinity Mirrored Room-The
 Souls of Millions of Light
 Years Away›, 2013

덴마크 홈레베크Humlebaek,
 루이지애나현대미술관, ‹Gleaming
 Lights of the Soul›, 2008

미국 피츠버그, 매트리스팩토리뮤지엄,
 ‹Infinity Dots Mirrored Room›,
 1996

미국 피닉스, 피닉스아트뮤지엄,
 ‹You Who Are Getting Obliterated
 in the Dancing Swarm of
 Fireflies›, 2005

일본 도쿄, 구사마야요이미술관

홍콩, 마담투소박물관 (includes a wax
 figure of the eighty-seven-year-old
 Kusama in an entire gallery
 devoted to the artist)

일본 마쓰모토시, 마쓰모토시립미술관

미국 뉴욕, MoMA

영국 런던, 테이트모던

(M) 참고 영화

‹Yayoi Kusama's Self-Obliteration›,
주드 얄쿠트[Jud Yalkut] 감독,
구사마 야요이 각본, 1968

‹Yayoi Kusama: I love Me›,
다큐멘터리, 마쓰모토 다카코[松本貴子]
감독, 2008

(R) 참고 도서

Jo Applin, Infinity Mirror Room—
Phalli's Field, Afterall Books, 2012

Bhupendra Karia (ed.), Yayoi
Kusama: A Retrospective, exh.
cat., Center for International
Contemporary Arts, New York,
1989

Yayoi Kusama, Infinity Net: The
Autobiography of Yayoi Kusama,
University of Chicago Press, 2011

Frances Morris (ed.), Yayoi Kusama,
exh. cat., Tate Modern, London,
and Whitney Museum of
American Art, New York, 2012

Akira Tatehata, Laura Hoptman,
Udo Kultermann and Catherine
Taft, Yayoi Kusama, revised and
expanded ed., Phaidon Press, 2017

Mika Yoshitake and Alexander
Dumbadze (eds), Yayoi Kusama:
Infinity Mirrors, exh. cat.,
Hirshhorn Museum and Sculpture
Garden, Seattle Art Museum,
The Broad, Los Angeles, Art
Gallery of Ontario, Toronto, and
the Cleveland Museum of Art,
2017-2018

Lynn Zelevansky, Laura Hoptman,
Akira Tatehata and Alexandra
Munroe, Love Forever: Yayoi
Kusama, 1958–1968, exh. cat.,
Los Angeles County Museum
of Art and Museum of Modern
Art, New York, Walker Art
Center, Minneapolis, Museum
of Contemporary Art, Tokyo,
1998-1999

요제프 보이스
JOSEPH BEUYS

더 팩
The Pack

1969

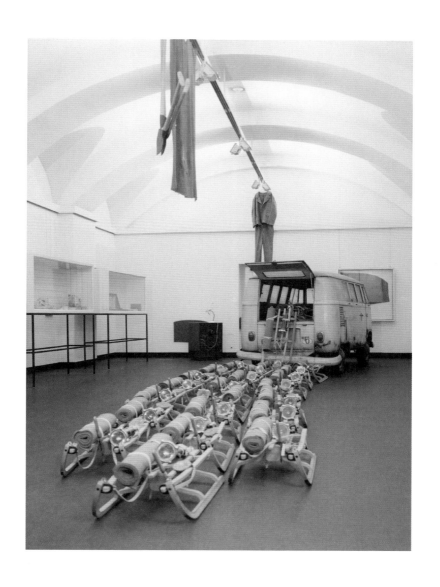

멀티미디어 설치 미술, 가변 크기, 독일 헤센주 헤센카셀주립뮤지엄

1960년대에 많은 예술가는 작품과 작가 양쪽에 대한 확장된 개념을 연구했다. 요제프 보이스Joseph Beuys, 1921-1986는 그중 주요 인물 가운데 한 명이다. 한때는 도발 그리고 미술의 경계를 시험하는 행위가 특기라 할 수 있는 전 세계 미술가들의 모임 '플럭서스Fluxus'와 긴밀한 관계를 맺기도 했다. 하지만 특정한 미술 사조로 보이스를 분류한다면 그의 변화무쌍한 기질을 정당하게 평가할 수 없을 것이다. ⟨더 팩The Pack⟩은 보이스의 작품에서도 가장 자전적이라 할 수 있다. 작가가 직접 들려주는 그의 생애는 신화적 기운을 풍긴다. 그렇기 때문에 흡사 죽었다가 부활한 영웅의 이야기처럼 들리기도 한다. 실제로도 보이스는 작가 자신이 곧 작품이 되는 순간을 보여주고자 했다.

(H) 역사적 이해

〈더 팩〉은 폭스바겐 캠핑용 밴에 달린 스물네 개의 썰매로 만든 작품이다. 돌돌 말린 펠트 천, 동물성 지방 덩어리, 손전등이 실린 썰매들은 대형을 이루어 특정한 방향을 향해 달려가는 것처럼 보인다. 요제프 보이스는 〈더 팩〉을 구성하는 다양한 오브제가 인간의 끝없는 욕망과 투쟁을 암시하는 개인적 상징으로 기능한다고 보았다.

썰매에 실린 물건들은 모두 생존에 필수적인 장비이다. 작가의 설명에 따르면 "손전등은 지향성을, 펠트 천은 보호, 지방은 먹거리에 해당한다."[1] 폭스바겐 밴은 기술의 지배가 만연한 현대 독일 사회를 상징하는 것일 수 있다. 한편으로는 이 자동차가 그런 것처럼 기술이 가진 잠재력이 인간을 해방하는 수단이라는 작가의 생각을 표현한 것이라 생각할 수도 있다. 당시 폭스바겐의 캠핑용 밴은 특히 히피 문화권에서 인기를 누렸기 때문이다.

작품 제목은 썰매들이 한 무리의 개나 늑대와 같다는 점을 암시한다. 이렇듯 동물의 세계를 언급한 데에서 인간이 위기에 처한 현대 사회에서 인위적 요소만으로는 살아남을 수 없다는 보이스의 생각이 드러난다. 실제로 보이스는 인간성을 구제해야 할 필요성이 절실하다고 생각했으며, 이는 그것을 실현할 수 있는 자연과의 접점을 통해야만 비로소 이루어질 수 있다고 믿었다.

"이것은 비상용 오브제, 꾸러미의 습격이다." 보이스는 이렇게 말했다. 그리고 저술가 캐롤린 티스달Caroline Tisdall은 다음과 같이 말했다. "비상시에 폭스바겐 밴은 유용성에서 한계를 보인다. 그렇기 때문에 생존을 보장받으려면 더 직접적이고 원시적인 수단이 필요하다."[2]

보이스가 〈더 팩〉을 제작했을 당시의 독일은 여전히 냉전으로 분열 중이었다. 1961년 베를린 장벽이 세워지면서 베를린은 동독과 서독으로 뚜렷하게 분열되었으며 외견상으로는 그 상태가 영원히 지속할 것 같았다. 1960년대 중반부터 학생들이 주도하는 민주화 운동이 서유럽 전역에서 힘을 키워나갔다. 보이스는 독일에서 나타나고 있는 현상들에 깊이 연관되어 있었다. 그 무렵 독일에서는 더 강렬한 민주주의, 나치가 저지른 과거 행적의 청산, 비핵화, 미국의 소비지향주의에 대한 거부, 베트남을 상대로 한 제국주의적 간섭에 대한 저항이 필요하다는 목소리도 커지고 있었다.

1967년에는 독일 민주공화국 역사상 가장 큰 규모의 시위가 일어났는데 여기에 가담한 이들은 매우 무자비하게 진압당했다. 1968년 5월에는 유럽 전역에서 시위가 벌어졌다. 가장 극단적인 시위는 파리에서 일어났고, 서독에서도 시위의 물결이 넘실거렸다. 하지만 사람들이 기대하고 있던 혁명은 일어나지 않았다. 결국 1969년에는 급진파 사이의 분위기가 환멸과 머지않아 다가올 재앙의 기운으로 급속하게 바뀌었다.

(B) 전기적 이해

독실한 기독교 신자인 부모 밑에서 외아들로 태어난 보이스는 나치 집권기에 성인이 되었다. 10대에 그는 나치가 조직한 청년단인 히틀러유겐트Hitlerjugend에 입단했고 제2차 세계대전 중에는 독일 공군에 입대했다. 그는 이때 인생에서 가장 중요한 경험을 했다고 주장한다. 1943년 겨울, 그가 타고 있던 비행기가 크림반도에서 격추당한 것이다. 보이스를 구조한 이들은 중국 유목 민족인 타타르족Tatar이었다. 그들은 보이스의

체온을 유지시키기 위해 몸에 지방을 문질러 바르고 펠트 천을 휘감았다. 이를 계기로 지방과 펠트 천은 보이스에게 자비로운 생명력이라는 원시적 상징을 나타내게 되었다.

보이스는 독일인이 나치즘 때문에 짊어지게 된 깊은 죄책감을 통렬히 인식하고 있었다. 카를 융은 1945년에 쓴 글에서 독일인의 집단적 죄책감이 가지는 본질을 두고 다음과 같이 말했다. "그것은 정당성이나 부당함과는 무관하다. 아직 보상하지 못한 범죄의 현장에서 피어오르는 검은 구름이다. 그것은 정신적인 현상이며 독일인 모두가 유죄라는 주장은 비난이 아니다. 그저 사실을 말한 것에 불과하다."[3] 그러나 일반적으로 독일 국민 대다수는 감정의 억제를 통해 트라우마에 대처하는 방안을 모색했다.

보이스가 생각하기에 특히 홀로코스트를 비롯해 나치즘으로 벌어진 비극은 1920년대부터 1930년대까지 독일에 만연하던 사회 문제 때문에 일어난 것이라기보다는 독일 사회가 서구에서 팽배하던 합리주의 문화에 특히 민감했기 때문이다. 이러한 문화에서 논리와 분석, 효율성, 현실적 목표는 인간의 본성을 지배하고 왜곡한다.

보이스는 나치즘 때문에 생긴 정신적 상처뿐 아니라 서구 사회에 만연해 있던 불안감을 치유할 수 있는 유일한 방법은 원시적 단계의 인간 본성과 관계를 형성하고 훨씬 더 건강한 생활 방식으로 재결합하는 것이라 주장했다. 그리고 삶과 예술을 분리하는 것은 인위적인 것이라 생각했다. 게다가 현대 사회의 상처를 치유할 수 있는 새로운 예술의 원칙은 사회의 분열을 봉합하는 데에 있다고 믿었다. 보이스가 생각하고 있던 전통 사회에서 예술가가 맡은 역할은, 인간과 정신세계를 연결시켜 심신의 병을 낫게 하는 개인, 다시 말해 영매와 비

숫한 것이었다.

보이스는 자신의 작품을 치유와 연관 지어 이야기하며 자신을 영매와 같은 존재로 묘사하곤 했다. 또한 인간의 생존 의지에 낙관적으로 바라보았다. 그는 사람들이 좋은 것, 아름다운 것을 추구하는 타고난 성향과 욕망이 있다고 생각했다. 그러나 불안정한 사회에 사는 예술가들은 미학적 쾌락과 정신적 통찰력을 추구하는 오브제를 만드는 것 이상으로 활동 영역을 넓혀야 한다고 믿었다. 보이스는 갤러리에서 벌이는 의례적 활동에 참여했을 뿐만 아니라 1967년 독일학생당German Student Party을 설립하는 과정에도 도움을 주었다.

이후 1975년에는 다른 사람들과 손을 잡고 창의성과 학제 간 연구를 위한 자유국제학교Free International University of Creativity and Interdisciplinary Research를 설립했고, 1980년에 창립된 서독녹색당The West German Green Party의 창립 멤버가 되었다.

보이스는 예술가가 선견지명이 있는 예언자라는 특별한 역할을 맡아야 한다는 후기 낭만파의 전통을 따른다. 작가가 만들어낸 카리스마 넘치는 페르소나는 현대미술에서 가장 두드러지는 특징 가운데 하나이다. 그는 항상 펠트 천 모자와 어부가 걸치는 웃옷을 입고 대중 앞에 나타났으며 숱한 공연과 강의, 대중과 함께 하는 토론, 교수 활동, 정치 활동으로 문화계에서 유명 인사가 되었다. 그렇게 대중 앞에 섰던 보이스의 모습은 이제 수많은 사진 속에서나 볼 수 있다.

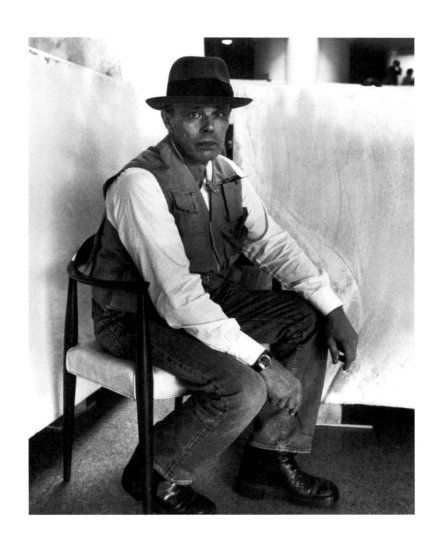

뉴욕 구겐하임뮤지엄에서 요제프 보이스,
알프레드 아이젠슈테드^{Alfred Eisenstaedt} 사진, 1979

(A) 미학적 이해

〈더 팩〉에서 보이스는 빈곤하고 비예술적인 물체를 사용했는데, 이는 그의 작품에서 전반적으로 나타나는 특징이다. 마르셀 뒤샹의 '레디메이드 개념'에서 작업을 시작한 그는 일상에서 찾을 수 있는 사물에 특별한 상징을 부여했다. 그리고 그 과정에서 상상력이 가진 힘을 이용해 평범한 것을 특별하게 만들어내는 인간의 능력에 믿음을 가진다. 보이스는 대리석이나 청동을 재료로 활용하기보다 일상에서 쉽게 볼 수 있는 것들, 다시 말해 미학적 감상을 위한 소재보다 실질적이고 유용한 가공물을 선호하는 편이다.

대중은 보이스의 작품을 통해 주의 깊게 배열한 형태와 색으로 미학적 경험을 얻을 수 있을 것이라 기대하지만, 그렇지는 않다. 하지만 미학에 대한 우리의 이해도를 넓혀 실용 지식과 목표가 품는 영역에서 배제된 것을 포용해 인지할 만한 가치가 있는 대상에 관심을 둔다면, 〈더 팩〉을 비롯한 보이스의 작품 대다수는 포스트모더니즘 작품들과 마찬가지로 미학적 대상으로 이해할 수 있다.

한 예로, 심미적 경험의 전제 조건이라 할 수 있는 액자나 좌대는 작품을 에워싸거나 올려놓는 역할을 한다. 그 덕분에 작품은 다른 세상과 분리된다. 보이스의 작품에서 캔버스의 틀이나 작품 주변을 둘러싼 공간은 미술관의 벽과 바닥까지 확장된다. 이것으로 보이스는 작품이 설치되는 공간과 작품을 통합해, 공간을 작업 그 자체로 볼 수 있게 한다.

더욱 중요한 점은 보이스가 확장한 미학의 핵심에 그가 말한 '사회적 조각Social Sculpture'의 개념이 담겨 있다는 사실이다. 이런 작품을 제작하는 과정에서는 정치의식과의 결합이 수반된다. 보이스는 별도 공간에서 작품을 감상하기보다 작

업에 매료된 관객이 작품에 능동적으로 참여하길 바랐다. 이를 위해 뒤샹의 주장을 따르는 것은 물론 작품을 좀 더 이상적인 관점으로 볼 때 모든 대상은 잠재적으로 예술 작품이 될 수 있다고도 생각했다. 즉 생명의 모든 측면은 창의적으로 변화할 수 있다고 보았다.

(E) 경험적 이해

〈더 팩〉을 처음 조우한 관람객은 자신이 실존하는 공간과 작품이 존재하는 환상적이고 회화적인 공간 사이의 간격과 심리적 거리감이 그리 멀지 않다고 깨닫게 된다. 그 간극에 끼어드는 만들어진 이미지나 소재와 같은 수단은 실제 공간에 존재하는 현실적 사물로 대체된다. 작품 주변을 둘러보면 그것이 일상 속 요소로 구성되었다는 점을 알 수 있다.

하지만 보이스가 익숙한 소재로 만들어낸 더미를 보고 그것이 타당하다고 생각하면서도 동시에 혼란스러울 수 있다. 일부 관람객이 보기에 〈더 팩〉 속 지방 덩어리는 작가의 의도보다 긍정적인 인상이 덜해 보일 수 있다. 회색 펠트 천은 따스한 보온재라기보다는 나치의 제복을 연상시킨다. 여러 의미로 해석할 수 있는 열린 작품은 매우 다양한 범주의 잠재적 의미를 제시하기 때문에 이에 속하는 보이스의 작품은 모호하게 느껴지기도 한다. 혹은 이후에 누군가는 보이스가 명쾌하지 않거나 불친절한 임의성을 만들어냈다는 결론에 도달하기도 할 것이다.

관람객이 수동적인 자세에서 벗어나 '사회적 조각'과의 협업자로 바뀌어야 한다는 것이 보이스가 생각한 핵심이었다. 그는 누구나 예술가가 될 수 있다고 단언했다. 즉 우리는 모두

예술적으로 행동할 수 있다. 예술은 숙련된 기술이나 직업이 아닌, 삶의 방식이며 사고방식이기 때문이다.

(T) 이론적 이해

보이스는 자신의 주장과 인터뷰를 통해, 오늘날의 서구 사회는 이성에 지나치게 의존한 나머지 불균형을 초래했다고 말했다. 과학의 발전과 기술을 이용한 지배에 필요한 합리주의적 사고방식에 사회는 중독되었다. 이러한 흐름에 대응하고자 했던 보이스는 의식이 가지는 신비롭고 비이성적이며 본능적인 면에 주목하게 되었다. 그리고 현대 사회가 '다시금 마법에 걸렸으면' 하는 바람을 품었다.

예수 그리스도부터 독일 철학자 루돌프 슈타이너Rudolf Steiner까지, 다방면을 아우르는 사상에 대한 연구는 보이스에게 많은 영향을 끼쳤다. 그중에서도 특히 슈타이너의 인지학에 영감을 받은 보이스는 개인과 사회 양면의 변화를 위해 창조적인 에너지를 사용하면서 직관과 상상력을 결합해 현대인의 정신을 말살하는 힘에 대항할 수 있다고 확신하게 되었다. 슈타이너의 인생 철학을 통해 사회의 전통과 과학의 발전을 결합했다. 이는 심신과 영혼을 한데 모으는 현실적 체계를 구축하기 위해서였다. 발도로프 교육망Waldorf schools network을 설립하는 일도 여기에 포함된 작업이었다.

슈타이너에게 영감을 받은 보이스는 예술이란 전문화된 직업이 아닌, 심신의 합일이라는 인간 욕구를 강조하는 일반적 삶의 태도로 받아들여야 하다고 생각하게 되었다. 따라서 예술적 삶의 태도는 만인의 삶 곳곳에 스며들어야 한다.

1972년 보이스는 포스터를 만들어 슈타이너가 주장한 행

동주의적 사회 철학을 널리 알렸다. 그 포스터에는 사회의 변화가 인간에서 시작되어야 한다는 뜻의 '우리는 혁명이다La Rivoluzione siamo Noi'라는 문구와 앞을 향해 걸어가는 자기 모습이 함께 담겨 있었다.

(S)　회의적 시선

보이스는 신화를 꾸며내는 데 능숙한 인물이었다. 미술계에서는 자작극이 흔하다고는 하지만, 일부 증인들이 보이스의 자전적 일화를 반박한 사실을 잊어서는 안 된다. 한 예로, 그가 탄 비행기가 추락한 지역에는 타타르족이 없었다는 이야기도 있다. 보이스가 자신이 직접 구축한 자기에 대한 숭배심을 이용해 행위를 정당화한 데에는 그가 그토록 반대하던 전체주의적 정치 역시 관련이 있다고 생각할 수 있다.

이제 보이스는 고인이 되었다. 그렇더라도 남아 있는 그의 작품을 접한 사람들은 작가의 개성이 묻은 작품에서 가치가 되살아나기를 바랄 수 있을까? 강한 존재감을 보이던 그의 페르소나가 더는 존재하지 않는 지금도 가능한 일일까? 범상치 않은 철학 사상과 소재를 자유자재로 다루던 보이스의 방식을 그저 수업을 경청하는 학생처럼 수동적으로 받아들이는 것은 아닌가?

보이스가 자신의 의도를 전달하고자 선택한 재료들에는 고유한 특성이 담겨 있다. 이는 작품의 의미를 이해하기 어렵게 만든다. 썰매가 차 밖으로 튀어나오는 모습은 우스꽝스러워 보이기는 해도 순수했던 어린 시절의 놀이를 떠올리게 할 수도 있다. 하지만 다른 한편으로는 엉망으로 얼어붙은 땅 위를 위험하게 지나는 것처럼 보이기도 한다. 지방 덩어리와 펠

트 천은 특히 난해하다. 펠트 천은 온기와 안정감을, 지방 덩어리는 생존에 필요한 것을 상징한다.

이런 요소들을 이해하려면 보이스의 자전적 신화를 이해할 필요가 있다. 아마도 더 분명한 의미를 가지는 손전등은 암흑을 밝혀 길을 찾아주는 수단일 것이다. 이런 식의 모호한 요소들은 보이스의 작품에 일관성 있는 상징체계가 결여되어 있다는 사실을 의미하기도 한다. 보이스가 보여주는 상징들은 난해한 유물과도 같으며 대부분 주석의 힘을 빌리지 않고서는 이해할 수 없다.

주석은 현대미술의 '문지기'라 할 수 있는 동료 미술가와 평론가, 큐레이터, 학자, 수집가 들에게 효과적으로 영향력을 행사한다. 하지만 그 밖의 사람들에게는 그 영향력이 미치지 않는다. 설사 의미를 알려준다 한들, 고의로 애매하게 만들거나 지극히 사적인 의미를 담고 있으므로 타인이 이해할 수 있는 범위는 한정적이다.

보이스가 참여와 대화를 근간으로 하는 사회적 조각을 만들었음에도 관람객은 그의 작품을 정적이며 수동적으로 이해한다. 그리고 작품에 깊이 있게 다가가 각자의 경험에 비추어 보지만 감흥을 느끼지 못한다.

〈더 팩〉을 비롯한 보이스의 작품들이 미술관에 전시될 경우에는 큐레이터가 그 의미를 규정하게 되고, 작가가 그토록 중요시하던 개방성은 사라지게 된다. 이렇게 되면 그의 작품은 지극히 전통적 방식으로만 기능할 수밖에 없다. 설상가상으로 보이스가 변화를 주장했던 시대를 역행하는 작품들보다 그의 작품이 한층 더 국가나 사설 교육 기관이 만든 사회적 관습이라는 틀에 갇혀버린다.

'사회적 조각'이라는 개념은 예술이 상품이나 물품으로 전

락하는 것에 저항하고자 생각해낸 의도였다. 자본주의 체제에서 예술이 맡은 역할은 불평등과 착취에 기초한다. 보이스는 자신의 의도를 실현하기 위해 짧은 전시나 강연처럼 다양한 방식으로 지속해서 예술을 보여주고자 했다. 그뿐만 아니라 예술이 사회생활의 다른 측면과도 긴밀한 관계를 맺음으로써 그저 오브제에 그치지 않고 인간의 삶의 방식으로 변모하게 했다.

그런데도 미술계에서 존경받는 인사인 보이스는 필연적으로 시장이 선호하는 작가이다. 권위 있는 기관은 그의 관심사를 수용해 안전하게 목소리를 낼 수 있는 시위 장소로 기능하는 동시에 현 상태를 유지하도록 도와준다.

2017년 카셀미술관Staatliche Museen Kassel 안의 노이에갤러리 Neue Galerie에는 ‹더 팩›과 같은 공간에 한 작품이 전시되어 있었다. 이 작품은 천장에 펠트 천을 묶어 달아놓았는데 나방의 공격을 받아 훼손되었다. 미술관에서 바로 조치를 하지 않았더라면 썰매에 실려 있던 펠트 천이 다음 희생양이 되었을지 모를 일이었다. 대리석이나 동으로 조각품을 만드는 데는 다 그럴 만한 이유가 있는 것이다.

Ⓜ 경제적 가치

‹더 팩›은 현재 노이에갤러리의 영구 소장품 가운데 가장 중요한 작품이다. 미술관에서 1960년대부터 5년을 주기로 개최하는 ‹도쿠멘타Documenta›는 급진적 현대미술을 주제로 하는 매우 유명한 전시이다. 이 전시에는 보이스가 직접 참여하는 경우도 많았다. 1982년에 열린 제7회 ‹도쿠멘타›에서 보이스는 카셀 전역에 7,000그루의 참나무를 현무암과 함께 심자고

제안했다. 나무 심기는 보이스의 사망 후에도 계속되었다.

1969년에 만든 작품의 오브제와 똑같은 생존용품을 담은 썰매 한 대가 2011년 뉴욕 크리스티경매에서 35만 달러에 낙찰되었다. 총 쉰다섯 대의 썰매 가운데 하나였다. 모든 썰매에는 진품이라는 것을 보증하는 명판이 달려 있으며, 그중 다섯 대는 작가가 비매품으로 지정해두었다. 1970년에는 비교적 합리적인 가격인 75달러에 같은 모양의 썰매 여러 대를 판매하기도 했다.

N 주석

1 Quoted in Caroline Tisdall,
 Joseph Beuys, exh. cat., Solomon
 R. Guggenheim Museum,
 New York, 1979-80, p. 190.

2 Ibid., p. 190.

3 C. G. Jung, 'After the
 Catastrophe' (1945), in Essays on
 Contemporary Events, 1936-1946,
 Routledge, 2002, p. 62.

V 참고 전시

독일, 카셀: 1982년부터 보이스가 도시
전체를 대상으로 참나무를 심고
현무암 표석을 세움

뉴욕, 디아예술재단: 1988년 보이스가
갤러리 인근 도로에 참나무를 심고
현무암 표석을 세움

독일 다름슈타트,
헤센다름슈타트주립미술관

독일 베드부르크-하우 Bedburg-Hau,
모이란트궁전뮤지엄

프랑스 파리, 퐁피두센터,
국립근대미술관

영국 런던, 테이트모던

R 참고 도서

Alain Borer, The Essential Joseph
Beuys, ed. Lothar Schirmer,
Thames & Hudson, 1997

Jon Hendrik, Fluxus Codex,
Harry N. Abrams, 1988

Hannah Higgins, Fluxus Experience,
University of California Press,
2002

Alison Holland (ed.), Imagination,
Inspiration, Intuition: Joseph
Beuys and Rudolph Steiner, exh.
cat., National Gallery of Victoria,
Melbourne, 2007-8

Claudia Mesch and Viola Michely
(eds), Joseph Beuys: The Reader,
MIT Press, 2007

Gene Ray, Lukas Beckmann and
Peter Nisbet (eds), Joseph Beuys:
Mapping the Legacy, Distributed
Art Publishers, 2001

Mark Rosenthal, Joseph Beuys:
Actions, Vitrines, Environments,
exh. cat., Menil Collection,
Houston, Texas, and
Tate, London, 2004-5

Heiner Stachelhaus, Joseph Beuys,
Abbeville Press, 1991

Caroline Tisdall, Joseph Beuys, exh.
cat., Solomon R. Guggenheim
Museum, New York, 1979-80

로버트 스미스슨
ROBERT SMITHSON

나선형의 방파제
Spiral Jetty

1970

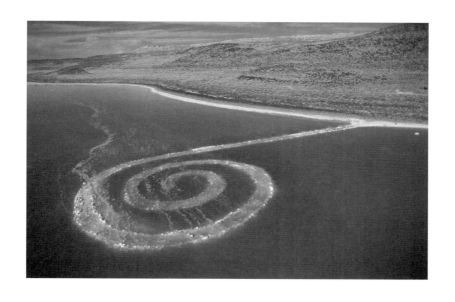

진흙, 침전 소금 결정, 바위, 냉수 코일, 457(직선 길이)×4.5m(너비),
미국 유타주 솔트레이크시티 그레이트솔트호, 뉴욕 디아예술재단 사진

앞서 등장한 사진은 로버트 스미스슨Robert Smithson, 1938-1973이 미국 유타주 솔트레이크시티Salt Lake City에서 북서쪽으로 160 킬로미터 정도 떨어진 그레이트솔트호Great Salt Lake 북동쪽 연안 로젤포인트반도Rozel Point Peninsula 위에 대지 예술 작품 〈나선형의 방파제Spiral Jetty〉를 완성한 직후 찍은 것이다.

무수한 시공간이 존재하는 이 작품은 단순하게 생각할 수 있는 대상이 아니다. 스미스슨은 〈나선형의 방파제〉를 만들면서, 현대미술 작가는 작품과 세상을 분리하려는 관습에서 벗어나 작품을 사유의 대상으로 만들어야 한다는 생각을 보여주었다. 예술가는 환경 속에서 몰두할 수 있고 압도적이며 숭고한 사건을 만들어내기 위해 힘을 쏟아야 한다. 바로 이것이 '총체 예술론A Total Work of Art'이다.

스미스슨은 이러한 목표를 추구하기 위해, 그저 규모가 압도적인 단일한 설치 작품을 대지에 착상하는 데 그치지 않았다. 프로젝트에는 영화와 기록 사진 그리고 에세이도 포함되었다. 결과물에 반영한 참여라는 미학은 한 세기를 거치는 동안 서서히 힘을 얻었다. 스미스슨은 자신의 작품이 독립적, 정적, 완성형이라기보다는 본질적으로는 개방되어 있으며 관람객의 참여로 완성된다고 여겼다.

(E) 경험적 이해

〈나선형의 방파제〉는 활기를 불러일으키는 작품으로 관람객은 적극적으로 경험해야 한다. 이 작품을 보러 가는 길은 마치 성지 순례와도 같다. 길이 험한 탓에 작품을 관람하려면 지상고地上高가 높은 트럭이나 차를 타고 이동해야 한다. 로버트 스미스슨은 갤러리 밖에 있는 도시 환경에 작업한 덕에 작품 크기를 거대하게 만들어 자연환경의 일부로서 배치할 수 있었다. 〈나선형의 방파제〉 앞에 선 사람은 한없이 작아진다. 하지만 전체 길이는 약 121킬로미터, 폭은 약 80킬로미터에 달하며 사해만큼 물이 짭짤한 그레이트솔트호에 비하면, 그리고 끝없이 펼쳐지는 듯한 사막의 관목지와 먼 산들에 비하면 작품 역시 소소하다. 작품은 방대한 공간 속에서 일종의 초점으로 기능하며 주변 환경이 작품과 관람객을 둘러싼다.

스미스슨이 작품을 만든 해에 제작된 영화 속 항공 사진은 작품이 배치된 공간의 광활함, 색색으로 빛나는 호수에 비친 찬란한 태양을 보여준다. 작품을 따라 내부 중심점을 향해 달려가는 스미스슨의 모습을 담은 시퀀스도 담겼다. 호숫가에서 작품의 중심과 후면을 따라 거니는 행위 역시 〈나선형의 방파제〉를 감상하는 경험에서 본질적인 부분이므로 관람객은 작품에 적극적으로 참여하게 된다.

〈나선형의 방파제〉에 심오한 변형적 경험이 잠재되어 있다는 사실을 인지한 스미스슨은 이렇게 말했다. "어떠한 생각이나 개념, 체계, 구조, 추상이 없더라도 근거 있는 실재성에서는 모든 것이 한데 모일 수 있다."[1] 그래도 이 책에서 언급하는 대상이 〈나선형의 방파제〉 완성 직후 찍은 작품 사진이라는 사실은 기억해야 한다. 지금 우리는 실제 작품 앞에 서 있지도, 현재 모습을 담은 작품을 보고 있지도 않으니 말이다.

〈나선형의 방파제〉를 제작할 당시 스미스슨은 작품의 진화를 의도했지만, 그 무렵에는 가뭄 때문에 해수면이 특히 낮았다. 해수면이 높아진 1972년에는 작품이 완전히 물에 잠겨버렸다. 세월의 흐름 역시 작가가 염두에 둔 협업 요소였다. 하지만 그토록 빠른 속도로 망가질 것을 의도한 것은 아니었다. 스미스슨은 1973년 세상을 떠나기 전, 대지 작품을 더 잘 보이게 하기 위해 바위를 조금 더 쌓으려고도 했다.

1990년대 후반에는 인류가 초래한 지구온난화의 도움을 받게 된다. 다시금 가뭄이 들면서 〈나선형의 방파제〉가 모습을 드러낸 것이다. 작품은 처음과는 전혀 다른 상태였다. 물에 잠긴 동안 탄산성 소금 결정이 현무암을 감싼 덕에 방파제는 새하얗게 빛나는 모습이었다. 작품이 주는 인상은 계속해서 바뀐다. 현재 호수의 경계선이 100미터 정도 후퇴하면서 현무암은 호수 바닥에서 건조된 소금과 대비를 이루며 한층 어둡게 보인다. 바닥이 드러난 탓에 관람객은 애초에 스미스슨이 의도한 대로 작품을 거닐기보다 나선형 사이의 말라버린 호수 바닥을 따라 달릴 수 있게 되었다.

작품 사진은 실제 작품과 조우했을 때의 인상이나 촬영 이후 생긴 변화의 기록을 제대로 담지 못할 수도 있다. 그렇기에 작품 제작 날짜에는 오해의 소지가 있다. 작품의 꾸준한 진화를 염두에 둔 스미스슨의 의도를 고려한다면 '1970-현재'가 제대로 된 표기일 것이다.

Ⓐ 미학적 이해

스미스슨은 대지 작품 제작을 위해 사람을 고용해 덤프트럭 두 대와 트랙터 한 대, 대형 사다리차 한 대로 6,000톤이 넘는

현무암 바위와 흙을 옮겼다. 물가에서 호수를 향해 반시계 방향으로 빙 두른 나선형의 작품 길이는 약 457미터, 너비는 약 4.5미터에 달한다.

스미스슨은 작품과 설치 장소의 긴밀한 연관성을 위해 특정한 재료와 형태를 선택했다. 현무암은 그 지역 사화산에서 얻은 재료이고, 작품의 형태는 호수 전체에서 발견된 소금 결정 침전물의 분자 구조에서 영감을 얻었다. 호수 북쪽의 아름다운 적자색 물빛은 스미스슨을 사로잡았다. 이곳에서는 1950년대 후반에 진행된 남태평양 철도 공사 중 지역을 구분하기 위해 둑길이 건설되었다. 이 때문에 호수에 흘러 들어간 신선한 물과 미생물 때문에 물빛이 바뀌었다. 스미스슨이 제작한 영상에서도 돋보이는 생생한 색깔은 이 책에 실린 작품 사진에서도 어느 정도 드러난다. 물빛은 하루에도 몇 번씩 청록색에서 주황색을 띤 갈색, 연녹색, 암청색으로 변한다.

스미스슨은 작품의 개념적 토대와는 별개로 미학적 기준을 최우선으로 두고 ⟨나선형의 방파제⟩를 설치할 장소를 선택했다. 그가 이렇게 말했다. "대지 미술을 설치하기에 최적인 장소는 산업화와 무분별한 도시화 혹은 자연 때문에 파괴된 곳이다."[2] 그는 특히 자신을 매료시킨 로젤포인트반도를 두고, 공상 과학이나 종말로 파괴되고 오염된 뒤 사람의 손길이 닿지 않게 된 세상에 비유했다. 스미스슨은 이렇게 적고 있다. "우리는 천천히 호숫가로 다가갔다. 마치 연보라색 시트를 씌운 딱딱한 매트리스 위로 햇볕이 내리쬐는 듯했다."[3]

한편으로 스미스슨은 서양에서 전통으로 취급하는 심미적 경험의 필수 전제 조건을 없애야 한다고 생각했다. 그렇기에 ⟨나선형의 방파제⟩를 영구히 변치 않는 상태로 유지하며 감상하게 하기보다 광활한 자연의 일부가 되도록 했다. 세월이 흐

르면서 〈나선형의 방파제〉는 비와 바람, 온도 차, 기후 변화 혹은 기술과 경제의 발전으로 생긴 인위적 변화 때문에 끊임없는 변화를 겪었고 이는 작품이 계속해서 변하도록 의도한 것이었다. 스미스슨은 지질학적으로 자신의 작품이 급격하게 부식되리라는 사실을 잘 알고 있었다. 혼돈과 자연의 힘, 인공적 소모와 간섭으로 만들어낸 질서와의 불안정하고 변덕스러운 관계야말로 스미스슨이 이 작품을 통해 실현한 새로운 미학의 본질적인 부분이다.

(H) 역사적 이해

스미스슨은 당시 지배적이던 마크 로스코(148쪽 참고) 같은 추상표현주의 작가에 반기를 들어 새롭게 등장한 미국의 예술가 세대이다. 이들은 회화와 미술이 자아의 표현과 미학적 감상을 위한 대표적 창작 행위라는 관념에서 탈피했다. 또한 대중 매체의 이미지와 형식을 묵인하는 팝아트를 거부하는 대신 단순하고 반복되는 기하학적 패턴으로 대표되는 소박한 환원주의적 형식의 미니멀리즘과 손을 잡았다. 미니멀리즘은 의도적으로 상징주의를 배제하고 산업적 소재와 형식을 사용한다. 하지만 스미스슨과 동료들은 산업적인 것에서 자연환경으로, 나아가 미술사와 최근의 과학 연구와 관련이 있는 다양한 연상 작용이 일어나는 방향으로 미니멀리즘 미학을 재정립했다.

스미스슨은 비예술적이고 산업적인 소재를 사용하긴 하지만 유기적 형태와 다시금 연결하고, 열린 결말을 가진 작품을 통해 잠재적 경험을 확장한다. 그리고 기존의 예술 관행을 훌쩍 넘어선 곳에서 개념을 도출하고 연결해 자신의 작품을

논한다. 특히 자연이 만들어낸 것과 인공적인 오브제 사이의 관계에 의문을 품은 스미스슨은 미술관처럼 일반적으로 작품을 진열하는 곳에서 멀리 떨어진 장소를 오가며 드로잉과 사진 그리고 영화와 문서에 그 관계를 기록했다. 모더니즘 작품과는 다르게 ‹나선형의 방파제›는 매우 불순하다. 작가는 특정한 형식을 표현하기보다 더 넓은 환경에서 작품이 기능할 수 있도록 활력을 불어넣는 것을 목표로 삼는다. 조각은 소재와 개념적 영역의 일부가 되며 모양은 주변의 형태에 따라 결정된다. 또한 주변 환경이 작가의 의도에 온전히 부합할 때 비로소 작품의 현태 자체를 이해할 수 있다.

1968년부터 시작한 «논 사이츠Non-Sites» 프로젝트에서 스미스슨은 갤러리에 거울이 달린 공간을 마련하고 자연 속에서 찾은 오브제를 설치했다. 한편 1969년에 시작한 «사이츠Sites» 프로젝트에서는 황량하고 볼 것 없는 지역을 찾아 그 안에 거울들을 놓고 결과물을 사진에 담았다. 스미스슨은 «사이츠» 연작을 기점으로 지속해서 자연의 영향을 받는 작품을 만들겠다고 생각을 발전시켰다.

이후의 작품들은 스미스슨의 표현대로 '대지 미술Land Art' 또는 당시 그가 읽던 공상 과학 소설에서 따온 말인 '대지 작업Earth Work'에 속한다. 스미스슨은 자신의 대지 미술에 거대하고 신화적인 울림을 불어넣었다. ‹나선형의 방파제›의 거대한 크기는 흡사 스톤헨지나 피라미드 같은 고대 문명의 기념비가 연상된다. 한편 나선형은 광활한 우주에서 수정 결정체까지 자연에서 흔하게 발견된다. 인류사를 통틀어 나선형은 신성시되는 대상이었으며 어디에서든 볼 수 있었다. 예컨대, 서남아메리카 원주민은 바위에 뒤집힌 모양의 나선형이 지평선과 연결되는 문양을 새겼다.

스미스슨은 전 세계에서 나타난 대지 미술 운동에도 영감을 주었다. 처음에는 사진전이나 작품 도안 등으로 폭넓은 관심을 불러일으켰다. 주로 미국에서 주목받은 대지 미술은 버려진 땅을 활용할 수 있는지가 관건이었다. 그래서 작가는 아무도 살지 않는 넓은 장소를 실험대로 삼아 작품을 설치했다. 방대한 규모의 작품은 추상표현주의 회화에서 처음 시도되었는데, 결과적으로 그 가능성이 검증되어 광범위하게 퍼져나갔다. 대지 미술가는 더 넓은 장소에서 작품을 만들었다. 그리하여 작품과 건축물 혹은 작품과 풍경 혹은 풍경과 건축 사이의 경계는 흐릿해졌다.

Ⓣ 이론적 이해

스미스슨은 성공한 평론가이자 수필가이기도 하다. 그는 공상 과학 소설과 심리학 이론은 물론 미술사, 최근의 과학 연구 등 여러 방면에서 작품의 소재를 가져왔다. 1968년에 집필한 그의 대표적인 단편 에세이 「마음의 퇴적: 대지 프로젝트 A Sedimentation of the Mind: Earth Projects」는 대지 미술 운동의 이론적 토대가 되었다.

스미스슨은 미술이 주로 시각적 통찰을 담고 있다는 전제에 의문을 제기하며 작품의 기원과 해석에서 개념과 아이디어가 차지하는 역할을 상당 부분 강조했다. 스미스슨은 이렇게 말한다. "'시각적인 것'은 눈에 보이지 않는 수수께끼 같은 질서에 그 근원이 있다. 그러한 질서는 단어와 언어에 존재한다. 눈의 망막에만 의존하는 미술은 기억의 저장 장치나 인식 체계에서 배제된다."[4]

그는 특히 열역학 제2법칙에서 이야기하는 엔트로피 법칙

Entropy Law에 흥미를 보였다. 이 법칙에 따르면 비활성의 균등한 상태에서 에너지는 대폭 감소한다. 어떤 질서도 없고 예측이 불가능한 상황에서 에너지가 감소할 경우 무질서와 탈진 상태가 나타난다. 결과적으로는 자연적이거나 인공적인 모든 구조와 체계도 머지않아 무너지게 된다. 스미스슨이 바위나 잡석에 특히 관심을 보인 것은 그러한 상태가 지각 활동의 둔화와 퇴화를 알려주는 엔트로피의 물리적 근거이기 때문이었다. "바위를 해석하려면 지질학적 시간과 지표면 아래에 묻혀 오랜 역사를 거친 단층을 인식해야 한다."[5]

스미스슨은 오래 전부터 연구해온 지질학적 역사와 확고히 작용하는 엔트로피에 대한 지식을 바탕으로, 인문학적 문화에서 주장하는 인간과 자연의 구분법을 제약적 견해라 생각하고 여기에 반기를 들었다. 인류 역시 엔트로피의 영향에서 무관할 수 없으므로 빈약한 유물과 위대한 문화유산 모두 같은 운명에 처하게 된다. 수많은 영웅적 시도를 통해 이를 저지하고자 하지만 자연은 늘 승리한다.

그럼에도 스미스슨은 예술이 계속되어야 한다고 덧붙였다. "미술관은 무덤과 같은 곳이다. 모든 것은 미술관으로 귀결된다. 회화와 조각 그리고 건축물은 종말을 맞았지만 예술을 하는 습관은 계속된다."[6]

B 전기적 이해

스미스슨은 1938년 뉴저지주 퍼세이익Passaic에서 태어났다. 1950년대 후반 뉴욕에서 잠깐 그림을 공부했으며 1963년에는 동료 미술가이자 대지 미술 작업을 하는 낸시 홀트Nancy Holt와 결혼했다. 1964년 회화에서 조소로 방향을 전환한 스

미스슨은 채석장, 버려진 공장 대지, 사막, 미국 서부와 서남부의 황야를 둘러보며 작업 방식을 굳혀나갔다. 1973년 여름에 새롭게 시작한 프로젝트 〈아마릴로 램프Amarillo Ramp〉를 위한 장소를 물색하려고 탑승했던 경비행기가 추락하면서 스미스슨을 포함한 탑승자 전원이 목숨을 잃었다.

스미스슨은 예술가가 자아 표현이나 미학적 사유를 위해 자신의 작품을 이용해서는 안 된다는 자신만의 신조를 지니고 있었다. 그보다 예술은 사회, 철학, 정신적 관심사를 보여주는 장이 되어야 한다고 생각했다.

그의 작품을 이해하려면 그 시대의 미국 사회에 만연해 있던 불안과 그 속에서 미술이 가지고 있던 체제 전복적 역할을 반드시 고려해야 한다. 그러지 않고는 스미스슨의 작품을 이해하기란 불가능하다. 당시의 소수 계층과 젊은 세대는 불평등과 변하지 않는 현실에 항의하고 베트남전 참전에 반대하는 시위에 열을 올리며 미국 사회의 급진적 변모를 지지했다. 그의 작품은 특히 현대 사회가 초심으로 돌아가서 자연과 연결되어야 한다고 생각하는 젊은 층에 깊은 울림을 안겨주었다.

(M) 경제적 가치

디아예술재단Dia Art Foundation은 1999년 스미스슨재단Smithson's Estate이 기부한 〈나선형의 방파제〉의 소유권을 가지고 있다. 재단은 유타주 산림소방청과 호수 바닥에 대한 임대 계약을 맺고, 유타주의 웨스트민스터대학 소속 그레이트솔트레이크협회 및 유타대학교 소속 유타파인아트뮤지엄Utha Museum of Fine Arts과 긴밀하게 협력했다. 두 단체는 이를 통해 작품에 대한 보호와 지지를 약속했다. 재단은 〈나선형의 방파제〉를 보존하

로버트 스미스슨, 잭 로빈슨Jack Robinson 사진, 1969

는 것에 그치지 않고, 더 많은 사람이 작품을 접할 수 있도록 노력하고 있다.

스미스슨이 대지 미술을 만들기로 한 이유에는 미술의 상업화에 저항하고자 하는 바람이 미친 영향이 컸다. 대지 미술은 고립된 장소에 설치하는 데다가 규모도 방대하고, 자연환경을 소재로 한다는 특징 때문에 상업 미술관이나 경매장에서 쉽게 거래될 수 없다.

하지만 대지 미술은 이러한 한계에도 작가나 타인이 제작한 기록용 자료를 통해 부차적이면서 가치 있는 문화로서 미술 시장에 진입했다. 스미스슨이 남긴 유품 중에는 완성된 프로젝트를 찍은 수많은 사진, 이미 완성되었거나 계획 중인 프로젝트를 그린 그림도 있었다. 그가 남긴 사진의 가격은 5만 달러부터 20만 달러까지 다양하다.

S 회의적 시선

스미스슨은 사회 과학자와는 거리가 멀었다. 그러나 〈나선형의 방파제〉를 이야기할 때는 매우 장황한 미사여구를 사용했다. 숭고한 풍광 속에 작품을 만들며 영감을 받곤 했던 신화적 용어는 진부하기까지 했다. 하지만 결말과 틀, 제목이 전무한 이 작품은 쉽게 분류하거나 평가할 수 있는 대상이 아니므로 의식적으로 선택한 장소에 설치되었다. 그리하여 오늘날에는 완전히 동화되어 '현지화'되어 버렸다.

작품이 있는 곳에 더 쉽게 찾아갈 수 있도록 입간판을 설치한다면 외떨어진 황무지에 위치한 〈나선형의 방파제〉가 가진 의미는 퇴색될 것이다. 지금껏 수천 명이 넘는 사람이 작가가 일부러 접근하기 어려운 곳에 설치한 작품을 보려고 찾

아갔다. 이러한 현상은 스미스슨이 관료주의와 경영적 사고 방식에 내민 도전장이 오히려 관심을 끌게 된 것으로, 에너지의 총량은 감소하지 않는다는 엔트로피의 법칙에 따라 이해할 수도 있다. 디아예술재단은 2012년부터 매년 5월과 10월, 두 차례에 걸쳐 항공 사진을 촬영하며 작품이 변해가는 과정을 기록하기 시작했다. 그 결과는 현재 웹사이트에서도 확인할 수 있다.

이제 〈나선형의 방파제〉는 책에 실린 작품 사진이나 스미스슨이 찍은 영상에서 볼 수 있는 것에 비해 그리 강렬하지 않다. 나선형과 주변 환경, 엔트로피의 법칙은 서로의 영향력이 상쇄되지 않을 경우 그 관계가 매우 불안정해진다. 〈나선형의 방파제〉를 본 많은 사람은 최상의 형태를 사진으로 찍어 프레임 안에 가둔 다음 작품으로 만든 이미지를 접했다. 이는 작가의 본래 의도에서 벗어난 행태이다. 오늘날 〈나선형의 방파제〉는 사진이나 책 또는 웹사이트에서 먼저 만나게 된다. 작품이 그 의미를 정하기도 전에 그 자체를 가리키는 표지판이 되어버린 것이나 마찬가지다. 그리하여 주류 예술계의 연구 대상이 되고 말았다.

다양한 사진 자료, 광범위한 관련 연구나 이론 연구는 〈나선형의 방파제〉를 안정된 제도권으로 이끈다. 게다가 신성한 풍경과 영적 경외감, 사색이라는 전통적 개념을 목적으로 하는 작품 사진 덕분에 스미스슨의 팬층이 생겼고, 작품은 일반적인 미술사에 속하게 되었다. 오늘날 작품은 기후 변화 때문에 철저한 관리를 받고 있으며, 다른 작품과 마찬가지로 예술 작품의 영역으로 분류된다. 그래서 애초에 스미스슨이 자신의 생각과 의도대로 제작한 대지 미술 작품 자체에 실제로 남은 것이 무엇인지 줄곧 의문을 품게 된다.

(N) 주석

1 Robert Smithson,
 'The Spiral Jetty' (1970),
 republished in Jack Flam (ed.),
 Robert Smithson: Collected
 Writings, University of
 California Press, 1996, p. 146.

2 Ibid., p. 165.

3 Ibid., p. 145.

4 Ibid., p. 343.

5 Ibid., p. 10.

6 Ibid., p. 42.

(V) 참고 자료와 전시

그외의 대지 미술 작품:

Emmen, Holland: Broken Circle/
 Spiral Hill(1971)

Tecovas Lake, Amarillo, Texas:
 Amarillo Ramp(produced
 posthumously in 1973)

https://www.diaart.ort/visit/robert-
 smithson-spiral-jetty

https://www.robertsmithson.com/
 earthworks/amarillo_300c.htm

https://www.brokencircle.nl/
 index_eng.php

https://www.robertsmithson.com

미국 디모인Des Moines, 디모인아트센터

미국 휴스턴, 메닐컬렉션

미국 시카고, 시카고현대미술관

미국 뉴욕, MoMA

미국 필라델피아, 필라델피아미술관

(M) 참고 영화

영화 <Spiral Jetty>, 로버트
스미스슨Robert Smithson 감독, 1970

다큐멘터리 <트러블메이커스:
스토리 오브 랜드 아트Troublemakers:
The Story of Land Art>, 제임스
크럼프James Crump 감독, 2015

(N) 참고 도서

George Baker, Bob Phillips, Ann
Reynolds and Lytle Shaw, *Robert
Smithson: Spiral Jetty*, University
of California, 2005

John Beardsley, *Earthworks and
Beyond: Contemporary Art in the
Landscape*, Abbeville Press, 2006

Jack Flam (ed.), *Robert Smithson:
Collected Writings*, University
of California Press, 1996

Robert Hobbs, *Robert Smithson:
Sculpture*, Cornell University
Press, 1981

Jeffrey Kastner, *Land and
Environmental Art*, Phaidon, 2005

Lucy Lippard, *Overlay. Contemporary
Art and the Art of Prehistory*,
New Press, 1995

Ann Reynolds, *Robert Smithson:
Learning from New Jersey and
Elsewhere*, MIT Press, 2003

Gary Shapiro, *Earthwards: Robert
Smithson and Art after Babel*,
University of California, 1997

Eugenie Tsai (ed.), *Robert Smithson*,
University of California Press,
2004

안젤름 키퍼
ANSELM KIEFER

오시리스와 이시스
Osiris and Isis

1985 1987

부차적 3차원 매체와 유채, 아크릴 에멀션, 379.7×561.3×24.1cm,
미국 캘리포니아주 샌프란시스코현대미술관

〈오시리스와 이시스Osiris and Isis〉를 비롯해 1980년대 안젤름 키퍼Anselm Kiefer, 1945-의 작품들은 이제껏 현대미술을 통해 추구하던 이야기가 결말에 이르렀음을 알려주는 많은 징후 중 하나이다. 현대미술에서 양식을 판단하는 기준은 선의 진행과 억제를 전개하는 방식이었다. 포스트모더니즘 시대의 예술가는 모더니즘 미학이 지지하는 순수성에 저항하고자 의도적으로 신화 속 이야기를 차용했다. 하지만 포스트모더니즘은 모더니즘의 종결이라기보다 그것에서 파생된 기조로 보인다. 실제로 오늘날의 시각에서 바라볼 때 소위 1970년대 후반과 1980년대를 표방한 신표현주의는 동시대 미술계에서는 지배적 특징이 되어버린 절충적 다원주의의 탄생을 알리는 신호탄으로 볼 수 있다.

안젤름 키퍼는 1945년 제2차 세계대전 종전 몇 개월 전에 태어났다. 1942년부터 1945년 사이에 독일에 투하된 폭탄 100만 톤은 나라 전체를 모조리 파괴했다. 키퍼가 살던 집도 포화에서 비껴갈 수 없었다. 그는 장난감 하나 없이 전후 암울한 시기를 보냈다고 회상했다. 앞서 요제프 보이스의 작품을 두고서도 말했던 것처럼(192쪽 참고), 독일이 최근까지도 만천하를 상대로 과거를 매도한 탓에, 전쟁에서 패해 황폐하고 빈곤해진 나라에서 자라며 입은 정신적 피해는 한층 컸다. 게다가 그 당시 독일은 냉전시대 이념을 두고 반목하는 두 나라로 분단된 상황이었다.

이러한 암울한 과거 유산은 키퍼와 같은 세대의 사람들에게 지울 수 없는 상처를 주었다. 그러나 스무 살 정도 나이가 많은 데다가 참전 경험이 있던 보이스와 달리 키퍼는 그 시대의 기억이 드리운 그림자에서 살긴 했지만 너무 어렸기에 나치즘을 직접 겪지는 않았다. 이러한 세대 차이 덕분에 키퍼는 기꺼이 과거를 포용하고, 아직 의식되지 못했던 트라우마를 밝힐 수 있었다.

보이스는 사적이며 신비로운 상징이 가득하고 모호한 이미지를 통해 괴롭기 짝이 없는 역사를 다뤄야 한다고 생각했다. 반면 키퍼는 트라우마가 가진 금기를 깨기 위해 독일에 맞서고자 했으며 고유한 상징을 활용해 독일 국민이 경험한 일을 더 분명히 드러내려고 했다. 그렇기에 논란의 여지가 다분한 집단의 이미지, 상징, 종교 의식을 거듭 이용해 자신의 작품을 독일의 트라우마 극복에 힘이 될 치유의 장으로 삼기 시작했다. 키퍼는 명백히 잘 알려진 서사를 적극적으로 활용하기도 했다.

키퍼는 처음에 독일의 과거, 즉 나치즘이 남긴 잔재들의 복잡한 관계에 중점을 두었다. 하지만 〈오시리스와 이시스〉를 그린 1980년대 중반에는 독일의 특정한 역사적 사건보다는 세계 문명사에서 시대를 초월한 신화와 현대 사회가 안고 있는 장애 사이의 관계라는 광범위한 쟁점을 환기하고 싶어 했다. 직선적 역사에 대한 키퍼의 생각은 갈수록 순환적이고 신화적인 시대를 바라보는 시각으로 옮겨갔다. 키퍼는 이렇게 주장했다. "과거로 돌아갈수록, 미래를 향해 나아가게 된다."[1]

(H) 역사적 이해

양식적으로 보면 〈오시리스와 이시스〉는 신표현주의Neo Expressionism를 잘 보여주는 예시이다. 또한 독일의 게오르그 바젤리츠Georg Baselitz와 지그마어 폴케Sigmar Polke, 이탈리아의 산드로 키아Sandro Chia와 프란체스코 클레멘테Fransico Clemente 그리고 미국의 줄리앤 슈나벨Julian Schnabel을 비롯한 다른 화가의 작품과 관련 있다. 이들은 1970년대 후반부터 1980년대 초반에 걸쳐 표현적 구상 회화를 부흥할 방법을 강구하고 있었다.

야심만만한 미술가 중 다수가 표현주의의 개념을 거부하고 회화를 외면하던 시기가 있었다. 기존의 가치관을 지나치게 지지하고 상업화에 이용되기가 너무 쉽기 때문이었다.(요제프 보이스 192쪽, 로버트 스미스슨 208쪽, 바버라 크루거 240쪽 참고)

〈오시리스와 이시스〉는 1984년부터 1987년 사이 키퍼가 제작한 다른 작품과 연관되어 있다. 인간이 만들어낸 자원인 에너지 기술은 양면적 가치를 가지고 있어 삶을 보존하는 동시에 파괴할 수도 있다는 사실을 표현한 작품들이었다. 이 그

안젤름 키퍼, 우르줄라 켈름Ursula Kelm 사진, 1991

림을 그리는 중이던 1986년에는 당시 소련에서 체르노빌원전 사고가 발생했다. 에너지 기술의 파괴적 면모를 생생하게 보여준 이 사고 때문에 아마겟돈이 가까워진 것 같았다.

키퍼의 작품에 등장하는 피라미드형 구조물은 캔버스 표면에 진흙과 유화 물감을 칠해 그린 것이다. 제목을 보면 이집트 신화가 연상되지만 실제로는 계단식으로 된 멕시코 마야 문명 유적에 더 가까운 모양이다. 이는 제목에 쓰인 신화의 내용을 그대로 표현하지 않았음을 강조하는 것이다. 그보다 키퍼가 염두에 둔 것은 더 보편적인 메시지였다. 여러 문화권에서 피라미드는 인간계와 천상계가 가장 가까이 만나 하늘과 땅이 연결되는 곳으로 표현된다. 키퍼는 작품 속에서 경계선 끝에 있어 신에게 제물을 바칠 법한 구조물 꼭대기에 텔레비전 전자 회로판을 붙여놓았다. 작품 표면에는 불에 타서 부식된 기다란 구리선이 매달려 있다. 이 선은 도자기 파편 열일곱 개를 인두질로 붙인 구조물 하단 쪽으로 드리워진다.

키퍼는 작품의 복잡한 배경을 캐낼 필요 없이 그저 보는 것만으로도 충분하다고 주장한다. 그래도 제목에 주의를 기울이면 작품 해석에 도움이 된다. ‹오시리스와 이시스›는 고대 이집트 신화의 제목이다. 사막, 폭풍, 혼돈과 폭력, 이방인의 신 세트Set는 그의 형이자 지하 세계의 왕으로 죽음을 관장하는 신 오시리스의 어진 통치를 시기했다. 세트는 속임수를 써서 형을 살해한다. 하지만 오시리스는 아내 이시스의 도움으로 되살아나고, 아들 호루스Horus와 힘을 합쳐 세트에게 복수해 왕좌를 되찾는다. 오시리스는 현명한 지도자의 전형이다. 이시스는 충실한 아내이자 조력자, 세트는 악과 질투, 증오를 상징한다. 선악의 대결 구도를 그린 신화의 주제는 절망과 죽음이 닥쳐도 희망을 놓지 않으면 극복할 수 있다는 것이다.

책더미 모양으로 생긴 피라미드형 구조물은 진흙을 발라 표현했다. 진흙은 이집트인이 건축용 벽돌을 제작할 때 쓰거나 상형 문자를 새기는 바탕으로 삼기도 했다. 회로기판은 땅과 하늘 그리고 인간과 신 사이에 존재하며 소통을 원활하게 해준다. 하지만 키퍼의 회로기판은 망가져 있다. 따라서 작품에서 통신은 실패로 끝났으며 곧 재앙이 닥치리라는 불길한 조짐을 드러내고 있다.

〈오시리스와 이시스〉에서는 쇠락과 파괴가 주는 감정이 지배적이다. 키퍼는 작품을 통해 피라미드와 회로기판이 상징하는 인간의 지식은 선의 또는 악의를 위해 사용될 수도 있는데, 좋은 일보다는 파괴적 목적에 악용될 가능성이 더 크다는 생각을 전하고 싶은 듯하다.

(A) 미학적 이해

키퍼가 규모가 큰 구상주의 회화를 제작하면서 작품 속에 문자나 사진을 함께 등장시키는 경우가 많은 것으로 보아, 키퍼와 개념 미술의 관계는 변함이 없었다. 구조적으로는 모더니즘 시기 이전으로 회귀하며 영성 초월에 대한 열망 같은 독일 낭만주의에 심취해 있던 동시대 회화에 다시금 발을 들여놓았다. 처음에는 대담하고 과장된 추상과 구상이 돋보이는 20세기 초반 독일 표현주의 기법의 미학을 작품에 의식적으로 반영하기도 했다.

1980년대 초반에 들어서는 한층 힘찬 붓놀림을 보여주었다. 키퍼는 입체적 표현을 위해 캔버스 표면에 지푸라기와 니스의 재료가 되는 천연 수지 셸락shellac, 모래, 흙, 납, 진흙 그 외에도 예상하지 못한 유기물이나 무기물 재료를 바르고 그

위에 수수께끼 글자를 휘갈겨 썼다.

〈오시리스와 이시스〉의 거대한 캔버스 크기, 거의 흑백에 가까울 정도로 어두운 색채, 낡아서 여기저기 구멍이 난 표면, 벽에서 정확히 15센티미터 돌출된 방식, 극적인 주제. 이 모든 요소는 키퍼가 숭고미를 활용했음을 보여준다.(마크 로스코 148쪽 참고) 피라미드 구조물 하단에 선 관람객이 작품을 올려다보며 느끼게 될 원근감은 이러한 경외심을 더욱 강화한다. 그러나 키퍼는 작품의 묘사 방식을 통해 이렇듯 탄탄해 보이는 건축물이 알고 보면 매우 취약해서 언제든 붕괴할 수 있으며 무언가 끔찍한 일이 일어났거나 혹은 일어나기 직전이라는 사실을 암시하고 있다.

(E) 경험적 이해

키퍼의 작품이 대개 그렇듯 〈오시리스와 이시스〉 역시 근본적으로 모호한 작품이다. 서사적 내용 중 일부가 은연중에 드러나기는 하지만 보는 사람이 쉽게 해석하기는 어렵다. 따라서 관람객은 의미론적으로 혼란스러운 바다에 빠지게 된다. 이런 식의 난해함은 키퍼의 작품이 19세기 낭만주의, 상징주의와 닿아 있다는 점을 보여준다. 이 두 가지 미술사조는 의미는 고정불변의 것이 아니며 난해한 감정이나 분위기에 따라 달라진다는 점을 증명하고자 했다.

그러나 〈오시리스와 이시스〉라는 제목에서 드러나는 신화의 상징적 의미를 해석하려 애쓰다 보면 오히려 키퍼 작품 자체를 보고 느끼는 내피 감각적 경험에 방해가 될 수 있다. 키퍼가 커다란 캔버스 두 개를 붙여서 작업한 탓에 작품은 그림이 표현한 구조물만큼이나 거대해 보인다. 보는 사람은 그 크

기에 압도당할 수 밖에 없다. 실제로 키퍼의 작품에서 드러나는 중요한 특징은 오로지 기념비성이라 할 수 있다. 키퍼는 특정한 이미지나 신화적 의미에 의존하기보다 구멍이 난 성긴 표면, 어둡고 우울한 색조를 사용해 강렬한 파괴감을 전달한다. 또한 작품 재료를 적절히 조합해 '지금 여기'라는 감각이 고조되는 구체적 단계에서 관람객이 작품을 감상하도록 한다.

키퍼는 자연과 인공 세계가 지닌 압도적 힘을 강조하면서 실존적 무력감이라는 강렬한 느낌을 전달한다. 복합적 질감으로 처리한 표면은 형태를 쉽게 파악하지 못하게 만든다. 작품의 거대한 크기, 존재가 아닌 부재 혹은 표현할 수 있는 것보다 그렇지 못한 대상의 암시는 이해 불가하며 수치화된 객관적 세계와는 거리가 먼 시사적 미학을 넌지시 보여준다.

이 책에 수록된 어떤 작품보다도 <오시리스와 이시스>에서는 시각과 촉각의 관계가 관람객의 반응 방식에 중요한 영향을 미친다. 관람객은 작품 표면에서 느껴지는 촉각을 통해 그림을 경험한다. 시각은 바라보는 대상과의 일정한 거리를 유지하면서 일반적 개념 정보를 통합적으로 인지할 수 있게 한다. 그런가 하면 촉각은 매우 긴밀한 신체적 접촉을 통해 드러나는 특정 정보를 확인하고 확신하는 데 도움을 준다.

감촉은 촉각과 근감각筋感覺이라는 두 가지 신체 기능과 관계가 있다. 근감각이란 주변에 반응하는 몸의 움직임에 대한 인식을 말한다. 이는 접촉점을 다양화하고 인지 대상에 몰입하게 해 고유한 세계를 구축할 수 있도록 한다. 인간은 근육과 그 밖의 신체 기관과 감각 기관의 관계를 통해 몸이 취하는 자세나 움직임을 느끼고 적절한 사고와 판단을 하며 반응한다. 이를 통해 촉각과 근감각은 시각에 비해 3차원과 현실 세계를 비교적 강렬하고 정확하게 인식할 수 있게 한다.

이론적 이해

키퍼는 미술의 주된 목표가 인간 존재라는 궁극적 질문과 마주하는 것으로 생각했다. 따라서 그의 작품은 철학, 문학, 역사와 밀접한 관계가 있다. 이는 영성과 초월, 두려움과 희망, 공포와 좌절이라는 원대한 주제를 탐구하기 위해서이다. 보이스와 키퍼는 독일 국민이 느끼는 마음의 짐이 사회에 만연한 두려움을 유발하는 특정한 역사적 사전 때문이라 생각했다. 두려움은 많은 사람이 피할 수 없는 감정이었다. 이러한 감정은 기술이 주는 혜택과 이성에만 의존하는 현실에 집착하던 세대에게 큰 충격을 주었다.

특히 유대교의 카발라Cabbala² 와 연금술을 비롯한 신비주의는 키퍼의 작품에서 중요하다. 이는 영적 주제에 대한 영구한 탐구로 해석할 수 있다. 키퍼에게 특히 영향을 준 것은 카를 융의 책이었다. 융이 말하는 예술의 목표는 '원형archetypes'과의 연결을 통한 영적 회복과 그 이후 정신의 모든 측면을 통합하는 데 있었다. 융은 무의식이란 상징으로 가득 찬 것이라고 주장했다. 프로이트가 주장한 바와 같이 꿈은 무의식의 반영인 동시에 '집단 무의식'을 반영한 것이다. 집단 무의식이란 마음속에서 자연스럽게 드러나는 원형, 보편적 상징을 통해 표현되는 공동의 원시적 경험이다. 융은 고대 신화와 꿈, 정신 병리학적 환상에서 비슷한 점을 보았다. 또한 특정 사회에서 거듭되는 신화야말로 정신이 가지는 복잡한 특질을 이해하는 단서라고 말했다. 또한 카발라나 연금술처럼 소수가 신봉하는 전통은 그 불가사의한 상징 그리고 물질을 전환하는 원시적 과학 연구 안에 원형을 감추고 있으며, 내면의 변화를 추구하는 영적 탐구에 힘이 되는 지혜를 전한다고도 적었다. 그리고 기독교는 신 역시 영적 자각을 이루는 과정에서 맞서야 하

는 어두운 면을 가지고 있다는 사실을 인정하지 않으며 악의 존재를 금기시했다고 생각했다.

키퍼는 특히 인류학이나 종교사 분야에서 융의 영향을 받은 작가들을 지지했다. 이들이 발전시킨 인간 사회 진화에 대한 이론은 심오하고 반복되는 주제들과 문화를 결부한 내용이었다. 예를 들어 미국 종교학자 미르체아 엘리아데Mircea Eliade는 인류가 경험을 성聖, the scared과 속俗, the profane이라는 근본적 범주로 구분하는 방식으로 설명했다. 성 그 자체는 속과 전혀 다른 모습으로 드러난다. 엘리아데는 이렇게 말했다. "성을 드러낸 특정 대상은 다른 무언가가 되지만, 동시에 여전히 그 자체의 존재에는 변함이 없다. 자신을 둘러싼 방대한 세계에 계속해서 관여하기 때문이다."[3] 엘리아데는 그 결과 모든 인류의 문명에는 인간이 살아가는 세상과 천상, 지하계라는 세 개의 우주적 단계 그리고 '세계의 축axis mundi'이 존재하며 이 축은 막대기와 기둥, 나무, 사다리, 산 혹은 피라미드처럼 높은 구조물 등을 통해 상징화되어 각각의 우주적 단계를 연결한다고 주장했다.

〈오시리스와 이시스〉에서 눈길을 사로잡는 원형은 피라미드에서 비롯되었다. 이는 세계의 축으로 기능하며 지상과 천상의 결합을 상징한다. 또한 키퍼는 파멸과 암흑 같은 지하계의 힘이라는 문제 역시 오랫동안 숙고했다. 이것은 상징 수준의 예술에 어두운 면을 더하고자 하는 시도로 볼 수 있다. 이런 점에서 키퍼는 예술을 개인과 사회를 치유하는 수단으로 활용하고 있다.

(S) 회의적 시선

키퍼의 작품을 두고 특정 역사에서 보편적 신화로 주제가 바뀌는 과정에서 반성 없는 가정을 비판하는 능력을 상실했다고 비난할 수도 있다. 그가 그린 회화 중 다수에는 당시의 상황에서 찾을 수 있는 현실적 근거가 결여되어 있다.

논란의 여지는 있지만 키퍼는 재앙이라는 주제를 지속해서 반복하면서 불안정함과 잠재적인 체제 전복성을 상쇄해 오히려 평범하고 기호에 맞는 것으로 만들어버렸다. 실제로 트라우마의 다양한 징후 뒤에서 키퍼는 종교와 신비주의, 소수 문화에 대한 안일한 세계관을 지니고 있었다. 그리하여 흡사 마술사 같은 예술가 키퍼는 다양한 문화권에서 수집한 신화를 나란히 늘어놓고 편곡해 메들리 같은 노래로 만들었다.

키퍼의 작품 주제는 포괄적이지만 그 양식은 장중해 19세기 미술 학교에서 역사적 주제를 내세워 그린 회화를 떠올리게 한다. 당시 학생들은 국가를 찬양하려는 목적으로 방대한 규모의 작품을 만들었다. 현대 사회에서는 오랜 가치의 전도를 통한 찬양을 꾀한다. 그리하여 도리어 비극과 욕망, 억압 같은 반反 영웅적 상태, 저속함과 저열함, 폭력 같은 것으로 지금의 상황을 긍정한다. <오시리스와 이시스>를 비롯한 키퍼의 다른 작품들에는 무언가를 암시하는 듯한 도상이 풍부해 지식인들의 입방아에 쉽게 오르내릴 수 있다. 동시에 이러한 이유로 평론가들은 모더니즘 예술에서 배제하기 위해 애매하고 과장된 미사여구를 늘어놓기도 한다. 키퍼의 작품은 보기에는 쉽지만 갈수록 모호하고 난해해진다.

236

(M) 경제적 가치

작품에 담긴 음울하고 불길한 내용과 거대한 규모, 어려운 설치 방법, 현실적인 보관 문제 때문에 키퍼의 전작에는 소장 문제가 뒤따른다. 1987년에 샌프란시스코현대미술관San Francisco Museum of Modern Art은 키퍼의 작업실에서 〈오시리스와 이시스〉를 직접 사들였다. 그러자 지역 언론사는 구입가를 두고 비난을 쏟아냈다. 알려진 바에 따르면 당시 작품가는 40만 달러였는데, 시장에서 충분한 검증을 거치지 않은 화가에게 지급하기에는 지나치게 큰 금액이라는 것이 이유였다.

오늘날 〈오시리스와 이시스〉는 키퍼의 주요 작품으로 꼽힌다. 영향력 있는 화가의 반열에 오른 키퍼의 작품은 전 세계에서 고가에 거래된다. 〈천 송이의 꽃이 피게 하라Let a Thousand Flowers Bloom, 1999〉 같은 작품은 2007년 런던 크리스티경매에서 181만 2,000파운드에 판매되면서 그의 작품 가운데 최고가를 기록했다. 이 작품은 2014년 같은 경매장에서 약 3분의 2 가격인 120만 2,500파운드에 다시 판매되었다. 이는 미술 시장이 본질적으로 예측하기 힘든 투자처라는 사실을 말해준다.

N 주석

1 Quoted in Daniel A. Siedell,
 'Where Do You Stand? Anselm
 Kiefer's Visual and Verbal
 Artifacts', Image Journal, issue 77,
 https://imagejournal.org/article/
 where-do-you-stand/ (visited 19
 April 2018).

2 유대교에서 오래 전부터
 극소수에게만 전해진 비밀을
 기록한 책을 가리키는 것으로,
 '구전' 혹은 '전통'을 의미하기도
 한다. - 옮긴이 주

3 Mircea Eliade, The Sacred and the
 Profane: The Nature of Religion,
 trans. Willard R. Trask, Harcourt,
 Inc., 1987, p. 12.

V 참고 전시와 공간

미국 레딩Reading, 홀아트재단

독일 베를린,
 함부르거반호프현대미술관

독일 만하임, 만하임쿤스트할레

미국 노스애덤스North Adams,
 매사추세츠현대미술관
 (홀아트재단과 협업)

미국 뉴욕, MoMA

미국 샌프란시스코,
 샌프란시스코현대미술관

미국 뉴욕, 구겐하임뮤지엄

프랑스 바르작Barjac, 안젤름 키퍼가
 사용하던 작업실

M 참고 영화

영화 〈당신의 도시 위로Over Your Cities Grass Will Grow〉, 소피 파인즈Sophie Fiennes 감독, 2010

R 참고 자료

Daniel Arasse, *Anselm Kiefer*, Thames & Hudson, 2014

Michael Auping, *Anselm Kiefer: Heaven and Earth*, exh. cat., Modern Art Museum of Fort Worth, Musée d'Art Contemporain de Montréal, Hirshhorn Museum and Sculpture Garden, Smithsonian Institution, Washington DC, and San Francisco Museum of Modern Art, 2005-6

Dominique Baqué, *Anselm Kiefer: A Monograph*, Thames & Hudson, 2016

Matthew Biro, *Anselm Kiefer and the Philosophy of Martin Heidegger*, Cambridge University Press, 2000

Andréa Lauterwein, *Anselm Kiefer/ Paul Celan: Myth*, Mourning and Memory, Thames & Hudson, 2007

Rafael López-Pedraza, *Anselm Kiefer: The Psychology of 'After the Catastrophe'*, George Braziller, 1996

Mark Rosenthal (ed.), *Anselm Kiefer*, exh. cat., Art Institute of Chicago, Philadelphia Museum of Art, Museum of Contemporary Art, Los Angeles, and Museum of Modern Art, New York, 1988-89

바버라 크루거
BARBARA KRUGER

무제(나는 쇼핑한다. 고로 존재한다)
Untitled(I shop therefore I am)

1987

비닐 위에 실크 스크린 사진, 282×287cm, 미국 텍사스 포트워스근대미술관

1960년대에 들어서면서 아방가르드 미술은 여느 때보다 정치와 결부되었고, 급격한 사회 변화와 맞물려 움직였다. 그러나 1970년대 무렵에는 그러한 변화가 일어나리라는 희망은 점차 사그라들었다. 정치에 참여해야 한다는 생각 역시 버리고 정치 비판이나 정체성 정치identity politics[1]에 관여하는 정도에만 그치게 되었다. 눈에 보이는 혁명은 더 이상 일어나지 않았다. 하지만 사회가 내세운 대의가 공격받으면서 억압적인 사회 규범의 기반이 내부에서부터 약해졌다는 주장도 있었다. 바버라 크루거Barbara Kruger, 1945-는 작품 활동을 통해 자본주의 그리고 예술과 욕구 조작 같은 상징체계 사이의 연관성을 주시하고자 했다.

바버라 크루거는 미국 뉴저지주 뉴어크Newark에서 태어났다. 지금은 교수직을 맡은 캘리포니아주립대학교가 있는 로스앤 젤레스와 뉴욕을 오가며 작품 활동을 하고 있다. 뉴욕에서 미 술 대학을 졸업한 뒤에는 그곳의 다양한 출판사에서 디자이 너 또는 편집자로 성공을 거두었다. 하지만 크루거는 1950년 대 후반, 1960년대 초반의 앤디 워홀처럼 순수 미술 분야에서 커리어를 쌓고 싶어 했다. 1970년대에는 아방가르드 화가 사 이에서 상업 미술과 급진적 순수 미술 사이의 형식적 격차가 매우 좁아졌다. 둘은 주로 형식보다 사고방식의 정도로 구분 되었다. 이런 이유로 순수 미술의 범위는 워홀 때보다 넓어졌 고, 덕분에 크루거는 그래픽 디자인 기술을 곧바로 순수 미술 분야에 적용할 수 있었다.

1973년 미국 뉴욕 휘트니미술관Whitney Museum of American Art 에서 2년마다 열리는 유명 국제 미술 전시회 〈휘트니비엔날 레Whitney Biennial〉에 참석하게 되면서 크루거는 날개를 달기 시 작했다. 초반에는 직접 찍은 사진에 문구를 넣은 작품을 선보 였다. 얼마 뒤에는 잡지나 신문에 실린 사진 위에 짧은 문장 을 넣었다. 그러다가 소재와 맥락을 고르는 범위가 넓어졌다. 오늘날에는 인쇄물, 사진, 광고판, 카펫과 설치물, 옥외 간판, 버스, 티셔츠, 컵, 백화점 점포를 이용해 다양한 작품을 선보 이고 있다. 또한 전시 기획, 미술이나 문화와 관련된 집필 활 동을 하기도 한다.

1960년대와 1970년대를 지나며 성인이 된 여성 크루거 는 특히 페미니즘의 영향을 받았다. 그녀는 작품을 통해 현실 에 의문을 제기했다. 그리고 남성 우월주의적 지배 이데올로 기에 젖은 엘리트의 거짓된 주장이 현실을 지배하고 있다고

생각했다. 이는 이미지라는 매개체를 통해 전달되고 수용되었다. 역사적 기록을 들여다보면, 페미니즘에서는 여성이 열등한 '타인'으로 정의되어왔다고 지적한다. 여성은 '자연스럽고' '통상적인' 남성과 다른 존재로 분류되어 끊임없이 탄압받아왔다. 한편으로는 남성이 만들어놓은 소위 '정상적인 상태'를 모방하거나 따라 하도록 강요당했다. 따라서 페미니스트에게는 '생물학적 성별sex'과 '사회적 성별gender'의 차이를 구분하는 것이 매우 중요하다. 사회적 차이는 훈련이 만들어낸 결과이다. 프랑스 실존주의 소설가 시몬 드 보부아르Simone de Beauvoir의 주장처럼 여성은 태어날 때부터 여성이 아니며, 사회화가 만들어낸 개념이다. 그리고 성별의 차이는 해부학에 따른 것이라기보다 언어, 다시 말해 기호 체계가 낳은 산물이다.

(H) 역사적 이해

오늘날의 사회에서는 상업화된 대중매체의 영향력이 갈수록 커지고 다국적 기업의 힘에 의한 지배력도 강해지고 있다. 이러한 사회에서 활동하는 작가는 미술이 공고한 권력 관계가 낳은 체계에 속해 있음을 직시할 수밖에 없다. 미술관에 전시된 작품은 물론, 다양한 형태의 현대미술 작품은 정치 비판이라는 소기의 목적을 충분히 달성하지 못했다. 그렇다고 온전히 권력을 추종한 것도 아니기에 의문을 품게 한다. 추상 미술은 미학적 형태, 영적 초월, 자기표현을 중요하게 생각했는데, 그것이 즉각적이고 순수하며 현실적이고 본질적인 것을 선호한다는 사실을 보여준다.

하지만 추상 미술은 사회와의 비판적 관계를 작품으로 승화하지 못했다는 평가를 받는다. 실제로도 최근 추상 미술의

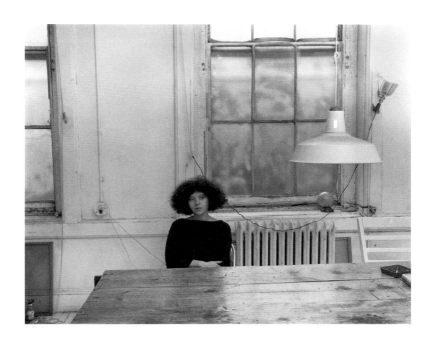

바버라 크루거, 피터 벨라미^{Peter Bellamy} 사진, 1982

핵심 개념에 대한 의문이 제기되고 있는 상황이며 제도의 억압에 무기력하게 타협했다는 이유로 부정적 반응을 보이는 경우도 있다.

근본적으로 '반反 미학'은 개념에 기반을 둔 운동이라 할 수 있으며, 마르셀 뒤샹(72쪽 참고)의 작품은 이 운동이 시작될 무렵 등장한 중요한 모델이다. 반 미학은 정체성 정치와 만나 하나가 된다. 즉 미술가는 자신이 표현한 개념의 사회적, 정치적 함의를 활용하고 이를 통해 젠더, 인종, 정치적 이념이라는 쟁점을 작품과 연결한다. 문화를 사회적 '텍스트'로 구성된 복합체로 보는 접근법이다. 따라서 크루거는 후기 모더니즘 이론의 핵심 전제, 다시 말해 인식이란 사회적으로 결정되는 것이므로 자연스럽거나 객관적일 수 없고 지배 체계에 얽혀 있다는 주장에서부터 시작했다. 가치와 정체성은 사회적으로 형성된 것이다. 불변의 객관적 진실이나 실체가 아니다. 취향을 평가하는 데에는 사회적 지위와 젠더, 민족성이 영향을 미친다는 것이다.

심지어 자아의 개념 역시 권력 구조를 통해 만들어진 것으로 생각할 수 있다. 따라서 자아는 종종 자연스러운 척 연기를 하기도 하고 순전히 위에서 부여한 자격처럼 보이기도 한다. 사실 이는 하나의 담론이다. 자아는 자연스럽거나 절대적인 무언가가 아니라 언어가 낳은 결과이다. 미셸 푸코의 주장처럼 권력은 어디에나 존재한다. 권력은 일상적이며 사회화 그리고 실체화된 현상이자 사회 규율과 그에 대한 순응의 주요 근원이기도 하다. 확산된 권력은 담론과 지식에서 등장하며 정치 혹은 푸코가 '진리 체제regimes of truth'라 명명한 범위를 넘어선다.[2]

크루거 세대가 미술을 공부하던 시절, 특히 문학과 미술

학부를 비롯한 대학은 '사회적 텍스트Social Texts' 수준에서 급진적인 사회 비판을 지향하는 집단이 되었다. 경험의 거의 모든 부분은 읽고 해독해야 하는 원문으로 취급받았다. 크루거가 합류한 신아방가르드 운동에서 주요 관심사는 언어였다. 전통적 범주가 만들어낸 대혼란에 빠진 작가들은 단편적이고 지정된 이미지 그리고 비영구성, 반복성, 누적, 순차성, 담론이라는 전략을 택했다. 그들은 미술과 디자인, 대중 문학 그 밖의 비예술적 상징체계 사이의 관습적 위계를 거부했다.

당시 평론가 크레이그 오언스Craig Owens는 크루거나 신디 셔먼Cindy Sherman, 셰리 러빈Sherrie Levine 또는 제니 홀저Jenny Holzer 같은 신아방가르드 여성 화가들이 1970년대 후반과 1980년대 초반에 걸쳐 선보인 도전적인 작품이 '우의적 충동Allegorical Impulse' 덕분에 알려지게 되었다고 말했다. "하나의 텍스트는 또 다른 텍스트를 통해 해석할 수 있다. 하지만 그 둘의 관계는 단편적이고 불규칙하거나 혼란스러울 수 있다."[3]

Ⓣ 이론적 이해

크루거는 다음과 같이 말한다. "내가 만든 작품은 항상 권력, 통제, 육체, 돈을 주제로 한 것이었다."[4] 상징체계는 지배층의 사회 구조를 재생하는 데 핵심적인 역할을 하는 동시에, 사회 본연의 모습을 정당화한다. "권력을 부여하는 사람은 누구인가? 권력을 쥔 사람은 누구인가? 부재와 존재, 눈에 보이는 것과 보이지 않는 것, 귀에 들리거나 들리지 않는 것의 체계는 어떤 것인가?"[5]

19세기 독일 경제학자 카를 마르크스Karl Marx는 자본주의에 지배당하는 사람은 그가 '상품물신주의Commodity Fetishism'라

명명한 생각에 빠져들기 십상이라고 적었다. '상품'은 그것을 만들어내느라 실제로 들이는 노동력보다 그 자체의 가치로 평가되는 소비재이다. 한편 '물신物神, fetish'은 19세기와 20세기 초 인류학자들이 전근대 문화를 언급하면서 물건이 가지는 놀라운 힘을 지칭하며 사용한 용어이다.

그 당시의 산업 사회에서 마르크스는 사람들이 주로 노동자로서 자신의 역할, 사회 계급 질서 안에서의 위치를 기반으로 정체성을 갖는다고 말했다. 따라서 상품과 사회 계급은 밀접한 관계를 맺는다는 사실에 주목했다. 하지만 탈산업화가 진행되고 있는 오늘날에는 경제적 상황이 변하면서 생산의 개념도 바뀌었고, 사회적 계급도 사라졌다. 마르크스는 생산과 소비 중심으로 산업 사회를 정의했지만, 오늘날의 탈산업화 사회나 후기 현대 사회는 이미지와 상징의 시뮬레이션과 재생 중심으로 규정된다. 따라서 상품은 막강한 권력을 갖게 되는 것이다.

1960년대 이후 개인이 자유로이 자신을 표현하고 결정할 수 있는 권리는 행복을 위한 필수 조건이 되었다. 그리고 계급이나 집단적 충성심보다는 개인이 내리는 선택을 중시하는 시대가 되었다. 이러한 개인의 선택은 많은 경우 여러 개의 상품 사이에서 하나를 고르는 것이다. 〈무제(나는 쇼핑한다. 고로 존재한다)Untited(I shop therefore I am)〉라는 작품 제목은 탈산업화시대가 내세우는 일종의 주문 같기도 하다. 이는 17세기 프랑스 철학자 르네 데카르트René Descartes의 명언 "나는 생각한다. 고로 존재한다.cogito, ergo sum"를 패러디한 것이다.

이 격언은 크루거가 '생각'을 '쇼핑'으로 치환하여 탈산업화 사회의 가치를 설명하는 것으로 바꿨다. 데카르트는 존재의 확실성을 다지기 위한 가장 탄탄한 근거는 지속해서 사

유하는 능력이라 주장했다. 반면 크루거는 그러한 이상은 고도로 발전한 자본주의 사회의 지배적 힘에 자리를 내어주었고, 상품이 가지는 정신적 가치는 어마어마해졌다고 반박한다. 대중은 자신의 물건을 소유하는 행위에서 물질적 그리고 정신적 만족감을 느낀다. 쇼핑을 하지 않으면 존재하지 않는 셈이며 그런 사람은 실체나 가치를 가질 수 없다. 따라서 탈산업화 사회에서 쇼핑은 생존에 필요한 물품을 조달하는 행위 이상의 의미이며, 이제는 개인이 자신의 존재 인식을 구축할 방법을 찾는 가장 중요한 영역이 되었다.

대중은 제품의 브랜드를 통해 자신을 정의한다. 그리고 크루거가 주장한 것처럼 여성은 소비지상주의에 깊이 빠져 있는 데다가 심지어는 자기 자신이 상품이 되기도 한다. 여성은 이처럼 새로운 문화 때문에 가장 고통받는 사람들이다. 그들의 삶은 폄하되고 심지어는 소외당하기까지 한다.

Ⓔ 경험적 이해

크루거는 미술 자체가 권력 관계라는 매트릭스 안에 구현된 기호 체계이므로 이렇듯 거짓된 위상을 인지해야 한다고 주장했다. 또한 미술이 자유로운 자기표현이라는 근거 없는 믿음에 몰두하거나 형태에 대한 미학적 평가에 자신을 가두는 일이 없어야 한다고도 했다. 그보다는 사회적 합의를 거친 암호를 해독하는 태도로 작품을 감상하기를 바랐다. 단어와 이미지의 관계에 크루거가 보이는 흥미는 언어가 가진 설득력에서 기인한 것이었다. "사진과 언어는 분명한 가정을 한데 모으는 계기가 되는 것 같다."라고 그녀는 주장했다. "진실과 거짓이 있다고 치면, 거짓에 대한 서사가 허구일 것이라고 추

측한다. 나는 특정 단어들을 복제한 다음, 그것들이 사실과 허구라는 개념에서 벗어나는지 혹은 일치하는지 관찰한다."[6]

크루거의 작품을 접한 관람객은 자신이 살아가는 사회의 신념을 함께 분석한다. 자본주의 사회에서 상품은 행복을 보장하고 정체성을 굳건히 다지는 놀라운 힘을 가진다. 크루거는 대중에게 이러한 현실에 대해 생각해볼 여지를 주는 것이다. 2013년 인터뷰에서는 〈무제(나는 쇼핑한다. 고로 존재한다)〉를 제작한 1987년 이후 세상이 바뀌었다는 생각이 잘못되었다고 말하기도 했다. 실제로 인터넷 쇼핑 그리고 SNS의 확산과 대상이 분명한 구체성 때문에 많은 것은 그대로지만 소비문화의 강렬함은 배가되었다.[7]

<u>A</u> 미학적 이해

크루거에게 미학적 태도는 매우 미심쩍은 것이었다. 비판적 목적을 위해서는 분명 부차적 요소여야 한다. 그런데도 그녀는 매우 특징적이고 일관된 시각 언어를 발전시켜왔다.

광고의 개념을 도입한 크루거는 시장이 원하는 것에 맞춰 발전시킨 양식을 사용한다. 광고 속 언어와 이미지의 본질적 관계는 그것을 보는 사람이나 소비자가 집중하는 시간이 짧다는 가정에 근거한다. 그리고 대개 무의식의 수준에서 나타나는 전략적 설득에 좌우된다. 광고 디자인은 저비용으로 재생산하고 쉽게 해석할 수 있도록 제작한다. 또한 짧으면서도 기억에 남을 만한 문구를 독특한 서체로 만들어 이미지와 함께 배치한다.

특히 크루거가 알렉산더 로드첸코Alexander Rodchenko 같은 러시아 구성주의 작가의 작품과 독일 바이마르의 바우하우스

Bauhaus가 개척한 모더니즘 디자인을 적용한 것은 의도적이었다. 그녀가 주로 사용하는 시각 언어는 상당 부분 모더니즘 미학의 특정 시대를 참조한 것이다. 선호하는 서체는 푸투라 Futura라는 산세리프체로, 1927년 독일 서체 디자이너 파울 레너Paul Renner가 디자인한 이후 바우하우스 시기에 가장 많이 쓰였다. 레너가 활동하던 시기에 푸투라는 합리적이고 기술적인 사회의 낙관주의를 상징했다. 1950년대에 푸투라 같은 산세리프체는 주류 광고 업계에서 많이 사용되었다.

전체 이미지에서 특정 부분만을 선택해 잘라내는 크로핑을 거친 사진, 클로즈업, 비대칭적이고 역동적인 배치, 디자인의 단순화 등과 같은 20세기 초반의 다양한 아방가르드 기법도 자주 등장했다. 크루거 역시 모더니즘 양식을 효율적으로 재사용했다. 이를 광고에 적용해 모든 혁명적 주제와의 연관성을 없앤 다음 현상을 해체하는 무기로 다시금 활용했다. 또한 미학적 기법과 대중매체의 기술을 이용해 상업적으로 동기를 부여하는 메시지를 내부에서부터 무너뜨렸다.

〈무제(나는 쇼핑한다. 고로 존재한다)〉 속 흑백 사진은 그 위로 보이는 네모난 흰색 영역의 배경 역할을 한다. 콜라주 기법으로 표현한 흰색 사각형 위에는 강렬한 붉은색 문구가 적혀 있다. 이는 크루거의 작품에서 흔히 볼 수 있는 방식이다. 이따금 사진에 색을 입히거나 서체와 배경의 색을 서로 바꿔서 검거나 붉은 바탕 위에 흰색 서체를 사용하기도 한다. 펼쳐 보인 손, 서체가 적힌 사각형을 배치한 방식은 언어와 시각적 기호 사이의 모호한 관계를 나타낸다. 손은 사각형이 표현하는 세계의 일부이거나 그 위에 중첩된 것일 수도 있다.

작품 속 손은 표어를 들고 있는 것일까? 혹은 명함이나 표본처럼 사람들에게 그것을 보여주고 있는 것일까? 그것도 아

니라면 사진 위에 서체를 콜라주한 것일까? 만약 그렇다면 그 손은 무엇을 잡으려고 뻗은 것일까?

ⓢ 회의적 시선

'나는 쇼핑한다. 고로 존재한다.'라는 표어는 눈길을 사로잡는 다. 동시에 우리 사회의 불행한 진실을 말하고 있다. 하지만 이는 과장되고 일반적인 표현이기도 하다. 설사 그것이 현실 에 기반을 두었다 해도 지나치게 단순하고 추상적으로 표현 한 메시지 때문에 복잡한 문제까지 단순해졌다. 그리고 덕분 에 쉽게 조작되거나 재흡수될 수 있다. 사실 사회 비판이나 제 품 홍보, 그 어떤 목적을 위한 것이든 메시지를 표어로 간소 화하더라도 그것이 주는 효과는 본질적으로 다르지 않다. 지 나치게 일반적인 내용은 정치적으로 사용할 수 없다.

실제로 크루거의 작품은 그것을 보는 사람이나 소비자를 쉽사리 현혹하고 광고주는 이를 통해 부수적 이익을 얻을 수 있다. 사업 관계자는 그러한 작품 양식을 이용해 고객에게 엘 리트 미술 문화를 이해할 수 있는 통찰력을 주면서 제품이나 작품 활동에 들어맞는 매력도 더할 수 있다. 2000년대 초반 에 크루거는 수년에 걸쳐 '나는 쇼핑한다. 고로 존재한다.'라 는 표어를 내걸고 런던의 유명 백화점 셀프리지Selfridges와 손 을 잡고 '안티 마케팅anti-marketing' 캠페인을 벌였다. 하지만 크 루거가 주장하는 표어에 담긴 비판적 통찰은 쉽게 주객이 전 도된다. 누구나 아는 뻔한 말이 되는 것이다.

2017년 《뉴요커The New Yorker》의 한 평론가는 "어떤 언어를 바꾸려고 시작한 방식이 도리어 그 언어의 일부가 되었다."라 고 지적했다. 그렇지만 크루거의 작품은 처음부터 운명이 정

해져 있었다. 크루거의 사례를 통해 일반적인 제도를 향한 비판이라는 아방가르드 전략은 과거의 '적'에게 오히려 칼을 쥐여주는 결과를 낳기에 십상이라는 점을 알 수 있다. 크루거는 광고업계의 양식적 규범을 적용했다. 그러나 그녀가 내놓는 비평은 제도성 정치가 아닌 추상적인 정체성 정치 수준에 그친다. 이는 현실적이고 단편적인 변화가 이루어질 수 있는 수준이다. 따라서 결과적으로는 비판의 대상으로 삼은 쟁점과 현실적 관계를 구축하지 못한다.

크루거가 취한 상징적인 제스처는 이내 그것이 저항하고자 했던 체제로 다시 흡수되었다. 이와 같은 상황을 통해, 정체성 정치를 근거로 한 '비평'이라는 개념이 길잡이 역할을 하려면 스스로 비평의 대상이 되어야 한다는 점을 알 수 있다.

(M) 경제적 가치

크루거 세대의 주요 관심사 중 하나는 미술의 상품화에서 벗어나는 것이었다. 정체성 정치에 관여한 크루거는 자신이 할 일이 그저 인공물을 만들어내는 행위에 그치지 말아야 한다고 생각하고, 사회 저항 운동에 꾸준히 참여했다. 그녀는 광고의 시각적 언어 수용, 단어와 이미지 사용을 통한 사회 관습 타파, 대량 생산 기술의 적용을 우선순위로 두었다. 덕분에 합리적인 가격으로 다양한 플랫폼과 시장에서 자신의 작품을 선보일 수 있었다. 예를 들어 ‹무제(나는 쇼핑한다. 고로 존재한다)›의 캔버스 프린트, 종이 가방, 쇼핑백, 티셔츠, 베개, 쿠션, 이불 커버, 퀼트, 태피스트리 장식품, 러그, 머그잔, 아이폰과 아이패드와 노트북 스킨, 벽시계를 비롯한 다양한 제품은 모두 온라인 쇼핑몰에서 구입할 수 있다.

그럼에도 ‹무제(나는 쇼핑한다. 고로 존재한다)›는 더욱 전통적인 순수 미술 작품으로 평가받는다. 두 가지 한정판으로 제작된 작품은 신축성 있는 비닐에 큼직하게 인쇄되어 있다. 첫 번째 작품에는 검은색 배경 위에 흰색 글씨가 적혀 있다. 비슷한 크기의 작품으로 1985년에 제작한 ‹무제(문화라는 말을 들을 때면 나는 수표책을 꺼낸다)Untitled(When I Heard the Word Culture I Take Out My Checkbook)›는 2011년 뉴욕 크리스티경매에서 90만 2,500달러에 판매되었다. 당시 예상가는 25만 달러에서 35만 달러 사이였다.

(N) 주석

1 인종이나 계급, 종교 등 다양한 기준으로 갈라진 집단이 각자의 권리를 내세우는 데 집중하는 정치를 가리킨다. -옮긴이 주

2 Michel Foucault, Discipline and Punish: The Birth of the Prison, Penguin, 1991

3 Craig Owens, 'The Allegorical Impulse: Toward a Theory of Postmodernism', in Beyond Recognition: Representation, Power, and Culture, University of California Press, 1992, p. 54

4 Barbara Kruger interviewed by Christopher Bolen, Interview Magazine, 13 February 2013, https://www.interviewmagazine.com/art/barbara-kruger (visited 25 March 2018)

5 'Playing with Conditionals', an interview with Barbara Kruger by David Stromberg, The Jerusalem Report, 4 February 2016, p. 40

6 Barbara Kruger interviewed by Richard Prince, Bomb Magazine, 11 September 2009, http://magazine.art21.org/2009/09/11/barbara-kruger-interviewed-by-richard-prince/ (visited 25 March 2018)

7 Barbara Kruger interviewed by Christopher Bolen, Interview Magazine, 13 February 2013, https://www.interviewmagazine.com/art/barbara-kruger (visited 25 March 2018)

(V) 참고 전시

미국 로스앤젤레스, 더브로드

미국 로스앤젤레스, 해머뮤지엄

미국 워싱턴 DC, 내셔널갤러리오브아트

(R) 참고 도서

Yilmaz Dziewior (ed.), Barbara Kruger: Believe + Doubt, exh. cat., Kunsthaus Bregenz, 2014

Barbara Kruger, Picture/Readings, Barbara Kruger, 1978

Barbara Kruger, No Progress in Pleasure, CEPA, 1982

Barbara Kruger, Remote Control: Power, Cultures, and the World of Appearances, MIT Press, 1993

Barbara Kruger, Barbara Kruger, Rizzoli, 2010

Barbara Kruger and Phil Mariani (eds), Remaking History, Bay Press/Dia Art Foundation, New York, 1989

Barbara Kruger: We Won't Play Nature to Your Culture, exh. cat., Institute of Contemporary Arts, London, and Kunsthalle Basel, 1983-84

Barbara Kruger (Thinking of You), exh. cat., Museum of Contemporary Art, Los Angeles, 1999

Barbara Kruger, exh. cat., Modern Art Oxford, 2014

Kate Linker, Love for Sale: The Words and Pictures of Barbara Kruger, Harry N. Abrams, Inc., 1996

Brian Wallis (ed.), Art After Modernism: Rethinking Representation, New Museum of Contemporary Art, New York, 1984

쉬 빙
XU BING

천서
A Book from the Sky

1987　1991

복합 매체, 가변 크기, 홍콩뮤지엄오브아트

쉬빙Xu Bing, 1955-의 성공 비결은 바로 정교한 솜씨와 전통적인 아름다움이었다. 〈천서天書, A Book from the Sky〉는 권위적 체제 그리고 언어와 권력의 관계를 효과적이고 절묘하게 비판한 작품이다. 포스트모더니즘 미학이 전하는 '낡은 것이 주는 충격'을 단적으로 보여주는 중국식 예시인 셈이다. 1970년대 후반에 들어서면서 '새로운 것이 주는 충격'을 쉴 틈 없이 보여주던 서양의 모더니즘은 고유의 체제 전복성이 무뎌지면서 포스트모더니즘에 자리를 내어주기 시작했다. 〈천서〉는 사회주의를 지지하는 마오쩌둥毛澤東과 공산주의자들이 다져놓은 문화 수준을 터무니없이 표현해, 중국인조차 제대로 해석할 수 없게 만든 작품이다. 하지만 더 광범위한 맥락에서 작품을 들여다보면, 서구의 보편적 자본주의가 미친 영향으로 모든 언어가 변화를 겪으며 그 가운데 일부는 영영 사라진다는 내용을 담고 있다. 실제로도 자본주의는 사회주의에 비해 언어에 끼친 영향이 상당하다. 한 예로 광고는 언어를 더 일상적이고 상업적으로 만들었다.

1988년 베이징에서 첫선을 보인 〈천서〉는 엄청난 반향을 일으켰다. 대만의 뉴웨이브 순수 미술 운동과 손을 잡은 쉬빙은 두 부류의 지탄을 받았다. 그가 고의로 난해한 작품을 만든다고 보는 사회주의 인사와 작품이 지나치게 전통적이라 생각하는 평론가 들이었다. 쉬빙의 설명처럼 작품은 무질서하게 얽혀 있는 사회주의와 문화대혁명1966-1976, 마오쩌둥 사후 중국이 겪은 개혁의 시기, 서구화와 현대화를 조합하려는 의도로 제작되었다.[1] 얼핏 보기에는 전통식으로 제본한 네 권의 책, 벽과 천장에 걸린 두루마리 족자에 4,000개의 한자를 인쇄한 것처럼 보인다. 쉬빙은 작품을 통해 언어 사용 및 남용, 자신의 조국인 중국의 과거와 현재가 충돌하는 현상을 표현하고자 했다. 전시장 바닥에 직사각형으로 배열한 책 네 권과 천장에 매달려 늘어진 두루마리는 천지天地가 가지는 이중성을 암시한다.

제목 '천서'는 한자 그대로 '천상天의 글書'을 의미한다. 이는 종교적인 글 또는 이해할 수 없는 말이나 알아듣기 힘든 말, 즉 모호하거나 해석이 불가능한 말을 가리킬 때 쓰기도 한다.[2] 쉬빙의 작품 속 글자들이 언어학적으로 무의미하기 때문에 이런 제목이 붙었다. 모든 글자는 실제 중국어가 가지는 구조에 토대를 두지만, 쉬빙은 이를 일부러 문법적으로 기능하지 못하게 만들었다. 따라서 작품 속에서 책은 그 역할을 다하지 못한다. 아무리 봐도 실제 책 같지만 사실은 텅 빈 책이다. 중국 현대 시인 베이다오北島의 말처럼 쉬빙의 작품 속 글자는 소리를 잃어버린 상형문자에 불과하다.[3]

쉬빙은 중국어로 글을 쓰고 전통 목판 인쇄술을 사용하면서 오래도록 이어져 내려온 생각을 무너뜨리려 했다. 그리고

중국어와 동시대 중국 문화, 나아가 언어의 전반적 역할에 도전장을 내밀었다.

쉬빙이 의도적으로 해석할 수 없는 글을 만들어내는 데에는 공산주의가 중국어에 미친 영향이 한몫한다. 그가 유년기와 청소년기를 보낸 문화대혁명 시기에는 낡은 생각과 전통, 문화, 습관 등 '4대 구습舊習'을 타파하자는 구호를 외쳤다. 이 과정에서 공산주의자들은 소위 반동적 요소라는 것을 없애 중국어를 정화하고자 했다.

마오쩌둥은 중국어 쓰는 법을 간소화해 널리 문맹률을 낮춰야 한다고 주장했다. 그래서 선전 문구를 적을 때는 기본적으로 일상 회화의 방식을 근거로 삼았다. 간결하고 리듬감 있는 문장이야말로 가장 명확하게 말할 수 있는 방법이라고 생각했기 때문이다. 다른 한편으로 공산주의자들은 중국의 고전 작품을 약탈하고, 과거의 리듬감 있는 문장을 선전에 동원했다. 언어는 엄격한 검열을 거쳐 선전 문구로 만들어졌다.

마오쩌둥의 숙청이 언어는 물론 사용자에게도 영향을 미친 것은 당연했다. 훗날 쉬빙은 이렇게 말했다. "마오쩌둥이 중국 문화에 미친 급진적 영향력은 그가 언어를 변화시킨 과정에서 비롯되었다. …… 문자 언어를 향한 공격은 문화의 핵심과 직결된다. 문자 언어에 손을 대는 순간, 개인의 사고방식 중 가장 내밀한 부분 역시 변하게 된다. 내가 이 사실을 깨닫게 된 것은 문자 언어에 대한 경험 덕분이었다."[4]

B 전기적 이해

쉬빙은 젊은 시절부터 언어란 다른 것에 영향을 받기도, 조작되기도 쉽기 때문에 무언가를 해방할 수도 통제할 수도 있다

는 사실을 통렬히 깨달았다. 중화인민공화국시대를 겪은 다른 사람들과 마찬가지로 쉬빙 역시 문화대혁명이 불러온 대격변을 직접 체험했다. 당시의 변화는 쉬빙의 인생에 큰 충격을 주었다. 그의 부친은 베이징대학교 교수였고, 어머니는 사서였다. 바로 마오쩌둥이 중국의 사회주의 운동에 방해된다고 지목한 부류에 속했다. 쉬빙은 이렇게 적고 있다. "당시에는 이런 말들을 했다. '펜을 무기로 삼아 반동분자들을 겨누어라.' 반동분자는 바로 아버지 같은 사람이었다."[5] 쉬빙은 전통 문화와 수천 권의 책과 함께 자랐다. 부모님은 그가 어릴 때부터 집에서 서예를 가르쳤다. 하지만 청소년기에는 중국 공안이 주장하는 '재교육'을 받아야 했기 때문에 부모님과 강제로 헤어졌다. 쉬빙은 어느 시골의 농업 공동체에서 일했다.

1989년에 벌어진 유혈 진압 사건 천안문사태는 쉬빙에게 전환점이 되었다. 그의 활동은 정부의 검열을 받았다. 하지만 1990년에 미국으로 이민한 뒤 시민권자가 된 것은 강요가 아닌 선택에 따른 결과였다. 1999년에는 동양계 미국인 가운데 최초로 맥아더재단 펠로십MacArthur Foundation Fellowship에 선정되었다. 맥아더재단 펠로십은 뛰어난 독창성과 창의성을 추구하는 데 헌신한 이에게 주는 명예로운 상이다.

쉬빙은 이 상을 받고 세계적 미술가로서 입지를 수월하게 굳혔고, 작품을 찾는 사람도 많아졌다. 〈천서〉를 제작한 이후 1996년에는 설치 미술 연작 '사각 철자 서예Square Word Calligraphy'를 시작하면서 영어와 중국어의 문자 체계를 합친 형태를 선보였다. 여기에서 영어 단어는 중국어 글자 형식으로 압축해 나타난다.

2008년 베이징으로 돌아온 쉬빙은 학계의 요직을 맡았다. 중국의 정치 상황이 바뀌면서 보다 풍부한 예술적 표현이 가

능해졌고, 그러한 환경에서 더 나은 결과물을 만들어내는 것이야말로 예술가가 할 일이라 생각했기 때문이었다. 최근에는 중국의 전통 풍경화를 미묘하게 변형하는 작품 활동에 집중하며 다문화 담론을 연구하고 있다.

Ⓐ 미학적 이해

〈천서〉가 지니는 체제 전복적 효과는 쉬빙이 중국 전통 미학을 적절하게 활용할 줄 알았기에 가능했다. 또한 판화 제작을 배운 덕에 배나무를 깎아 가동可動 활자를 만들어 송나라와 명나라시대의 활자로 기술이 필요한 고달픈 작업을 할 수 있었다. 독학으로 인쇄술을 배운 쉬빙은 움직일 수 있는 목판 활자의 조합과 인쇄 방식을 인쇄업자에게 보여주어야 했다. 사진 속 나무 상자에 담긴 책은 예로부터 불경 같은 종교 서적을 인쇄하던 종이에 글자를 인쇄한 것이었다. 쉬빙이 사용한 전통 인쇄 기술의 기준에서 보더라도 활판에 잉크를 바를 때 세심한 주의를 기울였다는 점에서 작품 수준이 높다는 사실을 알 수 있다.

쉬빙은 전통적 기술과 표현 방식을 사용하면서, 여기에 중국어 문자가 가진 형식적 특징을 결합했다. 따라서 텍스트 기반 매체의 미학적 수준은 서양 인쇄술에서 볼 수 있는 비슷한 방식보다 훨씬 더 두드러진다. 르네상스 이후 그리고 모더니즘이 도전장을 내밀던 시기의 서양 미술에서는 텍스트와 이미지 영역을 분리하려는 특징이 나타났다. 시각적 사실성을 중시하는 경향과 인쇄기의 발명은 여기에 더욱 힘을 실어주었다.

반면 동양에서는 20세기까지도 문자가 가지는 고유한 표의적 특징 그리고 서체가 가지는 높은 예술적 입지가 강세였

쉬빙, 마이클 L. 에이브럼슨Michael L. Abramson 사진

다. 글을 쓰든 그림을 그리든 붓과 먹, 종이와 비단 등 모두 같은 도구를 사용했다. 이러한 도구는 시각적 표기법을 기반으로 하는 그림 체계 안에서 서로 결합한다. 따라서 직사각형 평면은 서양과 달리 대체로 낙관을 위해 마련된 공간이었다. 사람들은 이러한 2차원적 표면에 처음에는 손으로, 나중에는 기계 인쇄로 글을 새겨넣었다.

(E) 경험적 이해

〈천서〉를 마주하는 관람객은 중국어를 아는 사람 이외에는 대개 눈앞에 보이는 글자가 실제 중국어이며, 시각 미술을 위해 더욱 평범하게 변형한 형태일 거라 생각하게 된다.

작품이 처음 공개되었을 때 일부 중국인마저 복잡한 사전을 뒤져 한자의 뜻을 찾아보고, 작품 속 글자가 실제로 읽을 수 있는 것인지 헷갈려했다. 하지만 중국어가 모국어인 관람객은 이내 책 속에 가짜 글자가 존재한다는 명백한 사실을 확인할 수 있고 다른 나라의 관람자는 작품이 아닌 보충 설명을 읽어야만 알 수 있었다. 이러한 맥락에서 쉬빙의 작품은 관람객이 다양한 문화적 배경으로 얻을 수 있는 여러 경험을 통해 평상시보다 뚜렷하게 문화 차이를 인식하도록 한다.

또한 작품은 '본다'는 행위가 어느 경우에든 '읽는다'는 행위가 될 수 있으며 이러한 사실은 중국 문화권에서 훨씬 의식적으로 인지한다는 사실을 상기한다. 중국어는 알파벳과 다르기 때문이다. 동시에 이런 식의 가짜 글자를 이해할 수 있는 사람은 아무도 없으므로 우리는 어쩔 수 없이 문화적 제약이 상대적으로 느슨한 방식으로 작품을 이해하게 된다. 다시 말해 언어가 시각적 요소에 미치는 영향이 그리 크지 않다는 뜻

이다. 일반적으로 모든 그림은 상징이나 표의 문자 같은 산만한 기호가 넘쳐나는 범위에서만 제 기능을 한다. 그리고 다른 한편으로는 '지표적' 표시 그리고 그 흔적을 창조한 사람에게 동시 신호를 보내는, 기호적 가치가 전혀 없는 순전한 의사 표시가 남긴 흔적에 불과하다. 〈천서〉는 이러한 범주를 교란하며 보는 이가 기호와 감각 사이를 오가게 한다.

Ⓣ 이론적 이해

쉬빙의 작품에서 가장 중요한 요소를 광범위하게 살펴보기 위해서는 글자 자체의 본질을 알아야 한다. 서양의 글자는 말을 그대로 표현하기 위한 시각적 기호인 알파벳과 같은 표음 문자로 되어 있다. 반면 한자는 서양과 달리 일부만 표음 문자이며 대개는 표의 문자에 해당한다. 다시 말해 말과는 별개로 글자 자체에도 뜻이 있다. 알파벳과 표의 문자 체계 모두 형태는 언어의 정보 단위인 시니피앙으로 사용한다. 중국에서는 한자의 '부수部首'를 알아야 글자를 읽고 쓸 수 있다. 따라서 아이들은 엄청나게 많은 부수를 외워야 한다. 오늘날의 기준으로 봤을 때 의미나 형태를 조합하는 데 쓰이는 부수의 숫자는 약 4,000개에 달한다. 이런 이유로 지식을 관리하고 확산하는 측은 글쓰기를 강조하는 편이다.

후기 구조주의 철학에서 가장 주된 논점은 언어의 자기 모순성이다. 즉 단어의 의미는 특정한 체제에서 차지하는 입지에 따라 결정된다는 말이다. 언어는 현실을 그대로 반영하기보다 사회적 관습에 따른다. 따라서 어떤 단어에 생생한 의미를 불어넣고자 한다면 단어와 의미의 지속적인 재구축과 이미지화가 필요하다.

쉬빙이 고유한 화풍을 구축하던 시기에 특히 영향을 받은 프랑스 철학자 자크 데리다Jacques Derrida는 1967년에 쓴 책 『그라마톨로지에 대하여De la grammatologie』에서 스스로 '해체deconstruction'라 명명한 과정을 통해 특정 대상을 면밀히 해석하면 어떤 것도 그 의미를 상실할 수밖에 없다고 말한다. 실제로 고정된 의미와 중심이라는 것은 존재하지 않는다. 오직 끊임없는 재생과 순환만이 있을 뿐, 그 속에서 확고한 진실은 찾을 수 없다. 데리다는 문자가 부차적이거나 구어를 보조하는 문화권에서 문자 언어보다 음성 언어를 중시하는 '로고스 중심주의logocentrism'가 발견된다고 주장했다. 그리고 문자 언어가 음성 언어에 종속될 일 없는 중국에서는 이미지와 단어를 만들어내는 '그래픽 흔적Graphic Traces'이 이성과 언어 중심적 사고를 지배한다고 생각했다. 따라서 그는 뚜렷한 구술 구조가 결핍된 중국어 글쓰기는 서양 형이상학의 중심에 놓인 '로고스 중심주의'라는 문제를 자연스럽게 피해갈 수 있었다고 설명한다.

쉬빙은 비워둔 기표로 기존의 문화와 언어 프레임에 변화를 주고 거기에서 생기는 기대감을 이용했다. 또한 기호로서 글쓰기라는 공식을 파괴해 글자를 온전히 시각적인 이미지로 만들었다. 언어를 그림으로 바꾼 쉬빙은 데리다가 독창적 해석에 중점을 두고 분석한 특정 유형의 해체주의에서 벗어나 '응용 문자학' 혹은 독창적 글쓰기에 중점을 두고 설명 가능한 예시를 만들었다. 데리다가 주장한 해체주의는 쉬빙의 문화적 배경이 가지는 여러 측면과 흥미로운 유사성을 가진다.

동시에 〈천서〉는 진실한 신념은 말로만 담아낼 수는 없다는 중국 전통 도교나 선불교적 믿음을 고려해 해석할 것을 권한다. 기원전 4세기의 도가 철학서 『도덕경道德經』에서는 이렇

게 말한다. "도道를 곧 도라는 말로 표현하면, 그 도는 항구 불변한 본연의 도가 아니며 명명할 수 있는 이름은 실재하는 이름이 아니다."[6]

이러한 점에서 쉬빙이 새로이 만든 '천서'는 일부러 읽어내기 어렵게 만들어 궁극적 현실의 표현 불가능한 본질을 상기시킨다. 작품은 영구하고 완벽한 천상의 '책' 그리고 불완전하며 역사적인 인류 문화의 산물을 의도적으로 병치한다.

Ⓜ 경제적 가치

1990년부터 1991년 사이 미국에서 열린 쉬빙의 첫 번째 전시의 주인공은 〈천서〉였다. 그 무렵 중국 미술 작품은 다양한 요인 때문에 높은 수익성을 얻고 있었다. 중국이 정치적으로 더욱 개방되면서 새로운 영역에 주목하는 활발한 국제 미술 시장이 등장했다. 이와 함께 중국 예술품 고유의 참신함도 이목을 끌기 시작했다.

미술가들은 1950년대 이후 서양 미술이 제기한 복잡한 쟁점들을 회피하려는 경향을 보였다. 그들은 작품의 의도를 명확하게 표현하는 동시에 미학적으로 아름다운 결과물을 만들고자 했으며, 이는 회화의 형식에서도 종종 드러났다. 이와 대조적으로 쉬빙의 작품은 특히 아방가르드를 향한 중국인의 비판적 성향을 암시한다.

〈천서〉는 전 세계 곳곳에서 여러 차례 전시되었다. 현재 작품의 복사본을 소장한 곳은 영국박물관British Museum과 미국 하버드대학교 도서관The library of Harvard University, 호주 브리즈번의 퀸즐랜드아트갤러리Queensland Art Gallery이다. 일본의 공공 기관과 개인 역시 소장하고 있다. 2000년에는 홍콩의 자선 단체

베이션탕재단Bei Shan Tang Foundation에서 일부 자금을 지원한 덕분에 홍콩뮤지엄오브아트The Hong Kong Museum of Art 역시 복사본을 소장하게 되었다. 2014년에는 홍콩 소더비경매에서 또 다른 버전의 작품이 106만 홍콩달러에 매각되었다.

⑤ 회의적 시선

1990년대 중국 미술가들이 성공을 거둘 수 있었던 이유는 작품의 본질적 가치보다는 정치와 시장의 지배력 덕분이었다. 서양 미술 시장에 진출한 중국 예술품은 그 참신한 가치 때문에 환영받았다. 당시 서양 미술계는 개념적이고 반反 미학적 전략 쪽으로 편향되어 있었다. 따라서 특히 미술 관련 지식이 풍부한 큐레이터, 평론가를 비롯한 미술계의 전문가들은 매력적인 전통미의 가치, 분명한 개념적 전략을 내포한 콘텐츠가 복합된 쉬빙의 작품에 반색을 표했다. 하지만 개념적으로 엄격한 작품을 봤을 때는 중국이 후기 구조주의 이론을 '받아들인' 것처럼 흥미롭게 생각할 수도 있지만, 고루한 관습의 의도적 활용은 '이국적인' 동양으로 상기되는 상투적 개념을 주입한 것으로도 볼 수 있다. 그리고 이는 궁극적으로 서양의 제국주의적 사고를 견고히 한다.

나아가 의도적으로 글을 읽을 수 없도록 한 작품의 주제는 사실 중국어를 읽을 줄 아는 사람에게만 의미가 있다. 중국어를 모르는 사람에게 〈천서〉는 순전히 가상의 표현일 뿐이다. 작품이 가지는 모호함은 알고 보면 풍족하고 내재적이며 문화적 가치가 결여되어 오는 것일 수도 있다. 쉬빙 역시 "관습적 사고는 결합과 표현 과정에서 장애물을 만들어 혼란을 일으킨다."라고 말하며 이 점을 상당 부분 인정했다.[7]

(N) 주석

1 Quoted in Britta Erickson, The
 Art of Xu Bing: Words Without
 Meaning, Meaning Without
 Words, exh. cat., Arthur M.
 Sackler Gallery, Smithsonian
 Institution, Washington DC,
 2001-2, p. 33.

2 See https://chinese.yabla.com/
 chinese-english-pinyin-dictionary.
 php?define=%E5%A4%A9%E4%B
 9%A6 (visited 19 April 2018).

3 Hsingyuan Tsao and Roger
 T. Ames (eds), Xu Bing and
 Contemporary Chinese Art:
 Cultural and Philosophical
 Reflections, SUNY Press,
 2011, p. xv.

4 Xu Bing, 'The Living Word'
 (2011), trans. Ann L. Huss,
 n.p., http://lib.hku.hk/friends/
 reading_club/livingword.pdf
 (visited 19 April 2018).

5 Xu Bing, 'The Living Word'
 (2011), trans. Ann L. Huss,
 n.p., http://lib.hku.hk/friends/
 reading_club/livingword.pdf
 (visited 19 April 2018).

6 Lao Tzu, Tao Te Ching, http://
 www.taoism.net/ttc/chapters/
 chap01.htm
 (visited 19 April 2018).

7 Xu Bing, 'The Living Word'
 (2011), trans. Ann L. Huss,
 n.p., http://lib.hku.hk/friends/
 reading_club/livingword.pdf
 (visited 19 April 2018).

(V) 참고 전시

대만 타이베이, 아시아아트센터

영국 런던, 영국박물관

미국 워싱턴 DC, 스미스소니언 협회,
 프리어앤드새클러갤러리

일본 후쿠오카, 아시안아트뮤지엄

미국 케임브리지, 하버드대학교도서관

독일 쾰른, 루드비히뮤지엄

미국 뉴욕, MoMA

호주 브리즈번, 퀸즐랜드아트갤러리

(R) 참고 도서

John Cayley, 'Writing (Under-) Sky:
 On Xu Bing's Tianshu', in Jerome
 Rothenberg and Steven Clay (eds),
 A Book of the Book: Some Works
 & Projections about the Book &
 Writing, Granary Books, 2000

Britta Erickson, The Art of Xu Bing:
 Words Without Meaning, Meaning
 Without Words, exh. cat., Arthur
 M. Sackler Gallery, Smithsonian
 Institution, Washington DC,
 2001-2

Paul Gladston, Contemporary Chinese
 Art: A Critical History, Reaktion
 Books, 2014

Jiang Jiehong (ed.), Burden or
 Legacy: From the Chinese Cultural
 Revolution to Contemporary Art,
 Hong Kong University Press, 2007

Jerome Silbergeld and Dora C.
 Y. Ching (eds), Persistence/
 Transformation: Text as Image
 in the Art of Xu Bing, Princeton
 University Press, 2006

Hsingyuan Tsao and Roger T. Ames
 (eds), Xu Bing and Contemporary
 Chinese Art: Cultural and
 Philosophical Reflections,
 SUNY Press, 2011

빌 비올라
BILL VIOLA

더 메신저
The Messenger

1996

어두운 공간 벽에 설치한 대형 수직 스크린에 컬러 비디오 투사 음향 증폭 스테레오,
연속 재생, 투사 이미지 크기 4.3×3m, 공간 면적 6.1×7.9×9.1m,
채드 워커Chad Walker 연기, 미국 뉴욕 구겐하임뮤지엄

〈더 메신저The Messenger〉는 신기술을 매체로 시간을 근간으로 삼아 여러 장소에서 동시에 관람할 수 있는 작품이다. 이런 점에서는 이 책에서 다루는 작품 중 유일무이하다. 빌 비올라 Bill Viola, 1951-는 기존의 영화를 보다 신선하고 강렬한 매체로 바꿔 새로운 영역에서 미술이 가지는 가능성을 끌어올렸다. 즉 정지 상태의 대상을 바라볼 때 느끼는 눈에 보이는 감각에만 국한하지 않고, 귀에 들리고 움직이는 것 역시 작품이 될 수 있다는 것이다.

비올라는 옛것과 새것을 연결해 이를 끌어낸다. '비디오 세대의 렘브란트Rembrandt of the video age'라는 별명은 바로크 미술이 가진 극적 서사에 더없이 감각적인 실체를 더하는 과정 덕분에 생겼다.[1] 한때는 회화를 통해 암시하거나 모방했던 것을 비올라는 온전하게 재현한다.

경험적 이해

대형 스크린이 설치된 어둑한 공간에 들어선다. 검고 광활한 물속에서 벌거벗은 남자가 얼굴을 아래로 향한 채 떠 있다. 비디오는 이렇게 흐릿하고 왜곡된 이미지에서 시작한다. 수면 위로 연기 같은 빛 한 줄기가 내려온다. 슬로모션으로 진행되는 영상에서 남자는 매우 천천히 관람객 쪽을 향해 떠오른다. 물 위로 올라온 남자의 몸은 밝게 빛나는 붉은 빛에 잠긴다. 남자는 눈 한 번 깜빡이지 않고 이쪽을 바라본다. 가쁜 숨을 내쉬는 소리는 깊고 울림 있게 들리다가 점점 옅어진다. 그리고 남자는 다시금 어두운 심연 속으로 천천히 가라앉는다. 전체 영상에서 이 과정은 네 번 반복된다.

〈더 메신저〉는 영상 속 이미지와 큰 규모, 음향의 활용, 영상을 통제하는 방식을 통해 관람객에게 직접적이고 본능적으로 영향을 미친다. 빌 비올라가 조율한 효과와 정서는 회화 같은 기존 방식이 가진 역량을 넘어선다. 작품을 접하면서 느끼는 경험은 정적인 예술 작품보다 오히려 연극이나 영화를 보았을 때의 그것에 가깝다.

비올라는 관람객이 감각을 통해 작품을 경험하기를 바란다. 따라서 관람객이 눈과 귀로 작품을 감상하는 과정에서 무언가를 분석하려고 하는 의지를 약화시키기 위해 뒤틀린 시공간을 만들어낸다. 작품 속 시간은 느리고 늘어지기 때문에 비올라는 관람객이 다른 방식으로 이미지를 감상할 것을 권한다. 그가 창조한 '한계의 공간'은 한계치, 경계, 제한을 뜻하며 이는 관람객의 내부 심리와 외부 현상계 사이에 위치하는 것처럼 보인다.

〈더 메신저〉는 형태의 유동성을 강조하지만, 느리게 변화하는 양상은 정확한 위치와 형태에 의문을 제기한다. 빠르게

혹은 모호하게 등장하는 이미지는 지각의 핵심에서 나타나는 끝없는 순환 같은 것을 보여준다. 점점 더 흐릿해지는 양상은 결코 정적이라고는 할 수 없으며, 시각적 영역에서 주기적 신호와 공간의 액상성liquid sense이 생성된다. 진동은 경계를 대신하며 외부와 내부를 구분하는 선을 무너뜨린다. 분명한 대조와 정적 구조가 사라지면서 뚜렷했던 시야는 위협 받으며 작품이 보내는 신호의 유형성과 타당성은 현실 감각 때문에 무너지고 만다.

하지만 동시에 비올라는 관람객에게 작품이 전달하는 지각적 영향에 무한하고 전형적인 이미지를 결합해 인간 존재의 근본적 실제성을 생각하도록 한다. 비올라는 눈에 보이는 것 그리고 세월이 흐르면서 문명이 축적한 공통 상징을 연결 짓는다. 이는 태고의 주기, 창조와 파괴, 내재와 초월이라는 이중성에 대한 경험을 전달하기 위한 것이다.

〈더 메신저〉는 생生과 사死라는 영원한 고리를 상기시킨다. 자연의 힘인 물은 생존에 필수적이며 생명 그 자체가 발현하는 원천이다. 또한 자궁에 존재하는 인간을 둘러싼 환경이기도 하다. 더 상징적으로 봤을 때 물은 대개 영적 정화와 관련 있다. 예를 들어 감리교의 세례 의식에서 물에 떠 있는 사람은 완전한 몰입이나 무아의 상태에서 깨우침을 얻게 된다. 따라서 비올라가 작품에 물을 사용한 것은 일종의 비유라 할 수 있다. 작품 속 인물은 관람객과 만났다가 사라지는 동작을 한번 더 반복한다. 자신의 시나리오를 무대에 올린 그는 탄생했다가 무無로 회귀하는 주기 또는 무라는 영원한 실체 속에서 찰나로 존재하는 삶을 표현한다.

Ⓐ 미학적 이해

〈더 메신저〉에서 느릿하게 펼쳐지는 행위는 이 시대의 탁월한 시간 의존적 매체인 영화나 텔레비전이 추구하는 미학과는 판이하게 다르다. 마치 최면을 거는 듯 기이한 효과를 자아낸다. 비올라는 정교한 시간 의존적 기술을 이용해 무한한 흐름을 전달하는 통로를 만든다. 그렇게 해서 작품을 적극적으로 감상하는 대신 점진적으로 영구히 변하는 요소를 더욱 신중하게 반추하고 사유하게 한다.

관람객은 은빛으로 빛나는 섬광을 품은 공기 방울과 흐르는 물속에서 빛나는 사람의 신체, 타는 듯한 붉은 색을 보게 된다. 이는 현실에서는 뚜렷하게 드러나지 않는 다양한 행위의 특징을 상징한다. 색의 조화 역시 강렬한 미학적 효과에 기여한다. 이를테면 파란색은 주황색을 띤 빨간색과 함께 눈길을 끄는데, 두 가지 색 모두 공허하고 어두운 물과 대비를 이룬다.

시각적 예술은 표현할 수 없는 대상을 환기해 물질계 표면 밖에 존재하는 것을 나타낸다. 비올라의 영상은 혁신적 매체를 사용했음에도 숭고미(마크 로스코 148쪽 참고)의 미학과 연관 지을 수 있다. 존재가 위기에 처하는 상황에서도 숭고한 경험으로 내면은 변화할 수 있다는 것이 그의 주장이다. 비올라는 새롭고 기술적인 발전이 가져다주는 극단적이고 복잡한 상황에 직면했을 때 마음이 지니는 개념화 능력에 제한을 가하려 한다.

Ⓗ 역사적 이해

비올라는 현대미술에서 두드러지게 자주 사용하는 비디오를 발전시키는 데 지대한 공헌을 했다. 비디오테이프, 건축학적

영상 설치 미술, 음향 환경, 전자 음악 연주, 평판 비디오 패널, 텔레비전 방송용 작업 등 비올라는 기술과 내용 면에서는 물론 역사적 맥락과의 관계에서 현대미술의 범위를 확장한다. 실제로 비올라가 선택한 전통적 회화의 소재는 새로운 기술을 통해 효과적으로 거듭난다. 그 결과 기존의 매체는 더욱 직설적이고 감각적인 특징과 동시대적 분위기를 가지게 된다.

〈더 메신저〉속 인물은 그리스 태생의 스페인 매너리스트 Mannerist 화가 엘 그레코El Greco가 그린, 길게 늘어드린 모양의 빛나는 사람들을 떠올리게 한다. 엘 그레코는 르네상스 혁명이 일어날 무렵 고향인 크레타섬에서 전통적인 성상화 기법으로 강렬한 영성을 담은 작품을 그려냈다. 매너리스트와 바로크 미술가는 높은 곳에서 내려오며 어둠을 관통하는 신성한 빛의 효과를 드러낸 유화를 통해 초월적인 영적 영역을 상기시켰다.

반면 비올라는 디지털 기술로 동작과 빛을 보여주며 그러한 효과의 영역을 더 넓혀나갔다. 더욱이 비디오는 시간을 기반으로 하는 매체이다. 슬로모션 기법만 있으면 이 세상의 것이 아닌 것처럼 대상을 구현할 수 있다. 정적인 매체인 회화에서는 넌지시 보여줄 수밖에 없던 과정과 변화를 직접 재현할 수 있게 된 셈이다.

비올라가 작품을 설치하는 장소는 대개 현대미술과 관련된 곳이다. 이를 통해 맥락이 같은 다른 작품의 역사와 연결할 수 있다. 〈더 메신저〉의 경우에는 종교라는 다른 역사와의 연관성이 강조되었다. 이는 1996년 영국 더럼대성당Durham Cathedral이 후면 출입구에서 상영할 목적으로 의뢰한 작품이었기 때문이다. 작품은 신성한 기운을 품고 종교적 기능에 충실했던 12세기 노르만 건축에서 영감을 얻었다.

이러한 맥락을 생각할 때, 비올라의 작품에서 종교가 의미하는 바가 드러난다. 물은 세례식이며, 영상 속 남자는 예수를 떠올리게 한다. 작품의 제목은 이러한 관계에 더욱 힘을 실어준다. 이런 식의 종교적 설정은 현대미술에서 비교적 드물게 나타나는 것이다.

〈더 메신저〉는 새로이 등장한 이미지 제작 기술의 모범적 사례로 꼽을 수 있다. 이미지 제작 기술 덕분에 오래도록 존중받던 주제를 종교 시설 안에서 현대적 형태로 재현할 수 있게 되었다. 교회와 성당은 지난 300년 동안 미술계에 중요한 영감을 준 기관이자 후원자였지만, 대부분 명맥이 끊긴 상태였다. 실제로 비올라는 새로운 '시각 기술'의 선구자 또는 근대 미술을 '부활시킨 자'로 평가받는다.[2]

B 전기적 이해

비올라는 1951년 뉴욕에서 태어났다. 미국 뉴욕주의 시러큐스대학교에 재학 중이던 1970년대 초반, 그는 새로운 비디오 기술을 접한다. 졸업한 뒤 이곳저곳 여행하면서 평생의 협업자이자 아내가 될 키라 페로프Kira Perov를 만난다. 둘은 1년 반 동안 일본에 살며 선불교를 공부했는데 이는 이후의 삶에 매우 중요한 경험으로 작용했다. 1981년 미국으로 돌아온 부부는 캘리포니아주 롱비치에 정착했다.

비올라는 여섯 살 때 사고로 호수에 빠졌던 일을 이야기하곤 했다. 물속 깊이 가라앉은 그는 장엄하게 빛나는 힘이 흐르는 광경을 생생하게 목격하면서, 일종의 영적 경험을 하게 된다. 이후에는 다양한 전통에서 전승된 신비주의 문학 작품을 읽으며 당시의 경험이 준 보편적이고 잠재적인 계시의 중요

성을 확신한다. 비올라의 경험을 물질계에서 보자면 '환상'이며, 현실적으로 따지자면 지속적으로 나타나는 유체의 상호작용에 불과하다. 비올라는 다음과 같이 주장했다. "겉으로 보이는 삶이 전부가 아니다. 진실은 표면 아래에 있다."[3] 이후 비올라에게 물은 더 깊은 곳에 존재하는 실제를 표현하는 데 중요한 시각적 은유가 된다. 그는 비디오 그 자체가 전기 충격의 흐름을 이용하는 기술이므로 '전기적 물electronic water'이라는 형태라고 주장했다[4]. 비올라는 처음 영상을 촬영할 때 어릴 때 빠졌던 호수의 푸른 물빛을 떠올렸다.

당시는 영화나 텔레비전 같은 새로운 이미지 기술을 오직 상업적인 막대한 이익과 단순한 엔터테인먼트를 위해서만 사용하던 때였다. 하지만 비올라는 그러한 비디오 매체를 작품에 도입했다. 비올라는 다음과 같이 주장했다. "이런 이미지가 미치는 효과를 이해하고 인지해 막대한 책임감을 느껴야 한다. …… 사회 전체가 문맹이다. 이미지를 해석할 수 있는 사람들이 그것을 통제한다. 이를 두고 이미지의 통제 혹은 이미지 메이커라 한다."[5] 사진을 이용한 매체는 상업적 폭리를 얻기 위한 수단이 되기도 하지만 그럼에도 인물들의 생생한 핵심을 포착할 수 있는 특별한 기능이 있다고 생각했다. 그는 이렇게 강조했다. "사진은 인간이 느끼는 어떠한 감정을 충분히 제대로 담아낼 수 있다."[6]

비올라의 작품은 대중문화가 이미지를 폄하하는 방식에 반발하고 나아가 아방가르드가 가지는 한계점을 타파하고자 했다. 비올라는 다음과 같이 주장했다. "예술가는 직업상 문화적 담론과 밀접한 관계를 맺으며 그 안에서 순응하려 할 수도 있다. 그렇더라도 예술을 하는 궁극적 이유는 개인적이며 정신적인 깊은 통찰 때문이라는 점은 분명하다."

빌 비올라, 키라 페로프^{Kira Perov} 사진, 2001

그는 '신성sacred'이라는 용어를 광범위하게 사용했다. 이는 대중매체가 통제하는 비디오 기술을 비트는 것처럼 보일 수도 있다. 그에게 비디오는 자기 자신을 이해하기 위한 평생에 걸친 여정의 일부이다. 비올라는 이러한 여정에 자기 부정과 자기 소멸, 부활이 필요하다는 영적 통찰을 믿었다. 아방가르드 미술을 추구하는 이들은 이미지 매체로 막대한 상업적 이익을 노렸는데 이에 반대한 비올라는 자신의 비디오가 잠재적으로 '영혼의 수호자'가 되리라 생각했다.[7]

ⓣ 이론적 이해

비올라는 특히 선불교와 이슬람교의 신비주의적 분파 수피교 Sufi와 기독교 신비주의의 영향을 받은 것으로 잘 알려져 있다. 이들 종교는 모두 진실을 좇는 자는 외부 세계에서 벗어나 미지의 내면과 마주해야 한다는 공통 신념을 가지고 있다. 환상이나 꿈에 불과한 외부 세계는 인간이 내면의 경험을 통해 더욱 심오하고 궁극적인 실체를 자각하는 과정을 방해한다. 개인은 영적 여정을 통해 자신을 통찰하게 된다. 다시 말해 이러한 자아의 한계를 자각하고, 그것을 초월해 현실의 본질에 더 가까이 다가가고자 하는 것이다.

'초월'은 '넘어서다'라는 뜻을 가진 라틴어 단어 '트란센데레transcendere'에서 유래했다. 비올라의 말에 따르면, 인간은 감각뿐 아니라 이성적 두뇌로 인식하는 세상에도 의문을 가져야 마땅하다. 이를 통해 자신과 세계를 모두 잊어버리고 '존재의 실체' '태고' 그리고 '유일함'으로 이어지는 친숙한 맥락을 따라서 움직여야 한다.

〈더 메신저〉는 기독교에서 '신을 부정하면서도 믿는' 과정

혹은 '부정'이라 칭하는 것을 강렬하고 비유적인 시각 이미지로 표현한다. 소위 부정신학negative theology은 신이나 궁극적 실체에 다가가는 방법을 알려주는데, 이를 위해서는 물질적이고 실증적인 세계를 등져야 한다. 물질의 형태를 띤 것은 신이나 궁극적 실체와는 닮은 점이 없기 때문이다.

비올라는 16세기 로마가톨릭교회의 신비주의자로서 성인聖人인 '십자가의 성 요한St. John of the Cross'을 중요한 영적 사상가로 여겼다. 성 요한은 이렇게 말했다. "영혼에게 믿음은 어두운 밤과 같다. 그렇기에 빛을 비추는 것이다. 어두운 영혼일수록 더 많은 빛을 받게 된다. 빛은 어둠기에 내린다."[8]

〈더 메신저〉는 현실의 경험에서 소속감 그리고 고정된 것의 부재감을 효과적으로 상기시킨다. 또한 비올라가 관심을 보였던 불교의 핵심 사상을 반영한다. 진정한 행복을 얻기 전에 경험적 현실과 궁극적 현실 사이의 근본적 차이를 깨달아야 한다는 불교에서는 궁극적 실체에 주목하면 모든 것이 연기緣起와 조건에 따라 일어난다고 가르친다.

경험적 세계가 탄탄해보이기는 하지만 홀로 존재하는 것은 없으며 저마다 다른 이유 때문에 공존하지 못한다. 그렇게 해서 모든 것은 '상호 의존적 기원'을 통해 존재하게 된다. 불교에서는 이러한 상호 의존성을 인식하는 데 방해가 되는 두 요소가 있다고 말한다. 교육과 문화적 규제 그리고 지식을 추구하는 과정에서 자신의 지각에만 의존하려는 선천적 경향이다.

세속적 관점에서 심리 용어인 '영성spirituality'이 가지는 다양한 전통은 내면 지향적 차원을 표면화하려는 노력으로 이해할 수 있다. 또한 뇌의 한 부분에서 두뇌가 비순응적이 되거나 외부의 압력과 자극에서 자유롭게 허용하는 정보를 신경에서 억제하는 '구심로 차단deafferentation'이 발생할 경우, 마음

은 스스로를 무한하고 경계가 없는 전체 중 일부로 여긴다. 연구에 따르면, 승려 같은 종교인이 하는 명상은 신경의 패턴에 중요한 변화를 일으킨다. 의식의 스펙트럼이라는 영역에 들어서면 자아와 타인 사이의 경계를 인지하는 힘이 무뎌지면서 무한한 전체에 속해 있다는 느낌이 고조된다. 그리고 이를 통해 근원적 행복감을 얻게 되는 것이다.

하지만 종교 교리와 현대 심리학자들이 지적했듯 의식이 내면 지향적 측면을 탐색하는 과정은 대개 고질적 편견 때문에 좌절된다. 이러한 편견에 동의하고 힘을 실어주는 것은 서구 문명을 점령한 기술이 만들어낸 과도한 가치이다. 서양의 지배적인 문화 규범에 따르면 무의식이라는 스펙트럼에서 내면 지향적인 부분은 주관적 애매함, 암흑, 혼란, 공포, 망상, 광증으로까지 이어질 수 있다. 비올라의 작품은 이러한 문화적 가정이 만들어낸 양상에 반하는 방법을 모색하는 작품의 좋은 예라 할 수 있다.

(5) 회의적 시선

비올라는 주류가 지지하는 몇 안 되는 현대 미술 작가에 속한다. 그의 주변에는 신비로운 기운이 감돈다. 인기의 비결은 간단하다. 작품에 할리우드 블록버스터에서 사용하는 기술을 사용하기 때문이다. 덕분에 특정 시간과 장소에 강박적으로 구애받지 않으면서 역사적 교훈이 주는 복잡함은 배제한 보편적 정신을 '기분 좋은 비전'으로 알기 쉽게 보여줄 수 있다. 하지만 시간을 초월한 보편성의 조합은 구체적인 현실 앞에서 그 힘을 잃기도 한다. 요약하자면 비올라는 논란의 여지는 있겠지만, 전 세계 종교를 통해 20세기 후반의 서양 특히

미국의 캘리포니아에서 나타나는 세계관을 그려내고자 한다. 이는 영원한 지혜로도 표현될 수 있다.

비올라의 작품 속 종교의 단순화는 미학적 수단의 단순화로 이해할 수 있다. 비디오와 영화는 서양의 기술 문명과 매우 밀접한 관계를 맺는다. 자신의 작품이 '신비롭다'라거나 '신성하다'고 주장하는 예술가와 정교한 이미지 기술을 사용하는 사람들은 현란한 사회를 규정하는 쾌락과 상업적 논리에 압도당하는 경향이 있다.

(M) 경제적 가치

〈더 메신저〉는 비올라가 소장하고 있는 작품 1점을 포함해 총 3점의 에디션이 있다. 미국 뉴욕주 버팔로의 올브라이트녹스아트갤러리Albright-Knox Art Gallery에 있는 작품은 1998년 제작 이후 사라노튼굿이어기금Sarah Norton Goodyear Fund 덕분에 갤러리에서 소장할 수 있게 되었다. 뉴욕 구겐하임뮤지엄Solomon R. Guggenheim Museum이 소장하고 있는 작품은 보헨재단Bohen Foundation이 2000년에 기증한 것이다. 나머지 1점은 비올라가 보관하고 있다.

비디오 아트는 시장성이 낮다. 1960년대와 1970년대에 새로운 매체를 사용하고자 했던 본래의 동기는 예술의 상업화를 막기 위한 것이었다. 비올라의 인상적인 설치 예술품은 개인적인 공간보다 미술관 같은 공공장소에서 상영할 것을 염두에 두어야 한다. 그렇기에 그의 주요작은 시장에서 거의 만나보기가 힘들다. 설사 판매된다 하더라도 매우 고가에 거래될 것이다. 비디오 설치 작품 가운데 최고가는 비올라가 2000년에 공개한 〈이터널 리턴Eternal Return〉으로 2006년 런던 필립

드퓨리앤드컴퍼니Phillips de Pury & Company라는 경매 회사에서 37만 7,600파운드에 사들였다.

다른 비디오 예술가가 그렇듯 비올라 역시 서명을 넣은 스틸 사진을 제작해 사진과 비슷한 방식으로 판매한다. 비디오 그 자체는 '한정판'으로 팔고 있다. 따라서 새로운 디지털 매체로 만든 작품이 무한하게 그리고 갈수록 쉽게 복제되는 이상, 인위적 결핍을 만들어낼 수밖에 없는 노릇이다.

(N) 주석

1 Laura Cumming, The Guardian,
6 May 2001. Available online at:
https://www.theguardian.com/
education/2001/may/06/
arts.highereducation
(visited 19 April 2018).

2 See, for example, Ronald R.
Bernier, The Unspeakable Art
of Bill Viola: A Visual Theology,
Pickwick Publications,
2014, Introduction.

3 Bill Viola Interview: Cameras are
Soul Keepers, Louisiana Channel,
http://channel.louisiana.dk/
video/bill-viola-cameras-are-
keepers-souls
(visited 19 April 2018).

4 Ibid.

5 Quoted in Ronald R. Bernier, The
Unspeakable Art of Bill Viola:
A Visual Theology, Pickwick
Publications, 2014, p. 8.

6 Bill Viola Interview: Cameras are
Soul Keepers, Louisiana Channel,
http://channel.louisiana.dk/
video/bill-viola-cameras-are-
keepers-souls
(visited 19 April 2018).

7 Ibid.

8 St John of the Cross, Ascent of
Mount Carmel, trans. David
Lewis, Cosimo Classics,
2007, p. 69.

(V) 참고 전시

이탈리아 토리노,
 카스텔로디리볼리현대아트뮤지엄

네덜란드 위트레흐트Utrecht,
 센트럴뮤지엄

미국 댈러스, 댈러스아트뮤지엄

미국 뉴욕, MoMA

미국 샌프란시스코,
 샌프란시스코현대미술관

영국 런던, 테이트모던

(R) 참고 도서

Jacquelynn Baas and Mary Jane
 Jacob (eds), Buddha Mind in
 Contemporary Art, University of
 California Press, 2004

John G. Hanhardt, Bill Viola, ed. Kira
 Perov, Thames & Hudson, 2015

Chris Meigh-Andrews, A History of
 Video Art, Bloomsbury, 2013

Chris Townsend and Cynthia Freeland,
 The Art of Bill Viola,
 Thames & Hudson, 2004

Bill Viola, Reasons for Knocking at an
 Empty House: Writings 1973–1994,
 ed. Robert Violette, MIT Press,
 1995

Bill Viola, Stuart Morgan and
 Felicity Sparrow, Bill Viola: The
 Messenger, Chaplaincy to
 the Arts & Recreation in
 North East England, 1996

Bill Viola, Going Forth by Day, exh.
 cat., Deutsche Guggenheim,
 Berlin, 2002

Bill Viola, Peter Sellars, John Walsh
 and Hans Belting, Bill Viola:
 The Passions, exh. cat., J. Paul
 Getty Museum, Los Angeles, in
 association with the National
 Gallery, London, 2003–2004

루이즈 부르주아
LOUISE BOURGEOIS

마망
Maman

1999

캐스트, 청동, 대리석, 강철, 895×980×1,160cm, 구겐하임빌바오뮤지엄, 2001

루이즈 부르주아Louise Bourgeois, 1911-2010는 1940년대부터 전시를 해왔지만, 세계적으로 인정받은 것은 1980년대 이후부터였다. 부르주아는 80대에 접어들어서도 뛰어난 작품을 만들어냈으며 세상을 떠난 아흔여덟 무렵에도 획기적인 작품을 제작했다. 절충적인 그녀의 작품은 깊은 심리적 상태처럼 공명하는 시각적 상징의 제작과 관련되어 있다.

부르주아의 작품은 미학적 이유보다는 서사의 방식 때문에 주목받는다. 〈마망Maman〉이 전달하는 강렬한 의미는 초자연적 삶과의 관련성에서 기인한다. 거대한 거미는 절대 평범하지 않다. 어미 거미는 보호자인가, 약탈자인가? 혹은 양쪽모두에 해당하는가?

B 전기적 이해

루이즈 부르주아의 작품은 노골적이라 할 정도로 자전적이다. 그렇기에 그녀가 살아온 인생을 세세하게 살펴보는 것은 작품을 이해하기 위해 아주 중요하다. 부르주아에게 예술이란 자신을 이해하는 방법이었다. 그녀는 두려움과 분노로 가득한 인간의 상태처럼, 삶 역시 대체로 고통스럽다고 여겼다. 브루주아는 다음과 같이 말했다. "모든 예술 작품은 인간이 경험한 고통스러운 실패와 욕구에서 탄생한다."[1] 부르주아는 자신의 작품 활동이 개인이 안고 있는 트라우마를 보편적 의미로 변환시킬 수 있는 문화적 코드 안으로 불러들이며 '정신 분석의 한 형태' 즉 치료의 탐색이자 내면의 악과 맞서는 방법이라 여겼다.[2]

1911년 프랑스 파리의 부유한 가정에서 태어난 부르주아는 1938년 미국 미술사학자 로버트 골드워터Robert Goldwater와 결혼했다. 뉴욕으로 영구 이주한 그녀는 미국 시민권을 획득했다. 스무 살이 되던 해에는 어머니가 세상을 떠났다. 이 일로 큰 충격을 받은 그녀는 며칠 뒤 근처 강에 몸을 던졌으나 아버지 덕에 목숨을 건졌다. 1951년에는 부친 역시 어머니의 뒤를 따랐다. 아버지를 애증의 대상으로 생각한 것이 분명했던 부르주아는 정신 분석학을 공부했고, 1980년대 초반까지도 정신 분석학자로 활동했다.

거미에 집착하게 된 이유로는 양육과 보호에 대한 욕구 그리고 버려지는 것에 대한 두려움이 가장 컸다. 작품의 제목은 이를 증명하는 훌륭한 근거이다. 어머니라는 뜻의 프랑스어 'Maman'은 모성을 떠올리게 하는데, 특히 부르주아에게는 깊은 애착의 대상이었던 어머니를 지칭한다. 그녀는 어머니를 자신의 '가장 친한 친구'라 부르곤 했다 "어머니는 신중하

고 영민하며 인내심이 있는 분이었다. 또한 부드럽고 합리적이면서 조심스럽고 예민한 면도 있었다. 그녀는 내게 꼭 필요하고 도움이 된 가장 친한 친구였다. 어머니는 멍청하고 무례해서 당혹감을 주는 사적인 질문에는 대답을 거부하면서 자기 자신과 나를 지켜냈다."[3]

따라서 〈마망〉은 어머니가 딸에게 줄 수 있는 모성을 기리는 작품이다. 부르주아는 이를 두고 어머니에게 바치는 송가頌歌라 설명하기도 했다. "어머니 역시 거미처럼 실을 잣는 일을 했다. 태피스트리 복원 작업은 가업이었다. 작업장을 담당하던 어머니는 거미처럼 머리가 좋은 분이었다. 거미는 모기를 잡아먹는 익충이다. 질병을 퍼뜨리는 모기는 어디에서도 환영받는 존재가 아니다. 그런 이유로 유용한 곤충인 거미는 마치 어머니가 그랬듯 인간을 지켜준다."[4]

또 이런 글을 적기도 했다. "나는 절대 지치지 않고 어머니를 그려낼 것이다. 먹고 자고 무언가를 논하고 상처 입히고 파괴하는 것. 그것이 내가 원하는 것들이다."[5]

(E) 경험적 이해

〈마망〉은 구겐하임빌바오뮤지엄Guggenheim Bilbao 야외에 위태롭게 서 있다. 작품은 거대한 크기와 고딕풍 교회의 아치를 닮은 다리 때문에 건축물처럼 보인다. 알집이 달린 여덟 개의 다리 밑에 서 있노라면 그것이 인내심, 양육과 보호를 상징하는 존재라는 사실을 저절로 깨닫게 된다. 적어도 부르주아가 설명한 바에 따르면, 엄청나게 무거운 몸체를 지탱하는 가느다란 다리들은 연약하고 섬세한 파토스pathos를 자아낸다.

아마도 작가는 관람객에게 어릴 때 느꼈던 감정을 상기시

뉴욕 어퍼웨스트사이드에 있는 한 커피숍에서 루이즈 부르주아,
잉게 모라스Inge Morath 사진, 1992

키려 했을 것이다. 모든 것이 거대하고 두렵게만 보이던 시절, 매우 필수적이지만 때에 따라서는 무자비하기까지 했던 부모의 보호를 받은 바로 그 시절 말이다. 신화나 꿈속의 존재 같은 〈마망〉은 보는 이의 마음을 사로잡는다. 불안감을 주는 동시에 희한하게도 친숙한 존재이다. 이러한 감정 상태는 프로이트가 말한 '초자연'을 전형적으로 보여주는 예시이다. 실제로 부르주아의 작품 대다수에는 이러한 특징이 드러난다.

문화적으로 볼 때 인간의 상상 속 거미는 환상적이면서 그로테스크한 존재로 깊이 각인되어 있다. 아름다운 거미줄은 먹잇감을 잡는 도구이다. 거미는 이로운 포식자이지만 그중에는 검은과부거미Latrodectus처럼 동족을 잡아먹는 치명적인 거미도 있다. 일반적으로 거미는 악몽이나 공포물에 등장하는데, 〈마망〉의 거미처럼 눈과 머리가 없는 커다란 형체는 위협감을 더해준다. 이러한 어두운 측면은 작품에 분명히 반영되어 있다.

(H) 역사적 이해

부르주아는 70여 년 동안 회화, 드로잉, 판화 제작, 인쇄물, 행위 예술 등 다양한 매체를 통해 작품을 선보였다. 작품 가운데 가장 유명한 것은 목재, 청동, 라텍스, 대리석, 직물 등 다양한 소재로 만든 조각품과 설치 예술품이다. 그 밖에도 저술과 같은 활동을 하기도 했다. 1940년대에 첫선을 보인 작품은 초현실주의에 속한다는 평가를 받았다. 하지만 이후 부르주아는 추상표현주의, 포스트미니멀리즘Post-Minimalism에도 관심을 보였다. 1960년대부터 1970년대 사이에 발전한 포스트미니멀리즘은 이전에 등장한 미니멀리즘의 단순함을 수용하

면서도 동시에 그에 반기를 들고 기묘한 형태와 소재, 상징을 비상식적으로 조합하거나 명백히 개인적인 의미를 부여했다. 하지만 부르주아가 특정한 운동에 발을 들였다고 쉽게 판단할 수는 없다.

거미라는 모티브는 1940년대에 그린 드로잉에서 이미 등장한 적이 있긴 했지만, 엄청난 유명세를 치르게 된 것은 1990년대부터였다. 부르주아가 1994년 처음으로 제작한 대형 거미 이후 연작을 아우르는 후속작이 탄생했다. 동물 그림으로 인간을 표현하는 방식은 전 세계 미술계에서 찾을 수 있다. 서유럽에서 발견한 고대 구석기시대 무덤 벽화 같은 오래된 미술 작품에 그려진 반인반수半人半獸 등 다양한 예시에서 직접적 연결 고리를 쉽게 발견할 수 있다.

의인화를 좋아하는 경향은 인류의 특징적인 성향 중 하나이다. 이러한 경향은 오늘날에도 남아 있는데 월트디즈니사의 애니메이션에서 전형적으로 드러난다. 하지만 그런 상황에도 거미를 선택하는 경우는 흔치 않다. 상징주의 화가 오딜롱 르동은 부르주아와 연관성 있는 작품을 만들었지만, 의인화의 맥락에서 보면 일반적이라 할 수는 없다. 하지만 동시대의 다른 문맥에서도 역시 의인화를 찾아볼 수 있다. 논란의 대상인 로봇, 안드로이드 기술, 유전 공학, 외계 생명체, 영국 공상 과학 소설가 허버트 조지 웰스H. G. Wells의 1897년 소설 『우주 전쟁War of the Worlds』에 등장하는 무시무시한 우주선의 침공, 공상 과학 호러 영화 중에서도 1979년 개봉해 유명해진 〈에일리언Alien〉 등이 그렇다.

부르주아의 작품을 가장 제대로 이해하려면 현대미술의 일반적 맥락을 고려해야 한다. 르네 마그리트(88쪽 참고)나 프리다 칼로(116쪽 참고)와 같은 초현실주의자가 개척한 무

의식의 예술은 프로이트의 정신 분석학이 주장하는 바에 따르면, 작품은 내재된 무의식을 탐구하기 위한 도구로 해석해야 한다. 이러한 관점에서 부르주아는 본질적으로 후기 초현실주의를 대표하는 인물이다. 그러나 초현실주의자들의 최대 관심사는 무의식 속에 도사리며 발견되기를 기다리는 환상과 충격이지만, 부르주아는 자신이 탐색한 정신세계가 연약함, 분노, 두려움, 갈망에 더 가깝다는 점을 증명해보이고자 했다.

작품에서 고려해야 할 또 다른 중요한 맥락은 '제2물결 여성주의second-wave feminism'다. 부르주아는 남성 우월적 영역에서 천천히 경력을 쌓아갔다. 그녀가 성공을 이룬 시기는 페미니즘이 문화로서 강력한 지위를 차지한 시기 때와 일치한다. 작품은 가부장적 억압과 모성, 가정과 관련 있는 주요 주제를 곱씹는 한편 남성 중심적 가치관이 지배하는 미술계와 거기에서 장려하는 양식에 본능적으로 반발한다.

예술가로 두각을 드러내기 시작한 1950년대에 부르주아는 크기가 적당하면서 친숙한 작품으로 인기를 누리던 추상표현주의의 마초적 양식에 반하는 작품을 제작했다. 실제로도 그녀는 작품에서 여성의 신체를 남성의 욕망의 대상으로 한정하는 초현실주의야말로 가부장제 존속에 책임이 있다고 생각했다. 물론 그녀를 '페미니스트 작가'라 부르기에는 조심스러운 면도 있다. 하지만 작품을 통해 여성을 진지하게 다루고자 한 것은 사실이다. 부르주아는 다음과 같이 공언했다. "여성주의 미학이라는 것은 없다. 어디에도! 정신 분석학적인 내용만 있을 뿐이다. 하지만 이렇게 작업하는 것은 내가 여성이기 때문만은 아니다."[6]

Ⓐ 미학적 이해

〈마망〉은 총 6점이 존재한다. 첫 작품은 1999년 런던 테이트 모던 전시를 위해 제작되었다. 이 작품을 제외하고 구겐하임 빌바오뮤지엄에 전시된 작품 등 나머지는 오래전부터 조소에 사용한 청동으로 주조했다. 야외 전시용으로 제작하는 다수의 청동 조각이 그렇듯, 작품 표면에 어두운 갈색 파티나를 덧발라 작품을 기후 변화에서 보호하고자 했다. 이는 실제 거미가 내뿜는 분비물처럼 보이기도 한다.

반면 테이트모던에서 소장하고 있는 최초의 〈마망〉은 오늘날 흔히 사용하는 소재인 강철로 만들었다. 하지만 강철은 비싸고 다루기 어려웠기 때문에 이후 작품부터는 지금은 거의 사용하지 않는 청동을 사용하기도 했다. 부르주아는 청동 소재의 작품을 통해 프랑스 조각가 오귀스트 로댕Auguste Rodin에서 영국 조각가 헨리 무어Henry Moore까지, 즉 르네상스에서 현대까지 아우르는 시대의 고전이라는 유구한 전통을 고수했다. 헨리 무어는 1990년대에 부르주아가 청동을 소재로 사용하기 이전, 서양 미술가 가운데에서는 마지막으로 거대한 청동 작품을 제작했다.

Ⓣ 이론적 이해

부르주아의 작품에는 정신 분석학자로 일했던 개인적 경험이 반영되어 있을 뿐만 아니라 치유의 효과를 뒷받침하는 정신 분석 이론을 깊이 있게 보여준다. 아마도 부르주아는 작품을 통해 다른 예술가보다 더 열심히 정신 분석학적 이해를 전달하고자 했을 것이다. 이러한 이유로 그녀의 작품은 프로이트 학파에서 이야기하는 심리 상태와 공포, 양면 가치, 욕망, 충

동, 우울, 죄책감, 분노, 공격성의 기저를 시각적으로 표현한 교본으로 볼 수 있다.

프로이트의 이론을 따른 부르주아는 작품을 일종의 '징후 symptom'라 가정했다. 프로이트에 따르면, 작품의 내용을 결정하는 것은 이상계가 아닌 물질계이다. 물질계는 그 자체로 섹스와 폭력, 사랑과 죽음처럼 상반된 두 가지가 겨루는 정신적 차원을 드러낸다. 동물적 본성에서 태어난 욕망과 공포인 원초아id, 原初我와 끊임없이 대립하는 자아ego는 억압이나 다른 형태의 자기 제어나 초자아super ego의 판단이 강요한 행동 기준과 강령을 통해 발견할 수 있다. 페미니즘 이론에서는 초자아를 여성의 본성을 억압하는 가부장적 질서로 여긴다.

부르주아는 예술가다운 기질은 상처받고 고통받을 수밖에 없다고 생각했다. 구사마 야요이가 그랬던 것처럼(176쪽 참고) 그녀 역시 예술을 일종의 퇴마를 위한 도구로 활용했다. 프로이트는 어린 시절의 트라우마를 두고 '원초적 장면 primal scene'이라고 말했는데 부르주아는 진정한 예술가란 이 원초적 장면을 끝없이 반복할 운명에 처해 있다고 주장했다. 고통스럽고 궁극적으로는 헛되기는 하지만, 이러한 치료 행위가 수반되지 않는다면, 예술가는 사회에서 제 기능을 다 할 수 없다는 것이다. 부르주아는 이렇게 단언한다. "예술은 제정신이라는 증거이다."[7]

(S) 회의적 시선

〈마망〉의 의미는 관람객들이 알기 쉬운 편이다. 무의식적 위험을 담은 작품이 중시하는 골치 아픈 모순과 모호함은 더 이해하기 쉽고 단순화된 상징으로 대체될 수 있다. 여기서 그치

지 않고 부르주아는 〈마망〉을 통해 자신의 트라우마를 분명히 드러내고 있어 관람객은 작품이 자기표현에 불과하다는 경솔한 결론을 내릴 수도 있다. 게다가 오늘날에는 난해하고 지나치게 독단적이라고 평가되는 정신 분석학 같은 이론의 틀 안에서 그녀의 작품을 분석하거나 자리매김시킨 점도 있다.

Ⓜ 경제적 가치

부르주아의 거미들은 그야말로 '금탑'이 되었다. 2004년 캐나다 오타와의 캐나다국립미술관National Gallery of Canada은 〈마망〉 고유 에디션을 320만 달러에 구입했다. 미술관 연간 예산 가운데 3분의 1에 해당하는 금액이었다. 2년 뒤 뉴욕 크리스티 경매에서 〈마망〉은 400만 달러가 넘는 금액에 판매되었다. 이로써 부르주아는 생존하는 여성 아티스트 가운데 가장 돈을 많이 벌어들이는 사람이 되었다. 2011년에는 같은 경매에서 또 다른 거미 한 마리가 1,072만 2,500달러에 팔려나갔다. 모든 여성 아티스트의 작품을 통틀어 최고가였다. 이 기록 역시 2015년 크리스티경매에서 다른 거미가 2,816만 5,000달러에 팔리며 깨지게 되었다.

(N) 주석

1 'Statements from an Interview with
Donald Kuspit (extract) 1988',
in Robert Storr et al., Louise
Bourgeois, Phaidon Books, 2003,
p. 125.

2 Quoted in Christopher
Turner, 'Analysing Louise
Bourgeois: Art, Therapy and
Freud', The Guardian, 6 April
2012. Available online at:
https://www.theguardian.com/
artanddesign/2012/apr/06/
louise-bourgeois-freud
(visited 19 April 2018).

3 Quoted in Elizabeth Manchester,
'Louise Bourgeois, Maman,
1999', December 2009, Tate
website, http://www.tate.org.uk/
art/artworks/bourgeois-
maman-t12625
(visited 19 April 2018).

4 Quoted in Kirstie Beaven,'Work
of the Week: Louise Bourgeois'
Maman', 2 June 2010, Tate
website, http://www.tate.org.uk/
context-comment/blogs/work-
week-louise-bourgeois-maman
(visited 19 April 2018).

5 Excerpt from Louise Bourgeois,
Ode à Ma Mère, Editions du
Solstice, 1995, quoted in 'Louise
Bourgeois, Ode à Ma Mère,
1995', Museum of Modern Art,
New York, website, https://
www.moma.org/collection/
works/10997
(visited 19 April 2018).

6 'Statements from Conversations
with Robert Storr (extracts)
1980s-90s', in Robert Storr et al.,
Louise Bourgeois, Phaidon Books,
2003, p. 142.

7 The work, dating from 2000, is
in the collection of the Museum
of Modern Art, New York.
See: https://www.moma.org/
collection/works/139281
(visited 19 April 2018).

(V) 참고 전시

〈마망〉의 다른 에디션비상설 전시:

미국 벤턴빌Bentonville,
　　크리스탈브릿지뮤지엄

한국 서울, 삼성미술관 리움

일본 도쿄, 모리미술관

캐나다 오타와, 캐나다국립미술관

카타르 도하, 국립컨벤션센터

영국 런던, 테이트모던

미국 뉴욕, 이스턴재단, 부르주아의
　　집이었던 곳으로, 지금은 재단
　　측에서 그녀의 작품을 보관하고
　　연구하는 장소로 사용하고 있다.

미국 뉴욕, MoMA

노르웨이 오슬로, 노르웨이국립미술관

미국 워싱턴 DC,
　　국립여성예술가뮤지엄

(M) 참고 영화

영화 〈Louise Bourgeois〉, 카미유
　　기샤Camille Guichard 감독, 2008

영화 〈루이즈 부르주아Louise Bourgeois:
The Spider, the Mistress and the Tangerine〉,
　　마리온 카조리Marion Cajori와 아메이
　　월러치Amei Wallach 공동 감독, 2008

(R) 참고 도서

Louise Bourgeois, exh. cat.,
　　Tate Modern, London, 2000

Louise Bourgeois: *Maman*, exh. cat.,
　　Wanås Foundation and Atlantis,
　　Stockholm, 2007

Philip Larratt-Smith and Elisabeth
　　Bronfen (eds), *Louise Bourgeois:
　　The Return of the Repressed:
　　Psychoanalytic Writings*,
　　Violette Editions, 2012

Frances Morris (ed.), *Louise
　　Bourgeois*, exh. cat., Tate Modern,
　　London, 2007

Robert Storr, *Intimate Geometries:
　　The Art and Life of Louise
　　Bourgeois*, Thames & Hudson,
　　2016

Deborah Wye and Jerry Gorovoy,
　　*Louise Bourgeois: An Unfolding
　　Portrait: Prints, Books, and
　　the Creative Process*, exh. cat.,
　　Museum of Modern Art,
　　New York, 2017

이우환
LEE UFAN

조응
Correspondence

2001

캔버스에 유채, 80×100.5cm, 서울 삼성미술관 리움

이우환Lee Ufan, 1936-이 고유한 화풍을 발전시키던 시기의 동아시아는 문화적 부흥기를 누리는 한편 서양과의 접촉으로 위협받고 있었다. 비서구권 미술가들은 서양 미술을 접하면서 작품을 생각하는 방식이 크게 변했다. 특히 이우환은 형식적 가치를 강조하고 구상적 사실주의를 거부하는 회화 양식에서 영향을 받았다. 이를테면 선과 색채 같은 중요한 구성적 요소를 이용해 회화를 단순화하는 것이었다. 마찬가지로 서양의 미술가들은 1940년대 이후부터 동양의 화풍과 개념에서 영감을 받았다. 이런 맥락에서 이우환의 작품은 동서양의 문화 담론이 일어나고, 다양한 전통이 서로 비판적으로 만나는 와중에 탄생했다. 이 시기의 미술가들은 여러 화풍을 끊임없이 혼합해가며 발전했다.

전기적 이해

1936년 이우환이 태어났을 무렵에는 한국은 일제강점기였다. 1945년 일본이 전쟁에서 패한 뒤 독립한 한반도는 북위 38도 선을 따라 소련이 지지하는 공산주의 국가 북한과 미국의 지지를 받는 남한이하 한국으로 임의로 분단되고 말았다. 이우환이 열네 살이던 1950년, 6.25전쟁으로 남북한 사이에 치열한 내전이 벌어지자 유엔군과 중공군이 투입되었다. 1953년 교착 상태로 끝난 6.25전쟁 이후에는 휴전선을 기준으로 하는 분단국가로 돌아갔다. 6.25전쟁은 나라를 황폐화시킨 분쟁에 불과했다.

스무 살이 된 이우환은 서울에서 하던 공부를 그만두고 일본으로 건너가 1961년 니혼대학에서 철학 학사 학위를 받았다. 1960년대 후반에는 미술 관련 글을 집필했고 일본의 전위 미술 운동인 '모노하物派'를 이끌기도 했다. 이 운동은 현실 세계와의 직접적 만남을 강조하면서 당시에 우위를 점하던 전통적 서양 미술에 이의를 제기하고 동아시아 양식의 현대미술을 구축하고자 모색하던 움직임이었다.

그 무렵 이우환은 일본으로 거처를 옮기기로 마음먹는다. 당시 한국이 전쟁 이후 빈곤한 상태로 적대적 공산주의국가인 북한과 대치하며 국민을 억압하는 군사정부의 통치를 받고 있었던 것이 이유 중 하나였다. 이와 대조적으로 동아시아 국가 가운데 가장 먼저 서양식 현대화를 수용한 일본은 서양의 문화를 수용하는 것은 물론 그들과의 관계를 재정립하는 과정에서 안전하고 관용적인 전달자 역할을 했다. 이우환은 성인이 된 이후 대부분 일본에서 지냈고, 자주 고국을 찾았다. 이제 한국은 그가 1956년 떠났던 그때와는 전혀 다른 나라가 되어 있다.

이우환은 미술가와 문필가라는 두 가지 역할을 하며 동아시아 현대미술이 발전하는 과정에서 중요한 인물로 자리 잡았다. 1970년대 중반에는 한국 미술가들을 모아 단체전을 조직해 중요한 양식적 특성과 철학적 목표를 공유한다. 그리고 그들은 오늘날 한국 회화에서 모노크롬 회화를 뜻하는 '단색화 Dansaekhwa or Tansaekhwa' 화가로 알려져 있다. 이우환은 생의 대부분을 일본에서 지냈기 때문에 한국에서도 일본 미술가로 분류되는 경우가 흔하다. 그렇더라도 현존하는 한국 미술가 중 가장 유명한 인물임은 의심할 여지가 없다.

(H) 역사적 이해

이우환의 작업은 회화와 조각 사이의 경계를 넘나든다. 조각 작업을 할 때 그는 주변에서 발견한 재료를 사용하는데, 대개 커다란 철판 같은 인공 재료와 자연의 바위를 나란히 배치하는 식이다. 초반에 선보인 회화는 물감을 묻힌 붓을 캔버스에서 놀리며 곧게 혹은 더 역동적이며 자유롭게 붓 자국을 남기는 방식을 취하는 등 단순 반복적 행위를 기록한 결과물이었다. 1990년대 초반에는 《조응》 연작에 꾸준히 매진했다. 평평한 황백색 캔버스의 여백에는 한두 개 혹은 여러 개의 거대한 붓 자국이 남았다.

회화 작품 〈조응〉에는 카지미르 말레비치(56쪽 참고)나 마크 로스코(148쪽 참고)의 작품 같은 서양의 추상 미술과 형식적으로 유사한 점이 있다. 그럼에도 그의 작품이 서양 미술에서 영향을 받았기 때문에 그것의 전용轉用이라는 관점에서만 바라본다면 이는 그릇된 가정을 근거로 삼는 것이다. 즉 서양이 세계의 중심이며 나머지는 주변 지역에 불과하다는 굵

작업실에서의 이우환, 김승순 사진, 1990년대

직한 서사가 존재한다는 생각 말이다. 이는 비서구권 나라들과 마찬가지로 일본, 한국, 중국에서는 상이한 시간의 틀과 절실함의 반응에 따라 모더니티Modernity가 영향을 미치고 전개되었다는 것을 고려하는 데 실패했음을 의미한다.

서양 회화와 달리 동아시아의 회화는 화폭을 바닥에 뉘인 채로 작업한다. 대개 작품은 족자처럼 돌돌 말거나 펼치고 천 재질의 속지를 덧대어 장식한다. 그래서 작품의 테두리이자 이미지와 실제 공간을 구분하는 경계는 전통적 서양 미술 회화의 팽팽한 캔버스와 나무 액자에 비해 무언가가 스며들기 쉽다. 르네상스 이후 서양에 나타난 전통 회화는 액자식 공간에 대상을 옮긴 것이었다.

반면 서양 미술의 영향을 받기 전까지 동아시아에서 볼 수 있던 그림은 이미지와 문자, 두 가지를 모두 담을 수 있는 공간이었다. 작가들은 작품의 평평한 2차원성을 표현 수단으로 고수했다. 작품에서 색을 입히지 않고 아무런 형체도 그리지 않은 공간을 여백으로 남겨서 사람들이 형체를 볼 때와 마찬가지로 혹은 그보다 더욱 눈여겨볼 수 있도록 했다. 나아가 도교에서 전한 '무심의 예술artless art' 혹은 '무기교라는 기교 technique of no technique'를 염두에 두고 종이나 비단 위에서 붓과 먹이 빚어내는 역동성을 강조했다.

(A) 미학적 이해

〈조응〉에서 가장 눈에 띄는 점은 황백색 캔버스에서 '손이 닿지 않은' 넓은 영역이다. 이 공간이 전체에서 무려 80퍼센트를 차지한다. 이우환은 형체 못지않게 배경, 그의 표현대로라

면 '여백blank'을 의도적으로 강조하는 것처럼 보인다. 서양 미술에서처럼 존재감 없는 공간이 미미하게 취급당하는 것을 그는 두고 보지 못한다. 이우환은 이렇게 말했다.[1] "여백을 향한 채워지지 않는 탐색이 붓을 들게 한다." 여백은 단순히 붓자국 같은 형체를 무미건조하게 끌어안는 공간이 아니다. 이우환은 또 이렇게 강조한다. "여백은 현실이나 이상 같은 단어를 물리치는 일종의 종교이다. 작품 속 형체가 가진 실체와 그로 인한 징조에 따라 연상되는 다른 무언가가 공존하는 애매한 영역이다."[2]

〈조응〉 속 붓 자국은 즉흥적인 것처럼 보이지만 실제로는 고심 끝에 나온 것이다. 이우환은 동아시아 회화의 전통 방식대로 바닥에 캔버스를 눕힌 다음, 머릿속에 생각한 붓 자국 크기에 맞춰 잘라놓은 종잇조각을 여기저기 시험 삼아 갖다 대본다. 그런 다음 물감을 묻힌 커다란 붓을 들고 느리고 신중하게 자국을 남긴다. 그리고 다시 캔버스를 수직으로 세우고 더 세밀한 붓으로 붓 자국을 정연하게 한다. 이러한 방법을 통해 이우환은 비교적 계획적이면서 사유적 차원의 작품을 그려나간다. 자연스러운 단순함이 인상적인 완성작과는 대위를 이루는 방식이다.

E 경험적 이해

서양과 동아시아에서 회화를 받아들이는 방식은 정말 다를까? 심리학적 연구에 따르면, 모든 분야를 막론하고 서양에서는 형체나 특정한 관심 영역에 명백히 관심을 보인다. 반면 동아시아는 본질적으로 배경이나 전체적인 영역에 민감하다. 배경 그 자체가 전체에 속한 일부일 경우, 각각의 부분이 구성

하는 구획된 영역보다는 총체적이고 전반적인 통일성을 인식한다. 그러한 연구 결과에 따르면 동아시아인들은 심리학에서 말하는 '인지적 부담coqnitive strain'을 덜 느끼면서 총체적 구조를 파악하려는 경향이 있다. 그러한 행동이 조금 더 습관적이기 때문이다. 문화적 차이는 경험론적 연구를 통해 뿌리 깊은 인지 과정의 기저에서 파악할 수 있다. 서양에서 결정 장애, 불확실성, 부정성, 무제한, 인지적 모호함이라 구분하는 특징은 동아시아에서는 수용할 수 있는 상태나 긍정적 경험으로 평가할 수 있다.

이러한 맥락에서 볼 때 관람객은 〈조응〉을 감상하면서 손길이 닿지 않은 영역인 배경이야말로 집중할 만한 대상이라는 인식을 고찰하게 된다. 이우환의 작품은 구도 안에서 여백을 강조해 자연의 공허함 혹은 비非인간인 것과의 친밀한 연결고리를 만든다. 생성과 비생성, 접촉과 비접촉, 인간과 비인간, 형체와 여백 사이의 꾸준한 작용이 조화를 이루면서 열린의미의 영역이 생성되는 것이다.

〈조응〉은 관람객이 미학적으로 사유할 작품이라기보다는 의연하게 불확실성에 조금 더 가까이 접근할 수 있는 지점 혹은 공간이다. 〈조응〉은 오브제라기보다는 '무한에 닿는' 길에 가깝다.³ 작가는 우리에게 구분하고 분석할 수 있는, 각각의 부분이 모여 이룬 유한한 집합체를 찾으려는 습관에 의문을 제기하라고 말한다. 하지만 그렇게 하기보다 전체를 해석하고 작품 안에 있는 요소와 함께 작가와 관람객까지 고려하면 이우환이 '비어 있음'이라 이름 붙인 통일된 공간이 만들어진다.

이우환은 관람객이 작품과 대화를 나눌 수 있는 매개체 같은 공간을 만든다. 그렇게 해서 사람들은 잠재력이 충만한 공간을 향해 전진하고 그의 말처럼 자연 혹은 '무한' 속에서 자

신이 만물 가운데 존재한다는 사실을 깨닫게 된다. "인간은 자신과 비슷한 존재보다는 무한한 존재에서 친밀감을 느낀다."[4] 만물은 눈에 보이지 않는 흐름이나 호흡과 무관할 수 없으며, 이는 철저히 비영속적이고 본질적으로 공허하다.

Ⓣ 이론적 이해

이우환은 글로 써 내려간 설명과 분석을 통해 자신의 작품에 맥락을 부여하는 것 역시 미술가로서 해야 할 일이라 생각했다. 그가 쓴 글은 조국의 전통을 통해 바라본 서구 문화와 서양식 사고를 통해 바라본 자신의 고유한 전통 모두를 향한 일관된 평론이다. 통합보다는 시너지 효과를 목표로 하는 것이다. 이우환이 자신의 작품을 설명하는 방식은 많은 사람에게 익숙한 서양식 모델로는 수용하기 어려운 것이다. 서양에서는 사소하고 낯설게 여기는 사고와 경험의 수준을 탐색한다.

이우환의 작품은 도교나 유교, 불교 등 동아시아의 전통에 기원을 둔다. 그는 현상학 같은 현대 서양 철학과 연계해 이러한 철학을 연구하고자 했다. 독일 철학자 마르틴 하이데거 Martin Heidegger, 프랑스 철학자 모리스 메를로퐁티 Maurice Merleau-Ponty가 쓴 책에서 근거를 얻고, 이들의 관점을 선불교에서 영감을 받은 일본 교토 학파京都学派[5]와 연결하는 식이었다. 또한 인간 중심적 사고에 대해 커지는 비판의 목소리에 힘을 실어, 이 세상을 나와 타자로 나누어 구분하는 것을 거부해야 한다고 주장했다. 하이데거와 메를로퐁티는 인간 경험에 대한 '현상학'적 이해를 제시했다. 현상학은 눈에 보이는 것이 구체적인 것이라는 사실을 탐색하면서 육체와 감정, 정서, 본능, 감각을 명시하는 학문이었다. 다시 말해 육체와 구체화한 경험, 그

러한 경험과 사고와의 관계를 연구하는 것이 목표였다.

이우환은 이를 근거로 삼아 단순히 인간 중심적인 것에 그치지 않고 자연을 아우르는 경험을 만들어내고자 했다. 이를 위해 '기氣'라는 원시적 에너지를 향한 동아시아의 전통적 믿음을 이용했다. 기는 긍정과 부정의 힘이 서로 작용하고 결합해 모든 현실에 일관성을 부여하며 이를 통해 이분법적 대치나 이중성이 아닌 상호 보완적 작용을 경험하게 한다. 그는 육체가 정신이라는 비물질적 현실과 물질계를 중재한다고 생각했다. 이우환은 자신이 제기한 자아와 세계의 관계를 통해 서양식 가정에 의문을 제기하며 가장 중요한 상호 작용은 불확정의 애매한 사이 나타날 수 있다고 믿었다.

"내가 만든 작품은 나 자신이나 타인의 방식을 규정하기보다 상호 작용과 반응이 일어나는 과정에서 커지는 다른 무언가를 돌연 존재로 표현한 것이다. 나의 작품 그리고 그 안에서 내가 가지는 입지는 이러한 맥락에서 봐야 한다. 붓과 물감을 든 이우환이 캔버스 앞에 서게 되면 하나의 작품이 나타난다. 그렇기에 엄밀히 따지자면 물감과 붓을 든 이우환이 캔버스에 그림을 그린다는 문장은 틀린 말이다. 이는 서유럽에서 흔히 볼 수 있는 잘못된 해석이다."[6]

이런 식으로 인간과 비인간 사이의 관계를 구상하는 방식은 서구식 사고에 내재된 근본적인 가정에 회의를 표한다. 다시 말해 인간의 정신은 육체나 감정과는 별개의 것이며, 더 우월하다는 전제를 말한다. 이우환의 주장에 따르면 이성과 명확성에 대한 서양의 집착은 '두뇌 중심적 사고'를 낳았다. "오늘날 산업화한 도시 사회에서는 두뇌 중심적 사고가 일종의 규범으로 기능하며 인간의 육신은 간과되기 마련이다."[7]

(S) 회의적 시선

이우환은 자신의 작품을 감상할 때 '조우encounter'가 주는 경험의 중요성을 염두에 두어야 한다고 주장한다. 하지만 〈조응〉 그 자체에는 거의 아무런 가치도 없는 것처럼 보일 수 있다. 이 작품은 주로 특정 개념을 설명하는 예시 역할을 한다. 이우환은 자기 작품에 의미를 부여하기 위해서는 직접 그에 대한 설명을 써야 한다고 생각했다. 그는 회화에는 경험을 표현하기보다 개념을 그리며, 작품에는 즉흥적으로 만들어진 것을 활용한다. 하지만 실제로는 이 모든 것이 철저히 계획된 것이며 개념적인 것이다.

비서구권 현대미술 작가들이 그렇듯, 이우환 역시 서양에서 우세하던 이념에 굴복할 수밖에 없었던 듯하다. 그의 작품은 본질적으로 그 가치와 제도가 서양의 것이라 할 수 있는 미술계의 테두리 안에서 기능한다. 결과적으로 그는 사유를 자극하는 이국주의Exoticism를 제시하는 것에 불과하다고 볼 수도 있다. 이종문화 사이의 담론을 만들고자 하는 열망에도 이우환은 동서양에 대한 문화적으로 확고부동한 관점을 수용한다. 제국, 다시 말해 서양의 가치와 편견을 동양에 투사하고 그것이 다시금 서양에 투사되는 이상 그의 작품에는 오리엔탈리즘Orientalism이 반영될 가능성도 있다. 오리엔탈리즘은 변함없는 정수인 척하지만, 실제로는 편견을 감추고 있으면서 문화의 정형화된 표현을 다룬다.

이우환이 쉽게 조각과 회화를 창작하는 것을 보면 처음에는 기꺼이 자유롭고 편견이 배제된 증거로 해석하기 쉽다. 하지만 작품이 유통되는 후기 산업사회의 상업적 체제라는 맥락에서 생각한다면 〈조응〉 같은 작품은 반복성을 근거로 일관성 있게 만들어내는 실용적 전략의 산물로만 보일 뿐이다.

최근 불거진 논쟁은 이러한 의혹에 힘을 실어준다. 2016년 한국 정부는 이우환의 회화 사본을 위조해 판매한 혐의로 여러 명을 기소했다. 작품을 위조한 사람들은 혐의를 솔직하게 인정했다. 그런데 희한하게도 정작 이우환 본인은 그렇게 만들어진 작품이 진품이라는 주장을 내세웠다. 한국의 국립과학수사연구원은 총 13점의 작품을 분석한 뒤 그것들이 위조라는 결과를 내놓았다. 이에 대해 이우환은 기자 회견에서 자신의 생각을 밝혔다. "누군가의 흐름과 리듬은 마치 그 사람의 지문과 같아 다른 사람이 흉내 낼 수 없습니다. 그 작품들은 의심할 여지 없이 제 작품입니다."[8]

Ⓜ 경제적 가치

이우환이 일본에서 공부할 당시 한국은 전쟁의 상처에서 회복 중인 빈곤 국가였다. 하지만 이제는 세계적으로 부유한 나라 중 하나로 꼽힌다. 2000년대 중반 이후 사람들은 한국의 단색화 회화, 특히 이우환의 작품에 비상한 관심을 쏟기 시작했다. 그가 세계 무대에서 거둔 성공은 오늘날 미술계에서 비서구권 예술가들이 중요한 입지를 차지하고 있다는 점과 서양과 비서구권 사이의 관계에서 균형의 변화를 알리는 신호탄이었다. 오늘날의 유동적인 상황에서 기존의 위계는 도전받고 변화하고 전복된다.

 이우환의 작품 가운데 경매 최고가를 기록한 작품은 2012년 서울옥션Seoul Auction에서 220만 달러에 낙찰된 1977년 작품 〈점으로부터From Point〉이다.

(N) 주석

1 Jean Fisher (ed.), Selected Writings by Lee Ufan, 1970-96, Lisson Gallery, London, 1996, p. 51.

2 Ibid., p. 51.

3 The title of Lee Ufan's retrospective exhibition at the Solomon R. Guggenheim Museum, New York, in 2011.

4 Lee Ufan, The Art of Encounter, trans. Stanley N. Anderson, Lisson Gallery, London, 2008, p. 179.

5 일본 철학자 니시다 기타로의 사상에 영향을 받아 교토를 중심으로 형성된 역사 철학자들의 사상적 경향을 말한다. 서양의 철학과 종교적 사상을 그대로 받아들이기보다는 이를 완전히 이해해 동아시아 문화 전통에 어떻게 적용할 수 있을지 모색하고 종교적이고 도덕적 내면을 창조하기 위해 활동했다. -옮긴이 주

6 Jean Fisher (ed.), Selected Writings by Lee Ufan, 1970-96, Lisson Gallery, London, 1996, p. 120.

7 Lee Ufan, The Art of Encounter, trans. Stanley N. Anderson, Lisson Gallery, London, 2008, p. 20.

8 'Artist Lee U-fan's Forgery Scandal Continues', Korea Herald, 16 November 2016 http://www.koreaherald.com/view.php?ud=20161116000655&mod=skb (visited 19 April 2018).

(V) 참고 전시와 자료

미국 뉴욕, 디아예술재단

한국 서울, 국립현대미술관

일본 나오시마, 이우환미술관

프랑스 파리, 퐁피두센터 국립근대미술관

한국 부산, 부산시립미술관

Touching Infinity: A Conversation with Lee Ufan (2016), a video produced for Asia Week New York by the Asia Society New York

(R) 참고 도서

Silke von Berswordt-Wallrabe, Lee Ufan: Encounters with the Other, Steidl, 2008

Joan Kee, Contemporary Korean Art: Tansaekhwa and the Urgency of Method, University of Minnesota Press, 2013

Alexandra Munroe (ed.), Lee Ufan: Marking Infinity, exh. cat., Solomon R. Guggenheim Museum, New York, 2011

Lee, Ufan, The Art of Encounter, trans. Stanley N. Anderson, Lisson Gallery, London, 2008

Lee, Yongwoo (ed.), Dansaekhwa, exh. cat., Venice Biennale and Kukje Gallery, Seoul, 2015

도리스 살세도
DORIS SALCEDO

무제
Untitled

2003

나무 의자 1,550개, 장소 특정적 설치 미술 작품, 제8회 이스탄불국제비엔날레, 2003

도리스 살세도Doris Salcedo, 1958-는 자기 작업을 '애도를 연구하는 학문a topology of mourning'으로 여긴다. 그녀의 표현을 빌리자면 정치적 폭력에 희생된 수많은 이를 위한 '애도의 시학詩學'이자 '애도하는 작업' '추도사'이다.[1] 실제로 살세도는 현대 사회를 지배하는 정신이 폭력이라 정의한다. 이런 점에서 대중이 처한 현실 및 체계적 잔인성 앞에서 예술의 목적을 묻는 예술가와 그녀를 비교할 수 있다. 살세도의 작업은 제2차 세계대전이 끝난 직후 독일의 유대인 철학자 테오도어 아도르노Theodor Adorno가 제기한 "아우슈비츠 이후 예술에서 허용되는 것은 무엇인가?"라는 질문에 대한 다양한 예술적 답변을 잇는다고 볼 수 있다.

B 전기적 이해

도리스 살세도가 폭력적 죽음에 왜 그토록, 어쩌면 강박적으로 몰두할 수밖에 없었고, 그것을 왜 단일한 예술적 주제로 삼았는지 이해하려면 그녀가 콜롬비아 사람이라는 사실을 알아야 한다. 살세도는 콜롬비아 보고타Bogotá에서 태어나 지금도 그곳에서 활동하고 있다. 미국 뉴욕대학교에서 석사 과정을 밟기 전까지도 보고타에서 공부했다. 대학 시절에는 특히 요제프 보이스의 작품과 그의 '사회적 조각' 개념에 영향을 받았다. 그녀는 1985년 귀국한 뒤 계속 콜롬비아에서 살고 있다.

1810년 콜롬비아가 독립을 선언한 이후 콜롬비아 사람들의 삶에서 폭력은 고질적인 것이었다. 수많은 민간인이 목숨을 잃었고 수백만 명이 어쩔 수 없이 고국을 떠났다. 어린 살세도는 1948년부터 1964년까지 '라비올렌시아La Violencia'라는 살기등등한 당쟁을 겪었다. 이 기간에 사망한 콜롬비아인의 숫자는 약 8만에서 20만 명에 이른다. 이후 1980년대와 1990년대에도 마약 전쟁과 게릴라 반란으로 5만 명 넘게 살해되었다. 그 와중에 살세도는 학업을 마치고 보고타에서 전문 예술가의 삶을 시작했다. 이러한 맥락 탓에 살세도는 힘 있는 자와 힘 없는 자의 차이, 사회에 만연한 폭력을 기민하게 인식한다. 그녀는 희생자나 패배자의 관점에서 작품을 만들며 자신을 '제3세계 예술가'라고 정의한다.[2]

살세도는 공공연한 정치적 예술가이다. 하지만 대개 이런저런 프로파간다propaganda를 생산해 갈등을 해소하겠다는 뜻을 품고 스스로 정치적 예술가가 되는 이들의 작품과는 매우 다르다. 살세도의 예술은 반대로 가장 넓은 의미에서 정치적이다. 예술을 분쟁에 대한 해결책으로 제안하기보다는 분쟁 '내부'에 예술을 놓는다. 콜롬비아의 역사나 폭력의 구체적 사

례, 단일한 서사를 풀어내는 데에도 관심이 없다. 자신의 이야기는 말할 것도 없다. 실제로 그녀는 "예술가로서 내 작품은 이러한 증거들을 보이려는 것이 아니다."라고 강조한다.[3] 구체적인 증언으로 포문을 열기는 하지만, 살세도의 작품은 구체성을 피한다. 그녀의 관심은 폭력의 '보편적' 얼굴에 있다. 전쟁은 어느 곳에서 벌어지든 비슷하며 모두를 희생자나 가해자로 만든다는 사실 말이다.

Ⓗ 역사적 이해

서양 미술에서 폭력을 그린 이미지는 흔히 볼 수 있다. 로마 가톨릭교회는 그리스도의 수난과 성인들의 순교를 생생히 묘사한 수많은 작품을 허락했다. 왕족과 국가도 전쟁을 기리기 위해 다량의 회화와 조소 작품을 의뢰했다. 실제로 거대한 야외 조형물의 주요 기능 가운데 하나는 승전을 기념하거나 전장의 영웅적 행위를 기억하는 것이었다.

현대에는 대중매체 때문에 현실적이고 작위적인 폭력의 이미지가 넘쳐난다. 사진작가는 폭력을 객관적으로 표현한다. 그렇게 찍은 사진은 정교하고 아름답게 보이며 이를 통해 본래부터 심미적인 것이 된다. 하지만 동시에 사진은 폭력을 규범화하는 위험을 감수하며 그것을 단순히 기록한다.

예술가는 이렇듯 숨은 위험을 피하면서 폭력을 있는 그대로 그려내는 문제와 씨름해야 한다. 그녀는 "폭력은 도처에 그리고 누구에게나 존재한다."[4]는 사실을 증명하고자 오늘날 전 세계에 팽배한 잔인성을 그리고자 했다. 그렇다고 단순 기록물을 만들 생각은 하지 않았다. 그렇기에 폭력을 사실적으로 그리기보다 우회적으로 표현해 그 근원을 뒤흔들고자 했다.

도리스 살세도, 루이 가우덴시오 Rui Gaudencio 사진, 2001

살세도는 자신의 비극적 주제에 의도적으로 미학을 끌어들이는 방식으로 접근한다. 그리고 매우 정교하고 대개는 복합적인 작품을 만들기 위해 헌신적인 협업팀과 함께 작업한다. 미학적 측면에서 살세도가 가장 중시하는 것은 작품이 주는 효과이다. 이는 작품의 추상성 정도, 질감과 표면의 세부, 구성적 구조, 규모의 다양성 같은 형식적 기준에 꼼꼼한 주의를 기울이는지에서 분명히 드러난다. 〈무제Untitled〉 같은 한시적 작품에 쏟은 시간과 노력을 보더라도 알 수 있다.

살세도는 〈무제〉의 아이디어를 떠올리게 된 계기를 다음과 같이 이야기한다. 마침 비엔날레 참석을 위해 찾은 이스탄불 인근 지역에서 건물들 사이에 있는 빈 곳 여러 군데를 보았을 때였다고 한다. 그녀는 그러한 공간이 민족적, 종교적 배척 때문에 거주민이 강제 추방당하면서 생겼다는 사실을 알게 되었다.

그녀는 〈무제〉를 '일상에 새겨진 전쟁의 지형'5이라 설명한다. '지형'이라는 용어는 한 지역의 특징들에 대한 묘사나 표현을 일컫는다. 한편 작품을 설치한 장소, 재료로 사용한 가정용 의자는 '일상'을 암시한다. 따라서 〈무제〉는 개인적인 것과 정치적인 것이 충돌하며 길을 잃은 느낌을 준다.

나무 의자 1,550개를 빽빽하고 어지럽게 쌓아놓은 작품은 폭력적 습격이 남긴 잔해를 떠올리게 한다. 한편 양쪽에 늘어선 건물에 맞춰 쌓은 의자들은 당시의 격변과 잔인함을 애써 잊으려는 시도를 암시한다. 이것은 폭력이 만들어낸 파괴와 유린을 거의 없던 일로 만드는 듯 보인다. 그 장소에서 벌어지는 집단적 망각의 작동 원리를 시사하는 것이다.

그러나 작가는 또한 가정용 가구라는 평범한 물건을 촘촘

히 쌓아서 박해받은 과거 거주자들의 뼈아픈 부재를 드러낸
다. 살세도의 표현을 빌리자면 〈무제〉는 "뻥 뚫려 있지만 갇히
고 제한된 갑갑한 이미지에 집요하게 새긴 치열하고 강박적
인 작품이다."[6]

미학적 차원은 중요한 거리감을 준다. 이를 통해 관람객은
비로소 말할 수 없는 것에 맞설 수 있게 된다. 살세도는 다양
한 형식적 전략을 통해 부재하는 존재를 알리며, 자신의 오브
제에 폭력 자체의 모습보다는 그 그림자를 드리운다. 물성에
대한 강조도 매우 중요하다. 작품은 이미지, 발상, 개념, 서사
가 아닌 물리적 오브제를 이용해 불편하게 느껴지는 폭력과
의 가까운 거리를 성공적으로 표현하기 때문이다. 살세도는
간접성, 완곡함의 전략을 취하면서 흔적, 즉 간신히 보이거나
생각할 수 있는 대상 그리고 표현할 수 없는 대상을 다룰 뿐
결코 특정한 묘사를 내세우지 않는다. 그녀는 미학적 측면 덕
분에 자신의 작품이 '상실의 고통에서 그것을 의미화하는 과
정'[7]이 될 수 있다고 말한다.

Ⓔ 경험적 이해

〈무제〉를 감상하는 우리는 조용히 숙고하며 폭력의 희생자에
게 가까이 다가간다. 기억은 주로 시간에 존재하는데, 그 기억
이 단단하고 공간적인 형태를 띠고 불쾌할 정도로 따분한 모
습을 갖추게 되면서 직감적으로 무언가를 느끼게 만든다. 관
람객은 소박한 의자의 일상성이 물러나고 일상이 두려움으
로 가득 차는 것을 느낀다. 살세도는 의인화 기법을 활용한다.
대상에 감정을 투영해 그것이 마치 사람인 듯 상상할 수 있도
록 하는 것이다. 의자 하나는 한 사람의 부재, 아마도 죽음을

알린다. 하지만 빈자리만을 보고 죽음을 떠올리기란 쉽지 않다. 수없이 많은 의자가 어지러이 쌓인 모습은 비단 이스탄불뿐 아니라 폭력이 자행된 세상 모든 곳에서 폭력적으로 추방된 수많은 이가 있었음을 깨닫게 한다.

관람객은 〈무제〉를 통해 만질 수 있는 것에 존재하는 '만질 수 없는 것'을 더 잘 이해할 수 있다. 작품은 나타남과 사라짐, 결코 완전히 손에 쥘 수 없는 것, 시간 속에서 제자리를 잃은 대상에 관한 것이다. 살세도의 말처럼 작품은 "형태가 없는 것과 가공할 만큼 커다란 것"이 있는 경계 선상을 탐험한다.[8] 우리는 존재하지 않는 것이나 사라지고 있는 과정과 마주한다. 다시 말해 '망각이 낳은 진공'[9]이다. 그것으로 우리는 근원에 놓인 실존적 현실에 더 가까이 다가선다. 이것은 폭력의 기운에 가까이 있는 것을 통해 드러나며, 살세도는 그것을 직접적으로 묘사하기보다는 환기하고 제안하고 함축하는 방식으로 이를 강요한다.

〈무제〉는 이토록 관람객의 시선을 끄는 시각적 은유이기에 사진으로 봐도 불편한 느낌을 준다. 처음의 설치 작품이 지닌 의미와 정서적 충격은 황폐한 환경에서도 살아남아 숨을 쉬고 있다. 실제로 원작이 더 이상 존재하지 않는다는 사실은 살세도가 작품의 핵심이라 공언한 망각과의 싸움에 비애감을 더한다. 한시적 설치 작품인 〈무제〉의 운명은 작가가 말한 수많은 무명의 희생자와 비슷하다. 먼저 설치 미술의 형식으로 제작된 작품은 이후에도 사진으로 남아 완전한 망각에서 벗어날 수 있다.

Ⓣ 이론적 이해

살세도는 이론에도 밝은 예술가이다. 그녀는 강의와 인터뷰에서 시인과 주요한 동시대 철학자를 인용하며 재미와 깊이를 더한다. 특히 그녀의 작품은 부재absence, 침묵silence, 공허emptiness, 무nothingness, 죽음death을 탐구하는 작가들의 영향을 받는다. 희생자인 '타자'와의 윤리적 관계는 작품의 핵심이다. 살세도는 말한다. "예술은 전혀 다른 현실을 사는 사람들이 만날 가능성을 지속한다."[10]

자신이 폭력의 '미학'을 부추긴다는 인식은 살세도의 고민거리다. 그녀는 프랑스 철학자 장뤼크 낭시Jean-Luc Nancy를 언급한다. 낭시는 폭력이 늘 그 자체의 이미지를 만들며, 폭력을 행사한 사람은 희생자에게 남긴 흔적을 볼 수밖에 없다고 말한다. 그가 썼듯이 이런 의미에서 "폭력은 강제로 자신의 모습을 낙인찍는다."[11] 살세도는 낭시의 견해에 반대하며 이러한 관계가 실제적이기보다는 이미지에 내재한 것으로 남아야 한다고 주장한다.

살세도는 또 한 명의 프랑스 철학자 에마뉘엘 레비나스Emmanuel Levinas의 글도 언급한다. 레비나스는 생면부지의 사람을 움켜쥐고 통제하고 황폐화하려 애쓰는 개인에게 내재된 폭력과 증오, 살의의 근원을 연구했다. 그는 타인에 대한 적의가 팽배한 현실에 맞서려면, 절대적인 '타자성' 즉 그들의 진정한 타자성을 수용함으로써 타인을 책임져야 한다고 주장한다. 윤리관이란 타인의 취약한 '측면'이 나타나더라도 이것이 위협으로 다뤄지지 않을 때 시작된다. 살세도는 이렇게 말한다. "레비나스는 타인이 나에 선행하며, 내가 존재하기 이전에 현존이 앞장선다고 말한다. 이런 맥락에서 결코 따라잡을 수 없는 간극이 생긴다. 현존은 극도로 다급한 과제의 부름에

는 응하지 않는다. 그저 늦었다고 날 비난할 뿐이다."[12]

하지만 낭시와 레비나스 모두 하이데거 철학의 지대한 영향을 받았다. 살세도의 작품에도 하이데거가 끼친 영향력이 드러난다. 하이데거는 공포와 불안을 구분한다. 공포는 늘 '무언가에 대한' 감정이다. 독일어로 '앙스트Angst'라고 하는 불안은 두렵거나 매우 걱정하는 감정으로, 특별한 대상이나 이유 없이 발현된다. 불안은 단지 살아 있다는 압도적 경험에 인간이 보이는 필연적 반응이다. 하이데거는 불안의 경험을 두고 세상이 이상하고 동떨어진 무언가로 변하면서 '끌려오거나' '쓸려가는' 느낌과 비슷하다고 말한다. 원초적 '무'와 조우하는 순간, 익숙한 세상과는 멀어진다. 일상의 모든 것은 이질적이고 기묘한 대상이 되어버린다.

이런 의미에서 살세도의 '애도'는 폭력적 행위의 사례에 대한 설명에서 시작한다. 하지만 보편적으로 공명한다고 생각할 수도 있다. 살세도의 애도는 모든 인간이 처한 상황에 바치는 비가悲歌이기 때문이다. 살세도는 자신의 작품을 통해 두려움을 느끼는 특정한 순간들을 존재론적 불안을 공유하는 경험으로 바꾼다.

Ⓜ 경제적 가치

살세도는 보고타에 거주하며 작품 활동을 이어가는 한편 성공과 명성 그리고 세계적 경력을 쌓아가고 있다. 이는 전 세계 예술 시장 네트워크가 촘촘해지고 있다는 방증이며, 더불어 콜롬비아 정부군과 반란군 사이의 평화 협상으로 이 나라의 폭력이 최근 줄어든 덕분이기도 하다.

오늘날 예술 시장은 잘 알려지지 않은 지역을 발굴해 그

참신함과 논란으로 새로운 활력을 얻고 있으며 자본주의 시장의 세계화로 우리 삶의 천편일률성에 대응한다. 예술품 제작과 투자 사업에 적절한 미개척지로서 콜롬비아를 비롯한 여러 남미 나라에 쏟아지는 관심은 상대적으로 규모는 작아도 중국과 인도, 브라질 같은 나라가 걸었던 익숙한 궤적을 따르고 있음을 뜻한다.

콜롬비아의 문화와 경제적 활동이 급성장하면서 살세도는 주요 인물로 꼽힌다. 하지만 시간 소모가 많은 대형 작품 위주로 작업을 하는 데다가 작품 수가 많지 않아서 스스로 황금알을 낳는 거위 신세가 되지 못하고 있다. 게다가 시장가에는 작가의 위상이 충분히 반영되지 않고 있다. 하지만 거대한 설치 예술품이라 하더라도 판매할 수 있는 형태로 제작할 수는 있다. 살세도는 이스탄불 프로젝트 원작을 바탕으로 한정판 종이 인쇄물 연작을 제작한다. 이들 작품은 작가를 대표하는 상업적 갤러리와 경매를 통해 구입할 수 있다.

⑤ 회의적 시선

살세도가 제작한 〈무제〉의 형태와 작품의 표면적 주제 사이에는 엄청난 괴리가 존재한다. 살세도는 자기 작품이 '예술'이라는 위상을 가진 덕에 사회에 부응하는 이미지와 신호가 만들어내는 안정적 작용 안에서 그 역할을 다할 수 있다는 점을 잘 알고 있다. 현대 문화의 특징은 전례 없이 높은 수준으로 일반적인 심미화가 이루어져 모든 형태가 흔히 볼 수 있는 구경거리가 된다는 것이다. 여기에는 폭력과 잔인무도함처럼 한때 비문화 혹은 반문화로 여겨지던 경험의 영역도 포함된다.

살세도의 작품은 미학적으로 정교한 가치를 지닌다. 그녀는 자신이 말했던 악랄한 공격에서 작품을 멀리 두고자 했다. 그 덕에 사색적인 침묵, 신랄함, 친밀함의 영역을 만들어낼 수 있었다. 이는 작품의 내용 그 자체가 미치는 영향력을 크게 약화시킨다. 그렇기 때문에 관람객은 작품에 '정치적'으로 참여할 수 없다.

살세도는 자신의 설치 미술에 동기를 부여한 폭력과 비극적 사건을 노골적으로 표현하지 않으려 하고, 언어를 통해 의도를 밝히며 작품의 의미를 환기한다. 그러한 주제를 시각적으로 표현하는 일은 드물다. 또한 미학적으로 모호하고 추상적으로도 보일 수 있는 것을 선택하고, 정치적 주제와 공공연히 이어져 지속적으로 소통할 수 있는 연결고리를 끊는 위험도 무릅쓴다. 그렇기에 눈으로 목격한 폭력을 언급한다 해도 그저 두서없는 부록을 제공하는 정도에 그치고 마는 것이다. 이는 그녀의 작품을 순전히 개념적 수준에서 입증할 뿐이고, 작품과 만난 그 자리에서는 드러나지 않는다.

게다가 예술을 통해 폭력에 도전하려는 살세도의 시도는 거의 운이 다했다고 볼 수 있다. 그녀의 작품은 사회 환경과 제도적 기틀 안에서 공개되고 해석된다. 하지만 이러한 틀은 살세도가 환기하고자 하는 파란만장한 세상과는 동떨어져 있다. 그러한 것들은 '보호'라는 가장 중요한 역할을 저버리도록 위협을 가하는 모든 요소를 흡수하고 중화하는 데 능숙하다.

살세도는 시공간 속에 존재하는 작품의 물리적 존재야말로 가장 중요한 효과라 주장하지만, 〈무제〉는 '스펙터클한 사회'에 쉽사리 동화될 수 있다는 사실을 암시한다.[13] 그런 사회에서의 작품은 그저 충격적 이미지, 불안한 순간일 뿐이다. 2003년 제8회 이스탄불국제비엔날레International Istanbul Biennial에

서 이 작품을 접하지 못했다면 〈무제〉를 만날 유일한 기회는 이 책에 실린 사진이나 기사를 통하는 것뿐이다. 실제로 마르셀 뒤샹의 〈샘〉(73쪽 참고)이 그렇듯 살세도의 〈무제〉 역시 원작이 존재하지 않는다. 하지만 그 이후 다양한 플랫폼을 걸쳐 무차별적으로 산재하게 된 〈무제〉의 이미지는 대중매체에 스며들었다.

살세도는 위험하게도, 희생자의 입장을 짐작할 만한 그 어떤 위안이나 기회도 내비치지 않는다. 대중은 그녀를 '문명의 공식적인 애도자'로 칭한다.[14] 살세도의 작품은 분명 고국 콜롬비아에서 발발한 비극, 억압받는 자를 향한 가슴 깊은 공감에 근거를 두고 있다. 그러나 한편으로는 낯선 사람의 장례식을 찾아다니는 호기심 많은 사람처럼 보이기도 한다.

(N) 주석

1 'Doris Salcedo's Public Works',
a recorded lecture given by
Salcedo at the Museum of
Contemporary Art Chicago,
2015, https://www.youtube.com/
watch?v=xdt2vZ9YpwE
(visited 19 April 2018).

2 Ibid.

3 Doris Salcedo and Charles
Merewether, Interview (1998).
Reprinted in Simon Morley (ed.),
The Sublime: Documents in
Contemporary Art, Whitechapel
Art Gallery/MIT Press,
2010, p. 191.

4 Ibid., p. 192.

5 'Doris Salcedo's Public Works',
a recorded lecture given by
Salcedo at the Museum of
Contemporary Art Chicago,
2015, https://www.youtube.com/
watch?v=xdt2vZ9YpwE
(visited 19 April 2018).

6 Ibid.

7 Ibid.

8 Ibid.

9 Ibid.

10 Doris Salcedo and Charles
Merewether, Interview (1998).
Reprinted in Simon Morley (ed.),
The Sublime: Documents in
Contemporary Art, Whitechapel
Art Gallery/MIT Press,
2010, p. 189.

11 'Doris Salcedo's Public Works',
a recorded lecture given by
Salcedo at the Museum of
Contemporary Art Chicago,
2015, https://www.youtube.com/
watch?v=xdt2vZ9YpwE
(visited 19 April 2018).

12 Doris Salcedo and Charles
Merewether, Interview (1998).
Reprinted in Simon Morley (ed.),
The Sublime: Documents in
Contemporary Art, Whitechapel
Art Gallery/MIT Press,
2010, p. 189.

13 The name of an important book
by the French Situationist Guy
Debord, originally published
in 1967.

14 Jason Farago, 'Doris Salcedo
Review - an Artist in Mourning
for the Disappeared', The
Guardian, 10 July 2015.
Available online at: https://
www.theguardian.com/
artanddesign/2015/jul/10/doris-
salcedo-review-artist-in-mourning
(visited 19 April 2018).

(V) 참고 전시와 자료

미국 롱비치, 라틴아메리카뮤지엄

미국 뉴욕, MoMA

미국 샌프란시스코,
　샌프란시스코현대미술관

도리스 살세도의 공공작품,
　시카고미술관에서 살세도가
　강연한 내용을 녹음. 2015

아래 주소에서 감상 가능
　https://www.youtube.com/
　watch?v=xdt2vZ9YpwE

(R) 참고 도서

Mieke Bal, *Of What One Cannot
　Speak: Doris Salcedo's Political Art*,
　University of Chicago Press, 2010

Dan Cameron, *Doris Salcedo*,
　exh. cat., New Museum of
　Contemporary Art,
　New York, 1998

Nancy Princenthal, *Doris Salcedo*,
　Phaidon, 2000

Julie Rodrigues Widholm and
　Madeleine Grynsztejn (eds), *Doris
　Salcedo*, exh. cat., Museum of
　Contemporary Art Chicago, 2015

도판 출처

PICTURE CREDITS

27 Photo 2019 The Museum of Modern Art, New York/Scala, Florence. © Succession H. Matisse/DACS 2019

39 Photo 2019 The Pierre Matisse Gallery Archives, The Morgan Library & Museum/Art Resource, NY/Scala, Florence. © Succession H. Matisse/DACS 2019

43 Tate, London. © Succession Picasso/DACS, London 2019

47 Photo Private Collection/Archives Charmet/Bridgeman Images

57 State Tretyakov Gallery, Moscow

67 Photo Private Collection/ Bridgeman Images

73 Philadelphia Museum of Art. © Association Marcel Duchamp/ADAGP, Paris and DACS, London 2019

77 Yale University Art Gallery, New Haven, CT. © Man Ray Trust/ADAGP, Paris and DACS, London 2019

89 Kunstsammlung Nordrhein-Westfalen, Düsseldorf. © ADAGP, Paris and DACS, London 2019

95 Photo 2019 ADAGP Images, Paris/SCALA, Florence

103 Photo 2019 The Museum of Modern Art, New York/Scala, Florence

111 Photo Bettmann/Getty Images

117 Photo 2019 The Museum of Modern Art, New York/Scala, Florence. © Banco de México Diego Rivera Frida Kahlo Museums Trust, Mexico, D.F./DACS 2019

121 Photo Bettmann/Getty Images

131 Photo Prudence Cuming Associates Ltd. © The Estate of Francis Bacon. All rights reserved, DACS/Artimage 2019

137 Photo Paul Popper/Popperfoto/Getty Images

149 Tate, London. © 1998 Kate Rothko Prizel & Christopher Rothko ARS, NY and DACS, London

157 Photo 2019 Albright Knox Art Gallery/Art Resource, NY/Scala, Florence. Photo Rudy Burckhardt © ARS, NY and DACS, London 2019. © 1998 Kate Rothko Prizel & Christopher Rothko ARS, NY and DACS, London

163 Centre Pompidou, Paris. © 2019 The Andy Warhol Foundation for the Visual Arts, Inc./Licensed by DACS, London

마치며
EPILOGUE

이 책 『세븐키』는 현대미술과 동시대 예술에 흥미 있는 독자를 염두에 두고 집필했습니다. 다시 말해 이 책은 갤러리와 미술관을 찾는 관람객은 물론 더욱 깊이 있는 지식을 원하는 이들을 위한 것입니다. 또한 예술사와 순수 미술을 공부하는 학생, 예술 업계에 종사하는 전문가에게도 유용합니다. 책에 등장하는 일곱 개의 열쇠는 창의적 의견을 가로막지 않고도 작품과 어느 정도 회의적 거리를 두는 데 도움을 주며 특정 작품을 이해하는 방식을 익힐 수 있습니다.

실제로는 1990년대부터 2000년대 초반 사이에 런던의 여러 미술관과 갤러리에서 프리랜스 강사와 가이드로 일하거나 교육 과정과 워크숍을 주관하면서 원고를 쓰기 시작했습니다.

지난 15년 동안 적게는 일곱 살부터 많게는 일흔 살까지 내 이야기를 듣고자 하는 모든 이 앞에서 예술과 함께 옛것과 새로운 것에 대한 강의를 진행했습니다. 대부분 슬라이드나 디지털 이미지가 아닌 실제 작품을 앞에 두고 이루어진 강의였습니다. 내가 하는 말에 귀 기울이는 다양한 청중에게 많은 것을 배울 수 있었습니다. 그리고 그들이 생각하고 느끼는 바에 대해 질문을 던지고 함께 논의하기도 했습니다.

이 기간에는 작품 활동과 함께 미술 잡지와 대중매체에 기고할 비평과 글을 저술했습니다. 1995년에는 런던 소더비인스티튜트오브아트Sotheby's Institute of Art에서 대학생들에게 예술사를 가르쳤습니다. 몇 년 뒤에는 분야를 바꿔 영국의 미술 대학에서 조형 예술 강의를 맡았고, 2010년 이후부터는 한국에서 교수 생활을 시작했습니다.

한국에서의 생활은 예술을 바라보는 시각을 넓혀주었습니다. 실제로 『세븐키』에서 제시한 일곱 가지 시선의 상호 보완적 위상이라는 개념은 분명 서양에서는 경험하기 어려운

낯선 사고 덕분에 나올 수 있었습니다. 그리고 이렇게 서로 다른 사고방식을 통해 문화적 인식이 제약받는 이유와 함께 예술과 습관적 사고의 동반적, 배타적 관계에도 흥미를 느끼게 되었습니다.

최근에는 여러 사람과 이야기를 나누는 대신 작품 활동을 하고 교육 활동가 학회지 또는 카탈로그, 저서에 발표할 예술 관련 기사를 집필하는 데 시간을 할애하고 있습니다.

그렇더라도 미술관에서 강의하던 시절, 예술에 대한 모순된 취향과 현대미술 작품의 감상을 방해하는 수많은 요인에도 작품을 적극적으로 접하려는 청중과 이야기를 나누며 느낀 바는 두고두고 기억할 것입니다.

이 책 『세븐키』는 많은 이의 도움에 힘입어 출간될 수 있었습니다. 먼저 프리랜서로 일했던 여러 미술관과 갤러리 교육부 직원들에게 고마운 마음을 전합니다. 특히 예전 직장 영국 테이트모던에서 나에게 처음 기회를 준 리처드 험프리 그리고 실비아 라하브, 미케 로버트에게 감사의 말을 전하고 싶습니다. 영국 테이트브리튼 및 테이트모던에서 공공 교육 프로그램을 주관하던 마르코 다니엘 덕분에 추상표현주의의 선구자격인 미국 화가 마크 로스코에 대한 강의를 할 수 있었습니다. 그리고 당시의 경험은 이 책을 집필하는 데 첫 번째 동기가 되었습니다.

2010년 이후에는 거의 한국에 살며 학생을 가르치고 있습니다. 단국대학교 미술대학 석박사과정 학생을 대상으로 이 책의 큰 특징인 일곱 가지 시선으로 현대미술을 읽는 방식을 시험했습니다. 학생들에게 받은 피드백은 정말 요긴했습니다. 몇 년 동안 나의 수업을 듣고 워크숍에 참여한 모든 학생에게 고마울 따름입니다. 그들에게 많은 것을 배울 수 있었습니다.

이 책을 출간한 템즈앤드허드슨Thames&Hudson의 편집장 로저 소프는 그가 테이트 출판부에서 일할 때부터 나의 책에 관심을 보여주었고 확신을 가지고 집필 작업을 믿어주었기에 새롭게 옮긴 출판사에서 결실을 볼 수 있었습니다. 부편집장 앰버 후세인은 작업 초반에 유용한 제안을 해주었고, 담당 편집자 로잘린 닐리 덕분에 본문 내용을 상당 부분 개선할 수 있었습니다.

2019년 가을 한국어판을 출간해준 안그라픽스 김옥철 대표와 출판부 구성원, 번역가에게 감사합니다. 그리고 한국어로 번역된 원고를 먼저 읽어준 지인들, 특히 서울 삼성미술관 리움 부관장 이준과 미술 평론가 황인 두 사람에게 고마움을 전합니다. 끝으로 아내 장응복에게 감사의 마음을 전하며 이 책을 그녀에게 바칩니다. 그녀가 보내준 격려와 지지 그리고 함께 나눈 무척 지적인 대화는 나에게 큰 도움이 되었습니다.